LECTURES
DE L'ART

Du même auteur :

Introduction aux idées contemporaines, Fernand Nathan, 1969.
Introduction à l'art d'aujourd'hui, Fernand Nathan, 1971.
La Pensée en France de Sartre à Foucault, Fernand Nathan, 1974.
Velickovic, Les Éléments (in Velickovic, ouvrage coll.), Belfond, 1976.
Le Capitalisme en bandes dessinées, Hachette, 1979.
Lectures de l'art, réflexion esthétique et création plastique en France aujourd'hui, Chêne/
Hachette, 1981.
Georges Rohner, Flammarion, 1983.
Gérard Fromanger 1963/1983, Éd. Opus International, 1983.
L'art au présent, Christian Bourgois coll. 10/18, 1985.
Arman (entretien), éd. de La Différence, 1989.

Jean-Luc Chalumeau

LECTURES
DE L'ART

CHÊNE

AVERTISSEMENT

Ce livre est une nouvelle version, complètement renouvelée et élargie, de LECTURES DE L'ART, RÉFLEXION ESTHÉTIQUE ET CRÉATION PLASTIQUE EN FRANCE AUJOURD'HUI, écrit en 1980 et dont la première publication aux éditions du Chêne date de 1981.

Depuis dix ans, les évolutions, tant de l'art que de ses approches théoriques, ont été telles qu'il est devenu illusoire de vouloir s'en tenir au seul cas français. C'est donc une vision internationale qui est proposée aujourd'hui, en la bornant toutefois au cadre de l'Occident depuis un demi-siècle, dont on conviendra qu'il n'est pas étroit.

L'apparition récente au grand jour des artistes des pays de l'Est, ou l'irruption plus proche encore de formes d'expression venues du tiers-monde, jusque là occultées parce que non insérées dans le circuit marchand (mais partiellement révélées par l'exposition « Les Magiciens de la Terre ») devront faire l'objet d'un autre ouvrage.

Comme dans la première version, ce travail cherche à atteindre un double objectif :

– Offrir d'abord une synthèse, avec le recul et les références nécessaires, du discours actuel sur l'art, qui est particulièrement riche depuis qu'il est nourri de multiples apports venus des sciences humaines.

– Proposer ensuite un itinéraire dans la création plastique en Europe et aux États-Unis depuis la guerre, sous la forme d'un récit historique constamment mis en relation avec les textes éclairant les œuvres.

Cette deuxième partie ne se veut pas exhaustive, mais, autant que possible, significative. C'est pourquoi les artistes dont il est question ont surtout valeur d'exemples et apparaissent en nombre limité. L'importance relative de chacun d'eux dépend ici principalement de l'intérêt des textes théoriques que leur œuvre a suscités. Ce critère pourra apparaître peu équitable dans certains cas, mais mon approche est bien la lecture de l'art, non tout à fait la chronologie des artistes et des influences.

SOMMAIRE

INTRODUCTION

Il serait téméraire de donner, pour commencer, une définition de la lecture de l'art, car elle n'est pas *une :* il y a toujours plusieurs lectures possibles de la même œuvre.

Soit par exemple une œuvre majeure de l'art occidental, inlassablement regardée et admirée depuis qu'elle fut réalisée par Fra Angelico en 1441 sur un mur de sa cellule du Couvent de San Marco à Florence. Volontairement peinte à contre-jour, *l'Annonciation* ne se livre que progressivement. Lorsque l'œil aura accommodé et que la fresque sera devenue visible, sera-t-elle pour autant devenue lisible?

Dans le bel essai de lecture qui ouvre *« Devant l'image »*, Georges Didi-Huberman énonce ses doutes : les images ne doivent pas leur efficacité à la seule transmission de savoirs, elles jouent constamment au contraire dans « l'imbroglio de savoirs transmis et disloqués, de non savoirs produits et transformés. »[1]

Pour le visiteur pressé, entre l'Ange Gabriel à gauche et la Vierge Marie à droite, il n'y a rien. Rien que du blanc qui se diffuse dans l'espace de la cellule. Mais il n'y a pas rien puisqu'il y a le blanc ! Certes, il n'est pas visible au sens d'un objet détouré, mais il n'est pas invisible non plus. Georges Didi-Huberman propose de le désigner comme *visuel.* Ce n'est pas un signe articulé (qui serait donc lisible comme tel), mais c'est plutôt un *symptôme.* Pour dire l'absolue pureté de la Vierge et le mystère de l'Incarnation du Verbe qui se réalise en cet instant de l'Annonciation (et que les éxégètes du temps comparaient à une intensité lumineuse), Fra Angelico a renoncé à l'emploi de tout signe. Il s'est donné, avec le simple *bianco di San Giovanni,* une modalité picturale du mystère irreprésentable constituant le fondement de sa croyance.

Cette surface blanche[2] condense, déplace et transforme une donnée inappropriable de l'Écriture Sainte : « Elle donne l'événement visuel d'une exégèse en acte »

Devant la même fresque, la lecture proposée par Michael Baxandall est tout autre. Seule l'attitude de la Vierge l'intéresse, qu'il rapproche de l'interprétation de l'Annonciation par les

1. Georges Didi-Huberman, *Devant l'image, Questions posées aux fins d'une histoire de l'art,* Éditions de Minuit, Paris 1990, p. 25.
2. Ce *pan,* note Didi-Huberman qui le rapproche implicitement d'un autre pan, celui, jaune, de la *Vue de Delft* de Vermeer dont Marcel Proust avait génialement deviné la véritable fonction : *pan de peinture* avant d'être représentation.

sermons du temps de l'Angelico. Fra Roberto, prédicateur célèbre, analyse ainsi le récit de Saint Luc (I. 26-38) et en tire la distinction de cinq états spirituels et mentaux successifs chez Marie pendant le prodigieux événement, dont les quatre premiers sont dits : trouble, réflexion, interrogation et soumission.

Filippo Lippi et Botticelli ont traduit le premier état (non sans audace pour ce qui concerne Botticelli), le maître des Panneaux Barberini le second, Alesso Baldovinetti le troisième, et l'Angelico, parmi d'autres, a préféré le quatrième état, le plus admirable. Sa Vierge semble venue tout droit des périodes de Fra Roberto : « Quelle langue pourra jamais décrire, et même quel esprit pourra jamais imaginer de quelle manière elle posa ses saints genoux au sol? Baissant la tête, elle déclara : « voici la servante du Seigneur... »[3].

Baxandall fait de l'histoire sociale de l'art, il montre que les tableaux ne peuvent être correctement lus qu'à partir d'une connaissance précise des textes et des conditions socio-historiques de réalisation des œuvres. Les « dispositions visuelles » nées de la vie quotidienne, religieuse, sociale ou commerciale d'une époque sont des éléments déterminants du style artistique de cette même époque. Georges Didi-Huberman veut signifier, quant à lui, que l'histoire de l'art échoue à comprendre les « objets créés par l'homme en vue d'une efficacité du visuel » lorsqu'elle se contente de les intégrer au schéma convenu de la maîtrise du visible. L'icône n'est pas une imagerie stéréotypée. Il y a des objets (« même des objets physiques » précise-t-il) à propos desquels la description exacte n'apporte aucune vérité. Il évoque, à l'appui de ses démonstrations, une discipline avancée telle que la géométrie morphogénétique des catastrophes, « qui cherche moins les modèles de l'exactitude descriptive que ceux par lesquels on peut affirmer, au cours d'un processus temporel, qu'une forme devient signifiante »[4].

La première partie, L'ART COMME ENJEU THÉORIQUE, tenteta de mettre de l'ordre dans les différentes variantes du « discours sur l'art » dont le moins que l'on puisse dire est qu'il apparaît divisé. Faut-il en conclure à l'impossibilité relative de rendre compte de la peinture? « Si nous parlons de peinture,

3. Cité par Michael Baxandall, *L'Œil du Quattrocento*, Oxford University Press, 1972, et Éditions Gallimard, Paris 1985 pour la traduction française, p. 86.
4. Georges Didi-Huberman, *Devant l'image*, op. cit., p. 43 René Thom, Esquisse d'une sémio-physique, InterÉditions, Paris 1988 p. 11.

répond Marcelin Pleynet, nous ne parlons pas la peinture. D'un langage à l'autre, il y a forcément déperdition de quelque chose. »[5] En fait, les meilleurs écrits sur l'art, ceux qui le rendent plus proche à la fois de notre intelligence et de notre sensibilité, sont souvent signés par des auteurs personnellement liés aux créateurs.

C'est d'abord parce qu'il est l'ami de Manet que Zola parle de manière lumineuse de sa peinture, au moins jusqu'à ce qu'elle lui échappe après avoir franchi une certaine limite (voir chapitre 4, 1re partie). Zola « n'opère pas avec la distance et l'abstraction du philosophe ou du littérateur, à qui suffit à la rigueur un exemple unique ou un album de reproductions, indique Gaëtan Picon. Il voit autant de tableaux qu'il peut »[6]. Et s'il ne connaît pas encore le peintre dont l'œuvre vient de lui être révélée, c'est un sentiment d'amitié qu'il exprime aussitôt : « Je ne connais pas M. Monet : je crois même que jamais auparavant je n'avais vu une de ses toiles. Il me semble cependant que je suis un de ses vieux amis. »

Entre le détachement du théoricien froid et le militantisme enthousiaste de l'ami des artistes, il y a naturellement place pour toute une gamme de positions intermédiaires. Il existe par exemple une tradition très française du philosophe attentif à l'art de son temps (Merleau-Ponty, Sartre, Lyotard, Deleuze...) et une tradition très germanique du pur historien d'art bâtisseur de méthode générale d'interprétation (Warburg, Wölfflin, Panofsky...).

Le critique d'art doublé d'un théoricien est plus rare : il appartient à une espèce récente (et déjà en voie de disparition) que l'on rencontrera surtout dans la deuxième partie (L'ART COMME CHAMP DE BATAILLE), et dont le prototype en ce siècle restera Clement Greenberg.

On pouvait être paisiblement formaliste du temps de Wölfflin : on ne l'est plus guère que dans une acception moderniste et offensive depuis que Greenberg a fait de la théorie de l'art un instrument de combat.

Les conversations de Federico Zeri sur « l'art de lire l'art » ne sauraient plus concerner aujourd'hui que l'art du passé. Les lectures de Zeri exigent une vaste préparation historique et culturelle, et surtout une aptitude à changer de méthode selon les circonstances. (« Si, après les œuvres que nous avons vues, nous

5. Marcelin Pleynet, *Peinture et structuralisme*, in *L'enseignement de la peinture*, éditions du Seuil, Paris 1971, p. 186-200.
6. *Zola et ses peintres*, présentation par G. Picon de *Le bon combat*, par Émile Zola, éd. Hermann, 1974, p. 9.

passons à une peinture de Cézanne, il nous faut changer totalement de paramètre de lecture pour en donner une interprétation exacte. »[7])

Hélas, le sage éclectisme du professeur siennois n'est pas beaucoup imité en un temps où la lecture de l'art est devenue affaire de parti-pris. Or, comme l'a fort bien observé Thierry de Duve, tout parti-pris est exclusif, « mais tous seraient nécessaires ensemble ».

La lecture de l'art n'est plus le point de vue désintéressé du savant à propos des œuvres, elle est désormais employée par l'artiste et par le critique comme moyen opérationnel dans une stratégie destinée à définir leur identité, au milieu des contradictions où se trouve enfermé l'art depuis plus d'un demi-siècle.

« Le devoir de l'artiste est de défendre sa conception de l'art » dit Valerio Adami qui n'hésite pas à préciser qu'il considère l'art comme une rhétorique, « donc comme une possibilité de représenter la vérité, dans le plein sens que la rhétorique donne à ce mot »[8].

Parmi les plus importants théoriciens de l'art dominant la période qui nous occupe, l'histoire retiendra sans doute par priorité, en les plaçant au même niveau que Kandinsky ou Klee, des noms d'artistes : Marcel Duchamp — sans qui les développements récents de l'art sont incompréhensibles —, Joseph Beuys ou Daniel Buren... Les pages qui suivent sont principalement nées de ce constat et des questions qui en résultent.

7. Federico Zeri, *Dietro L'Immagine*, Longanesi, Milan 1987, Trad. française éd. Rivages, Marseille, 1987, p. 261.
8. Entretien de Valerio Adami avec l'auteur, Opus International, n° 117, janvier-février 1990.

L'ART
COMME
ENJEU
THEORIQUE

Qu'il faille savoir lire la musique
pour la donner à entendre,
la chose paraît aller de soi.
Mais la peinture?

Hubert Damisch

En peinture et en sculpture,
comme en littérature, la lumière
concentrée de l'interprétation
(l'herméneutique) et du jugement
(la critique, le normatif) se trouve
dans l'œuvre elle-même.
L'art est la meilleure lecture de l'art.

George Steiner

1 LA PHÉNOMÉNOLOGIE DE L'ART

La clef kantienne ouvre de nombreuses portes, en premier lieu celle de la phénoménologie. Kant n'avait-il pas failli intituler « Phénoménologie » la *Critique de la Raison pure,* tant il avait été impressionné par la parution, en 1766, de la *Phénoménologie* de Johann Heinrich Lambert, la première à porter ce titre?

En tout état de cause, l'histoire de l'art depuis deux siècles est en grande partie d'inspiration kantienne, et il n'est pas indifférent que la *Critique de la faculté de juger,* qui est l'achèvement du parcours commencé avec la *Critique de la Raison pure,* soit consacrée pour moitié au problème du jugement esthétique. Il avait fallu attendre cette dernière pour que l'autonomie radicale du sensible par rapport à l'intelligible soit philosophiquement fondée. Jusque là, enfermée dans le rationalisme leibnizien, l'Esthétique n'avait pas encore assuré cette autonomie : elle était marquée par un certain platonisme. Une œuvre d'art valait *avant tout* par l'éventuelle noblesse de son sujet et la « vérité » qui devait y régner.

Dès lors, l'art lui-même ne pouvait occuper qu'une place secondaire dans le champ de la culture, après les idées qu'il servait.

Kant, en assumant l'autonomie de la sensibilité par rapport aux deux versants, théorique et pratique, de l'intelligible, élabora les principes d'une esthétique au sein de laquelle, observe Luc Ferry, « pour la première fois sans doute dans l'histoire de la pensée, la beauté acquiert une existence propre et cesse enfin d'être le simple reflet d'une essence qui, hors d'elle, lui fournirait une signification authentique »[9]. Elle est un phénomène que l'on peut observer et commenter.

La naissance de l'esthétique apparaît ainsi liée à un mouvement de retrait philosophique du divin : mutation capitale pour l'artiste, qui cesse d'être voué à la « découverte » puis à « l'expression » des vérités créées par Dieu, mais qui rivalise désormais avec lui. Par l'imagination et le « génie », l'artiste peut produire des œuvres radicalement inédites. Contrairement aux classiques, Kant montre que l'art ne relève pas du concept de perfection. Sa mission n'est pas de « bien » présenter une « bonne » idée, mais de créer inconsciemment une œuvre inédite, douée d'emblée de signification pour tout homme.

La non-responsabilité de l'artiste dans l'apparition du phénomène-art est intéressante : l'artiste de génie ne saurait suivre de règles, puisqu'il détient le mystérieux pouvoir de les inventer. « Le créateur d'un produit

9. Luc Ferry, *Homo Aestheticus, l'invention du goût à l'âge démocratique.* Grasset, Paris 1990, p. 44.

qu'il doit à son génie ne sait pas lui-même comment se trouvent en lui les idées qui s'y rapportent. »[10]

Le génie selon Kant, cette « faculté des Idées esthétiques » sachant « rendre universellement communicable ce qui est indicible » est donc absolument à l'opposé de l'esprit d'imitation qui fondait la conception classique de l'art (à l'imitation, Kant associe des mots méprisants tels que « singerie » ou « niaiserie »...). Le génie engendre des réalités autonomes, des phénomènes qu'il importe de comprendre et juger : de goûter en somme. Dans la *Critique de la faculté de juger,* le goût est la faculté de juger elle-même : une faculté de connaissance. Kant n'a fait qu'amorcer une esthétique : la première phénoménologie de l'art des temps modernes devait être accomplie par Hegel. Or tout le grandiose système du Maître d'Iena tendait à réinstaller le primat divin. Avec Hegel, l'homme n'est qu'un simple moment dans le déploiement historique de l'Idée absolue (Dieu) et la sensibilité perd l'autonomie qu'elle avait acquise chez Kant : l'esthétique redevient fort classiquement la simple expression d'une idée dans le champ de la sensibilité.

Certes, Hegel liquide la doctrine esthétique classique d'origine cartésienne selon laquelle l'art a pour fonction la représentation des vérités de raison à travers les données de la sensibilité. Pour Hegel, c'est au contraire parce que la vérité a une histoire (elle est elle-même Histoire) que l'art, représentation sensible de cette vérité, doit entrer à son tour dans l'historicité. Mais Luc Ferry démontre que le classicisme, que l'esthétique kantienne avait sérieusement battu en brèche, n'est pas modifié en son principe par Hegel. « Pour être devenue historique, la vérité n'en demeure pas moins le moment essentiel d'une œuvre d'art qui continue d'être conçue comme représentation sensible du vrai, de sorte qu'on pourrait dire de l'hegelianisme que s'il constitue sur le plan métaphysique une historicisation de la théodicée leibnizienne, il s'avère être sur le plan esthétique un classicisme historicisé. »[11]

Reprenons quelques-uns des éléments de l'esthétique hégelienne, notamment à travers le *Cours d'esthétique.* Pour Hegel, l'art permet à l'esprit de pénétrer la matière et de laisser l'intelligible apparaître derrière le sensible. Devant l'œuvre d'art nous sommes libres, et l'objet ne concerne que « le côté théorique de l'esprit ».

Hegel note que, parmi les cinq sens, deux seulement ont la dignité de « sens théoriques » parce qu'ils tiennent leur objet à distance, sans le consommer : l'ouïe et la vue. L'art tient son objet *à distance* et cependant cette attitude théorique n'est pas réductible à un *savoir.* Si la science exprime la raison universelle de l'homme, elle exclut le particulier, c'est-à-dire le sensible. L'art est ce par quoi l'homme élève le sensible, en

10. Kant cité par L. Ferry, ibid., p. 171.
11. Luc Ferry, *Homo Aestheticus,* op. cit., p. 173.

tant que sensible, au niveau de l'idée : il y a spiritualisation du sensible (ou matérialisation de l'idée) et ce statut intermédiaire entre la nature et la science est la clef de la jouissance esthétique : le plaisir éprouvé par l'esprit quand il s'élève du sensible à l'intelligible.

Rodin a merveilleusement expliqué comment naît ce plaisir dans ses entretiens avec Paul Gsell[12] sans pour autant faire référence à Hegel, mais sa démonstration semble faite pour l'illustrer.

Qu'y a-t-il d'admirable dans la statuaire antique demande Rodin. Pourquoi pouvons-nous éprouver, devant le Diadumène de Polyclète par exemple, l'émotion esthétique? Le sculpteur ébauche rapidement devant son interlocuteur une statuette d'argile « à la manière antique ». Elle offre de la tête aux pieds quatre plans qui se contrarient alternativement. Les quatre directions produisent à travers le corps tout entier une douce ondulation. De même, un double balancement des épaules et des hanches contribue à la sereine élégance de l'ensemble. Ce système technique, inventé par les Grecs, signifie « bonheur de vivre, grâce, équilibre » mais aussi « raison ».

La joie de vivre et la volupté (suggérées par le corps d'un être jeune et nu) sont cadencées et modérées par la raison, c'est-à-dire par cette *science des plans* commune à toutes les grandes époques. Nous sommes passés du sensible à l'intelligible, comme le sculpteur lui-même, parce que nous avons reconnu comment un système technique (la raison...) permet de dépasser la seule sensualité. C'est cette capacité de reconnaissance du pourquoi et du comment de l'œuvre qui commande la possibilité de l'émotion esthétique.

Hegel élabore une progression des types d'art, en allant du plus sensible (plus matériel) au plus abstrait (plus idéal). Il passe ainsi de l'architecture à la sculpture et parvient à la peinture qui ne se touche pas et ne s'adresse qu'au seul regard. Avec elle, l'âme se détache de son existence corporelle pour se replier sur elle-même. Cette opération de *détachement* est l'essentiel de la peinture, désignée par Hegel comme *art romantique*.[13]

La peinture est négation des trois dimensions de la matière qu'elle ramène à deux : premier acte d'affranchissement de l'esprit par rapport aux données du sensible, qui se reprend et se concentre sur lui-même.

Si donc la peinture n'était que l'imitation de la nature (selon la formule prêtée à Aristote) elle serait en défaut devant cette dernière par manque d'une dimension. Mais c'est bien ce défaut de naturalité qui, suscitant un gain de spiritualité, permet, grâce à la couleur, que les objets « deviennent un reflet de l'esprit, où celui-ci ne révèle sa spiritualité

12. Rodin, *L'Art,* entretiens réunis par Paul Gsell, Grasset 1912.
13. La peinture n'est pas l'art « le plus élevé » dans cette perspective : aura cette qualité celui qui parvient à s'affranchir au maximum de la sphère sensible : la poésie.

qu'en détruisant l'existence réelle, en la transformant en une simple apparence qui est du domaine de l'esprit, qui s'adresse à l'esprit »[14].

Le tableau, qui n'est qu'apparence de la nature, n'existe donc que pour être vu. Il est là pour le spectateur, non pour lui-même. Le plaisir que nous tirons de la vue du tableau ne provient pas de l'être réel qui est représenté mais de la conquête de l'apparence par la peinture : la surface du tableau est bien une conquête de l'esprit qui s'abstrait de la matière.

Si l'art n'imite pas la nature, quel est donc le « sujet » du tableau ? Il est vrai que nous y voyons des objets extérieurs qui entourent habituellement l'homme : montagnes et vallées, arbres et vaisseaux, ciels, nuages et édifices que les peintres ont toujours choisi avec délectation... Cependant le noyau de la représentation n'est pas constitué par ces objets en eux mêmes, *« c'est la vitalité et l'animation de la conception et de l'exécution personnelle, c'est l'âme de l'artiste qui se reflète dans son œuvre et qui offre, non pas une simple reproduction des objets extérieurs, mais lui-même et sa pensée intime »*[15].

La peinture est un art « romantique » en ce qu'elle n'exprime pas l'objectivité, mais la subjectivité. « L'objet, entre les mains de l'artiste, ne devient cependant pas autre chose qu'il n'est et doit être en réalité. Nous croyons seulement voir quelque chose de tout autre et de nouveau. » La peinture peut se permettre de descendre jusqu'au détail pittoresque, elle a la possibilité de passer du plus austère sujet religieux à la représentation de la scène la plus triviale *parce qu'elle est intériorisation :* il y a toujours conquête de la surface et le « plus profond » doit être recherché à la superficie.

« La peinture doit aller jusqu'à l'extrême opposé. Jusqu'à la représentation de la simple apparence comme telle; c'est-à-dire jusqu'au point où le sujet devient quelque chose d'indifférent, et la création artistique de l'apparence l'intérêt principal. »[16]

Point capital de la réflexion hegelienne, qui rend possible l'art non figuratif d'un point de vue théorique : Les *Cours d'Esthétique* sont actuels parce qu'ils fondent notamment une peinture délivrée de l'emprise du « sujet », qui achèverait l'art de peindre.

La peinture de l'« éclat » et du « brillant » qui avait passionné Van Eyck ou Memling, ivres de leur *pouvoir* de traduire les pierres, les étoffes et les ors, éclipse l'objet lui-même : il n'est plus qu'un accessoire parce que le peintre ne s'intéresse, au fond, qu'à la joie d'utiliser ses moyens de représentation pour eux-mêmes. Hegel a pressenti la formule moderne de la peinture, celle qui commence avec Cézanne et rejoint toute l'histoire de la peinture : ce que peint le peintre, c'est la peinture

14. Hegel, *Cours d'Esthétique*, coll. Les grands textes, Presses Universitaires de France.
15. Cours d'Esthétique, op. cit., p. 62.
16. *Cours d'Esthétique*, op. cit., p. 62.

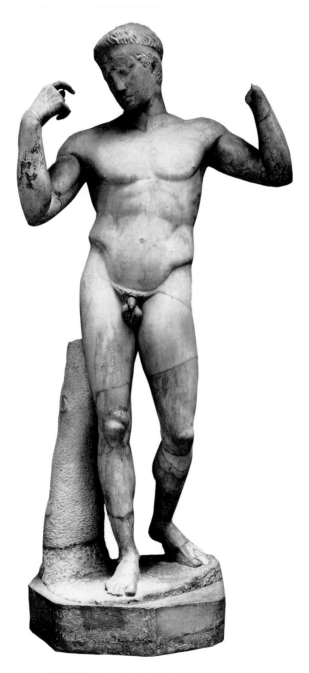

POLYCLETE, Le Diadumène, British Museum, Londres

elle-même. Chaque génération d'artistes est appelée à refaire cette découverte.

C'est une nouvelle analyse phénoménologique de l'image que propose Jean-Paul Sartre dans la première partie de *L'Imaginaire* (« Structure intentionnelle de l'image »). C'est-à-dire qu'il s'intéresse aux contenus (les phénomènes) de la conscience dans le cas de la conscience des dessins schématiques.

Soit le dessin très simplifié d'un petit bonhomme en train de courir, suggéré par quelques traits. Chacun, depuis l'homme de Lascaux, *voit* grâce à ce type de figurine bien davantage que ce qui est effectivement *montré* ou *perçu*.

« *À travers ces traits noirs nous ne vivons pas seulement une silhouette, nous visons un homme complet nous concentrons en eux toutes ses qualités sans différenciation : au sens propre, les traits noirs ne représentent rien, que quelques rapports de structure et d'attitude. Mais il suffit d'un rudiment de représentation pour que tout le savoir s'y écrase, donnant ainsi une espèce de profondeur à cette figure plate.* »[17]

En somme, ce qui constitue l'image et supplée à toutes les défaillances de la perception, c'est l'intention. La conscience n'est donc pas vide lorsqu'elle « intuitionne », elle est grosse de tout un savoir qui vient « s'écraser » sur le dessin, ou encore, d'une intentionnalité qui demeure implicite et attend le corrélat perceptible pour se manifester. Une représentation, même très faible, est ainsi capable de déclencher toute une série d'images.

Tout l'art du dessin schématique (les caricatures par exemple) consiste à choisir les traits et leur organisation en fonction des mouvements des yeux qu'ils sont susceptibles d'induire et qui déborderont la figure. Par eux, *l'image mentale* l'emportera sur la simple perception de la figure tracée. C'est finalement le spectateur qui crée l'image, et l'artiste ne ferait que lui proposer les éléments de cette création.

« *Je sais que je crée, à chaque instant, l'image. En sorte que, nous le voyons à présent, les éléments représentatifs dans la conscience d'un dessin schématique, ce ne sont pas les traits proprement dits, ce sont les mouvements projetés sur ces traits. C'est ce qui explique que nous lisions tant de choses sur une image dont la matière est si pauvre. En réalité, notre savoir ne se réalise pas directement sur ces lignes qui, d'elles-mêmes, ne parlent pas : il se réalise par l'intermédiaire de mouvements. Et d'une part, ces mouvements par une ligne unique peuvent être multiples, de sorte qu'une seule ligne peut avoir une multiplicité de sens et peut valoir comme matière représentative d'une foule de qualités sensibles de l'objet en image. D'autre part, un même mouvement peut réaliser des savoirs différents. La ligne elle-même n'est qu'un support, un substrat.* »[18]

17. Jean-Paul Sartre, *L'Imaginaire*, 1940, coll. Idées, Gallimard, p. 65.
18. *L'Imaginaire*, op. cit., p. 73.

Ces exemples mettent en évidence la notion d'image-support, ou d'image relais. Support ou relais d'une image mentale, irréelle, imaginaire qui les déborde et se trouve infiniment plus riche que le perçu matériel lui-même. Le support-relais *matériel* d'une image *immatérielle* est appelé par Sartre un *analogon*.

Si, ne pouvant faire surgir en moi spontanément une image (par exemple celle « de-mon-ami-Pierre »), je m'aide d'une photo ou d'un dessin comme équivalent de la perception, je dirai que cette photo (matérielle) agit comme un analogon de la perception. Ce dernier a une nature double pour ma conscience : la photo ou le dessin peut renvoyer à sa matière même (j'en observe le grain, je constate qu'elle est pliée...) et je ne pense pas alors qu'elle a pour fonction de représenter Pierre. Je puis aussi ne voir que lui, Pierre, et oublier alors la matérialité du support.

Il y a donc deux types de conscience : l'une qui traite les objets pour eux-mêmes, c'est la *conscience perceptive ;* et l'autre qui les traite comme *quasi-objets,* et c'est la *conscience imagée* irréalisante.

« *Au musée de Rouen, débouchant brusquement d'une salle inconnue, il m'est arrivé de prendre les personnages d'un immense tableau pour des hommes. L'illusion fut de très courte durée (un quart de seconde peut-être), il n'en demeure pas moins que je n'ai pas eu, pendant cet infime laps de temps, une conscience imagée, mais au contraire une conscience perceptive.* »[19].

On comprend donc que *tout objet* puisse fonctionner comme réalité présente ou comme image. On ne saurait isoler et étudier séparément l'image mentale et, particulièrement, les objets imaginaires que sont les œuvres d'art.

Ce n'est pas l'objet mais le type de conscience qui s'y applique qui le constitue comme présent ou comme imaginaire : comme « réel » ou comme « esthétique ». Ce qui définit le monde imaginaire comme le monde réel, c'est finalement une attitude de la conscience. Le Tintoret peignant Saint Georges terrassant le Dragon ne détaille précisément pas ce que l'on s'attend à voir, et que représentait le peintre dont il se réclame, Carpaccio : « Il organise un jeu de suggestions et d'évidences qui, sans presque rien montrer, nous laisse décider si l'acte a lieu ou non. »[20]

Le Tintoret, dans l'indécision savante de la construction de son tableau, oblige le spectateur à accomplir un choix et, selon Sartre, chacun se reflète tout entier dans l'option qu'il faut prendre. « Un test projectif, en somme. Le Tintoret n'est pas plus responsable de ce que nous imaginons sur sa toile que Rohrschach de ce que nous percevons sur ses planches. »

19. *L'Imaginaire*, op. cit., p. 48.
20. Jean-Paul Sartre, *St Georges et le Dragon*, revue l'ARC, n° 30, 1966. Voir également *Situations IV*, Gallimard.

Bref tout dépend de l'attitude du spectateur, qu'il soit placé devant une œuvre du Tintoret ou devant une proposition d'un artiste pop qui, comme Martial Raysse dans les années soixante, s'est contenté de présenter un étalage complet de PRISUNIC. On saisit mieux, de la sorte, le sens de l'acte historique de Marcel Duchamp signant un urinoir ou un porte-bouteille dès 1913.

Dans tous les cas, il a suffi que les objets soient transférés de leurs lieux habituels vers un espace d'irréalité – en l'occurrence, la galerie d'art ou le musée – pour obtenir des spectateurs qu'ils convertissent leur conscience percevante en conscience imageante.

Bien sûr, la démonstration de Duchamp et des pop-artistes se situait « à la limite », mais le problème est le même devant le portrait de Charles VIII.

« Nous avons compris d'abord que ce Charles VIII était un objet. Mais ce n'est pas, bien entendu, le même objet que le tableau, la toile, les couches réelles de peinture. Tant que nous considèrerons la toile et le cadre pour eux-mêmes, l'objet esthétique « Charles VIII » n'apparaîtra pas. Ce n'est pas qu'il soit caché par le tableau, c'est qu'il ne peut pas se donner à une conscience réalisante. Il apparaîtra au moment où la conscience opérant une conversion radicale qui suppose la néantisation du monde se constituera elle-même comme imageante. »[21]

Le *réel* du tableau n'est pas *beau*. Ce qui est beau est défini par Sartre comme un être qui ne saurait se donner à la perception et qui, dans sa nature même, est isolé de l'univers : ce visage qui transcende la nature matérielle de la toile. Le but de l'artiste est donc de constituer un ensemble de tons *réels* qui permettent à cet irréel de se manifester. Le tableau doit être conçu comme une chose matérielle visitée, à chaque fois qu'un spectateur prend l'attitude imageante, par un irréel qui est précisément *l'objet peint.*

La contemplation esthétique peut donc se définir comme un rêve provoqué. Elle a besoin d'un certain désintéressement au sens où le spectateur doit être à l'abri de tout « risque » d'avoir à faire jouer sa conscience percevante. Une corrida est « belle » vue d'assez loin; mais trop près de l'horreur matérielle du sang et du danger d'être soi-même bousculé, le spectateur aura beaucoup de mal à adopter une attitude esthétique. C'est Kant qui disait que la meilleure position pour admirer une tempête n'était pas le bateau menacé, mais l'abri confortable sur la terre ferme *(Critique du Jugement).*

Certains peintres jouent sur l'ambiguïté des points de contact entre les deux perceptions : Jasper Johns peignant des drapeaux qui sont et ne sont pas des drapeaux « vrais » ou Degas, ce « Watteau grinçant » selon Elie Faure, qui ne voulait observer ses danseuses qu'à l'exercice ou à

21. *L'Imaginaire*, op. cit., p. 362.

partir des coulisses, là où la grâce s'efface derrière la sueur, l'effort et la fatigue : l'amateur habitué à l'idéalisation picturale des spectacles de ballet était ainsi dérangé dans sa bonne conscience imageante par l'aspect « reportage » de l'art de Degas.

On pourrait évoquer également les techniques cubistes du collage selon Braque et Picasso. Lorsque le premier insère directement dans sa toile un morceau de papier découpé *(Paris-Soir)* et quand le second colle sur son tableau un galon de tapissier, il n'y a aucune recherche de « spiritualisation » du journal ou du tissu. Le peintre cherche à créer une sorte d'hésitation, un trouble délicieux de la conscience qui ne sait si elle doit accommoder sur le réel ou sur l'imaginaire.

Peut-être y-a-t-il dans l'analyse de Jean-Paul Sartre, indépendamment de son extrême fécondité, quelques points faibles. Le premier tient au fait que les analyses de Sartre ne valent que pour une certaine peinture : celle qui est plus ou moins illusionniste. Hubert Damisch a bien noté, à propos de ces analyses, qu'« elles ne décrivent qu'une des attitudes que peut adopter la conscience en face d'un tableau, comme le veut l'esthétique traditionnelle du sujet ».[22]

Hubert Damisch rappelle par ailleurs que, même dans le contexte de la peinture figurative, il est des œuvres, comme celles vouées à des jeux anthropomorphiques au XVIIe siècle, qui donnaient *deux* images : un paysage accidenté par exemple servant à son tour d'analogon à une image seconde la niant, disons un visage barbu. « L'activité prétendue libre de la conscience imageante n'est alors plus qu'un simulacre d'activité, et qui ressemble à la rêverie d'un lecteur distrait pour qui le texte n'est qu'un prétexte dont il se détourne pour divaguer à son aise. » (p. 71)

Mikel Dufrenne souligne de son côté un autre point discutable : il serait un peu rapide d'identifier, comme le fait Sartre, l'irréel à l'imaginaire. Mikel Dufrenne a remarqué que c'est une banalité de dire que le sens est un irréel, si l'on entend par là que le sujet de l'œuvre ne se situe pas dans le monde réel, « que Hamlet incarné par Laurence Olivier ou Barrault n'est pas un Hamlet véritable, et qu'il n'y a pas à ouvrir son parapluie lorsqu'on entend l'orage de la Sixième. On peut dire plus profondément que cet irréel est un irréel par excès de réalité, irréel parce que inaccessible ou inépuisable ».[23]

Dans Hamlet ou dans la symphonie de Beethoven, il y a quelque chose que je ne suis pas sûr de pouvoir comprendre parce que l'œuvre est trop riche et mon sentiment trop pauvre. De toute façon, l'irréel ne procède pas d'une conscience imageante (distraite) : c'est plutôt dans le perçu que nous nous perdons.

Certes, l'objet esthétique ne s'accomplit que dans la conscience du

22. Hubert Damisch, *Fenêtre jaune cadmium*, Seuil, Paris, 1984, p. 70.
23. Mikel Dufrenne, *Phénoménologie de l'expérience esthétique*, P.U.F., Paris Tome 1, p. 264.

spectateur, mais elle ne constitue pas ce sens : elle le découvre dans ce qu'elle perçoit.

« Le rapport de la peinture à l'objet peint n'est pas un rapport de "visitation", ce rapport arbitraire soudainement constitué par une conscience qui décide d'imaginer; si l'acte d'une conscience est nécessaire, c'est pour accomplir la peinture en découvrant en elle l'objet peint, et non pour la nier en lui substituant cet objet. »[24]

Mikel Dufrenne reconnaît cependant que défendre un monisme esthétique et substituer la perception à l'imagination ne permet toujours pas de comprendre comment l'objet esthétique peut être à la fois cette chose et ce sens, « chose et sens étant tous deux à la fois hors de moi et par moi ». Il faut donc chercher dans d'autres directions, ce qu'a tenté Maurice Merleau-Ponty en partant de la *base*, c'est-à-dire de l'animation du corps.

Le corps de Merleau-Ponty est celui qui est « *là* » quand, entre *voyant* et *visible,* entre l'œil et l'autre, s'accomplit une sorte de recroisement et que s'allume l'étincelle du sentant-sensible. Dès que cet étrange système d'échanges est donné, tous les problèmes de la peinture sont présents.

Si les choses du monde et mon propre corps sont faits de la même étoffe, il faut donc que ma vision se fasse *en elles :* « la nature est à l'intérieur » disait Cézanne. De ce paysage qui est devant moi, ce que j'appelle *qualité, lumière, couleur, profondeur,* n'y sont que parce qu'elles éveillent un écho dans mon corps qui leur fait accueil. Les choses trouvent véritablement en nous un *équivalent interne :* pourquoi dès lors ce dernier ne susciterait-il pas à son tour un tracé visible, que d'autres regards pourront rencontrer?

« Alors paraît un visible à la deuxième puissance, essence charnelle ou icône du premier. Ce n'est pas un double affaibli, un trompe l'œil, une autre chose. Les animaux peints sur la paroi de Lascaux n'y sont pas comme y est la fente ou la boursouflure du calcaire. Ils ne sont pas davantage ailleurs. »[25]

Quand je regarde un tableau, je vois *selon* ou *avec* lui plutôt que je ne le vois. Il faut comprendre que nos yeux de chair sont beaucoup plus que des récepteurs pour les lumières, les couleurs et les lignes : ils ont le *don du visible.* Certes, ce don se mérite par l'exercice et il est vrai que ce n'est ni rapidement ni surtout seul qu'un peintre entre en possession de sa vision. La vision du peintre n'apprend cependant que d'elle-même, en voyant, et elle voit ce qui manque au monde pour être tableau, puis ce qui manque au tableau pour être *lui-même.*

Merleau-Ponty bâtit une interprétation très « husserlienne » de Cézanne, peintre du percevoir plutôt que du perçu [26], et se propose d'utiliser l'art de Cézanne comme illustration de ses propres thèses sur la perception. Lui-même disciple de Husserl, Robert Klein décrit com-

24. *Phénoménologie de l'expérience esthétique,* op. cit., p. 265.
25. Maurice Merleau-Ponty, *L'Œil et l'Esprit,* op. cit., p. 22.
26. Maurice Merleau-Ponty, *Le doute de Cézanne.* Dans *Sens et non-sens,* Paris, 1948, pp. 15-49.

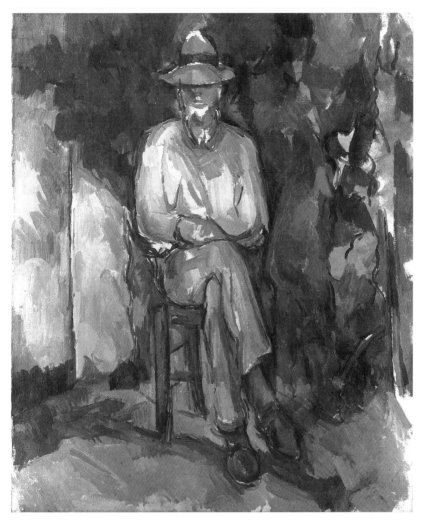

Paul CEZANNE, Portrait de Vallier, («Le jardinier») Tate Gallery, Londres

ment, chez Merleau-Ponty comme chez Cézanne, « la vision est une coexistence de mon corps avec le monde, un circuit où l'acte de peindre intervient - telle la réflexion phénoménologique - comme un troisième élément clarifiant le rapport réciproque des deux autres [27] ». Merleau-Ponty, insérant la peinture dans le problème de la perception, semble oublier la réalité autonome de l'œuvre d'art et son rôle de communication. Mais toute sa philosophie souligne que la perception, l'expression et

27. Robert Klein, *La Forme et l'Intelligible*, Gallimard, Paris, 1970, p. 414.

23

l'histoire ont une problématique commune, dont les contours sont dessinés par ses études sur le langage. Cézanne, selon Merleau-Ponty, peint *l'expérience* que nous avons des choses plutôt que leur apparence supposée que d'autres croient « transposer » de l'œil à la toile.

Soit un peintre devant une montagne. C'est elle qui se *fait voir* et il l'interroge. Il lui demande de lui dévoiler par quels moyens visibles elle se fait montagne. Ces moyens se nomment lumière, éclairage, ombres, reflets, couleurs... Or ce ne sont pas des êtres réels : « *ils n'ont, comme les fantômes, d'existence que visuelle* ». En s'approchant de la montagne, ce peintre ne trouverait « réellement » ni les ombres, ni les couleurs, ni les reflets qui de loin étaient pourtant *visibles*. Il lui faut donc découvrir *comment* les choses nous deviennent visibles.

Regardons le tableau le plus célèbre de Rembrandt, *La Ronde de Nuit*. Cette main qui pointe vers nous n'est là, en tant que main, que parce que son ombre sur la poitrine du capitaine nous la présente de profil. De ce jeu d'ombre nous déduisons la main tendue dans notre direction : sans lui elle paraîtrait directement attachée à son corps. C'est donc un *jeu* qui nous fait voir la chose et un espace. Mais ce jeu se dissimule pour la faire apparaître. « Pour la voir, elle, il ne fallait pas le voir, lui [...] L'interrogation de la peinture vise en tout cas cette genèse secrète et fiévreuse des choses dans notre corps [28]. »

Dans certains cas, la peinture a réellement figuré une philosophie de la vision. Ainsi, la peinture hollandaise est riche de ces intérieurs déserts qui sont en quelque sorte digérés par l'« œil rond d'un miroir », comme disait Paul Claudel. Ce regard du miroir est l'emblème de celui du peintre fasciné par les trucs qui permettent la métamorphose du voyant en visible [la perspective est aussi bien un « truc » que le miroir]. On comprend pourquoi le peintre aime à se figurer lui-même sur sa toile [Merleau-Ponty cite Matisse, mais on pourrait dire aussi Picasso]. En effet, il ajoute à ce qu'il voit ce que les choses voient de lui et il atteste ainsi sa foi en l'existence d'une vision *totale* dont témoignera le tableau.

Merleau-Ponty décrit l'histoire des expériences par lesquelles les peintres ont tenté de trouver la solution de leur problème : toutes leurs découvertes sont vraies à condition de ne pas les considérer comme l'indépassable d'une peinture exacte et infaillible. C'est ainsi que, si les hommes de la Renaissance ont eu raison de rechercher de nouvelle méthodes de représentation de la profondeur, ils ont montré quelque mauvaise foi en les tenant pour seules possibles. Panofsky a souligné comment ils ont « oublié » le champ visuel sphérique des anciens et comment ils n'ont pu accréditer le mythe de leur *perspective artificialis* qu'en expurgeant Euclide de son huitième théorème jugé gênant... La perspective de la Renaissance n'était pas un truc infaillible, mais

28. *L'œil et l'esprit*, op. cit., p. 30.

seulement une date, car nul moyen d'expression ne peut résoudre les questions de la peinture en les réduisant à une technique.

La mission du peintre n'est pas de parler de l'espace et de la lumière : elle consiste à les *faire parler,* et toutes les questions que l'on pouvait croire closes se posent à nouveau. Qu'est-ce que la profondeur? Qu'est-ce que la lumière? Cette philosophie est encore à faire, elle anime le peintre au moment où sa vision se fait geste et où, dira Cézanne, « il pense en peinture ». Cézanne, qui selon Giacometti a recherché la profondeur toute sa vie, a utilisé les couleurs en tant qu'« endroit où notre cerveau et l'univers se rejoignent ». Elles ne sont nullement des « simulacres des couleurs de la nature » [Robert Delaunay]. Il s'agit de la dimension de couleur, « celle qui crée d'elle-même à elle-même des identités, des différences, une texture, une matérialité, un quelque chose ... ». Le retour à la couleur a le mérite de nous conduire un peu plus près du « cœur des choses » [Klee] qui cependant est au-delà de la couleur-enveloppe comme de l'espace-enveloppe. Soit le *Portrait de Vallier* de Cézanne. Ce tableau ménage des blancs entre les couleurs qui doivent découper un être plus général que l'être-jaune ou l'être-bleu. Dans ce portrait comme dans les aquarelles des dernières années l'espace [que l'on croyait « évident » depuis la Renaissance] rayonne autour de plans qui ne sont assignables en aucun lieu précis. Voici des superpositions de surfaces transparentes qui avancent ou reculent devant nous; les plans de couleur se retrouvent à notre gré : il ne s'agit plus d'ajouter une dimension aux deux dimensions de la toile. La profondeur picturale n'est pas une illusion de la profondeur, elle vient d'on ne sait où « germer » sur le support, comme plus tard chez Klee dont les couleurs ont pu être comparées par Henri Michaux à une patine de moisissure.

C'est en partant de la peinture que Maurice Merleau-Ponty a été plus spécialement amené, comme dit Jacques Lacan, à renverser le rapport qui, depuis toujours, a été fait par la pensée entre l'œil et l'esprit. « Que la fonction du peintre est tout autre chose que l'organisation du champ de la représentation où le philosophe nous tenait dans notre statut de sujet, c'est ce qu'il a admirablement repéré en partant de ce qu'il appelle, avec Cézanne lui-même, ces *petits bleus,* ces *petits bruns,* ces *petits blancs,* ces touches qui pleuvent du pinceau du peintre. » [29]

De même, la *ligne* une fois débarrassée de la servitude de la représentation illusionniste n'imite plus le visible, elle *rend visible.* Les femmes de Matisse déclenchaient les sarcasmes parce que ces lignes n'étaient pas immédiatement femmes. Mais elles le sont devenues : « C'est Matisse qui nous a appris à voir ses contours, non pas à la manière « physico-optique », mais comme des nervures, comme les axes d'un système d'activités et de passivités charnelles [30]. »

29. Jacques Lacan, *Le Séminaire, Livre* XI, Éditions du Seuil, Paris 1973, p. 101.
30. *L'œil et l'esprit,* op. cit., p. 76.

2 LA PSYCHOLOGIE DE L'ART

S'il est vrai que l'artiste est perpétuellement en train de *choisir,* qu'il est toujours en présence d'alternatives et que rien ne lui est donné que ce qu'il fait, on peut croire alors que c'est en lui-même que résident les principaux ressorts de ses choix. Entre l'art et la nature, entre l'artiste et la société, se développent en outre des luttes et des compromis qui participent à la trame de la psychologie de l'art telle que l'entend, au Warburg Institute et à l'Université de Londres, le professeur Gombrich[31], qui part de l'homme en tant qu'individu et créateur. Gombrich, qui a utilisé les travaux de grands psychologues comme Osgood et Gibson ainsi que les observations des théoriciens du comportement, voit dans l'art de la *perception sollicitée.* En exergue de son livre principal, Gombrich a placé une phrase de J. Friedländer qui peut être entendue comme un manifeste : « l'art étant de nature spirituelle, il en résulte que toute étude scientifique de l'art se fonde sur la psychologie... ». Ses recherches rencontrent en France de larges correspondances, notamment dans l'œuvre de René Huyghe qui tend tout entière à fonder une nouvelle psychologie de l'art. Huyghe reconnaît ses dettes envers Émile Mâle, qui envisagea l'art du Moyen Âge sous l'angle de l'iconographie pour déchiffrer les causes profondes des choix et des évolutions, et aussi envers Elie Faure, dont le quatrième tome de son *Histoire de l'art,* intitulé *l'Esprit des Formes,* « auscultait l'âme des temps et des peuples ». La psychologie de l'Art de Malraux, elle aussi, doit beaucoup à Elie Faure.

René Huyghe entend suivre une méthode orientée vers deux pôles : l'œuvre d'art met tout d'abord en jeu la psychologie de l'artiste, mais aussi celle du spectateur. Comprendre ce que ce dernier voit et reçoit est aussi important que savoir le comment et le pourquoi de l'image à partir de son créateur. Certes, ce dernier garde des privilèges et, contre certaines conceptions contemporaines (y compris parmi les peintres), René Huyghe continue à voir dans l'artiste celui « qui sent différemment, avec plus d'intensité, de qualité, d'originalité et qui, à ce titre, requiert l'attention des autres pour les enrichir de l'écho de sa propre vie intérieure[32] ».

Cette formulation quelque peu idéaliste rappelle les pâmoisons des critiques célébratifs du début du siècle, mais seul parfois le ton et certains refus ont pu étonner. En fait, Huyghe a donné des vues pénétrantes sur le rôle de l'image dans toutes les sociétés. Il a surtout mis en valeur le rôle

31. E.H. Gombrich, *l'Art et l'Illusion,* (Psychologie de la représentation picturale) traduit de l'anglais par Guy Durand, Gallimard, 1971.
32. René Huyghe, *Les puissances de l'Image,* Flammarion, 1965, p. 22.

individuel des artistes, mais il n'a pas négligé d'autres facteurs d'explication. Selon lui, la psychologie de l'art saisit les collectivités dans leur comportement : elle y décèle l'effet des facteurs extérieurs, des influences exercées par le mode de vie ou par d'autres groupes. L'écrivain dispose de mots pour s'exprimer, rappelle Huyghe dans *L'Art et l'Homme*, et l'artiste, d'images. Mais chacun traduit dans son langage particulier la même étape de l'évolution humaine. Il y a parallélisme entre la pensée et l'art d'un même temps.

Cela étant posé, et souvent vérifié dans ses analyses, il n'en reste pas moins que l'essentiel pour René Huyghe repose sur l'individu : « L'art est, en effet, un véritable révélateur de l'individu, plié, pour une large part, aux disciplines du groupe, mais trouvant, par ailleurs, en lui-même une irrépressible injonction à s'affirmer dans sa personnalité distincte. »[33] L'inspiration générale de son œuvre d'historien d'art se veut nettement en réaction contre un certain formalisme :

« Il devient urgent à l'heure actuelle, par souci d'équilibre, de mettre l'accent sur l'enquête psychologique. Depuis le début du siècle, l'attention s'est portée fructueusement mais trop exclusivement sur l'aspect formel, plastique. Sans rien perdre de ces conquêtes récentes et indispensables, il est peut-être temps de jeter tout son poids de l'autre bord de cette barque qui penche dangereusement. Il est peut-être temps de sortir du cercle monotone, que creuse sans répit la trace de pas identiques, pour déboucher dans la contrée encore peu exploitée où gisent les secrets de l'âme des grands artistes. »[34]

Ces secrets, c'est au tableau qu'il faut d'abord les demander. Or, le tableau est à la fois image et œuvre : on doit l'étudier d'un triple point de vue. Point de vue psychologique parce qu'il est image, point de vue formel et plastique parce qu'il est une œuvre, point de vue esthétique enfin parce qu'il est recherche de beauté.

Quel est le rôle de l'image? Elle témoigne en nous tout autant des perceptions extérieures que de ce qui nous appartient en propre : la phénoménologie l'a déjà enseigné. De même, l'auteur du tableau se sert de souvenirs visuels gardés dans sa mémoire, mais il en dispose à son gré pour les transformer, les combiner, même en croyant les respecter. Le tableau plonge ses racines dans deux mondes différents : celui de l'univers visible et celui de l'être profond. Il se nourrit dans deux terreaux apparemment peu conciliables et il en offre une combinaison inconnue avant lui.

L'œuvre est née d'un besoin obscur de l'artiste. Cas le plus simple : il veut figurer ce qui est de nature à le satisfaire pour en jouir, mais aussi pour le conserver, le fixer : c'est le réalisme. Le peintre projette dans l'œuvre à la fois le désir qui est en lui et l'aliment qui correspond le mieux, dans le monde, à sa faim. Ce pourra être une aspiration qu'il

33. *Les puissance de l'Image*, op. cit., p. 195.
34. René Huyghe, *L'art et l'âme*, Flammarion, 1960, p. 10.

partage avec ses semblables et l'image servira, par exemple, à illustrer un dogme (art chrétien, byzantin).

Parfois aussi, le peintre veut impérieusement rendre visible une tendance profonde qui lui est personnelle. L'image est seule capable d'exprimer l'âme dans ce qu'elle a de plus indistinct. Au contraire, l'image pourra aussi avoir pour rôle d'éliminer ce qui est rejeté par la vie intérieure. L'art résout alors ce que découvrira Freud : le problème de la libération de ce qui nous encombre ; Huyghe souligne l'idée contenue dans le seul mot « expression ».

L'image est confession d'un choix ou d'un rejet, mais elle est aussi voyance de nous-mêmes. Que l'artiste soit l'interprète de la collectivité ou qu'il n'exprime que lui-même, son œuvre lui permet de « se réaliser » : elle effectue ce qui sans elle demeurerait potentiel, elle libère l'esprit en transformant en acquis ce qui n'était qu'aspiration. L'homme est plus libre : il peut ainsi considérer son existence et se placer en face de ce qui le constitue.

Grâce à l'art, je peux prendre position par rapport à moi-même car voici matérialisé cet état que j'ai éprouvé, que j'ai vécu et que je vais revivre en le considérant. Je suis celui qui observe et celui qui est observé, et de même que je me suis devenu visible, je me suis rendu visible aux autres. Ce n'est peut être pas une prise de conscience telle qu'elle serait traduite par des mots précis, c'est du moins une « prise de contact » très proche de la vie.

Tel est l'aspect des pouvoirs psychiques de l'image dont dispose le tableau. L'image est née de l'homme, mais elle réagit à son tour sur lui. Huyghe ne conteste pas les apports de Panofsky et Francastel (voir chapitres 3 et 4), qui ont souligné ce que l'artiste *reçoit* de la société, mais il lui paraît tout aussi important de s'attacher à ce qu'*apporte* chaque créateur. René Huyghe préconise donc une iconographie du caractère distinctif : une « iconographie du subjectif », en se méfiant des projections que peut faire, malgré lui, le commentateur de l'œuvre, même s'il s'inspire de la psychanalyse : « comme méthode, la psychanalyse de Freud est valable, mais pratiquement ses recherches restent entachées par la projection personnelle de son inconscient et de ses obsessions. Quand j'étudie la manière dont Freud psychanalyse Léonard de Vinci, ce n'est pas Léonard de Vinci que je rencontre, mais Freud lui-même ».[35]

Cependant, il est clair pour Huyghe que tout homme a un inconscient qu'il essaie d'élucider par la pensée et qu'il peut transférer avec elle dans sa quête de la qualité. « Alors c'est l'art ». Mais bien plus qu'à Freud, dans son analyse psychologique des œuvres Huyghe se réfère à Jung dont le processus d'« individuation » constituait la cure du patient dans un mouvement d'élargissement allant du moi vers les autres, et des autres

35. René Huyghe, *De l'art à la philosophie*, Flammarion, 1980.

vers le monde. Il ne s'agit pas de « démonter » les mécanismes psychiques de l'artiste, mais de les saisir dans une dimension globale, tenant compte aussi bien des aspects formels que psychanalytiques et sociologiques. Huyghe veut réaliser la synthèse du point de vue du philosophe qu'il entend demeurer.

Élargissant donc sa réflexion, il déplore les développements récents de l'art moderne : l'évolution de notre civilisation orientée par les préoccupations matérielles a condamné l'art à paraître l'apanage d'une élite peu nombreuse. Une compensation brutale a été nécessaire, d'abord trouvée dans le cinéma dont le public n'est pas en fait spectateur mais acteur. Le cinéma est pour la masse avant tout un partenaire engageant le dialogue, qui vit ses désirs et ses convoitises, qui exorcise ses angoisses.

« Bientôt, c'est la télévision qui dans chaque demeure apportera sa présence agissante, tendant à suppléer, dans nos intérieurs modernes, à l'absence de ces autels, de ces chapelles ou de ces icônes où les hommes de jadis, ceux de l'antiquité comme ceux d'hier, se livraient à une confrontation avec les images, peintes ou sculptées, incarnant leur âme la plus profonde. »[36]

Le nouveau dialogue offert par les mass-media est bien peu spirituel. Alors, le public se tourne vers l'art pour satisfaire son instinct. L'homme ne peut se passer de la « respiration psychique » qu'apporte l'art. Et nos contemporains souffrent d'asphyxie.

« Depuis que les hommes existent, depuis la magie des cavernes, c'est l'art qui avait eu la tâche d'assurer cette libre circulation des images et de leur sens profond. Dans la mesure où il a perdu son exercice spontané et où il s'est assigné à lui-même des définitions dogmatiques et trop partielles, il a failli à cette mission; c'est là un des malaises dont il souffre et dont nous souffrons. [...] Jamais le regard des hommes n'a été aussi avide qu'aujourd'hui; jamais il n'a quêté aussi désespérément; car l'art s'est retiré de lui. »[37]

René Huyghe trouve ici des accents qu'André Malraux n'aurait pas désavoués. Lui aussi préoccupé de psychologie de l'art (les essais réunis dans les *Voix du silence* ont d'abord été publiés sous ce titre), Malraux s'est interrogé sur la relation entre le créateur et les forces qui le dominent ou qu'il domine, sur l'origine mystérieuse de ce qu'on appelle les styles.

« Nous admirons, dans certaines œuvres, l'action d'un pouvoir qui semble à peine lié à la personne de leur auteur. Il est pourtant lié à sa volonté, non au hasard heureux qui forme les « compositions » des agates; ni à la seule habileté d'artisan, dès que cesse l'imitation servile - la volonté d'imiter. La puissance de créer collective et successive, celle qui élabora les mythes et les contes, trouve parfois dans le petit bonhomme des Cyclades son serviteur, mais souvent son rival : l'évolution des formes est faite de mutations comme de continuités. »[38]

36. René Huyghe, *Dialogue avec le visible*, Flammarion, 1955, p. 383.
37. Id. p. 386.
38. André Malraux, *La Tête d'Obsidienne*, Gallimard, 1974, p. 187.

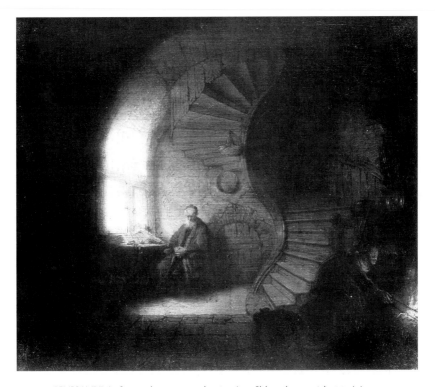

REMBRANDT, Le Savant dans une grande pièce (ou « Philosophe en méditation »), Louvre

Malraux s'empresse d'ajouter que ce sont des hommes seuls qui accomplissent les mutations. Sa psychologie de l'art est une rencontre, par le Musée Imaginaire, avec tout l'homme. Tentative imposante qui, d'emblée, sait écarter certains risques : la psychologie de l'art n'a que faire des « sentiments » que l'image peinte pourrait nous faire éprouver ou que nous pourrions prêter à l'auteur. Le non-artiste n'est pas « indifférent aux arts » : son cas est beaucoup plus grave. Il est persuadé que l'art est un moyen d'expression de sentiments. Et voilà pourquoi ceux qui, au fond, n'aiment pas la musique aiment les romances et ceux qui n'aiment pas la peinture la confondent avec les chats dans les paniers et les biches dans les sous-bois.

Certes, l'art peut exprimer des sentiments vécus dans la vie, mais ils sont métamorphosés et surmontés. Ainsi le sentiment du destin qui nous est communiqué par la tragédie d'Œdipe peut être vivement ressenti. Mais nous éprouvons en même temps une sorte de détachement, celui-là même dont le créateur de la tragédie a dû faire preuve en tant qu'artiste pour pouvoir exprimer le destin sous forme d'art. « De sorte que le spectacle fini, le spectateur n'a pas envie de se crever les yeux, mais de retourner au théâtre. »

Nul doute qu'il y ait des rapports profonds entre vie et œuvre, mais l'une et l'autre jouent sur deux plans différents. Entre eux se situe la liberté du créateur. « L'artiste crée moins pour s'exprimer qu'il ne s'exprime pour créer. » Malraux voit une preuve passionnante de cette affirmation dans le fait que, au début de sa vocation, tout grand artiste tourne ses regards, non sur « le monde » ou « la vie » mais sur les œuvres des créateurs qui l'ont précédé. Gombrich l'a noté de son côté : on ne rencontre jamais, dans l'histoire de l'art, de naturalisme simple et neutre : l'artiste, comme l'écrivain, a besoin d'un « vocabulaire » avant de se risquer à « copier » la réalité. Et ce vocabulaire, il ne peut le découvrir que chez d'autres artistes [39]. Voici donc un peintre devant un maître qu'il admire parce qu'il a été capable d'arracher *ce* sujet au réel pour le transporter dans le monde de l'art. C'est dans ce monde qu'il veut entrer à son tour. Par exemple, le jeune Rembrandt observant ses anciens :

« Rembrandt, dans le Prophète Balaam de 1626, ne s'applique pas à représenter la vie, mais à parler la langue de son maître Lastmann; aimer la peinture, pour lui, c'est posséder en le peignant ce monde pictural qui le fascine, comme le Greco adolescent veut posséder le monde des Vénitiens [40] *».*

Voilà pourquoi le problème du *sujet* est si fascinant pour les artistes. Le maître sait quels efforts sont nécessaires pour métamorphoser un objet du monde en œuvre d'art. Le « pasticheur » ne le sait pas : assez artiste pour savoir ce qu'il a vu, il n'est pas assez créateur pour croire à ce qu'il n'a pas vu. Il n'est pas en mesure [*pas encore* s'il s'appelle Rembrandt ou Van Gogh] de croire qu'un *autre* sujet que celui du maître puisse passer de ce monde dans l'autre. Il a vu à travers la brèche ouverte par le génie du maître un morceau de « l'autre monde », et ce morceau, c'est une guitare, un arlequin ou des pommes. Sachant qu'une pomme *peut* passer de ce monde dans celui de l'art, il ne peindra à son tour que des pommes et s'il n'est pas grand artiste il s'arrêtera là. Si au contraire il est capable d'inventer des formes nouvelles, il ira plus loin. Mais le point capital, c'est qu'il n'ira pas directement de ses dessins d'enfant à son œuvre : il lui aura fallu d'abord passer par l'œuvre des autres.

Les artistes ne viennent pas de leur enfance, mais de leur conflit avec des maturités étrangères : pas de leur monde informe, mais de leur lutte contre la forme que d'autres ont imposée au monde. Jeunes, Michel-Ange, Le Gréco, Rembrandt imitent. Raphaël imite, et Poussin, et Velasquez, et Goya; Delacroix et Manet et Cézanne et... Dès que les documents nous permettent de remonter à l'origine de l'œuvre d'un peintre, d'un sculpteur - de tout artiste - nous rencontrons, non un rêve ou un cri plus tard ordonnés, mais les rêves, les cris ou la sérénité d'un autre artiste. [41] *»*

39. Gombrich, *L'art et l'illusion*, op. cit. p. 118.
40. André Malraux, *Les Voix du Silence*, Gallimard, 1953, p. 310.

Songeant à ce qui se passait sous ses yeux, Malraux ne pouvait s'empêcher d'ajouter qu'au temps où toutes les œuvres antérieures sont récusées, le génie cesse pour des années : *« On marche mal sur le vide. »* À propos de l'enfant dont nous savons qu'il peut susciter des œuvres pleines de charme ou d'invention, Malraux donne une réflexion qui éclaire et complète l'idée selon laquelle le véritable créateur trouve d'abord son art par l'expérience d'une confrontation avec les autres artistes « Nous sentons pourtant que si l'enfant est souvent artiste, il n'est pas *un* artiste. Car son talent le possède, et lui ne le possède pas. »

Malraux est conduit à évoquer les rapports de l'art et de l'inconscient. Posséder son art, serait-ce avoir accès aux forces profondes? Pas exactement : toute invention est *réponse* [qu'elle soit scientifique ou artistique] et la création de l'artiste ne naît pas de l'abandon à l'inconscient, mais de l'aptitude à le capter : « Comme tout homme, et pas davantage, l'artiste est inconscient de la marée d'humanité qui le porte; il ne l'est nullement du contrôle qu'il exerce sur elle, même si ce contrôle n'est que celui de ses formes et de ses couleurs » [*Voix du Silence*, p. 304]

C'est donc d'un art antérieur que naît tout art. Pour certaines civilisations, dont l'art se modifiait peu ou lentement, cet « art anté-rieur » fut l'art même de ces civilisations, tel qu'il se situait à l'époque où peu avant. Mais bien souvent ce fut un art étranger, ou qui surgissait d'un passé lointain : ainsi la Renaissance découvrit et métamorphosa l'An-tique. Au moyen Âge l'Antique était mort, on ne le voyait même plus : la poussée de la Renaissance, en cherchant ses formes, lui a véritablement rendu la vie. « C'est à l'appel des formes vivantes que resurgissent les formes mortes. »

Voici que pour nous, hommes du XXe siècle, l'art antérieur est constitué par tout l'art du monde : toutes les civilisations et tous les siècles sont à notre disposition. Bagage tellement vaste qu'aucun musée réel ne peut le contenir, ni même tous les musées du monde. C'est donc un *Musée Imaginaire* qu'il nous faut construire. Non pas un répertoire, mais une certaine présence des œuvres offerte à nos choix grâce à la technique.

L'art universel est, si nous le voulons, sous nos yeux. Mais nous ne voyons pas ces œuvres comme les voyaient les contemporains. Nous leur faisons subir une *métamorphose* considérable du seul fait que nous les voyons *seulement* comme des œuvres d'art. Or ce regard a rarement été pratiqué, et beaucoup d'époques n'en eurent pas même l'idée. « Aucun art ne fut distinct jadis des valeurs exclusives et non spécifiques qu'il servait et qui rendait invisibles tous les arts qui ne les servaient pas. »

41. *Les Voix du Silence*, op. cit., p. 279. On pourrait ajouter ce témoignage d'Alberto Giacometti : « J'ai beaucoup copié... À peu près tout ce qu'on a fait depuis toujours » [cité par P. Schneider, *Les Dialogues du Louvre*, Denoël, p. 90]

Dans le passé, l'art était au service d'autres valeurs que lui-même. Les œuvres ne pouvaient donc être considérées *avant tout* comme œuvres d'art, et la société la plus cultivée était par là même tout à fait incapable de goûter l'art d'autres pays ou d'autres époques. « Une statue Wei n'eût pas été opposée à une statue romane au Moyen Âge : une idole eût été opposée à un saint. »

L'idée d'art est une invention de la Renaissance, au moment de la résurrection de l'Antique. Et pourtant, à travers les âges, on rencontre partout le besoin d'art chez les hommes qui l'ignoraient tout en créant l'essentiel. Peut-être notre connaissance de modernes civilisés est-elle en danger : peut-on apprécier convenablement une œuvre en la regardant seulement comme de l'art, et en oubliant les valeurs qu'elle incarnait? « Une tête gothique ne nous atteint pas seulement par l'ordre de ses volumes et nous y trouvons la lumière lointaine du visage du christ gothique. Parce qu'elle y est. »

Serait-il impossible d'aimer pleinement une œuvre sans accueillir aussi la valeur suprême au service de laquelle elle fut créée? Avant de répondre, pensons par exemple à Rembrandt :

« *Si profonde que soit sa foi, de qui se sent-il le plus proche : d'un italianisant, mennonite comme lui, ou d'un athée qui comprend sa peinture* [42]? »

Rembrandt pense servir son Dieu de toutes ses forces. Pourtant, nul ne prie sa Vierge du *Menuisier*. « Les maîtres du sacré avaient parlé *pour* leur prochain, qui était chacun; Rembrandt parle à son prochain, qu'il cherche avec le tâtonnement de son Homère aveugle » [*L'Iréel*, p. 265]. Et plus loin :

« *Le plus poignant génie chrétien depuis le Moyen Âge, celui qui a créé pour les siècles le gibet des Trois Croix, les figures de pitié de la Pièce aux cent florins et des Pélerins d'Émmaüs, celui dont l'art semble parfois traversé du cri terrible de la Vierge lorsque se déploie sur le ciel la Croix qui monte, a peint à onze reprises au moins des Saintes Faces, et pas une n'est restée dans la mémoire chrétienne* [43]. »

Il est vrai que la *Pièce aux cent florins* et surtout les *Pélerins* y sont restés... Mais le vrai problème, au fond, n'est pas qu'un grand artiste ait échoué à parler de sa foi par ses visages du Christ, c'est que nous nous sentions incapables d'adhérer à *toutes* les valeurs qui suscitèrent l'art. On ne peut croire à la fois comme les chrétiens du Moyen Âge, les Grecs du Ve siècle, les Sumériens et les Polynésiens... Si nous éprouvons une seule de ces croyances, une grande part du Musée Imaginaire nous échappe, car ceux qui croient l'art chrétien suscité par le Christ ne croient pas l'art bouddhique suscité par Bouddha. Alors? Pour échapper à cette contra-

42. André Malraux, *La Métamorphose des Dieux*, tome 2, *L'Irréel*, Gallimard, 1974, p. 264.
43. *L'Irréel*, op. cit., p. 266.

diction, Malraux propose de considérer les religions seulement comme les plus hauts domaines de l'humain, et l'art lui-même est une valeur assez haute pour affronter à égalité les valeurs suprêmes lorsqu'elles s'associent à lui. Mieux : « Si les dieux semblent faire les styles, les styles ne semblent pas moins faire les dieux. » C'est l'art qui devient donc pour Malraux la valeur suprême, la seule qui exige une *passion* exclusive de toute autre.

« *L'art a ses impuissants et ses imposteurs - moins nombreux pourtant que ceux de l'amour. On confond sa nature avec le plaisir qu'il peut apporter; mais, comme l'amour, il est passion, non plaisir : il implique une rupture des valeurs du monde au bénéfice d'une seule, obsédante et invulnérable. L'artiste a besoin de ceux qui partagent sa passion, ne vit pleinement que parmi eux. Semblable au Donatello de la légende, qui fait durer son agonie pour que ses amis aient le temps de remplacer le médiocre crucifix que soulève sa poitrine haletante par celui de Brunelleschi* [44]... »

Oui, derrière chaque chef-d'œuvre rôde ou gronde un destin dompté, et si l'art reste la seule valeur au nom de quoi vivre et mourir, il est bien un *anti-destin*. Il traite d'égal à égal avec ce destin que les dieux ont « tantôt incarné, tantôt combattu, et tantôt servi ». Ce que le destin nous réserve de plus sûr, nous le savons bien, c'est la mort. Il faut donc éclairer l'art par la réalité de notre mort. Il est évident pour Malraux que l'art a pour fin d'annuler ou de réduire la part mortelle de l'homme : c'est en cela que consiste sa valeur.

44. *Les Voix du Silence*, op. cit., p. 318.

3 LA SOCIOLOGIE DE L'ART

Après les théories célèbres de Taine, dont la *Philosophie de l'Art* date de 1865 (selon lui, la race, le milieu et le moment expliquent les variations de l'esthétique), la première tentative moderne de sociologie de l'art est due au hongrois Frédérick Antal (1887-1954)[45]. Pour cet auteur, on ne peut comprendre l'origine et la nature des styles coexistants « qu'à la condition d'étudier les différents groupes de la société, de reconstruire leur philosophie, et alors de pénétrer leur art ». Comment comprendre qu'à la même époque (1425) deux madones soient, l'une de style fleuri siennois, l'autre déjà classique ? C'est qu'elles n'étaient pas destinées aux mêmes groupes sociaux et que le travail de l'artiste n'était pas le même selon qu'il exécutait une commande de l'aristocratie ou qu'il voulait plaire à la bourgeoisie. Nous verrons au chapitre 5 à quel point la démarche de Frédérick Antal a pu inspirer les travaux marxistes récents.

Dans la même ligne, Arnold Hauser a présenté une *Histoire sociale de l'Art* publiée à New York à partir de 1951 et un *Maniérisme* publié à Munich en 1964. L'étude de la Renaissance qui fait l'objet de ce dernier livre, plus large que celle de Panofsky (voir chapitre 4), distingue deux générations (vers 1515 et après 1550) et multiplie les observations sur la vision nouvelle de l'univers, la crise économique ou les courants religieux et politiques. Hauser compare les procédés artistiques avec les méthodes littéraires. Mais les liens établis entre l'évolution du milieu et celle des œuvres ne sont pas toujours parfaitement évidents.

Plus denses, peut-être, sont les observations faites par Émile Mâle (1862-1954) sur l'art religieux médiéval, qui réussissent à replacer les images dans leur contexte historique, littéraire et théologique. Émile Mâle avait volontairement limité le champ de ses investigations alors que Antal et surtout Hauser avaient tenté des synthèses sans doute trop vastes, embrassant des tranches d'espaces et de temps qui les contraignaient aux généralisations.

Cependant, grâce à ces pionniers, l'histoire de l'art ne pouvait plus être séparée de l'évolution des sociétés comme avait cru pouvoir le faire Wölfflin (voir chapitre 7).

L'artiste se situe par rapport à des données sur lesquelles il agit à son tour : « la société », « la nature ». Certes, il n'y a pas de nature en soi : elle est toujours doublement transposée, d'abord par la société, ensuite par le créateur. De même, la société est bâtie à partir de mécanismes mentaux fondamentaux que l'anthropologie a maintenant repérés, si contraignants que Michel Foucault a pu montrer que nous ne connaissons que ce

45. Frédérick Antal. *Florentine painting and its social background*. Londres, 1947.

que la structure mentale de notre temps nous permet de concevoir[46]. Le véritable créateur lutte contre les systèmes de représentation normalisés de la société, et notamment les « images » qu'elle secrète, il ne se donne pas pour tâche d'imiter une « nature » qui n'existe pas : il retourne et éventuellement contredit les signes sociaux.

L'œuvre d'art elle-même est signe de l'objet, et non une reproduction littérale. Claude Lévi-Strauss a raison de dire qu'« elle manifeste quelque chose qui n'était pas donné à la perception que nous avons de l'objet, et qui est sa structure, parce que le caractère particulier du langage de l'art, c'est qu'il existe toujours une homologie très profonde entre la structure du signifié et la structure du signifiant[47] ».

L'artiste établit une communication entre l'image et le groupe, il suscite alors des participations que sans lui la société n'aurait pu concevoir, mais sa création n'a pas été *autonome*. Lukacs prenait pour base de sa réflexion la recherche des points d'imputation des « œuvres de civilisation » dans des cadres sociaux ; pour lui, deux séries différentes devaient se rencontrer : la spiritualité créatrice et la vie sociale. Lukacs, qui tentait la synthèse des enseignements de la phénoménologie hégélienne, de Dilthey et du marxisme, croyait que l'on pouvait établir « des corrélations entre l'expérience sociale tout entière et l'expression qu'un individu propose de son époque à travers une représentation imaginaire[48] ».

On dira que la sociologie de l'art se propose de trouver ces corrélations. Elle s'intéresse à tous les objets de civilisation (les œuvres de peinture, d'architecture, de sculpture, etc.) qui constituent, selon l'expression de Jürgen Habermas, la voûte d'intelligibilité d'un groupe social, qui établit sa cohésion à la fois sensorielle et spirituelle. Ouvrant en février 1974 le premier colloque international du Centre Pierre Francastel sur la *« Sociologie des objets de civilisation »,* Jean-Louis Ferrier remarquait que c'est Francastel qui le premier a mis en lumière l'importance de ce qui circule d'information non discursive dans une société ; il ajoutait que, parce que Francastel s'approche de la « zone nocturne, souterraine, mal connue, difficilement accessible à la pensée, où naissent les perceptions », il travaille sur un terrain original qui n'est pas celui de Panofsky.

Certains ont en effet voulu faire de Francastel le simple introducteur de Panofsky en France. En fait, si l'analyse de Panofsky de l'*espace-agrégat* à l'*espace-système* où l'art se mêle à la mathématique est d'une grande richesse, Francastel ne la prolonge pas : il renverse carrément toutes les données conventionnelles et étudie un espace *créé* qui aurait pu

46. Michel Foucault, *Les Mots et les Choses,* Gallimard, 1967.
47. G. Charbonnier, *Entretiens avec Claude Lévi-Strauss,* Julliard, 1961, p. 95.
48. Jean Duvignaud, *Sociologie de l'art,* P.U.F., 1967, p. 23.

ne pas exister et qui n'est pas plus nécessaire et rationnel que notre représentation de l'homme à une époque donnée.

« ... *L'analyse de Francastel touche au plus près de l'expérience imaginaire parce qu'elle laisse à l'espace, expérience vécue, sa capacité subversive, alors que Panofsky se soucie bien davantage, comme tout le structuralisme, d'ordonnancement cohérent et, en fin de compte, de conservation d'une culture. L'art, chez Francastel, ou plutôt la création retrouve par là sa force de contestation d'un ordre – la peinture du Quattrocento est aussi révoltante en son temps que l'est le cubisme pour le sien.* »[49]

Francastel est bien le fondateur d'une sociologie de l'art neuve. Avec lui, nous apprenons que le sens d'une création n'est pas seulement dans la genèse de cette dernière, mais aussi dans ce que désigne cette œuvre, dans ce qu'elle atteint et que prolonge la perception du public.

Pierre Fancastel s'est d'abord attaché à démontrer que l'art fonctionne comme un langage plastique autonome. De même qu'il y a une pensée mathématique ou une pensée verbale, il existe une *pensée plastique* qui a malheureusement été ignorée par les historiens ou les philosophes qui ont toujours privilégié les documents écrits. Étudier l'art en tant que système de signification, c'est esquisser une sémiologie des figures plastiques. Les arts figuratifs rendent possible la découverte de relations entre les domaines du perçu, du réel et de l'imaginaire qu'il serait impossible de repérer sans eux.

« *L'art est une des activités permanentes nécessaires et spécifiques de l'homme vivant en société. Il permet, non seulement de noter et de communiquer des représentations acquises, mais d'en découvrir de nouvelles. Il n'est pas communication, mais institution. Il n'est pas langage, mais système de signification.* »[50]

Pour comprendre ce système, il sera nécessaire de bâtir une méthode, et il conviendra de faire l'effort de se débarrasser des « acquisitions » de la science qui ne sont souvent que des approximations longtemps répétées comme des évidences. Les doctrinaires du XIX^e siècle avaient enseigné que l'art du Moyen Âge, et spécialement les vitraux, avaient une fonction édifiante. Voilà qui, par exemple, paraît contestable à Francastel. La foule illettrée du temps des cathédrales était-elle vraiment en mesure d'utiliser les vitraux et les sculptures des chapiteaux pour se cultiver, pour établir la relation entre la parole des prêtres et les signes bariolés que nous avons du mal à déchiffrer aujourd'hui? En fait, l'art figuratif n'avait pas seulement pour mission d'habiller les doctrines : il

49. Jean Duvignaud, *Francastel et Panofsky : le problème de l'espace,* Colloque international du centre Pierre Francastel, 1974 Publié dans la revue Colloquio Artes et repris dans *Francastel et Après,* coll. Médiations, Denoël-Gonthier.
50. Pierre Francastel, *La figure et le lieu,* Gallimard, 1967, p. 12. On observe que le vocabulaire de Francastel évolue : « système de signification » remplace « langage plastique » entre les années 50 et 1967.

existait bel et bien alors un univers de représentations sensibles tout à fait distinct de celui de la connaissance réfléchie et des systèmes abstraits. « La mère de Villon savait sans doute que les damnés étaient *boulus* sur les verrières comme dans les périodes du prédicateur : mais elle était, certainement, incapable de *lire* l'ensemble d'un système imaginaire faisant appel à des notions entièrement étrangères à sa pensée. »[51]

Ces vitraux peuvent nous révéler un type de relations entre le réel et l'imaginaire qui ne se réduit pas à l'illustration d'un programme idéologique par des artistes travaillant à la commande. C'est ce type de relations qu'il faut établir, au lieu de déployer un savoir érudit sur le sens de chacune des images, d'ailleurs bien souvent contredit par un autre savoir érudit...

Dans *La Réalité Figurative*, Francastel montre que dans l'Antiquité et pendant la Renaissance l'art a occupé une place privilégiée. Au contraire, depuis la découverte du livre, nous venons de traverser une civilisation dominée par le signe écrit et, surtout, imprimé. Tout indique que nous entrons maintenant, avec les moyens de communication audio-visuels, l'affiche ou la peinture, dans un univers de l'image, fait de signes abrégés exigeant une interprétation rapide.

« *Plus que jamais les hommes communiquent entre eux par le regard ; la connaissance des images, de leur origine, de leurs lois, est une des clefs de notre temps. Pour nous comprendre nous-mêmes et pour nous exprimer, il est nécessaire que nous connaissions, à fond, le mécanisme des signes auxquels nous avons recours.* »[52]

Pour fonder une approche à la fois sociologique et esthétique de l'œuvre d'art, il faudra élaborer une théorie de l'objet figuratif et de la forme, une théorie de l'image, une théorie de l'espace et une théorie du langage. Si, en effet, on parle de *langage figuratif,* il convient de distinguer le signe figuratif du signe linguistique. Francastel utilise le témoignage de Matisse, que nous avons déjà rencontré, disant que chaque œuvre est un ensemble de signes inventés « pendant l'exécution et pour les besoins de l'endroit ». Le signe figuratif n'est pas l'équivalent d'autres formes ou d'images susceptibles de le remplacer : toujours circonstanciel, il n'est pas expressif d'une « autre réalité » dont il serait la copie.

L'œuvre d'art n'est pas faite de quelques éléments puisés dans un alphabet de signes préexistants : elle est un relais (Sartre disait : un analogon) appelé à supporter autant d'images que de spectateurs. Pour Francastel comme pour Sartre, l'image n'est jamais dans un rapport de détermination fixe avec le signe : elle se situe non dans le medium (le tableau au sens matériel) mais dans l'esprit de ceux qui le regardent.

Affirmer que l'art est un langage ne veut pas dire que l'artiste dit

51. *La figure et le lieu*, op. cit., p. 26.
52. Pierre Francastel, *La Réalité figurative*, Denoël-Gonthier, 1965, p. 44.

quelque chose à quelqu'un, ce n'est pas un « message » univoque : ouvert à une gamme indéfinie d'interprétations, le tableau n'est jamais épuisé. Sans doute existe-t-il des œuvres dont le signe est moins puissant, et qui ne font que répéter d'autres signes figuratifs déjà constitués comme tels dans la pensée d'une époque. Mais les véritables créateurs, ceux qui comme Matisse ou Mantegna, comme Fouquet ou comme Van Eyck déterminent aussi bien l'évolution de l'art que celle de leur temps, sont vraiment des inventeurs de signes. Mais ces inventeurs ne détiennent pas l'équivalent en langage parlé de ce qu'ils ont dit par le pinceau. Voilà pourquoi les peintres s'aventurent rarement à formuler la théorie de leurs œuvres et fuient plutôt le commentaire : Chagall, Picasso et Miró ne pratiquent guère à propos d'eux-mêmes que la boutade ou le silence, et ils ont raison. Par contraste, les discours de Georges Mathieu sur sa propre importance historique paraissent dérisoires.

Bref : le point de vue du créateur n'est pas le meilleur pour étudier une œuvre et le travail du critique d'art, selon Francastel, doit consister en la recherche des *lois* (ou des *règles*) de ce langage plastique original. Quant à lui, il a cherché « *comment, par analogie avec le langage, la figuration, c'est-à-dire la représentation artistique, permettait le repérage d'éléments de signification agencés suivant certaines règles à l'intérieur de certains ordres de l'imaginaire* ».[53]

La conduite de l'artiste n'a rien de commun avec le transfert illusionniste sur la toile d'une réalité acceptée par lui telle quelle, elle n'est pas non plus assimilable à l'illustration d'une pensée, comme le soutenait Hegel. L'œuvre n'est à la place d'aucune chose, elle est à elle-même sa propre fin (Kant disait de la beauté qu'elle exprime une « finalité sans fin ») et le créateur est bien un génie au sens propre du mot : géniteur, celui qui engendre un être nouveau. Mais répétons que cet être nouveau, objet figuratif, est équivoque : il *produit des images* aussi nombreuses que les regards posés sur lui, et *goûter*, en art, c'est refaire pour son propre compte le chemin de la création. Or, l'objet figuratif est d'une extrême complexité, et Francastel doute qu'il soit possible d'analyser les synthèses plastiques en termes d'éléments premiers ou atomes de signification.

« *Il est impossible de décomposer une œuvre figurative en premiers éléments (...), ce qui caractérise un objet figuratif, c'est qu'il met en combinaison des éléments irréductibles à un vocabulaire.* »[54]

Cette observation touche au principe de l'insatisfaction éprouvée par l'artiste devant son œuvre réalisée : Rouault brûlant une grande partie de son œuvre, ou Giacometti détruisant et recommençant sans cesse ses sculptures. Elle éclaire également le problème de la dispersion du goût et

53. Pierre Francastel, *Études de Sociologie de l'art*, Denoël-Gonthier, 1970, p. 18.
54. *La Réalité figurative*, op. cit., p. 125.

la multiplicité des interprétations possibles devant les œuvres : elles ne sont que des synthèses précaires toujours sujettes à enrichissement ou à contestation. De là l'extrême difficulté d'une théorie générale de l'objet figuratif : les « lois de la figuration », s'il y en a, ne se laissent pas percer et, en art, chaque individu est roi. C'est pour cela que le projet de Francastel, bien qu'ambitieux, définit ses propres limites :

« *L'œil balaie, d'abord, au hasard, le champ figuratif; il est accroché, bientôt, par certains éléments qui le renvoient à des formes ou à des notions connues de son esprit; il faut que ces éléments se rassemblent dans un ordre à la fois repérable et susceptible d'une certaine stabilité pour qu'il y ait lecture, compréhension.* »[55]

Pourquoi et comment ces éléments se rassemblent-ils, quel est le ressort de la lecture de l'art ? C'est à ces questions que répond Francastel, par exemple devant *La Trinité* de Masaccio, peinte en 1425 pour Sainte-Marie-Nouvelle à Florence. Ce n'est pas parce que sont représentés au premier rang les donateurs Sassetti et son épouse que l'art de Masaccio, comme le voulait Frédérick Antal, exprime les valeurs de la grande bourgeoisie Florentine. Francastel demande que l'on regarde l'image de plus près. Les Sassetti sont des priants à la mode médiévale, ils figurent des deux côtés d'un arc de triomphe à l'antique, lequel donne la vue en trompe-l'œil d'une voûte. Remarquons qu'il existe une autre voûte célèbre peinte en 1482 par Bramante également en trompe-l'œil, au chœur de Saint-Satyre à Milan. Il s'agit dans les deux cas d'une architecture *imaginaire* qui anticipe la cité de l'avenir, telle que pourraient la construire de riches donateurs comme les Sassetti. Masaccio, comme Brunelleschi son contemporain, n'exprime pas des valeurs acquises mais des *représentations :* des représentations, non des faits ou des réalités.

Sous l'arc, la *Trinité* et une Pietà avec la Vierge et saint Jean. Notons que les figures sont drapées selon des plis bourguignons et non antiques (comme chez Andrea del Castagno), reflet de l'art des pays du Nord où les marchands-banquiers font fortune. La Trinité est classique. Mais la Croix se situe en un *lieu distinct* de celui de l'arche monumentale : on dirait qu'elle flotte dans un espace abstrait.

E.H. Gombrich remarque de son côté, dans un petit ouvrage intitulé « *Les Moyens et les Fins* » (*Means and Ends,* 1976, Trad. Française Éditions Rivages, Marseille 1988, p. 55) que la Trinité de Masaccio, première application connue de la perspective à l'art de la fresque, juxtapose une chapelle fictive « très convaincante » et, dans ce cadre, une « image purement symbolique » (bien que cette symbolique s'accommode d'une représentation « réaliste » de la Première Personne de la Trinité).

55. *La Figure et le Lieu,* op. cit., p. 39.

MASACCIO, *La Trinité*, *Ste Marie Nouvelle, Florence*

Ainsi deux univers sont représentés, qui se pénètrent sans se fondre. « Les Sassetti ont une double vision : ils voient, d'une part, leur Dieu sous les apparences classiques; ils voient aussi un nouvel univers à édifier sur des bases imaginaires et suivant un processus mental entièrement distinct de l'autre [...] Les penseurs et les artistes, avant les hommes d'action, auront créé le cadre imaginaire de la nouvelle idéologie de la gloire... » (*La Figure et le Lieu*, op. cit., p. 44).

Il est remarquable en effet que la peinture du Quattrocento ait représenté les villes italiennes telles qu'elles seraient effectivement construites environ un siècle plus tard. En tout cas, Masaccio ne pouvait voir ce qu'il peignait ! C'est donc par une véritable aberration qu'une certaine critique a voulu établir une relation simple entre le réel, le perçu et l'imaginaire. Cette relation, loin d'être simple, est à plusieurs

dimensions. Une composition plastique est le *lieu* où se décante une expérience personnelle et le savoir d'une société. Entre les possibles, entre les virtualités du réel et de l'imaginaire, le peintre doit prendre parti. Francastel s'inscrit donc en faux contre les thèses de Merleau-Ponty :

« Il n'est pas vrai de dire que le privilège du peintre soit de n'être jamais contraint de prendre parti. On le regarde comme un instrument ou comme un être inspiré à qui revient le privilège d'écrire sous la dictée de la nature. »[57]

Les peintres du Quattrocento, alors même qu'ils inventaient un nouveau système de signes figuratifs, devaient pouvoir continuer à être compris; il a donc fallu que les artistes conservent d'abord l'équilibre établi entre les niveaux différenciés de la réalité. Et voilà pourquoi ils ont souvent gardé comme support matériel de leurs ouvrages des objets de civilisation analogues à ceux qui soutenaient la compréhension des œuvres traditionnelles. Par exemple, les rochers des nativités ou des annonciations, dérivés des roches de carton utilisées dans les processions médiévales : la peinture de la Renaissance fait entrer en montage avec d'autres éléments ces signes tirés de la tradition médiévale des paraliturgies.

« Le Quattrocento a tenté d'instituer une autre voie figurative, liée à la nouvelle culture. Mais il a largement utilisé le système et l'objet figuratif médiéval, incarné, à sa dernière étape, dans des séries d'accessoires entrant en combinaison pour la reconstitution d'épisodes sélectionnés de la légende chrétienne. »[58]

Ces remarques tendaient à montrer les difficultés d'élaboration d'une théorie de l'objet figuratif, et à souligner en quoi Francastel devait s'opposer à la critique traditionnelle. Mais il convient d'ouvrir plus largement les perspectives offertes par la sociologie de l'art de Pierre Francastel.

L'approche est non seulement sociologique mais *esthétique*, c'est-à-dire qu'elle s'intéresse aux formes et aux conditions de la sensibilité. Kant avait exposé que n'importe quel contenu de l'expérience sensible ou de l'intuition se donne *nécessairement* sous deux formes : l'espace et le temps. Si aucune intuition ne peut se développer en dehors de l'espace, et si l'espace est une donnée immuable (une forme a priori) de ma sensibilité, je dois cependant me poser la question de savoir si la perception ou l'expérience que les hommes ont de cet espace est immuable ou, au contraire, essentiellement changeante? Dans *Peinture et Société*, Francastel reprend cette question et se propose de déterminer comment l'expérience de l'espace a changé de la Renaissance à nos jours.

57. *La Figure et le Lieu,* op. cit., p. 55.
58. *La Figure et le Lieu,* op. cit., p. 87.

Les trois parties du livre : *Naissance d'un espace, Destruction d'un espace plastique, Vers un nouvel espace,* vont de la perspective linéaire découverte par le Quattrocento aux expériences cubistes en passant par l'impressionnisme.

Dès la préface sont données la méthode et l'inspiration générale :

« *Envisageant ainsi la perspective et la représentation de l'espace comme la manifestation concrète d'un état spécifique de la civilisation, j'ai été amené à me demander si la fortune du système plastique élaboré par le Quattrocento n'était pas aussi bien liée au déclin d'une certaine forme matérielle et intellectuelle de l'activité des hommes qu'à son apparition. J'ai été ainsi amené à concevoir une démonstration en partie double : naissance et déclin d'un espace plastique lié à la naissance et au déclin d'un état de civilisation. Et j'ai enfin conclu en montrant comment on pouvait entrevoir simultanément de nos jours des phénomènes qui démontrent la lente élaboration, encore tâtonnante, d'un nouveau système en voie de se substituer à celui qui, par un glissement semblable, avait chassé jadis des formules représentatives d'un état révolu de sensibilité* [59]. »

Après Durkheim, Francastel approfondit les conditions historiques, psychologiques et sociales de l'intuition. Pour lui, la sensibilité est *socialisée* : elle n'est jamais pure, elle est débat avec le monde, c'est à dire avec la nature et avec les hommes. L'individu ne s'insère dans la société qu'en renonçant à une certaine spontanéité, à une énergie brutale et anarchique. Il doit accepter de voir, sentir et parler comme les autres à moins de sombrer dans la folie. Car vouloir voir, sentir et parler *autrement* exige le plus grand courage, celui qu'ont montré Frédéric Nietzsche, Antonin Artaud ou Vincent Van Gogh, on sait à quel prix.

Les artistes ne peuvent échapper à la société, car l'art est une des fonctions du corps social. Francastel montre que l'image de l'artiste « inspiré » qui se coupe du monde pour se nourrir de sa seule « sensibilité » est une représentation romantique et idéaliste. Être idéaliste, c'est refuser de prendre en considération les conditions concrètes, historiques et réelles d'apparition des phénomènes et des idées. « Les idées, disait Max Weber, ne naissent pas comme des fleurs. » Encore leur faut-il de l'eau, de la lumière et du terreau. Ne peut-on dire de l'art que, lui non plus n'est pas gratuit, isolé, mais qu'il constitue une des fonctions du corps social qui le nourrit ?

Contre les théoriciens de la gratuité, Francastel voit dans l'art un phénomène double, tributaire à la fois des *contraintes techniques* et des *contraintes de l'imagination* : « L'œuvre d'art est toujours le produit de l'imagination et de l'adresse d'un artisan. » L'histoire de l'art en tant que technique a été retracée par Francastel dans *Art et Technique*. L'histoire de cette imagination est le sujet de *Peinture et Société*.

59. Pierre Francastel, *Peinture et Société,* Gallimard, 1956, p. 7-8.

L'art et la technique sont indissociables, et chaque fois qu'il y a travail à la main, l'art est présent d'une manière ou d'une autre. Même dans une cabane de bois, qui n'est pas une « œuvre d'art », la manière dont s'assemblent les rondins porte la trace de l'adoption d'un parti qui ne s'imposait pas absolument à l'origine.

Tout art est en relation avec une certaine société, et il faut analyser comment une forme particulière de vie sociale [caractérisée par un certain état des techniques, certains types de rapports sociaux...] a été la condition des œuvres produites. Francastel pose à cet égard la question capitale des commanditaires : qui payait l'artiste? Ainsi, l'Église au Moyen Âge, la Cour de Versailles au XVIIe siècle, la bourgeoisie montante au XVIIIe siècle ont joué des rôles déterminants dans l'évolution de l'art. De même l'identification des foyers créateurs et des canaux de distribution des œuvres, ou l'étude des institutions qui permettent l'accès à la culture, sans peut-être donner les causes de la création, en éclairant du moins les *facteurs objectifs*. Ce sont eux qui retentissent sur la création artistique et l'expliquent dans une large mesure.

Contre les tenants d'une nature éternelle de l'esprit jouissant d'une vision innée [Piaget, Wallon], Francastel demande que l'on considère l'homme et sa vision en tant qu'engagés dans un débat jamais achevé avec le monde, et que l'on perçoive l'existence bien réelle d'une pensée figurative.

« *Faire reconnaître l'existence de cette pensée concrétisée dans un système non moins important, non moins spécifique, que les systèmes linguistiques, mathématiques ou physiques est le but essentiel de cet ouvrage. Il s'agit, avant tout, de faire cesser le scandale d'un traité comme celui - considérable par ailleurs - de M. Piaget* [60] *où l'on voit reconnaître, ce qui est extrêmement contestable, son autonomie à la pensée économique ou politique, alors que l'auteur ignore simplement ces modes de communication que sont les arts figuratifs, ainsi que la musique - sans lesquels pourtant il n'y aurait pas de sociétés humaines, dans la forme, en tout cas, où elles se sont constituées. On ne peut s'empêcher de croire que le schème général des structures de l'esprit ne se trouve altéré par l'effet d'une si grande lacune* [61]. »

Francastel est, pour les mêmes raisons, tout à fait opposé à une histoire autonome de l'œil telle que l'avait conçue Wölfflin qui tendait à considérer la fonction visuelle sans référence aux autres fonctions intellectuelles. C'est au contraire par l'activité totale de l'homme à une époque donnée qu'il faut déchiffrer l'œuvre : c'est l'enquête sur les procédés et fondements *historiques* et *intellectuels* d'un système qui permet d'expliquer ses créations. Ainsi, l'espace de la Renaissance n'est

60. Jean Piaget, *Introduction à l'épistémologie génétique,* Paris, 1950.
61. *La Figure et le Lieu,* op. cit., p. 61

pas un simple procédé de représentation de certaines valeurs immuables de la vision : il constitue un système parfaitement adapté à une certaine somme de connaissances et on ne peut le comprendre qu'en fonction des habitudes sociales, scientifiques, politiques et des mœurs de l'époque.

Certes, cette vaste ambition ne sera que partiellement réalisée par Francastel lui-même : il y aurait fallu un énorme appareil d'enquête et d'interprétation des documents écrits et non écrits hors de portée d'un professeur entouré de quelques disciples. Mais l'intuition décisive de Francastel n'a pas fini de porter ses fruits : il a compris que l'espace est bien plus que l'espace. Alberti et Brunelleschi ont ignoré le bouleversement qu'ils apportaient dans l'image de l'homme parce que la création est naïve. Manet et Picasso, plus tard, n'ont sans doute pas vraiment perçu leur pouvoir de subversion. « La force de la sociologie de l'art de Francastel, a écrit Jean Duvignaud, résulte justement de ce qu'elle retrouve ces matières qui font de l'imaginaire une mise en question de la culture admise et de l'espace l'instrument d'une révolution permanente ».

Comme Francastel, le sociologue Jean Baudrillard veut contribuer à établir une sociologie des objets esthétiques qui analyserait aussi bien la situation historique et sociale des artistes [le noyau producteur] que celle du public consommateur d'images. Mais il tente d'y associer étroitement une sémiologie, ou théorie de la lecture des significations que ces objets véhiculent. Ses livres [*Le système des objets*; *Pour une critique de l'économie politique du signe*] doivent être situés dans le voisinage de ceux de Roland Barthes [*Système de la mode*; *Mythologies*], de Henri Lefebvre ou du Jean-Paul Sartre théoricien des *ensembles pratiques*. Sans s'occuper explicitement d'esthétique, Baudrillard étudie comment et pourquoi l'homme occidental est le créateur-utilisateur d'une immense population d'objets qui se renouvelle sans cesse. Il fait voir que la relation du sujet à l'objet est loin d'être innocente : les objets sont aussi des signes et, à ce titre, investis *en plus* de la fonction utilitaire, de fonctions cachées. Ils fonctionnent à plusieurs niveaux et c'est ce *plus* qu'il faut analyser.

Si les objets de notre quotidienneté sont le support de visées symboliques au moins autant qu'outils de fonctions pratiques, il peut paraître important d'atteindre par eux aux racines du rêve moderne.

« *Dans n'importe quel objet, le principe de réalité peut toujours être mis entre parenthèses. Il suffit que la pratique concrète en soit perdue pour que l'objet soit transféré aux pratiques mentales. Cela revient simplement à dire que derrière chaque objet réel, il y a un objet rêvé* [62]. »

La dialectique des éléments du mobilier « ancien » opposée à celle du « moderne » permet par exemple à Baudrillard de dévoiler deux structures de comportement. Par le mobilier [sa disposition, ses formes,

62. Jean Baudrillard, *Le Système des objets*, Gallimard, 1968, p. 165.

ses matériaux, ses fonctions] ce sont des mœurs, une philosophie, une esthétique et finalement toute une société qui apparaissent.

Les travaux des sociologues de l'art conduisent à penser que l'affirmation selon laquelle une forme artistique procède nécessairement d'une autre forme artistique doit être corrigée. On ne peut dire, par exemple, que la Renaissance est *seulement* un retour à l'Antique parce que telle était l'intention déclarée de ses théoriciens : ce serait méconnaître tout ce qui n'est pas antique dans la production renaissante, qui constitue finalement l'essentiel. En fait, la genèse d'une œuvre est plus complexe et puise ses motivations dans des domaines qui, eux, ne sont pas nécessairement d'ordre artistique. L'art n'est pas non plus une simple illustration de la vie d'une époque et les artistes ne sont pas des enregistreurs sensibles qui traduisent le langage en images, imprimant simplement à un modèle reçu leur touche personnelle.

L'objectif de la sociologie de l'art ne peut être limité au pistage des ressemblances et des analogies considérées comme fin de soi, car la recherche du modèle ne constitue presque jamais la clé de la compréhension d'une œuvre ou d'un style.

Galienne Francastel a indiqué que c'est au contraire tout ce qui n'est pas modèle qui, dans une œuvre, constitue la partie vivante. Pour atteindre les particularismes et les différenciations, une seule méthode : déborder très largement le champ de prospection propre aux manifestations artistiques - « qui sont partie intégrante de la vie d'une société et non pas un phénomène qui se déroule sur un plan parallèle, indépendant et isolé [63] ».

63. Galienne Francastel, *Sociologie de l'art et notion d'influence. Problème et finalités,* Colloquio Artes, avril 1974.

4 DE L'HISTOIRE SOCIALE DE L'ART AU STRUCTURALISME

Dès 1920, Erwin Panofsky proposait une analyse structurale de l'œuvre d'art qui reprenait l'intuition de Ehrenfels suggérant en 1890 qu'une forme, par son organisation d'ensemble, est autre chose que la totalité de ses éléments. L'œuvre aurait une *structure;* ce qui est vrai en linguistique et en anthropologie, où la méthode structurale consiste selon Claude Lévi-Strauss « à repérer des formes invariables au sein de contenus différents »[64], serait également vrai pour les images peintes et les formes sculptées.

Panofsky fit partie du cercle de chercheurs de l'Institut Warburg (avec Cassirer et F. Saxl) qui contribuèrent à faire du créateur de la célèbre bibliothèque de Hambourg un auteur de référence.

De Warburg, Panofsky a retenu la manière dont il convient d'aborder une œuvre d'art. Au principe de cette dernière, il faut placer en premier lieu un « monde de l'art » fait du jeu interactionnel de plusieurs facteurs (mécènes, humanistes et artistes dans le cas de la Renaissance).

Aby Warburg a délimité un champ de recherche qu'il a baptisé « psychologie historique de l'expression humaine » et qui s'est perpétué en s'inscrivant dans ce que l'on appelle plutôt *l'histoire sociale de l'art*[65]. La méthodologie de Warburg lui interdit de dissocier l'étude des formes et celle des fonctions. L'analyse de l'œuvre et celle de ses usages sociaux vont de pair.

Selon Cassirer, la principale contribution de Warburg à l'histoire de l'art est la « loi d'inertie » qui commande au transfert des formes. Certaines formes spécifiques, créées par les anciens pour interpréter certaines situations typiques, sont réutilisées par leurs successeurs. C'est Warburg qui détruit, en 1893, la conception de la Renaissance comme simple « retour à l'Antique » imposée jusque-là par les thèses de Winckelmann[66].

La Renaissance n'a pas été la seule résurrection de la simplicité et de la grandeur de la statuaire grecque. Par exemple, Botticelli ne s'est pas vraiment intéressé, ni à l'étude de la perspective ni à la théorie des proportions. Il est en revanche le « fidèle exécutant » de thèmes allégoriques et littéraires parfois obscurs (comme dans son chef-d'œuvre *Le Printemps*) chers à l'élite florentine des Medicis et tout à fait en harmonie avec son penchant pour l'allégorie et les thèmes néo-païens.

64. C. Lévi-Strauss, *Anthropologie Structurale,* Plon, 1973.
65. Voir la présentation par Eveline Pinto des *Essais florentins* de Aby Warburg, Klincksieck, 1990.
66. Winckelmann. *Geschichte der kunst des Altertuns,* 1764.

Le concept de la renaissance du style est une idée hybride. « Dans le trésor perdu et retrouvé des formes antiques, les artistes italiens ont en effet recherché autant que la mesure de l'idéal classique, des modèles de mimiques pathétique fortement accentuées, une amplification baroque du geste. »[67]

Pour caractériser sa méthode, Warburg utilise les termes d'« analyse iconologique » et d'« iconologie critique », qui ressemblent fort aux concepts plus tard mis en œuvre par Panofsky. Mais les trois démarches de la méthode warburienne ne seront pas reprises telles quelles par l'auteur des *Essais d'Iconologie*.

L'analyse iconologique au sens strict, chez Warburg, se présente comme une enquête sur les sources de l'image. Dans son ouvrage *« Art Italien et astrologie internationale »* Warburg s'intéresse aux images païennes émigrées dans les pays du Nord, que l'on peut retrouver ensuite dans les fresques du Palais Schifanoia de Ferrare après une série de métamorphoses. Derrière ces figures non classiques, il y a bel et bien une origine classique qui s'explique par les échanges historiques entre l'Orient et le Nord.

« Loin de faire référence, comme plus tard chez Panofsky, à un acte d'interprétation visant un au-delà du sens qui s'exprime à travers le programme iconographique, écrit Eveline Pinto, l'analyse iconologique telle que Warburg la définit est ou le premier maillon de la recherche visant à assurer à l'interprète le stock de connaissances historiques et littéraires indispensables à la série, ou la chaîne tout entière : ce stock est nécessaire pour résoudre le rébus, tirer au clair le contenu représentatif des images (...) Il s'agit surtout de comprendre « la cohésion des grands processus évolutifs » qui gouvernent le « revirement stylistique », c'est-à-dire les transformations de la forme expressive ou représentative. Loin de se limiter comme Panofsky à l'identification de la forme en vue d'accéder au contenu représenté, Warburg oriente tout le processus explicatif vers l'élucidation des tensions et des luttes dont la forme est l'objectivation, la manifestation ou l'issue »[68].

En fait, l'homme de la Renaissance ne s'est pas mû dans un espace culturel ou mental exclusivement défini par le retour à l'antique. L'artiste renaissant a puisé les figures de sa rhétorique et le contenu de ses images moins dans l'antiquité gréco-romaine que dans l'héritage chrétien ou médiéval auquel ses commanditaires restaient en tout état de cause très attachés. Warburg a réduit à néant les thèses de Winckelmann sur la calme retenue des images de la Renaissance Italienne qui serait tout droit venue de l'antiquité. Il y a décelé quant à lui le pathos, la *bewegtes leben :* le feu de la passion, la violence, et il a montré comment le miracle de la Renaissance est plutôt la résistance qu'elle a su opposer à

67. Federico Zeri, *Renaissance et Pseudo-Renaissance*, Rivages, 1985, p. 48.
68. Eveline Pinto, présentation des *Essais Florentins* de Warburg, op. cit., p. 29.

cette violence bien présente. Piero Della Francesca, à travers une recherche sur la lumière menée avec un détachement quasi scientifique, ou Ghirlandaio synthétisant dans le tryptique Portinari le réalisme du Nord (une nymphe vêtue « alla francese » à la mode bourguignonne, suggérant la dévotion religieuse) et la sphère idéalisée venue de l'antique (une nymphe nue sous ses voiles flottants exprimant la passion profane), représentent bien cette résistance.

Comme ses maîtres Warburg et Cassirer[69], Erwin Panofsky applique à l'art des critères réservés jusque-là aux scientifiques. Sa très vaste culture, où se combinent les connaissances les plus variées, lui permit de créer à l'Université de Princeton la fameuse « méthode iconologique ». Retrouvant le vieux terme du XVIe siècle inventé par Cesare Ripa, il en élargit le sens et l'oppose à « iconographie » (comme « ethnologie » peut être opposée à « ethnographie »). La méthode d'analyse de Panofsky passe par trois étapes, correspondant chacune à un « niveau d'interprétation ».

Le premier niveau est lié à la signification dite « primaire » ou naturelle. C'est l'étape descriptive qui identifie des formes à des objets ou des relations entre ces objets constituant un événement. On aboutit à caractériser le *motif* de l'œuvre, mais déjà à ce niveau la description doit être contrôlée par l'histoire des styles.

Si, dans *l'Apparition de l'Enfant Jésus aux Rois mages* de Roger van der Weyden, où l'on voit un enfant assis en plein ciel, le spectateur comprend qu'il s'agit d'une *apparition* et non de la représentation d'un être en chair et en os, c'est que des indications sont données en ce sens par l'œuvre. Quelles indications? Le halo qui entoure l'enfant Jésus? Mais il y en a dans toutes les nativités, qui représentent cependant un véritable enfant et non une apparition. Parce que l'enfant tient en l'air sans le moindre appui? Mais, dans les *Évangiles* d'Othon III, une miniature représente pareillement la ville de Naïm, et il s'agit bien de la ville réelle et non d'un mirage puisque c'est là que se situe le miracle du Christ, sujet de la composition. Si le spectateur est capable d'interpréter différemment une figure de van der Weyden et une image othonienne, c'est qu'il reconnaît à une peinture du XVe siècle wallon un caractère « réaliste » étranger à l'espace « irréaliste » d'une miniature du Xe siècle allemand. Il a pris appui, même inconsciemment, sur l'histoire des styles pour lire correctement l'image à ce premier degré.

L'analyse de Panofsky fait apparaître à un deuxième niveau la signification « secondaire » ou « conventionnelle » : il s'agit d'identifier les histoires ou les allégories qui incarnent des thèmes ou des concepts. On recourt ici à l'« histoire des types ». Si un tableau représente, par exemple,

69. Ernst Cassirer (1874-1954). Philosophe qui étudia les manifestations culturelles comme « formes symboliques » et montra que les objets signifient toujours davantage que leurs apparences : ils traduisent les préoccupations de leurs créateurs.

un roi couronné par deux femmes, l'une portant un rameau d'olivier et l'autre une balance, nous lisons d'abord l'allégorie (« la paix » et « la justice » couronnant un roi), mais l'étude des textes historiques devra nous apprendre à la suite de quel événement ce roi (quel roi?) a été ainsi représenté, et quels événements comparables se sont produits à la même époque. Le rapprochement de l'œuvre avec les textes et avec d'autres images semblables permettra de dégager des enseignements nouveaux.

Enfin intervient la recherche du « contenu » de l'image qui révélera l'appartenance de l'artiste à une « mentalité de base » typique de sa situation dans le temps et l'espace, qu'il partage plus ou moins avec tels ou tels groupes sociaux contemporains. La mentalité de base sera lue dans la composition ou dans des innovations iconographiques. Panofsky oppose ainsi les compositions rigoureusement compartimentées de la peinture religieuse médiévale (le ciel étant radicalement séparé du monde terrestre) aux « gloires » baroques qui relient au contraire et confondent les deux niveaux, manifestant de la sorte une transformation profonde de la sensibilité religieuse et de la théologie.

Mais l'œuvre d'art n'est qu'un symptôme culturel parmi d'autres : pour en tirer toutes les significations, il faut la confronter encore avec les variations qui s'expriment d'autres façons : littéraire, philosophique, scientifique. Des documents empruntés à ces diverses disciplines seront étudiés, eux aussi, pour leur contenu symbolique : les différentes approches doivent être placées sur le même plan.

L'un des principaux champs d'application de la méthode de Panofsky a été la Renaissance; il s'agissait pour lui de définir une « période » de l'histoire de l'art, non pas de manière empirique comme chez Burckhardt[70] ou exclusivement esthétique comme chez Wölfflin. Il fallait, à l'aide d'une argumentation historique, montrer les relations nouvelles qui se sont établies à la Renaissance entre *sciences d'observation* et *arts de représentation,* en les articulant à un concept nouveau, celui de « décloisonnement ». L'analyse fondamentale de la Renaissance, présentée par *l'Œuvre d'art et ses significations*[71], précède les développements de Michel Foucault sur la même extraordinaire période[72]. Entre le cloisonnement médiéval et le nouveau cloisonnement classique, il y a eu innovation décisive, mutation (« rupture », dira Michel Foucault) dont il convient de cerner les données dans l'art comme dans tous les autres domaines du savoir.

Il y a une période allant de Giotto (mort en 1337) et Duccio (mort en 1319) au Caravage (mort en 1610) et aux frères Carrache en peinture,

70. Jacob Burckhardt (1818-1897), *la Civilisation de la Renaissance en Italie,* 1885, Le livre de poche 1966.
71. Erwin Panofsky, *Meaning in the Visual Arts. The Renaissance : Artist, Scientist, Genius,* 1955. Traduction française Marthe et Bernard Teyssèdre, Gallimard 1969.
72. Michel Foucault, *les Mots et les Choses,* Gallimard 1966.

d'Ockam et Buridan[73] à Galilée (mort en 1642) et Kepler pour les sciences qui a souvent été décrite par les historiens comme un apogée de l'art, mais aussi, selon l'expression de Georges Sartou, comme une « dépression entre deux sommets » dans les sciences.

Ne serait-il pas possible de dire que, dans cette période, la science et l'art ont eu partie liée pour progresser sur un fonds commun, demande Panofsky, ne peut-on voir que la *science,* dont les efforts purement spéculatifs n'avaient jusqu'alors trouvé aucun appui sur l'enquête empirique, va grâce à l'apport d'artistes comme Léonard de Vinci, devenir progressivement « expérimentale » alors que l'*art,* resté jusque-là un simple ensemble de pratiques sans appui théorique, va reprendre au même moment, grâce à l'effort conceptuel d'artistes-penseurs comme Alberti, une place parmi les « arts libéraux »?

En fait, certains acquis des arts ont bel et bien été des contributions décisives au progrès des sciences.

« Nombre d'éléments de ce qu'on allait isoler plus tard sous le nom de "sciences naturelles" virent le jour dans les ateliers d'artistes. Voici peut-être le point le plus important : ces branches particulières des sciences naturelles qu'on peut appeler sciences d'observation ou de description (zoologie, botanique, paléontologie, physique à plusieurs égards, anatomie avant tout) prirent un essor directement lié à l'envol des techniques de représentation. Il conviendrait donc de réfléchir à deux fois avant de laisser dire que la Renaissance, riche en œuvres d'art, n'a guère contribué au progrès des sciences. »[74]

La Renaissance eut l'originalité de détruire les barrières qui, jusqu'a-lors, maintenaient séparés les savoirs. En provoquant des mélanges et interpénétrations comme ceux qu'incarne à lui seul Marsile Ficin, dont le néo-platonisme, opérant une synthèse impensable au Moyen Âge entre Platon et l'Écriture sainte, et intégrant aussi bien les sciences (le pythagorisme) que l'ésotérisme (l'hermétisme, la kabbale, etc.), créa vers le milieu du XVe siècle un séisme intellectuel qui ne trouve son équivalent, plus tard, que dans l'avènement de la psychanalyse.

Le bouleversement de la Renaissance fut la condition préalable d'un ordre nouveau, celui de l'âge classique. Avant la fin de cet événement qui s'étale sur environ deux siècles, sciences et art sont radicalement séparés, de telle sorte que les observations des artistes, même pertinentes par rapport à la réalité, ne peuvent être assimilées par les scientifiques du temps. Panofsky cite le cas de cette tapisserie décrivant une *Visitation* exécutée en Espagne aux alentours de 1420 par une brodeuse qui, parce que femme, savait quelle apparence avait l'embryon dans le ventre maternel. La *Visitation* révèle audacieusement en transparence l'enfant

73. Buridan : docteur scholastique du XIVe siècle, il fut recteur de l'université de Paris en 1327.
74. *L'Œuvre d'art et ses significations, op. cit.,* p. 115.

Jésus et l'enfant saint Jean à l'état de fœtus, chacun dans le sein de sa mère. Aucune image médicale du temps ne parvenait à ce réalisme car les savants docteurs laissaient aux sages-femmes le soin de s'occuper des couches et fausses couches : à eux la théorie, même sans rapport avec la réalité. Nulle passerelle ne reliait encore la science demeurée médiévale à un art qui, notamment dans l'observation des lois optiques, était d'un extrême raffinement technique. (Conrad Witz, dès 1440, a découvert la « valeur critique » de l'angle d'incidence de l'eau sur les objets au-delà de laquelle les objets recouverts ne sont plus discernables. Les scientifiques la calculeront au XVIIᵉ siècle...) Bref : la rencontre entre sciences et arts crée une rupture dans l'histoire des uns et des autres, leur permettant de se féconder avant une nouvelle séparation (le « recloisonnement » du XVIIᵉ siècle). C'est à la lumière des conditions de cette rupture que les images d'art peuvent être comprises et situées.

« Ainsi la science, purifiée de toutes connotations magiques et mystiques, se dégageait comme l'interprétation strictement quantitative de la nature – telle que nous la concevons encore; du même coup elle rompait avec l'érudition humaniste, la philosophie et l'art, qui en retour rompaient avec la science. »[75]

Par sa méthode, Panofsky imposa l'idée que l'histoire de l'art relève exclusivement de la faculté de connaître – de lire objectivement les œuvres – et non de la faculté de juger.

Il s'agissait de produire un discours de l'universalité objective au sens kantien, et non un discours de la norme subjective. L'art allait pouvoir devenir objet de connaissance, et non sujet de stériles disputes académiques. L'exigence théorique de Panofsky, directement inspirée par la philosophie kantienne de la connaissance, allait passer au crible les notions élaborées par les grands aînés, principalement Wölfflin (voir chapitre 7) dont les célèbres dualités seront gravement contestées. Il n'y a en effet, selon Panofsky, aucune « loi de nature » en histoire de l'art. L'anthropologie ou la psychologie de la vision ne passent que par des schèmes culturels, des « élaborations de l'âme » et non pas par on ne sait quel « état de nature ».

Les grandes oppositions archétypales de Wölfflin (linéaire/pictural, plan/profondeur, etc.) perdent de ce fait leur valeur de fondement :

« Il est certain que les perceptions visuelles ne peuvent acquérir de forme linéaire ou picturale que grâce à une intervention active de l'esprit. En conséquence, il est certain que « l'attitude optique » est, rigoureusement parlant, une attitude intellectuelle en face de l'optique et que le rapport de l'œil au monde est en réalité un rapport de l'âme au monde de l'œil. »[76]

75. L'Œuvre d'art et ses significations, op. cit., p. 132.
76. E. Panofsky, Le problème du temps historique, 1931 trad. G. Ballangé, La perspective comme forme symbolique et autres essais, Éd. de Minuit, 1975, pp. 223-233.

Vingt ans avant les *Essais d'Iconologie,* Panofsky posait magistralement des problèmes que reprendraient de différentes manières des théoriciens de l'art tels que Robert Klein, Meyer Schapiro, Pierre Francastel et Michael Baxandall. Le premier écrivait, dans *La Forme et l'Intelligible*[77] en écho au maître de Princeton : « Pour l'histoire de l'art notamment, tous les problèmes théoriques se réduisent (...) à cette question unique et fondamentale : comment concilier l'histoire, qui lui fournit le point de vue, avec l'art, qui lui fournit l'objet? »

L'histoire, comme l'art, fournissent des documents. À partir d'eux, la méthode structurale dégage les traces des ruptures significatives sans se référer aux « intentions » des auteurs (et, en effet, les intentions de la brodeuse de 1420, pas plus que celles de l'auteur du carton qu'elle devait reproduire n'auraient été bien éclairantes : c'est l'opposition révélée par rapport au savoir des médecins qui aide à comprendre l'époque).

C'est ainsi que l'historien d'art Hubert Damisch est revenu au « texte seuil » panofskien, *« La perspective comme forme symbolique »*[78] pour aussitôt l'interroger : symbolique, la forme dite "perspective"? Mais symbolique de quoi? »[79], faisant ainsi écho à la question que posait Benveniste à propos du langage : s'il y a histoire, *de quoi* est-ce l'histoire? Hubert Damisch s'inquiète de l'appauvrissement subi par la pensée panofskienne du fait de ses épigones, qui ont fait de la perspective linéaire la forme symbolique par excellence de la Renaissance italienne, faisant perdre à cette notion tout son relief théorique et critique.

En fait, à travers la question du point fixe ou « sujet », la perspective ne peut être seulement envisagée comme une « forme » solidaire de toute une constellation épistémologique (ainsi que pourrait l'autoriser une lecture superficielle de Panofsky) : elle constitue plutôt un dispositif paradigmatique *paradoxal.*

Nous admettons aujourd'hui que l'exercice du langage n'est possible que sous la condition que chaque locuteur soit en mesure de s'identifier comme « personne » capable de dire « je » et de se poser à son tour comme « sujet ». Mais la peinture, demande Damisch? « Pour qu'un tableau soit bien ce dispositif, cette fonction que disait Lacan, où il appartient au sujet de se repérer comme tel, le point y est-il nécessairement suffisant que, dans cet art, la perspective assigne? »[80]

Parmi d'autres analyses proposées dans un livre d'une extrême richesse, retenons l'approche faite par Damisch des *Ménines* de Vélasquez à partir du texte célèbre de Michel Foucault qui ouvrait *Les Mots et*

77. Robert Klein, *La Forme et l'intelligible, Écrits sur la Renaissance et l'art moderne*, Gallimard, Paris 1970.
78. Erwin Panofsky, *« La perspective comme forme symbolique »*, préface de Marisa Dalai-Emiliani, Paris 1975.
79. Hubert Damisch, *L'Origine de la perspective*, Flammarion, Paris 1987, p. 31.
80. Hubert Damisch, *L'Origine de la perspective*, op. cit., p. 36.

les Choses. Les Ménines seraient « peut-être » (écrit Foucault) « comme la représentation de la représentation classique, et la définition de l'espace qu'elle ouvre ».[81]

En ce tableau spectaculaire, énigmatique, systématique, le fameux point fixe n'est pas suffisant, il est qualifié d'« inévitable » par Foucault, mais aussi de « douteux ». De quoi s'agit-il?

Les Ménines sont un tableau construit selon une perspective stricte. Mais la rigueur apparente de la construction cache un piège. Le spectateur, attaché au préjugé constitutif du système qui veut que la perspective lui assigne sa place à l'origine de la « vue » proposée par le tableau, se cherche au droit du point vers lequel convergent les lignes de fuite. Il suppose ainsi ce point dans le miroir, à la perpendiculaire des figures des souverains. Or le fameux point n'est pas là : il se trouve sur l'avant bras du personnage qui se tient sur le seuil de la porte ouverte, dans le fond de la scène. C'est donc sur cet axe que *devrait* se placer le spectateur, de telle sorte qu'il ait le sentiment de laisser le couple royal sur sa gauche. Les difficultés vont commencer, car l'analyse *optique* du tableau montre que le miroir ne saurait refléter directement les figures du roi et de la reine (à tel point que Georges Kubler a suggéré que le miroir des *Ménines* serait peut-être un faux miroir : une peinture peinte à l'imitation d'un miroir !).

Admettons provisoirement que l'image reflétée par le miroir correspond à la partie centrale de la toile à laquelle travaille le peintre (et dont nous ne voyons, nous, que l'envers avec son immense châssis) : même alors l'analyse resterait sans effet sur le fonctionnement effectif des *Ménines,* dont le réglage perspectif semble obéir à de tout autres fins qu'illusionnistes.

Pour répondre au défi lancé depuis deux siècles et demi par Vélasquez, Hubert Damisch introduit comme étape structurale nécessaire de son analyse une référence à la série des toiles peintes par Picasso, de août à décembre 1957, sur le thème des *Ménines.* Superbe trouvaille, saluée en connaisseur par Georges Didi-Huberman, qui en profite pour dénoncer la stérilité d'une histoire de l'art académique et « objective » : oublieuse des enseignements de l'histoire de l'art « subjective » : celle que font les artistes eux-mêmes dont les œuvres sont de véritables commentaires des travaux des autres peintres.

« Goya, Manet et Picasso ont *interprété* les Ménines de Vélasquez avant tout historien de l'art. Or, en quoi consistaient leurs interprétations? Chacun *transformait* le tableau du XVIIe siècle en jouant de ses paramètres fondamentaux ; moyennant quoi, ces paramètres, chacun les montrait, voire les démontrait. Tel est l'intérêt, authentiquement historique, de regarder comment la peinture elle-même a pu interpréter

81. Michel Foucault, *Les Mots et les Choses,* op. cit., p. 31.

Diego VELASQUEZ, Les Ménines, Musée du Prado, Madrid

— au sens fort du terme, et bien au-delà des problématiques d'influences — son propre passé; car son jeu de transformations, pour être « subjectif », n'en est pas moins rigoureux. »[82]

Qu'a donc vu Picasso, que n'avaient pas discerné les historiens d'art, et qui va nous mettre sur la voie d'une lecture possible? Qu'a-t-il transformé, attirant ainsi notre attention sur ce qui fait l'opération essentielle du tableau?

Picasso a privilégié, de manière insistante dans ses variations, *le couple miroir / porte*. Chez Vélasquez, le miroir et la porte se distribuent de part et d'autre de l'axe vertical du tableau (qui passe exactement par le chambranle gauche de cette dernière) : ils sont disjoints. Or ces mêmes éléments miroir/porte étaient conjoints et même emboîtés dans le tableau dont *Les Ménines* transforment elles-mêmes la donnée : le *Portrait des Arnolfini* de Jan Van Eyck (Vélasquez, Peintre du Roi, avait

82. Georges Didi-Huberman, *Devant l'image*, op. cit., p. 51.

en charge les collections du monarque dont le chef-d'œuvre du maître flamand faisait partie).

La porte sur le seuil de laquelle se tiennent, en retrait, les deux témoins que regardent les Arnolfini (et que nous ne voyons que par le miroir) s'encadre dans ce miroir convexe qui en retourne l'image au fond du tableau. Jeu de renvois en circuit fermé qui renvoie lui-même à la première expérience optique de Brunelleschi, qui confondait un lieu symboliquement connoté avec le lieu géométrique du sujet.

Vélasquez, quant à lui, disjoint ces deux lieux, ce qui n'échappe pas à Picasso : le paradigme perspectif ne suffit pas à définir le système de la représentation, bien qu'il en soit la condition. Le miroir n'est pas le centre *géométrique* du tableau, mais comme l'avait parfaitement compris Michel Foucault, son centre *imaginaire*.

« Le centre est symboliquement souverain dans l'anecdote, puisqu'il est occupé par le roi Philippe IV et son épouse. Mais surtout, il l'est par la triple fonction qu'il occupe par rapport au tableau. En lui viennent se superposer exactement le regard du modèle au moment où on le peint, celui du spectateur qui contemple la scène, et celui du peintre au moment où il compose le tableau (non pas celui qui est représenté, mais celui qui est devant nous et dont nous parlons). »[83]

Si représentation il y a en peinture, le dispositif des *Ménines* dont Picasso pointe le noyau fondamental nous apprend donc qu'elle est faite d'un écart calculé entre l'organisation géométrique du tableau et sa structure imaginaire. « L'opération du tableau se traduit ainsi, au registre de l'analyse, par la concurrence, qui va jusqu'à l'interférence, entre deux jeux de langage – l'un technique (géométrique ou perspectiviste) et l'autre phénoménologique. »[84]

La peinture est un objet historique à part entière, et qui doit être pris en compte en tant que tel : « ce qui suppose, paradoxalement, qu'on se situe dans une optique délibérément structuraliste, laquelle n'a fait que mieux ressortir la dimension historique des phénomènes ».[85]

L'analyse structurale préconisée par Hubert Damisch, approuvée par Georges Didi-Huberman, dessine le parcours d'une histoire que ces auteurs voient fort éloignée de celle forgée par les spécialistes patentés, mais qui est pourtant à l'image même de celle de l'art. « Le travail de Picasso sur les *Ménines,* et le chef-d'œuvre de Vélasquez lui-même, si l'on admet que le fonctionnement en soit auto-référentiel, attestent que la peinture, à défaut d'être en mesure d'interpréter les autres systèmes, dispose à tout le moins des moyens de faire retour sur elle-même, du point de vue et dans les formes qui sont les siennes. »[86]

83. Michel Foucault, *Les Mots et les Choses,* op. cit., p. 30.
84. Hubert Damisch, *L'origine de la perspective,* op. cit., p. 401.
85. Ibid., p. 402.
86. Hubert Damisch, *L'Origine de la perspective,* op. cit., p. 404.

Pierre Daix conduit quant à lui une enquête d'un autre type, mais inscrite dans la démarche structuraliste, à propos du cas historique présenté par les débuts de Manet. Quelques anecdotes connues - vérifiées par des documents - lui permettent une nouvelle lecture de tableaux célèbres comme *Le Déjeuner sur l'herbe* ou *Olympia*.

Point de départ : les encouragements d'Émile Zola aux premières toiles du jeune Manet dont le « réalisme » lui paraît proche de ses préoccupations sociales et esthétiques. Vers 1863-68, Zola développe une interprétation « naturaliste » de la peinture de Manet et Monet : l'un et l'autre semblent inaugurer de nouveaux moyens de se rapprocher de la *réalité,* et c'est tout ce que Zola demande à l'art. Mais voici que, peu à peu, la représentation cède la place chez les peintres à la peinture ; pour l'écrivain, nul doute qu'ils ne tiennent pas leurs promesses : avec eux, la peinture s'engage sur une mauvaise voie.

Cette voie sera celle de l'impressionnisme : dès que le tournant est pris, Zola ne peut comprendre pourquoi les peintres donnent brusquement le pas à leur technique au détriment de la reproduction fidèle de la réalité. L'accumulation des entorses au système naturaliste, à partir du tableau fameux de Monet *Impression, soleil levant,* devient elle-même un système. À propos du *Déjeuner sur l'herbe* de Manet, Zola parle encore *des vérités* de la lumière ou *des réalités* des objets et des créatures : on le voit, il est obligé de disloquer le système plastique nouveau de Manet pour que son « modèle » naturaliste puisse encore fonctionner. Mais il lui faut bientôt se rendre à l'évidence : la peinture, au lieu de se diriger vers le naturalisme, est allée en s'éloignant. La *rupture* qu'analyse Pierre Daix a dû prendre place au moment où Zola a cessé de pouvoir assimiler à son modèle naturaliste ce système figuratif nouveau. Le divorce entre Zola et la peinture de ses amis n'a dépendu ni d'une décision de l'écrivain ni de la volonté des peintres : *quelque chose a divergé à leur insu,* et ils sont sans doute les premiers à en souffrir, comme le suggère Pierre Daix. L'impressionnisme n'est plus, aux yeux de Zola, qu'un rajeunissement plus ou moins raté de l'art, un retour, en somme, à la tradition. « La structure se marque bien ici comme cette limite dont parlait Braudel : cette "enveloppe" du jeu des comportements », écrit Pierre Daix. Zola est bel et bien enfermé dans une « enveloppe » : il ne peut imaginer que la peinture soit autre chose que l'organisation d'une illusion et il ne peut sortir de l'espace *rationnel* dans lequel le peintre « trompe » l'œil. Or, précisément, il est le témoin scandalisé de la naissance d'une *autre* peinture, qui s'organise en travail de re-présentation des sensations du réel, travail matériel sur le plan du tableau qui pour la première fois prend des libertés par rapport aux règles de l'illusionnisme perspectif. Ce renversement de la création ne peut être pour Zola le révolutionnaire comme pour les bourgeois conformistes, qu'une espèce d'avortement du tableau au niveau de l'ébauche : une impuissance à finir. Quoi de plus

gênant, chez Manet et les impressionnistes, que ces traces du travail (on discerne les touches du pinceau...) qui détruisent l'illusion?

« Cette limite structurale n'a rien d'une ligne de partage. Elle n'est pas atteignable immédiatement. On l'infère de ce qui est ferme Zola, de ce qui se dissimule à lui. De sa cécité idéologique. »[87]

Cette *limite,* Manet va la rencontrer lui ausi comme un obstacle alors même que sa peinture l'a déjà franchie. *Mais il ne le sait pas* : il est tout à fait incapable d'imaginer que sa peinture, à son insu, a rompu avec ce qu'on lui a appris à l'École des beaux-arts. La preuve, c'est qu'il va désespérément tenter de recevoir la consécration académique en étant admis au Salon[88] sans jamais percevoir la *séparation* que sa création ne cesse d'élargir par rapport à l'art officiel. Baudelaire expliquera les premières crises de désespoir de Manet par des « lacunes de tempérament ». Certes, il y a bien des lacunes dans la vie de Manet, mais elles ont justement pour origine les contradictions entre son art et la conscience qu'il en a : toute sa vie est parsemée de malentendus qui viennent de là. Reprenons une anecdote racontée par Pierre Daix :

À vingt-six ans, Édouard Manet présente son *Buveur d'absinthe* à Thomas Couture, son patron d'atelier. Fier de son œuvre, il veut obtenir le soutien de son professeur, membre du jury du Salon il est persuadé d'avoir résolu de nombreux problèmes plastiques qui le hantaient. Par exemple : représenter la réalité avec un strict minimum de recours aux « trucs » de perspective traditionnels. Il a le sentiment d'avoir été fidèle aux leçons de son maître. Or, à sa stupéfaction, M. Couture devient furieux en voyant le tableau : « Mon ami, dit-il, il n'y a ici qu'un buveur d'absinthe, c'est le peintre qui a produit cette insanité ! »

Manet, inconscient de ce qu'il donne en fait à voir aux juges dont il rêve de recueillir l'approbation, qui ne sont juges que du monde traditionnel de la peinture, ne sait pas que son travail est sorti de ce monde. En effet, que peut-on bien lui reprocher? Le *Buveur* est un sujet de genre, respectueux des usages de l'École, et si certains peuvent éventuellement voir dans cette scène une allusion à Baudelaire, ami de l'artiste qui a subi récemment le procès des *Fleurs du mal,* Pierre Daix indique que la connotation de scandale est très indirecte. Que s'est-il passé?

La source du scandale est à chercher *dans la peinture* proprement dite. Bien sûr, Manet est réaliste et il a peint un alcoolique au plus direct, selon son instinct. Mais il a fait du réalisme *sans volonté d'en faire* car sa vocation réelle, c'est de faire de la peinture *sans autre justification que la peinture elle-même.* En un mot : il y a scandale parce que Manet, fou de peinture, ne

87 Pierre Daix, *l'Aveuglement devant la peinture,* Gallimard, 1970, p. 219.
88 Le salon était la seule grande manifestation officielle qui, sous le Second Empire, permettait aux jeunes peintres de présenter leurs œuvres au public, après sélection par un jury représentant l'Académie.

Pablo PICASSO, Les Ménines, 18 septembre 1957, Musée Picasso, Barcelone

peint *que* la chose à peindre ! Pierre Daix montre minutieusement qu'à l'époque, pour un Thomas Couture, il n'y a d'« art » dans un tableau que si l'artiste a ajouté quelque chose *en plus* du sujet. Pour un alcoolique par exemple, il eût été convenable de le figurer en « ivrogne pittoresque » ou bien en « loque humaine victime de son vice ». L'art vient, en somme, non d'un supplément technique à la transcription fidèle de la réalité, mais d'un *changement de point de vue*. En se mettant dans la position d'un moraliste ou d'un conteur ironique, le peintre raconte une histoire. C'est cette histoire qui *est* l'art pour Couture et son époque, et c'est ce que le malheureux Manet n'a pas compris parce qu'il a la passion de la peinture ! Il se contente de bien peindre un buveur *tel quel*. Il est effectivement bien peint, mais Couture, ne voyant pas d'histoire, ne pourra y voir d'art et donc ne saura s'interesser au *faire*. Et puisque pour lui *il faut* qu'il y ait un sujet, il en inventera un : ici, il soupçonnera aussitôt une provocation de l'artiste : ne serait-ce pas un éloge de l'alcoolisme ?

Manet ne se décourage pas et peint *le Déjeuner sur l'herbe* avec la ferme intention de réunir *tous* les éléments de nature à lui rallier les enthousiasmes. Il emprunte à la grande tradition un sujet de Giorgone et une composition directement tirée d'une gravure de Mercantonio

Raimondi, un élève de Raphaël [89]. Il déploie sa science picturale au service d'une observation du réel méticuleuse et hardie : on verra dans *le Déjeuner* aussi bien la nudité d'une baigneuse qu'un paysage, une somptueuse nature morte et la diversité des étoffes. Le travail sera ample, l'air circulera autour des personnages, l'espace créé sera profond et vivant... Mais là encore Manet ne pense que peinture : il n'y a pas de « sujet ».

Devant cette toile qui n'est que peinture, sans sujet, le public ne verra pas la peinture, et inventera un sujet. Puisqu'en l'occurrence le tableau montre une femme nue devant des messieurs habillés, les spectateurs ne voudront reconnaître qu'un modèle aux mœurs légères (c'est Victorine Meurand), figuré par pure provocation dans une tenue indécente parmi des bourgeois convenables. Ah !, certes, les artistes pompiers du Second Empire peignent d'innombrables femmes nues, mais elles sont *en situation* dans des œuvres qui racontent des histoires. Nues, les Sabines enlevées et les jeunes mères éplorées des Massacres des Innocents sont admirables. Nue, avec ses vraies cuisses et ses vrais seins, Victorine Meurand ne peut être qu'une grossière pornographie de rapin révolutionnaire.

Plus Manet libère sa peinture des entraves du sujet, plus le public n'y voit que réalisme vulgaire. Le tumulte est à son comble avec *Olympia,* chef-d'œuvre qui lui aussi ne sait dire que la splendeur de la peinture à des « amateurs » qui ne cherchent que des discours édifiants. Le drame n'est pas seulement dans l'incompréhension du public : il tient à l'impossibilité pour Manet, qui pourtant le souhaite ardemment, d'entrer dans le système de pensée de M. Couture et du public. Manet se trouve de l'autre côté de la limite contre laquelle se heurtait Zola, et pas plus que lui il ne peut la franchir.

« Il y a faille, coupure entre la peinture de Manet et sa conception de la peinture. Parce que sa peinture et sa conception appartiennent à deux structures différentes. On est tenté de dire que sa peinture ne communique pas avec sa conception de la peinture. [90] »

Manet porte en lui l'exigence de respecter les *deux* dimensions du tableau, jamais il ne renonce au besoin de voir ce plan fermé. Le tableau forme un tout, un objet clos devenu en lui-même un monde (le monde mystérieux de la peinture). Il n'est plus cette fenêtre ouverte, ce trompe-l'œil impérieusement défini par Brunelleschi et Alberti. Il est évident que Manet *lit* les autres peintres en cherchant la réponse à ses propres problèmes. Quand il croit l'avoir trouvé, ce qui nous apparaît

89 On notera à cette occasion que Manet ne part pas de la « nature » mais de l'œuvre des autres peintres, ce qui renforce la thèse des psychologues de l'art (voir Gombrich, *l'Art et l'Illusion, op. cit.,* p. 401).

90 *L'Aveuglement devant la peinture, op. cit.* p. 227.

Edouard MANET, Le déjeuner sur l'herbe, Musée d'Orsay, Paris

aujourd'hui comme une géniale trouvaille n'est à l'époque, pour ses juges comme finalement pour lui-même, qu'une *faute*. Faute de perspective par exemple dans cette *Seine à Argenteuil* qui ressemblait tellement à un mur. Manet aurait bien voulu se passer de cette « faute »; mais ce n'était qu'ainsi, fermée, que sa toile commençait à chanter. Alors, commente Pierre Daix, combien d'inventions, de mises au point, d'expérimentations impossibles. Picasso a très bien dit :

« Cézanne, van Gogh, pas une seconde ils ne voulaient faire ce qu'on voit aujourd'hui dans Cézanne ou van Gogh. Eux, ils voulaient seulement être fidèles à ce qu'ils voyaient. Ils se donnaient une peine énorme, et tout ce qu'ils faisaient de plus beau au monde, c'est seulement parce qu'ils n'arrivaient pas à le faire autrement, et alors ils devenaient Cézanne et van Gogh. »

L'essentiel des débats qui viennent d'être résumés s'est joué *en dehors de la conscience des protagonistes*. Ce n'est pas là un accident pour Pierre Daix dont le propos est de mettre au jour les relations essentielles entre leur art, leur théorie de l'art et leur conduite réelle chez Zola et Manet. Il faut atteindre des faits majeurs dissimulés à leur conscience, réalisés hors de leurs intentions, « et qui gouvernaient cependant ce comble de déchirements, de tensions, d'efforts : leur art ».

Manet a déposé à son insu des éléments déclencheurs de scandale dans *le Déjeuner* et *Olympia,* mais le public qui s'esclaffe ou s'indigne est bel et bien mis *hors de lui* au double sens de l'expression : il est furieux, mais sans savoir au fond pourquoi il ne peut déchiffrer que le scandale.

Pierre Francastel avait mis l'accent sur la notion d'*outillage mental* de la peinture. Notion capitale, selon Pierre Daix, à condition de ne pas oublier qu'il y a une dialectique de l'outillage mental : dès qu'il est perçu comme tel, il est usé, mort, et rejoint les recettes de l'académisme. Autrement dit, le créateur ne sait pas en quoi il est créateur : il s'apprend à lui-même par son art ce qui constitue l'originalité de son outillage mental : parvenir à le maîtriser sera le comble même de sa réussite, mais il ne saura pas définir ce qu'il aura maîtrisé. On ne sort pas soi-même de son « enveloppe du comportement ». À d'autres, plus tard, de traduire clairement cet outillage parce qu'ils pourront l'observer à partir d'une nouvelle « enveloppe ». C'est à ce moment que cette traduction, utile pour comprendre l'art passé, ne sera plus que recette sclérosante dans la nouvelle structure-enveloppe.

On s'explique les scandales récents suscités par les recherches structurales : certains marxistes les taxent d'idéalisme, alors que des philosophes idéalistes y voient la fin de l'humanisme... C'est que la recherche structurale conduit à des enquêtes menées *hors de l'homme.* Erwin Panofsky avait montré le chemin en étudiant les conditions de la « rupture » de la Renaissance qui pourrait se résumer en une destruction d'« enveloppes de comportement » (celles qui enfermaient au Moyen Âge les scientifiques d'une part et les artistes d'autre part), destruction qui a permis la communication des savoirs et l'avènement d'un nouvel âge, sans que la volonté humaine y soit pour quelque chose.

Il faut passer hors de l'homme pour récupérer le travail réel des artistes et des critiques, affirme donc Pierre Daix, car ils n'ont pas eux-mêmes conscience de ce qui constitue leur originalité. La réévaluation des sources d'information de l'historien d'art constitue une première exigence de l'enquête structurale qui implique des inventaires exhausifs, des constitutions de séries documentaires qui considèrent comme des faits aussi bien l'exprimé que le non-dit, aussi bien les censures que les silences. La critique structurale prônée par Pierre Daix doit en finir avec les histoires sur les artistes : il faut parvenir à l'histoire du travail artistique. « L'art n'est pas cet ingrédient ajouté à la réalité qu'on imaginait au temps de Delacroix, mais c'est une *organisation* autre, différente de la "réalité" et que l'artiste a poursuivie comme supérieure. »

Contre l'anthropocentrisme de la critique traditionnelle, la « conscience de soi » et le « témoignage » des artistes, la critique structurale ne connaît que les images et les documents. Elle tire de l'analyse des ruptures, telles que celle que nous avons décrite, une reconstitution de cette organisation différente.

5 LE MARXISME APPLIQUÉ À L'ART

On sait que pour Marx les idées de la classe dominante — celle qui dispose des moyens de production à une époque donnée — sont les idées dominantes de cette même époque. Par conséquent, accepter ou subir l'idéologie de la classe dominante représente, pour celui qui ne fait pas partie de cette dernière, une aliénation. Dans l'idéologie de la classe dominante se placent les conceptions juridiques, philosophiques ou artistiques qui s'imposent à la société du fait de l'aliénation économique fondamentale : « La religion, la famille, l'État, le droit, la morale, la science, l'art, etc., ne sont que des modes particuliers de la production et tombent sous sa loi générale » *(Manuscrits de 1844).* Toutes les aliénations, y compris l'aliénation artistique, sont donc secondaires et dépendantes de l'aliénation première qui résulte du travail aliéné. Observant son époque, Marx remarque le déclin de l'art bourgeois qui a perdu tout caractère sacré pour devenir « art d'agrément » : à une nouvelle société égoïste et avide correspond bien une nouvelle conception de l'art, terriblement rétrécie au XIXe siècle par rapport aux périodes antérieures. L'observation ne va pas plus loin, et il serait erroné d'imputer à Marx le marxisme vulgaire de certains de ses exégètes, qui appliqueront une médiocre théorie du « reflet » voyant dans toute production artistique le reflet du développement des forces productives. « C'est une banalité, archiusée, pas du tout éclairante, que de proclamer que l'art dépend de la société dans laquelle il se développe, ou qu'il l'exprime, qu'il en est le reflet », écrit Jacques Ellul qui s'étonne de trouver sous la plume d'un sociologue aussi sérieux que Pierre Bourdieu (dans *l'Amour de l'art,* 1966) une phrase comme celle-ci : « La principale fonction de l'art est d'ordre social... La pratique culturelle sert à différencier les classes et les fractions de classe, à justifier la domination des unes par les autres. » Ceci ne nous avance à rien, note Jacques Ellul, qui préfère se tourner vers Théodore Adorno[91].

Marx a au contraire bien perçu que la conscience est également une force productive qui entre en rapport dialectique avec les autres. L'art jouit donc d'une certaine autonomie par rapport à l'idéologie dominante. Mais il n'empêche : Max appelle naturellement de ses vœux le moment où, grâce à l'abolition de la propriété privée qui suscitera l'émancipation totale de tous les sens et de toutes les qualités humaines, chacun retrouvera le plein exercice de son humanité : tout le monde

91. Jacques Ellul, *l'Empire du non-sens,* P.U.F., 1980.

sera alors artiste. L'art aura cessé, avec l'avènement du communisme, d'être un travail de spécialiste du fait de la division capitaliste du travail.

Cette vision a été reprise et adaptée par Lénine, qui devait parler en chef d'État dans un pays en marche vers la réalisation du communisme : « L'art appartient au peuple. Il doit avoir ses racines profondes dans la grande masse des travailleurs. Il doit être compris et aimé par eux. Il doit être enraciné et développé en accord avec leurs sentiments, leurs pensées et leurs aspirations » (Lénine, *Sur l'art et la littérature*). On a vu plus tard ce qu'il est advenu de cette proposition, notamment à travers les théories de Jdanov appliquées en U.R.S.S.

Même s'il a peu traité d'art et d'esthétique, Marx n'a cependant pas éludé tous les problèmes que posait sa pensée. S'il est vrai que l'homme dépend de l'état des forces productives qui conditionnent son idéologie et en particulier ses goûts artistiques, comment se fait-il que nous puissions être sensibles, aujourd'hui, à des formes d'art nées dans des conditions économiques et historiques totalement périmées? « ... La difficulté n'est pas de comprendre que l'art grec et l'épopée soient liés à certaines formes de l'évolution sociale. Ce qui est paradoxal, c'est qu'ils puissent encore nous procurer une joie esthétique et soient considérés comme norme et comme modèle inimitable « *(Critique de l'économie politique)*.

Interrogation à vrai dire insoluble, et que le marxisme ne peut résoudre. Marx, s'il n'a pas éludé la question, a escamoté le débat en évoquant l'attirance que nous conservons pour notre propre enfance, que nous savons pourtant à jamais envolée : « Pourquoi l'enfance sociale de l'humanité, au plus beau de son épanouissement, n'exercerait-elle pas, comme une phase à jamais disparue, un éternel attrait? » *(ibid.)*. Voilà pourquoi nous, qui ne croyons plus du tout aux mythologies et qui échappons aux conditionnements sociaux qui les ont engendrées, restons sensibles aux métopes du Parthénon... L'art serait donc aussi nostalgie ! Cette position fort peu marxiste est intéressante de la part de Marx lui-même, qui pour son compte n'appréciait guère les artistes d'avant-garde de son temps et réservait ses admirations pour les œuvres les plus classiques. Elle est une invitation pour les marxistes contemporains à reprendre la réflexion du maître, de manière à lui donner un développement réellement « marxiste ».

À cet égard, Théodore Adorno (1903-1969), qui fut l'un des représentants de l'« école de Francfort » avec Marcuse, Habermas et Horkeimer, a étudié l'art contemporain d'un point de vue issu du marxisme. Pour lui, l'art moderne est dans une situation « aporétique », c'est-à-dire sans issue. En effet, toute œuvre qui cherche à innover est révolutionnaire, mais c'est en tant que telle que la société technicienne la récupère. Si l'artiste refuse la complicité (l'« art conciliant »), il est réduit

au silence qui est une autre forme de complicité. S'il veut tout de même résister, il est conduit vers un « art inexorable » : pour être véritablement novateur dans la société technique, il faut prôner le désordre et le chaos *jusqu'au bout* (résister à la récupération signifie : faire mal) et si l'artiste réussit à *faire mal,* il est alors purement et simplement récusé, ce qui l'empêche d'être entendu.

Si l'on suit Adorno, on voit bien que, malgré son message de souffrance et son témoignage sur l'absurde, une bonne part de l'art contemporain est en fait parfaitement intégré par la culture bourgeoise et, popularisé par les mass-média, devient littéralement décoratif. D'où les excès et la volonté de « sortir de l'art » manifestés par ceux qui n'acceptent pas cette situation. Par exemple, « la musique inexorable représente la vérité sociale contre la société. La musique conciliante reconnaît que, malgré tout, la société a droit à la musique, et même en tant que société fausse, car la société aussi se reproduit comme fausse, et ainsi, par sa survivance, fournit objectivement des éléments de sa propre vérité » (Adorno, *Théorie esthétique*).

Le véritable dilemme dénoncé par Adorno, commente Jacques Ellul, est la contradiction insoluble : elle ne se résout peut-être que par « L'absence de sérieux de l'art poussé à l'extrême limite du sérieux ». L'art est devenu incohérent parce qu'il n'est qu'un ensemble disparate de masques plaqués sur une réalité fondamentale qui est, elle, parfaitement cohérente : la réalité technicienne.

Herbert Marcuse, de son côté, pose le problème de l'insuffisance de l'esthétique marxiste, étant bien entendu que ni Marx ni Engels n'ont jamais prétendu établir une théorie de l'art. Il n'empêche : « La remarque énoncée par Marx à la fin de l'*Introduction à la critique de l'économie politique* n'est guère convaincante; il n'est simplement pas possible d'expliquer l'attrait qu'exerce encore sur nous l'art grec par le plaisir de voir se dérouler un tableau social de "l'enfance de l'humanité". »[92]

De même, insiste Marcuse, « inexorablement intriqués, la peine et la joie, le désespoir et la fête, Éros et Thanatos ne peuvent se laisser dissoudre dans des problèmes de lutte des classes » (*la Dimension esthétique,* p. 30). Marcuse ne cherche pas à apporter une nouvelle esthétique, il veut seulement poser des questions à certaines conceptions – pour lui erronées – d'une prétendue esthétique marxiste. Notons qu'il ne semble pas établir de distinction entre art et esthétique. Trop d'esthéticiens marxistes se sont contentés d'interroger les tableaux ou les romans comme des documents exprimant une idéologie qui dévoile une vision du monde. Ainsi procéda Lukacs qui, lisant Balzac, Zola ou

92. Herbert Marcuse, *la Dimension esthétique (Pour une critique de l'ethétique marxiste),* le Seuil, 1979.

Goethe, interrogeait à travers l'œuvre un univers idéologique et recherchait le rapport de l'écrivain à la classe ouvrière, au capitalisme. Or, selon Marcuse, l'art possède plus d'autonomie que de telles analyses ne le laissent croire. L'art n'est pas une superstructure au même titre que les autres : il jouit d'une autonomie par rapport à la société et il s'oppose à elle en même temps qu'il la transcende. L'art peut être révolutionnaire non seulement dans son éventuel contenu idéologique progressiste, mais dans sa forme même, par sa dimension esthétique.

« Le potentiel politique de l'art réside seulement dans sa propre dimension esthétique. Son rapport à la praxis est inévitablement indirect, médiatisé et décevant. Plus une œuvre est immédiatement politique, plus elle perd son pouvoir de décentrement et la radicalité, la transcendance de ses objectifs de changement. En ce sens il se peut qu'il y ait plus de potentiel subversif dans la poésie de Baudelaire et de Rimbaud que dans les pièces didactiques de Brecht. »[93]

Marcuse réhabilite donc la subjectivité, qui ne saurait être comprise exclusivement en termes de lutte des classes, et oppose à la stérile analyse idéologique la forme esthétique. « La fonction critique de l'art, sa contribution à la lutte pour la libération, réside dans la forme esthétique. Une œuvre d'art n'est authentique ou vraie ni en vertu de son contenu (c'est-à-dire d'une représentation "correcte" des conditions sociales), ni en vertu de sa "pure" forme, mais parce que le contenu est devenu forme. » C'est là se référer explicitement à Nietzsche pour qui « on est artiste à la condition que l'on sente comme un contenu, comme "la chose elle-même", ce que les non-artistes appellent la forme » *(la Volonté de puissance)*. L'art est bien autonome, et s'il cherche à abandonner cette autonomie pour, par exemple, se vouloir « l'expression de la vie », il abandonne avec elle la forme esthétique par laquelle s'exprime l'autonomie; il succombe alors à la réalité qu'il cherche à comprendre et à accuser. L'antiart se condamne ainsi lui-même d'emblée. S'il y a différence entre « art » et « vie », elle ne sera en aucun cas abolie par le fait de laisser les choses arriver telles quelles sur la toile (Pop Art, propositions d'Andy Warhol, etc.) ou dans la salle de concert (bruits, mouvements, bavardages...). Exposer une boîte de soupe en conserve, comme le fait Warhol, ce n'est rien communiquer sur la vie du travailleur qui l'a produite, ni sur celle du consommateur. Cette désublimation de l'art a simplement abouti à rendre l'artiste superflu, sans démocratiser ni généraliser la créativité.

Contre l'antiart et contre l'esthétique marxiste qui a refusé catégoriquement l'idée du Beau, qui pour elle représente le concept clé de l'esthétique bourgeoise, Marcuse ne craint pas de mettre en avant le

93. *La Dimension esthétique, op. cit.,* p. 13.

Beau en tant que principe de plaisir se dressant contre le principe de réalité dominant, qui est celui de la domination. Déjà, dans *Éros et Civilisation,* Marcuse avait emprunté la distinction freudienne entre principe de réalité et principe de plaisir qu'il historicisait : le premier n'est plus une condition de la civilisation, mais une donnée historique destinée à être dépassée, le second dominera une future société, à laquelle peut mener le développement des forces productives. « Un ordre non répressif est possible seulement au niveau de maturité maximum de la civilisation, lorsque tous les besoins fondamentaux peuvent être satisfaits avec une dépense minimum d'énergie physique et psychique... » *(Éros et Civilisation).*

Dans cette perspective libératrice, l'œuvre d'art joue un rôle éminent : « L'œuvre d'art accomplit perpétue le souvenir du moment de jouissance. Et l'œuvre d'art est belle dans la mesure où elle oppose son ordre propre à celui de la réalité — son ordre non répressif dans lequel même la malédiction parle au nom d'Éros. »[94]

Grâce à la forme esthétique, comme l'a vu Adorno cité par Marcuse, même la représentation de la souffrance la plus extrême contient encore la possibilité d'en extraire de la jouissance. « La substance sensuelle du Beau se conserve par la sublimation esthétique. »

L'éloge de la subjectivité auquel se livre Marcuse et l'affirmation de l'autonomie de l'art vont directement à l'encontre des positions des marxistes orthodoxes qui continuent à ne voir, dans toute œuvre d'art, que l'exact reflet des conditionnements économiques, politiques et sociaux d'une époque.

À vrai dire, ces marxistes ne sont « orthodoxes » que par rapport à une certaine *tradition marxiste,* non par rapport à la pensée de Marx lui-même. Alain Badiou, dans un texte de juin 1965 publié par la revue *La Pensée,* observe que cette tradition est suffisamment forte pour qu'en 1963 Louis Althusser puisse encore écrire : « l'idéologie, qu'elle soit religieuse, politique, morale, juridique ou artistique... »[95]. Or, affirme Alain Badiou, l'art n'est pas l'idéologie (il est impossible de l'expliquer par le rapport homologique qu'il soutiendrait avec le réel historique), pas plus que l'art n'est la science (l'effet esthétique n'est pas un effet de connaissance). Il faudrait concevoir le processus esthétique, « non comme redoublement mais comme retournement. Si l'idéologie produit le reflet imaginaire de la réalité, l'effet esthétique produit en retour l'idéologie comme réalité imaginaire ».

Badiou choisit ses exemples exclusivement dans la littérature, y compris pour expliciter un dernier « énoncé dogmatique », selon lequel ce que le processus esthétique transforme est *différentiellement homogène* à ce qui transforme. La « matière première » de la production esthétique

94. *La Dimension esthétique, op. cit.,* p. 75.
95. Louis Althusser, *Pour Marx,* Maspero, Paris 1963, p. 168.

étant déjà elle-même esthétiquement produite, il en résulte qu'il y a une *autonomie régionale de l'histoire de l'art*.

Cette histoire n'est naturellement, du point de vue marxiste, ni celle des créateurs, ni celle des œuvres. Elle doit être la théorie de la formation et de la déformation des Généralités Esthétiques.

Cette théorie ne semble pas avoir été tentée à ce jour, dans le domaine des arts plastiques. On ne dispose guère que d'essais comme celui de Nicos Hadjinicolaou[96] qui s'inspirent du système de Louis Althusser selon lequel l'idéologie n'existe qu'incarnée : « Une idéologie existe toujours dans un appareil, et sa pratique ou ses pratiques, son existence est matérielle. »[97]

Le travail d'Hadjinicolaou, qui a le mérite de se pencher avec précision sur des œuvres plastiques, ne vaut donc guère que comme exemple du schématisme réducteur de la « tradition marxiste ».

Nicos Hadjinicolaou combat vivement la thèse selon laquelle il est nécessaire de recourir au producteur des images pour les expliquer. L'histoire de l'art n'est pas celle des artistes.

Même si les artistes adhèrent à une idéologie politique, même s'ils formulent une position esthétique, l'une et l'autre sont fort éloignées de l'idéologie imagée effectivement contenue dans leurs productions. L'idéologie bourgeoise a soutenu – soutient encore – que « chaque artiste a son propre style ». Cette affirmation repose sur la certitude du caractère unique de l'individu, elle se traduit en histoire de l'art par deux grandes variantes :

1) dans le cas où un artiste a épousé successivement plusieurs styles, la critique bourgeoise essaiera de montrer qu'en réalité un seul style était « vraiment conforme » à l'artiste, les autres n'étant que « styles précurseurs » ou « de jeunesse » et ensuite « postérieurs » ou « styles de vieillesse ». C'est, par exemple, l'interprétation donnée des styles successifs de David, très divers si l'on compare le *Portrait équestre du comte Potocki, la Mort de Marat, le Sacre, le Portrait de madame Récamier* et celui de *Madame Morel de Tangry.*

2) dans le cas où un artiste a épousé pendant la plus grande partie de sa vie plusieurs styles simultanément, on se préoccupera exclusivement de celui considéré comme « son style propre », en faisant silence sur le reste de sa production. Tel a été le cas pour Rembrandt.

Or, selon Nicos Hadjinicolaou, il n'y a pas un « style d'artiste » : les images produites par un seul producteur ne peuvent en aucune façon être regroupées autour de lui seul. Le fait qu'elles aient été produites par la même personne ne constitue pas un lien important entre elles, et généralement il n'explique rien.

96. Nicos Hadjinicolaou, *Histoire de l'Art et lutte des classes,* Maspero, Paris 1973.
97. Louis Althusser in *La Pensée,* n° 151, juin 1970, p. 26.

Jacques-Louis DAVID, Portrait équestre du comte Potocki, Musée National, Varsovie

Ainsi, il n'y a pas « une » idéologie imagée de David. Hadjinicolaou montre, après Agnès Humbert[98] que *Potocki* exprime l'idéologie imagée de la Cour de France de la seconde moitié du XVIIIᵉ siècle, que *Marat* est l'exacte expression idéologique, esthétique et sociale de la petite bourgeoisie française révolutionnaire, alors qu'au contraire la simplicité recherchée, la composition, la pose et le costume de *Madame Récamier* désignent clairement l'idéologie imagée de la grande bourgeoisie post-révolutionnaire... Mais suivons plus en détail la démonstration consacrée à Rembrandt. La critique bourgeoise, après avoir longtemps ignoré Rembrandt, a commencé à le découvrir à la fin du XIXᵉ siècle. Dès ce moment, elle a privilégié un seul aspect de l'œuvre de Rembrandt, qu'elle n'a pas tardé à proclamer *essentiel,* aussi bien par rapport à l'ensemble de sa production que par rapport à l'âme du créateur.

Une abondante littérature a ainsi identifié le peintre à une partie de ses images, celle dite « clair-obscur », escamotant les « contradictions » de Rembrandt qui, si elles étaient par hasard notées, étaient aussitôt déclarées, comme chez F. Schmidt-Degener, « féeriquement rassemblées en une personnalité unique ».

Nicos Hadjinicolaou prend comme point de départ ce constat de « contradiction » de Rembrandt et demande s'il ne s'agirait pas plutôt de *groupes d'images contradictoires entre elles.* Ces groupes n'auraient pas Rembrandt pour centre, mais chacun d'eux se référerait à un centre extérieur à l'individu-Rembrandt et à la prétendue unité de son œuvre. C'est dans l'idéologie imagée des classes sociales hollandaises de l'époque de la création des images qu'il convient de chercher ces centres.

Rembrandt peint ses tableaux entre 1625 et 1660. Nicos Hadjinicolaou les divise schématiquement en trois groupes, selon qu'ils appartiennent :
1) à l'idéologie imagée baroque dans sa manifestation de la Cour hollandaise ;
2) à l'idéologie imagée de la bourgeoisie hollandaise du XVIIᵉ siècle ;
3) à l'idéologie imagée de la bourgeoisie hollandaise protestante ascétique du XVIIᵉ siècle.

Pendant toute sa vie, Rembrandt a peint *simultanément* des images appartenant à chacun de ces groupes. Observons, dans le premier groupe, *l'Enlèvement de Proserpine* (vers 1632). *L'Enlèvement* est représenté comme une véritable lutte entre Pluton et Proserpine aidée de ses deux compagnes. Proserpine est empoignée au jarret avec un réalisme violent, elle résiste et égratigne le visage de son ravisseur qui est obligé de détourner la tête, découvrant ainsi Athéna qui le poursuit. L'ambiance est lugubre : l'orage gronde et les éclairs transforment le lion sculpté du chariot en un monstre inquiétant. Nous sommes loin des tableaux de

98. Agnès Humbert, *David, essai de critique marxiste,* 1935.

convention sur le même thème, où les personnages sont figés dans des attitudes théâtrales. Cette toile n'a rien à voir non plus avec la peinture « ésotérique » de Rembrandt. Elle est extrêmement proche en revanche, et malgré des différences importantes, de Rubens qui a peint des scènes semblables. Il s'agit ici d'une illustration de l'idéologie imagée baroque telle que l'appréciait la Cour de Hollande après la libération de la domination espagnole (et, en fait, *l'Enlèvement* figure dans un inventaire de 1632 de la maison d'Orange). Ce n'est pas un hasard si les œuvres commandées à Rembrandt par le gouverneur de Hollande ont été exécutées par le peintre en conformité avec le goût de son client, ce qui lui valut d'entretenir d'excellentes relations avec le secrétaire du gouverneur, Huygens. À l'appui de sa thèse, Hadjinicolaou cite un auteur non marxiste, Seymour Slive, qui écrivait en 1953 : « Rembrandt a utilisé l'idiome du haut baroque qui représentait des événements dramatiques avec une intensification du mouvement, de l'expression et des effets de lumière. C'était le style en faveur à La Haye et ce n'était probablement pas un accident que, quand Rembrandt travaillait pour Frédéric-Henry, ses peintures se rapprochaient de beaucoup de celles de Rubens. Nous nous souvenons que Huygens considérait Rubens le premier peintre des Pays-Bas. »

Reportons-nous maintenant au *Portrait du poète Jan Hermansz Krul* (1633), peint au même moment que *l'Enlèvement*. On n'y trouve pas davantage l'ésotérisme de Rembrandt, mais on y rencontre toutes les caractéristiques du portrait bourgeois hollandais du XVIIe siècle, tel que les artistes en produisaient pour les riches drapiers, marchands et capitaines qui bâtissaient alors leur fortune en envoyant des navires dans le monde entier. Ils remplissaient leurs confortables foyers de beaux objets négociables (donc maniables) parmi lesquels des tableaux (nécessairement de dimensions réduites). Aucune mystique dans le *Portrait de Krul*, poète et humaniste très connu à l'époque. Le personnage pose comme d'innombrables bourgeois d'Amsterdam contents d'eux qui, comme Krul, regardent le spectateur en souriant légèrement. Il est immobile dans une chambre assez austère, mais la qualité des étoffes et le costume témoignent de sa solide aisance. Tout cela est extrêmement différent du portrait aristocratique de la même époque. L'idéologie imagée à laquelle appartient le *Portrait de Krul* est celle du portrait de représentation bourgeois-hollandais du XVIIe siècle. Mais un groupe particulier de bourgeois peut commander des tableaux à Rembrandt, groupe dont le peintre, mennonite, fait partie : la bourgeoisie protestante-ascétique hollandaise du XVIIe siècle dont l'idéologie imagée influence directement le *Savant dans une grande pièce*[99] peint à la même

99. On peut voir le *Savant dans une grande pièce* (ou *Philosophe en méditation*) au musée du Louvre à Paris. Le *Portrait de Krul* appartient au Staatliches Museum de Cassel, *l'Enlèvement de Proserpine*, au Staatliches Museum de Berlin.

époque que les deux tableaux précédents ou *le Retour du fils prodigue* peint trente ans plus tard, en 1660.

Henri Focillon a parlé du « théâtre oriental de la Bible » chez Rembrandt, dans lequel on trouve le fameux clair-obscur, le « brun de Rembrandt » et la « profondeur ésotérique » tant commentés. Certes, Rembrandt était profondément religieux et calviniste, mais est-ce suffisant pour expliquer les tableaux ? Voir la religiosité du peintre ne doit pas empêcher de saisir le profond enracinement social de cette religiosité.

Nicos Hadjinicolaou cite Kurt Bauch : pour Rembrandt, « l'humain existe précisément dans son caractère passager. Il est subordonné à la temporalité de l'espace, à partir de laquelle il se forme en images et auxquelles il retourne. Tout commence par la réalité terrestre dans toute sa bassesse, de l'actualité dans tout ce qu'elle a de périssable ». À qui appartient cette conception religieuse ? Hadjinicolaou rappelle l'analyse de Max Weber sur les « affinités électives » entre certaines formes de croyance religieuse et l'esprit capitaliste. Max Weber a en effet voulu prouver que « l'on rencontre dans les mêmes groupes un sens extrêmement aigu des affaires combiné avec une piété qui pénètre et domine la vie entière ».

Le calvinisme, partout où il est apparu, présente toujours cette combinaison. Deux remarques de Max Weber s'appliquent particulièrement bien à Rembrandt : « la prédestination ayant été rejetée, le caractère spécifiquement méthodique de la moralité baptiste reposait avant tout (psychologiquement, s'entend) sur l'idée *d'attente et d'espoir* en les effets de l'Esprit. Pareille attente silencieuse a pour effet de surmonter tout ce qu'il y a d'impulsif et d'irrationnel, de passions et d'intérêts subjectifs dans l'"homme naturel". Il faut que l'individu se taise afin que s'établisse ce profond silence de l'âme dans lequel, seul, on peut entendre la parole de Dieu ».[100]

Ici, la caractéristique principale de l'«âme hollandaise » est magistralement rapportée à ses véritables et profondes raisons d'existence : l'idéologie religieuse d'une classe.

Rembrandt croyait, comme elle, que l'on peut faire une belle image d'un sujet réputé laid. Le *Savant dans une grande pièce*, œuvre de jeunesse qui offre cependant l'« ésotérisme » de Rembrandt à son apogée, illustre bien le commentaire de Max Weber sur la moralité baptiste. Voici la petite icône d'un sage appartenant à cette bourgeoisie hollandaise qui vient de vider les églises de toutes leurs images. De même, *le Retour du fils prodigue,* peint trente ans après, est une parfaite incarnation de l'idéologie imagée de la bourgeoisie protestante ascétique hollandaise du XVIIe siècle.

100. Max Weber, *l'Éthique protestante et l'Esprit du capitalisme*, Plon 1964, p. 195.

REMBRANDT, L'Enlèvement de Proserpine, Staatliche Museum, Berlin

Nicos Hadjinicolaou peut alors poser la question : « Peut-on vraiment parler d'une unique idéologie imagée de Rembrandt? » Vouloir le prouver condamnerait les historiens à devenir des inquisiteurs de la « personnalité » des « créateurs » et les conduirait à ignorer les différences déterminantes entre les images produites par le même individu. De la sorte, il serait impossible de comprendre qu'en fait un grand artiste comme Rembrandt a mis sa virtuosité technique au service d'idéologies imagées sinon opposées, du moins différentes, qui ont suscité des tableaux de styles radicalement hétérogènes. « Les chemins qui prétendent nous conduire à la compréhension du style d'un individu ne mènent nulle part. »

L'analyse d'Hadjinicolaou se veut donc plus subtile que la vulgaire théorie du reflet ou que le marxisme simpliste de Boukarine, elle s'inscrit également contre la critique universitaire classique, qui étudiait l'œuvre

elle-même sans rapport à l'histoire, en se contentant de notations sur la « personnalité de l'auteur » et les « influences subies ». Mais en demandant au seul jeu des classes sociales d'expliquer l'œuvre définie comme idéologie imagée, Hadjinicolaou prend le risque du réductionnisme : si l'art c'est le style, si le style est l'idéologie imagée, si l'idéologie imagée est l'idéologie, si l'idéologie est une superstructure, si toute superstructure s'explique par les infrastructures... n'en vient-on pas à dire que l'on peut faire de l'histoire de l'art *sans* les œuvres?

Certes, Hadjinicolaou prend bien pour point de départ une analyse serrée des œuvres. Mais son point de vue, qui est pertinent pour montrer que *Krul* appartient à une certaine idéologie imagée, de même que, par exemple, le *Portrait d'un homme* par Thomas de Kayser à la même époque, est tout à fait incapable de dire pourquoi *Krul* est une grande œuvre alors que le *Portrait d'un homme* n'est que le fruit du travail routinier d'un petit maître connaissant bien son métier.

Hadjinicolaou n'aurait-il pas eu tort de vouloir éliminer complètement la personnalité des artistes dans son analyse? Après tout, Marx lui-même, dans *Théories de la plus-value,* s'il définit la production matérielle prise dans sa dimension historique comme « le seul terrain à partir duquel on peut comprendre *pour une part* les composants idéologiques de la classe dominante » s'empresse aussitôt d'ajouter : « pour une (autre) part la production intellectuelle libre de cette formation sociale donnée » (...). « Ainsi, la production capitaliste est hostile à certains secteurs de la production intellectuelle, comme l'art et la poésie par exemple. »

Karl Marx établit clairement l'autonomie de l'art en tant qu'activité humaine spécifique, ce que refusent les althusseriens comme Nicos Hadjinicolaou (et malgré le fait que les *Théories sur la plus-value* appartiennent précisément à la partie de l'œuvre de Marx « acceptée » par Althusser). La négation du rôle personnel de l'artiste en tant qu'individu, base du système développé par *Histoire de l'art et lutte des classes,* interdit à l'auteur d'étudier l'artiste dans sa nature de classe, mais le tient implicitement comme appartenant à la classe dominante, ou tout au moins comme la servant docilement.

Mais l'on peut établir, notamment à partir des travaux du philosophe et sociologue marxiste Henri Lefebvre, que l'artiste est presque toujours dans la situation des classes sociales intermédiaires, écartelée entre les classes fondamentales, et que c'est lui qui est la victime des contradictions les plus violentes entre ces classes (d'où en particulier la réalité historique de « l'artiste maudit »).

C'est ainsi que se définit la « liberté » malheureuse de l'artiste : il peut la sacrifier en se perdant comme artiste et en devenant académique, ou bien l'exalter, au risque de sa vie. Il ne considère aucunement ses travaux comme un moyen, précise Marx, « ils sont des buts en soi, ils sont si peu

un moyen pour lui-même et pour les autres qu'il sacrifie *son* existence à *leur existence* ».[101]

À partir de cette situation de l'artiste vue par Marx, Michel Lequenne tire plusieurs conséquences qui sont autant de vives critiques à la méthode de Nicos Hadjinicolaou, exprimées d'un point de vue marxiste[102]. Les propositions de Marx permettent en effet d'établir une périodisation correcte : dans les périodes d'équilibre social plus ou moins assuré, l'artiste cohabite à peu près avec la classe dominante, et c'est esthétiquement le « classicisme ». Dans les périodes de déséquilibres et de lutte ouverte entre les classes, l'artiste subit des contradictions qui le conduisent esthétiquement vers le « baroquisme ». À la montée d'une nouvelle classe et aux événements par lesquels elle prend le pouvoir s'associe esthétiquement un stade d'art révolutionnaire. De toute façon, dans les limites des conditions de possibilité de sa production, c'est du choix de l'artiste que découle la valeur relative de ses œuvres.

Or Nicos Hadjinicolaou évacue totalement ces phénomènes, qui font cependant la spécificité de l'art : il ne peut donc comprendre le phénomène de la pérennité de l'« effet esthétique » d'œuvres qui, selon son système, seraient seulement les produits des plus divers et contradictoires moments idéologiques. « Nous nions l'existence d'un effet esthétique dissociable de l'idéologie imagée de chaque œuvre. »[103]

Mais une fois nié, le problème n'en subsiste pas moins. Pour le résoudre, Hadjinicolaou évoque une thèse fondamentalement idéaliste. « Les œuvres d'art qui "résistent" à l'épreuve du temps *changent de nature* avec le temps. L'œuvre d'art devient ainsi le lieu d'un nouvel ensemble de valeurs qui est déterminé par les préjugés ou l'intérêt prédominant du nouveau critique ou observateur » écrit-il en citant George Boas, et plus loin : « Un artiste comme Rembrandt est inépuisable. Aucune époque ne peut l'épuiser. Il s'adresse différemment à chaque époque et toute époque a sa propre image de Rembrandt » ajoute-t-il en citant cette fois Kurt Bauch. Ce ne sont pas ses thèses, certes : mais il n'en a pas d'autre à présenter, qui soit conforme à son propre système.

Michel Lequenne a beau jeu d'ironiser sur un auteur se voulant marxiste qui s'est condamné lui-même à utiliser la bouée d'une théorie typiquement bourgeoise de « l'œuvre inépuisable » qui ruine sa construction. « Comment de l'idéologie, fut-elle imagée, peut donc bien être inépuisable? Les théoriciens modernes qui ont mis en avant une telle conception transforment en réalité l'œuvre en simple support de mille rêveries individuelles; mais ils n'en expliquent pas pour autant à quelles conditions certaines – et certaines seulement – ont pouvoir de jouer ce

101. Marx-Engels, *Sur la littérature et l'art*, Éd. Sociales, 1954, p. 195.
102. Michel Lequenne, *Marxisme et esthétique*, Éd. La Brèche 1984.
103. N. Hadjinicolaou, *Histoire de l'art et lutte des classes*, op. cit., p. 193.

rôle. Ici, le pseudo marxisme sociologique new-look se transforme en son contraire : l'idéalisme sans rivages. »[104]

L'échec de la lecture de l'art althusserienne signe l'échec de la lecture des œuvres plastiques par la « tradition marxiste » : il n'y a pas d'exemple de lecture sérieuse de ce type (Althusser lui-même, préfaçant une exposition des peintures de Wifredo Lam, ne parlait guère que de « l'humilité » et de la « bonté » de l'artiste, développant un commentaire exclusivement idéaliste centré sur la personne de Lam, et accessoirement sur ses œuvres).

Certains auteurs marxistes ont cherché une issue du côté de la psychanalyse pourtant fort critiquée par les plus importants parmi les critiques et historiens d'art se référant au matérialisme dialectique. Lucien Goldmann, en particulier, a écrit que « La libido et le comportement libidinal n'expliquent jamais de manière valable le sens d'aucune création historique ni surtout d'aucune création culturelle; car on ne saurait réduire au désir individuel la signification d'aucune œuvre d'art valable, d'aucune pensée philosophique authentique et d'aucune création historique en général. »[105] Avant de mourir, Goldmann avait exprimé sa méfiance pour la tentative de Sartre de retrouver Flaubert « de l'intérieur » en privilégiant la vie individuelle : « ...le problème n'est pas de savoir ce qu'était Mme Bovary pour Flaubert, mais ce par quoi *Madame Bovary* est une œuvre culturelle importante, c'est-à-dire une réalité historique, ce qui la différencie de mille autres écrits moyens de la même époque et des divagations de tel ou tel aliéné. »[106] Sa méthode, issue de Hegel, de Marx et de Lukacs, s'opposait aux démarches venues de Freud : elle intégrait l'œuvre dans une structure plus vaste que la psychanalyse et n'acceptait jamais de rapporter l'explication de la création à l'individu en transposant seulement les analyses de la libido individuelle.

Mais Lucien Goldmann s'est essentiellement attaché à la création littéraire. Sauf rares exceptions (comme par exemple une tentative de Goldmann lui-même à partir des tableaux de Chagall) les auteurs marxistes se sont détournés des arts plastiques dont la spécificité mettait régulièrement leurs analyses en échec.

104. Michel Lequenne, *Marxisme et esthétique*, op. cit., p. 37.
105. Lucien Goldmann, *Marxisme et Sciences humaines*, Gallimard, 1970, p. 39.
106. Lucien Goldmann, *Marxisme et Sciences humaines*, op. cit., p. 257.

6 LA PSYCHANALYSE ET L'ART

De même que la pensée de Marx a pu servir d'alibi à un marxisme vulgaire et simpliste dans le domaine de la lecture de l'art, de même Freud semble avoir donné naissance à une pseudo-interprétation psychanalytique des œuvres qui ne voit dans l'art qu'une forme de réponse au refoulement. C'est là oublier les recommandations instantes de Freud lui-même, qui affirmait que la psychanalyse doit rester prudente lorsqu'il s'agit d'interpréter les œuvres artistiques et qui se disait lui-même narrateur à qui manquait, en art, « une juste compréhension pour bien des moyens d'expression et pour certains effets... » (dans son texte sur le *Moïse* de Michel-Ange) et qui considérait son essai fameux sur Léonard de Vinci[107] « à moitié comme une fiction romanesque » (lettre du 7 novembre 1914 à Hermann Struck).

Jacques Lacan a souligné par ailleurs que « Freud a toujours marqué avec un infini respect qu'il entendait ne pas trancher de ce qui, de la création artistique, faisait la véritable valeur »[108].

Cela dit, dès que la théorie freudienne des pulsions a été mise en forme, vers 1905, il apparut clairement que l'art faisait partie du champ d'investigation de la psychanalyse. On sait que selon Freud les pulsions sexuelles refoulées et sublimées dès l'enfance mettent à la disposition du travail culturel des « quantités de forces extraordinairement grandes ». La pulsion peut en effet déplacer son but originel (sexuel) vers un autre but qui lui est psychiquement apparenté : c'est la capacité de sublimation de l'homme, sans laquelle aucune société ne serait possible, par incapacité d'investir l'énergie pulsionnelle dans le travail productif.

Trois détournements peuvent orienter les pulsions : la satisfaction pure et simple par l'assouvissement sexuel de l'énergie libidinale mise en jeu, le refoulement total plus ou moins accompagné de déséquilibres psychiques, et enfin la sublimation qui peut prendre des formes multiples. Par exemple, volonté de puissance dans l'économie ou la politique, recherche scientifique, attitudes religieuses ou enfin création artistique. L'artiste serait ainsi, avec d'autres, celui qui parvient à sublimer ses conflits, c'est-à-dire qui est capable de les symboliser, alors que le malade mental en resterait le prisonnier.

Léonard de Vinci, rangé par Freud dans la catégorie des névrosés de type obsessionnel, dont les investigations sont comparées à la « rumination mentale » des névropathes, a pu échapper à la maladie mentale malgré sa sexualité totalement refoulée – il aurait été un homosexuel

107. Sigmund Freud, *Un souvenir d'enfance de Léonard de Vinci*, traduit par Marie Bonaparte, Gallimard, Paris 1927, réédité dans la collection « Idées », 1977.
108. Jacques Lacan, *Le Séminaire Livre XI*, op. cit., p. 101.

inhibé – grâce à son art : « Le refoulement de l'amour infantile de Léonard pour la mère contraindra cette faible part de la libido à prendre la forme homosexuelle et à s'extérioriser en amour platonique pour les garçons. »[109]

Sainte Anne, la Vierge et l'Enfant Jésus (musée du Louvre) sera analysé par Freud à la lumière du fragile matériel biographique rassemblé. Sainte Anne, comme Marie, et comme Mona Lisa – modèle de *la Joconde* en qui Léonard avait reconnu le sosie de sa mère – ont le même mystérieux sourire maternel que Caterina, laquelle aima passionnément le petit Leonardo avant qu'il ne lui soit enlevé par le père, Ser Piero, marié légitimement à Donna Albiera. Toute l'histoire de l'enfance de Léonard est dans ce tableau, ambigu en particulier du fait que sainte Anne et sa fille Marie paraissent toutes deux également jeunes.

« Il avait eu deux mères, Caterina, à qui on l'arracha entre trois et cinq ans, et ensuite une jeune et tendre belle-mère, la femme de son père, Donna Albiera. En rapprochant cette circonstance de son enfance d'une autre : la présence, chez son père, d'une mère et d'une grand-mère à la fois, en en faisant une unité mixte, Léonard conçut sa sainte Anne. La figure maternelle la plus éloignée de l'enfant, la grand-mère, correspond, par son apparence et sa situation dans le tableau par rapport à l'enfant, à la vraie et première mère : Caterina. Et l'artiste recouvrit et voila, avec le bienheureux sourire de la sainte Anne, la douleur et l'envie que ressentit la malheureuse quand elle dut céder à sa noble rivale, après le père, l'enfant. »[110]

À partir de là, la fameuse confidence de Léonard : « Étant encore au berceau, un vautour vint à moi, m'ouvrit la bouche avec sa queue et plusieurs fois me frappa avec cette queue entre les lèvres » n'est guère prise au sérieux par Freud : il s'agit selon lui d'un fantasme élaboré plus tard et rejeté inconsciemment dans l'enfance. Les coups de queue entre les lèvres transposeraient les souvenirs de succion infantile et le vautour serait un symbole maternel qui se retrouve d'ailleurs dans les croyances antiques (les vautours, pour les Égyptiens, étaient femelles et concevaient par le vent). Le goût ultérieur pour les jeunes garçons, sublimé par l'art, aurait été pour Freud la traduction d'un auto-érotisme issu de l'adoration pour la mère, sublimée elle aussi par la suite dans les sourires de tous les personnages féminins peints après la rencontre avec la Joconde-Mona Lisa.

Logique avec son propre système, Freud replace l'origine de la création artistique dans la première enfance de l'artiste et, donc, dans l'œdipe. Ce qui veut dire que si, comme ont voulu le montrer Gilles Deleuze et Félix Guattari[111], l'œdipe n'est pas universel et doit être rejeté

109. *Un souvenir d'enfance de Léonard de Vinci, op. cit.*, p. 141.
110. *Un souvenir d'enfance..., op. cit.*, p. 107.
111. Gilles Deleuze et Félix Guattari, *L'Anti-Œdipe*, éd. de Minuit 1972.

Léonard de VINCI, Sainte Anne, la Vierge et l'Enfant Jésus, Musée du Louvre, Paris

comme principe d'explication, c'est toute la théorie freudienne de l'art qui s'effondre. Si l'on passe outre aux objections de Deleuze ou à celles de René Girard dans *la Violence et le Sacré*, on peut généraliser la théorie freudienne du rêve et du fantasme, qui aboutit à la théorie du désir, en montrant qu'elle est construite autour d'une « esthétique » latente de l'objet plastique.

L'intuition centrale de Freud est que le tableau, comme la « scène » onirique, *représente* un objet ou une situation absents. Le tableau ouvre un espace scénique dans lequel les représentants des choses données à voir ont la capacité d'accueillir et d'accomplir les produits du désir. Comme le rêve, l'objet pictural serait donc pensé *selon la fonction de représentation hallucinatoire* et de leurre. De même que Freud guérissait le fantasme hystérique en le convertissant en discours, il faudrait saisir l'objet pictural avec des *mots* qui rejetteraient le voile des représentations et alibis derrière lequel se cache l'image onirique.

Freud distingue deux composantes dans le plaisir esthétique : un plaisir libidinal d'abord, qui provient du contenu même de l'œuvre, pour autant que celle-ci nous permet d'assouvir notre désir en accomplissant le destin du personnage représenté. Mais aussi, ensuite, un plaisir procuré par la forme qui s'offre à la perception, non comme objet réel, mais comme objet intermédiaire à propos duquel sont autorisées des conduites et des pensées dont le sujet n'aura pas à rendre compte. Cette fonction de détournement par rapport à la réalité et à la censure, Freud l'appelle « prime de séduction » ; en effet l'œuvre nous offre, en vertu de son seul statut artistique, la levée des barrières de refoulement. On le voit, cette position conduit Freud à privilégier le « sujet » (le motif dans la peinture) et à ne concevoir l'écran plastique que comme un support transparent derrière lequel se déroule une scène inaccessible. Il faut qu'il y ait ne serait-ce que des silhouettes pour que le « discours » de l'inconscient soit repérable.

S'il parle peinture, le freudien Jacques Lacan n'entend évidemment pas faire la psychanalyse du peintre (« toujours si glissante, si scabreuse ») et pas davantage ne s'autorise-t-il une critique de la peinture. Il s'agit pour lui d'aller au plus près du regard dans la fonction du désir, là où « le domaine de la vision a été intégré au champ du désir », particulièrement dans la structure exemplaire de l'anamorphose rendue possible par l'invention de la perspective.

Dans un passage célèbre du « *Séminaire, Livre XI* », Lacan évoque la « *Lettre sur les aveugles à l'usage de ceux qui voient* » de Diderot, et fait remarquer que cet ouvrage ne s'intéresse nullement à ce qu'il en est de la vision. En effet, l'espace géométral est seulement repérage de l'espace et non pas vue : « c'est ce qui fait l'importance de rendre raison de l'usage inversé de la perspective dans la structure de l'anamorphose »[112].

Le fameux portillon de Dürer avait été inventé pour établir correctement une image perspective : que l'usage en soit renversé, et l'on obtient, non pas la restitution du monde que l'on a au bout, « mais la déformation, sur une autre surface, de l'image que j'aurai obtenu sur la première ».

Or cette déformation se prête à toutes les ambiguïtés paranoïaques dont tous les usages ont été faits, depuis Arcimboldo jusqu'à Salvador Dali. Dans le tableau *Les Ambassadeurs* peint par Hans Holbein en 1533, Lacan s'interroge sur l'objet étrange, suspendu, oblique du premier plan, aux pieds des Ambassadeurs eux-mêmes environnés de *Vanités*. Cet objet, il faut commencer par s'éloigner du tableau vers la gauche pour le voir en se retournant : on a alors la vision d'une tête de mort, et quelque chose aussi de symbolique de la fonction du manque, l'apparition du « fantôme phallique ». L'effet étirant de l'anamorphose n'est-il pas

112. Jacques Lacan, *Le Séminaire, Livre XI*, op. cit., p. 81.

comparable à celui d'une érection? « Tout cela nous manifeste, conclut Lacan, qu'au cœur même de l'époque où se dessine le sujet et où se cherche l'optique géométrale, Holbein nous rend ici visible quelque chose qui n'est rien d'autre que le sujet comme néantisé – néantisé sous une forme qui est, à proprement parler, l'incarnation imagée du *moins phi* [(-φ)] de la castration, laquelle centre pour nous toute l'organisation des désirs à travers le cadre des pulsions fondamentales ».

Lacan interprète la fonction de la vision : au-delà du symbole phallique – du fantôme anamorphique – c'est le regard comme tel qui apparaît, dans sa fonction « pulsatile, éclatante et étalée ». Dans la « matière du visible » donnée par le tableau, tout serait-il piège? (« tout tableau est piège à regard » écrit Lacan p. 83) mais il se corrige aussitôt : la fonction du tableau par rapport à celui à qui le peintre, littéralement, le donne à voir, a un rapport avec le regard. Mais ce n'est pas un piège à regard. Le peintre ne vise pas au m'as-tu-vu et ne désire pas d'abord être regardé. Le peintre, à celui qui doit être devant son tableau, donne quelque chose qui, au moins dans la peinture non expressionniste, est offert en pâture à l'œil alors que le regard est invité à déposer les armes. « C'est là l'effet pacifiant, apollinien, de la peinture. Quelque chose est donné non point tant au regard qu'à l'œil, quelque chose qui comporte abandon, dépôt, du regard. »[113]

Dans la dialectique de l'œil et du regard, il n'y a pas coïncidence mais leurre, car « ce que je regarde n'est jamais ce que je veux voir ». Lacan conclut sa huitième séance du Livre XI du Séminaire par le rappel du célèbre apologue antique concernant Zeuxis et Parrhasios. On se souvient que Zeuxis a peint des raisins qui ont attiré les oiseaux. Rien ne nous indique que ces raisins étaient parfaits : l'apologue insiste seulement sur le fait que l'œil des oiseaux a été trompé. La preuve, c'est que Parrhasios va triompher de Zeuxis pour avoir peint un voile sur la muraille. Un voile trompant si bien l'œil que Zeuxis lui dit – *Alors, et maintenant, montre nous, toi, ce que tu as peint derrière ça,* « par quoi il est montré que ce dont il s'agit, c'est bien de tromper l'œil. Triomphe, sur l'œil, du regard »[114].

Parrhasios a peint un voile, et ce voile est toute peinture selon Lacan : quelque chose au-delà de quoi l'homme « demande à voir ».

Qu'y a-t-il, par exemple, au-delà des pommes de Cézanne, qui ne sont à l'évidence pas du tout des représentations de pommes au sens habituel du trompe l'œil?

Meyer Schapiro se saisit ainsi des *pommes* de Cézanne et cherche l'origine de ce motif permanent dans son œuvre. Il évoque la culture classique du peintre aixois, transparente dans des œuvres telles que le

113. *Le Séminaire, Livre XI*, op. cit., p. 93.
114. Ibid., p. 95.

« *Berger amoureux* » (dite à tort « *Le jugement de Pâris* »). Le prétendu Pâris offre une brassée de pommes à une jeune fille et pourrait correspondre à l'une des Élégies de Properce chantant l'amour d'une jeune fille séduite par dix pommes.

Cézanne aurait été d'autant plus sensible au thème pastoral classique que, dans sa jeunesse, il avait en effet reçu des pommes en témoignage d'affection. C'est lui-même qui racontera l'histoire au jeune poète Joachim Gasquet. Relation par Meyer Schapiro[115] : « Lorsqu'il était à l'école à Aix, Cézanne avait témoigné sa sympathie au petit Zola que ses camarades de classe tenaient à l'écart. Lui-même impulsif et rebelle, Cézanne s'était vu infliger une correction pour leur avoir tenu tête et avoir parlé à Zola. « Le lendemain il m'apporta un gros panier de pommes. » En citant cette phrase de Cézanne, Schapiro souligne deux choses : la première : Cézanne aurait été conscient de l'origine des pommes. « Tiens, les pommes de Cézanne, fit-il en clignant d'un œil gouailleur, elles viennent de loin » (in Gasquet, *Cézanne*, Paris 1921, p. 13). La seconde : quelle que soit son origine immédiate, *le Berger Amoureux* pose un problème d'intérêt général dans l'œuvre de Cézanne. La place centrale accordée aux pommes dans un thème d'amour invite, selon Meyer Schapiro, à s'interroger sur l'origine affective de sa prédilection pour les pommes dans sa peinture. « L'association que l'on observe ici des fruits et de la nudité ne nous permet-elle pas d'interpréter l'intérêt habituel de Cézanne pour la nature morte et, de toute évidence, pour les pommes, comme le "déplacement" (au sens psychanalytique) d'une préoccupation érotique? »[116].

Les pommes auraient été bien autre chose que de simples prétextes de forme, comme l'aurait voulu Lionello Venturi : « pourquoi a-t-on peint tant de pommes à l'époque moderne? » demandait-il avant de répondre, suivant l'opinion générale : « c'est parce que le motif simplifié donnait au peintre l'occasion de se concentrer sur des problèmes de forme »[117].

Après tout, évoquant les peintres de son temps dont évidemment Cézanne, Zola devenu critique d'art en 1866, n'écrit-il pas dans « *Mes haines* »[118] : « Le sujet pour eux est un prétexte à peindre? » Mais Meyer Schapiro insiste : il n'est pas indifférent que Cézanne ait souvent associé son autoportrait à la pomme (« *Autoportrait et pomme* », 1898-1905, The Cincinnati Art Museum) ou surtout à la pomme *et au nu* (« *Autoportrait, nus, pomme et esquisse d'un autoportrait de Goya* », 1880-1884, collection Sir Kenneth Clark, Londres). « En peignant des pommes il pouvait, grâce à leurs couleurs et à leurs dispositions variées, exprimer un registre

115. Meyer Schapiro, *Style, artiste et société*, Gallimard, 1982, p. 176.
116. *Style, artiste et société*, op. cit., p. 178.
117. Lionello Venturi, *Art Criticism now*, Baltimore, 1941, p. 47.
118. Émile Zola, *Le Bon Combat*, Hermann, 1974, préface de « *Mes Haines* » reprise p. 31.

Hans HOLBEIN, Les Ambassadeurs, National Gallery, Londres

d'états d'âme plus étendu, depuis la sévère contemplation jusqu'à la sensualité et l'extase. »[119]

Ce fruit devait être l'instrument de sa plénitude : Cézanne ne s'est pas contenté de proclamer qu'il fera triompher son moi effacé et refoulé grâce à d'humbles objets. En reliant son thème favori avec les pommes d'or de la légende, il lui donnait, écrit Meyer Schapiro, une signification plus grandiose : il « faisait allusion également à ce rêve d'une sublimation sexuelle dont Freud et ses contemporains pensaient qu'elle constituait un but de l'activité artistique ».

Telles sont les hypothèses de ceux qui voient dans l'œuvre de Cézanne un bon terrain pour l'enquête psychanalytique. Resterait à déterminer pourquoi Freud lui-même ne s'est nullement intéressé à la peinture du maître d'Aix.

119. *Meyer Schapiro*, op. cit., p. 225.

Or, Jean-François Lyotard remarque que tout ce qui importe en peinture à partir de Cézanne, loin de favoriser l'accomplissement du désir inconscient de l'amateur, vise au contraire à produire sur la toile des sortes d'*analoga* de l'espace inconscient lui-même, qui ne peuvent susciter que l'inquiétude et la révolte de la conscience, non son assoupissement. Depuis Cézanne, il est clair que les peintres ne satisfont plus les conditions de l'esthétique de Freud : la peinture déréalise la réalité bien plus qu'elle ne réalise, dans un espace imaginaire, les déréalités du fantasme[120].

Il est remarquable que Freud soit resté complètement à l'écart d'une révolution picturale qui cependant commençait sous ses yeux. Ses premiers écrits sont de 1895 et les derniers datent de 1938. Entre ces deux dates, et essentiellement grâce à Cézanne, la peinture a changé de sujet, de manière, de problématique ; l'espace pictural « monté » par la Renaissance s'est effondré et avec lui la fonction de la peinture qui pourtant est restée au centre de la conception freudienne : la fonction de représentation.

« Que Freud n'ait pas eu d'yeux pour ce renversement critique de l'activité picturale, pour ce véritable déplacement du désir de peindre, qu'il s'en soit tenu à une position exclusive de ce désir, celle de la scénographie italienne du xvᵉ siècle, cela ne peut qu'étonner, alors que le travail critique commencé par Cézanne, continué ou repris en tous sens par Delaunay et Klee, par les cubistes, par Malevitch et Kandinsky, attestait qu'il ne s'agissait plus du tout de produire une illusion fantasmatique de profondeur sur un écran traité comme une vitre, mais au contraire de faire voir les propriétés plastiques (lignes, points, surfaces, valeurs, couleurs) dont la représentation ne se sert que pour les effacer ; qu'il ne s'agissait donc plus d'accomplir le désir en le leurrant, mais de le décevoir méthodiquement en exhibant sa machinerie. »[121]

Freud est lui-même un immense événement dans l'ordre de la représentation discursive, et son analogue dans l'ordre de la représenta-

120. Jean-François Lyotard, préface à *l'Ordre caché de l'art* de Anton Ehrenzweig, Gallimard 1974.
Plus récemment, Georges Didi-Huberman a utilisé les concepts de la psychanalyse pour introduire le doute dans les certitudes des historiens d'art devant l'image (particulièrement les disciples de Panofsky). Pour ce philosophe, Freud est la seule pensée permettant, au-delà de Kant, d'établir une critique de la connaissance propre aux images. Kant ayant fondé une critique de la connaissance pure, Panofsky ayant ensuite utilisé cette critique dans l'histoire de l'art, Didi-Huberman tente un pas de plus pour critiquer la position de Panofsky et sortir d'une position qui enfermait trop le visible dans le concept.
Avec Freud, Didi-Huberman met en défaut une histoire de l'art trop sûre d'elle-même. L'iconologie de Panofsky avait établi une égalité entre le visible et le lisible, mais Freud, déchiffrant le rêve sur le mode du rébus surdéterminé, fournit à Didi-Huberman le modèle épistémologique d'une autre perception des images, attentive en même temps que flottante (comme l'attention requise de l'analyse dans le travail de la cure).
Georges Didi-Huberman, *Devant l'Image, Questions posées aux fins d'une histoire de l'art*, op. cit.
121. Jean-François Lyotard, *Des dispositifs pulsionnels*, « 10/18 » 1973, p. 76.

Paul CEZANNE, Autoportrait et pomme, The Cincinnati Art Museum

tion picturale est Cézanne. Pourquoi cette ignorance du second par le premier ? Pour répondre à cette question, Jean-François Lyotard se propose de dire en quoi l'œuvre de Cézanne atteste la présence d'un déplacement dans la position du désir (de peindre) et par conséquent dans la fonction même de la peinture. Il utilise la thèse de Liliane Brion-Guerry qui a montré que la motivation de l'aventure picturale de Cézanne avait été la recherche d'une solution à un problème plastique : l'unification du contenu spatial (l'objet représenté) et de son contenant (l'enveloppe atmosphérique), « cette recherche d'un espace unifié où toutes choses sont ouvertes les unes aux autres, sans limites ni attaches...[122] ». Liliane Brion-Guerry soutient que ce désir d'unité plastique, perceptible au long des quatre grandes périodes de Cézanne (sombre, impressionniste, constructive, synthétique), réactivait les principales conceptions de l'espace apparues dans l'histoire de la peinture : espace mouvant à plusieurs points de fuite comparable à celui de la peinture antique dans la première période (1860-1870, exemple : *la Pendule noire*), espace de type italo-hellénistique où les plans lumineux ne parviennent pas à s'intégrer dans un système cohérent, dans la période « impressionniste » (1872-1878, exemple : le *Vase de fleurs* du Musée

122. Liliane Brion-Guerry, « Arriverai-je au but tant cherché...? » *in* catalogue de l'exposition « Cézanne, les dernières années », éd. de la Réunion des musées nationaux, Paris 1978, p. 24.

d'Orsay), espace au contraire trop « construit », trop « serré » de la troisième période qui suggère un rapprochement avec celui des primitifs romans (1878-1892, exemple : *Le Pont de Maincy*), enfin période synthétique de redécouverte, sinon de la perspective du Quattrocento, du moins d'une expression de la profondeur analogue à celle des baroques ou des aquarellistes de l'Extrême-Orient (1892-1906, exemple : *La Montagne Ste Victoire du Kunsthaus de Zurich*).

Ainsi, l'œuvre de Cézanne, dans son déplacement, condenserait l'essentiel de l'histoire de la peinture ou mieux : l'histoire de l'espace peint. Jean-François Lyotard formule à cet égard deux observations :

1) Si tel est le cas, cette recherche est due à une incapacité originelle, à un *manque* qui relance d'étape en étape l'investigation plastique : l'incapacité chez Cézanne de voir et de rendre l'objet et son lieu selon la perspective « classique ». Cette incapacité éclaire une première énigme : pourquoi Cézanne n'est pas resté impressionniste. Pierre Francastel a montré que la lumière impressionniste, malgré toutes les audaces de décomposition de l'objet par substitution du ton aérien au ton local, conserve l'espace du Quattrocento : c'est bien en lui que flotte l'objet dissous. Merleau-Ponty parlait, quant à lui, du *doute* de Cézanne, évident si l'on compare tel de ses paysages avec un tableau de Pissarro représentant la même scène.

2) Cette incapacité originelle contient en puissance toute la critique cézannienne de la représentation. C'est parce qu'il n'est pas satisfait de l'unification du lieu par l'écriture perspectiviste qu'il est conduit à utiliser des procédés comme la mise à plat de l'espace « primitif » (troisième période) ou la suppression de tout dessin par le libre jeu des « sensations colorantes ». Ces procédés sont différents dans le « rendu », mais ils ont un point commun capital : tous révèlent et avèrent le tableau comme objet qui n'a pas son principe en dehors de lui. Cézanne rompt totalement avec tout ce qui, dans la peinture, était recherche d'illusion. Cette différence technique par rapport à la peinture antérieure, apparemment modeste, constitue en fait une véritable mutation du rapport avec l'objet en général : une mutation du désir.

Il faut souligner que cette mutation n'a pas été conquise, mais plutôt subie. Le parcours de Freud suppose le rejet initial du principe de l'unification des phénomènes psychiques par la conscience et l'affirmation de l'hypothèse du *principe de dispersion* insuppressible (sexualité, processus primaire, pulsion de mort). De même, le désir de Cézanne suscite des *formules* qui sont à la fois des échecs et des succès contemporains les uns des autres dans le sous-sol où le désir engendre des figures disjointes, des espaces morcelés et des points de vue contrariés. Cézanne a *subi* son évolution à partir du moment où il y avait (comme chez Édouard Manet) refus de considérer le tableau comme le lieu d'une illusion visuelle.

On peut donc montrer que les trajets respectifs de Freud et de Cézanne sont des mutations, nées toutes deux d'un refus et d'un manque, mais on ne peut pas appliquer l'esthétique de Freud à Cézanne dont la mutation balaie radicalement le contenu. On ne peint pas pour parler, écrit Jean-François Lyotard, mais pour se taire, et il n'est pas vrai que les dernières *Sainte-Victoire* parlent, ni même signifient. Elles sont là, comme le « corps libidinal critique », absolument muettes, vraiment impénétrables parce qu'elles ne cachent rien. Elles n'ont pas leur principe d'organisation et d'action *en dehors* d'elles-mêmes (dans un modèle à imiter, dans un système de règles à respecter). Elles sont impénétrables parce que sans profondeur, sans signifiance, sans dessous. Le propos de Cézanne est que « ça tienne ». Il ne raconte aucune histoire et ne cache aucune forme, consciente ou inconsciente.

Freud ne pouvait donc faire l'esthétique de Cézanne; il ne pouvait que rester insensible devant la révolution cézannienne, lui qui s'obstinait à traiter toute œuvre comme un objet recelant un secret. Il lui fallait absolument retrouver des formes liées (comme le fantasme du vautour) parce que pour lui le statut de l'image était celui d'une signification déchue, occultée, qui se représente en son absence.

Rien de tel chez Cézanne. Donc impossibilité pour la psychanalyse de mordre sur lui. Le vieux maître qui ne voulait pas « se faire mettre le grappin dessus » y aura réussi au-delà de ce qu'il pouvait concevoir.

La démonstration de Jean-François Lyotard ne signifie pas pour autant que le matériel conceptuel de Freud soit inopérant sur toute la peinture depuis Cézanne : c'est ce que l'on constate avec l'analyse du phénomène hyperréaliste, par exemple, par le même Lyotard.

7 LE FORMALISME ET LA SÉMIOLOGIE DE L'ART

La question qui se jouait dans la plupart des discours sur l'art envisagés jusqu'ici était la description des œuvres. Il s'agit maintenant de retrouver, dans l'image peinte, l'engendrement d'une structure spécifique. À l'image classique correspond une lecture traditionnelle (iconographique, iconologique) qui est généralement devenue inopérante pour l'art du XXe siècle, particulièrement en ce qui concerne ses représentants les plus formalistes comme Mondrian ou Malevitch.

Avec les formalistes puis les sémiologues de l'art, on admettra les faits suivants : si une image est lisible, c'est qu'elle constitue un ensemble de signes; cet ensemble ne prend sens à son tour que parce qu'il forme un ensemble structuré et qu'il se rapporte au vécu (ou déjà connu).

Le fondateur de la lecture formaliste de l'art est Heinrich Wölfflin, et c'est à lui que se réfère explicitement Marc Le Bot par exemple pour justifier sa démarche. Wölfflin est parti de la question générale : « Qu'est-ce qu'un style? Où en chercher la loi d'organisation [123]? » et il l'a appliquée, non à l'art de son temps, mais à deux périodes clés de l'histoire de l'art dont il va démontrer l'unité stylistique : le XVIe siècle « classique », d'une part, et le XVIIe siècle « baroque », d'autre part. La proposition formaliste de départ serait la suivante : le style est l'expression de l'état d'esprit d'une époque et d'un peuple; or cette expression n'est pas libre : elle est prise dans un code, et l'histoire de ce code est *autonome.*

Wölfflin ne s'attache pas aux contenus de l'art (les sujets et les motifs) mais aux *procédés,* aux formes, aux « possibilités visuelles ». Pour lui, l'histoire de l'art est l'histoire de ses formes : il ne s'agit pas de mettre en évidence la « beauté » propre à tel ou tel, mais « comment cette beauté a trouvé sa forme ».

En étudiant l'art classique du XVIe siècle européen et l'art baroque du XVIIe siècle, on ne cherchera pas à établir une hiérarchie entre eux, mais on montrera par quels traits stylistiques propres chacune de ces périodes s'organise.

Pour opposer et définir ces deux organisations stylistiques, Wölfflin dégage cinq oppositions fameuses : le linéaire et le pictural, les plans et les profondeurs, forme fermée et forme ouverte, la multiplicité et l'unité, la clarté et l'obscurité. Exemples : Dürer, artiste classique du XVIe siècle, est *linéaire* alors que Rembrandt, maître baroque du XVIIe siècle, est *pictural.* L'un et l'autre emploient des masses d'ombre et de lumière, mais chez Dürer ces masses sont enfermées dans des limites

123. Heinrich Wölfflin, *Principes fondamentaux d'histoire de l'art,* 1915. Traduction française. Librairie Plon, 1952 et coll. idées/arts Gallimard 1966.

précises alors que, chez Rembrandt, il n'est pas possible de délimiter exactement les contours des formes qui se mêlent entre elles de manière mouvante. Le style pictural est en effet d'abord une expression du mouvement. « La présentation linéaire nous donne les choses telles qu'elles sont, la présentation picturale telles qu'elles apparaissent... » Les peintres linéaires classiques s'attachent à la netteté du détail : l'effet sera le même vu de près et vu de loin. Au contraire, les peintres baroques utilisent des taches de couleur, des traits hachés. De près, rien n'est clairement perceptible ; il faut être à une certaine distance du tableau pour distinguer l'image.

Les plans et la profondeur : dans la peinture classique l'arrangement des plans est rigoureusement parallèle et engendre l'impression d'une construction monumentale (*la Cène* de Léonard est construite rigoureusement en croix), alors que l'art baroque cherche à faire communiquer l'avant- et l'arrière-plan grâce à une ligne diagonale (*l'Atelier* de Vermeer, dont le modèle n'apparaît qu'au fond, est tout entier construit selon une diagonale).

Forme fermée, forme ouverte : le tableau classique est « fermé » par un jeu d'équilibre autour d'un axe central. Le baroque refuse cet axe et se présente comme un fragment du monde visible découpé au hasard : la coupure du cadre ne coïncide pas, comme chez les classiques, avec la limite naturelle de l'objet représenté.

Multiplicité et unité : la lumière et la couleur enferment en elles le multiple chez les baroques. Les formes émergent d'un flux unique comme dans telle descente de croix de Rembrandt. Traitant le même thème, Dürer individualise au contraire chaque objet et chaque personnage qui peuvent être mentalement détachés de l'ensemble : chacun est à sa place et contribue, dans la composition, à l'unité de l'œuvre. Mais chacun aussi, traité indépendamment, proclame individuellement ce qui les rattache à la totalité formelle. L'unité est divisible chez les classiques, indivisible chez les baroques.

Clarté et obscurité : l'idéal de clarté est un idéal de complétude chez les classiques. Il faut, chez Léonard par exemple, que chaque forme soit visible jusqu'en ses extrémités. Dans *la Cène,* on peut voir vingt-six mains : pas une n'est sous la table ! Au contraire, dans *le Syndic des drapiers,* Rembrandt ne traite que cinq mains sur douze : il est *allusif* là où un artiste classique aurait voulu tout expliciter.

Le baroque, selon Wölfflin, serait ainsi plus puissant, car il masque autant qu'il montre, mettant en jeu l'émotion du spectateur alors que le classique sollicite davantage l'intellect en offrant une lisibilité parfaite.

Wölfflin a donc réussi à définir deux grandes unités stylistiques dans l'histoire de l'art en ne travaillant que sur les formes, sans jamais faire appel à des connaissances extérieures aux œuvres : « L'art garde son caractère spécifique. Et s'il est créateur, au sens le plus élevé, c'est

précisément parce que, dans l'ordre de la vision pure, il a donné naissance à des intuitions nouvelles. Il reste à écrire une hisoire de la culture où l'on tiendrait compte de la fonction directrice qui a été, temporairement, celle des beaux-arts. » [124]

À vrai dire, le propos n'est pas si « nouveau ». En 1592, Cesare Ripa se proposait, dans le « Proemio » de son *Iconologie,* de traiter des seules images, à l'exclusion de toutes autres, qui sont faites pour *signifier* une chose différente de celle qu'elles donnent à voir [125]. Ainsi, la figure d'une femme nue, la tête enveloppée de nuées, est lue comme le signe de « la beauté ». Cesare Ripa était allé d'emblée extrêmement loin dans la voie d'une science des images. Plus loin que la plupart des auteurs d'iconographies qui, depuis lors, ont oublié de distinguer la constitution proprement iconique de l'image de son articulation logique : la description n'est pas l'explication, et il faudra attendre Panofsky pour que soit clairement affirmé le principe d'une iconographie moderne : ce que l'image *signifie* ne se réduit en aucune façon à ce qu'elle donne à voir.

En 1962-1964, Roland Barthes consacrait son séminaire aux « *Systèmes contemporains de significations : systèmes d'objets.* » Il empruntait ses méthodes à la linguistique : ses « éléments de sémiologie » en reprenaient les concepts fondamentaux, qui sont dichotomiques : Langue/ Parole ; Signifiant/Signifié ; Syntagme/Système ; Connotation/Dénotation etc. déterminaient des utilisations sémiologiques originales, à un moment où la sémiologie en tant que discipline était encore à venir.

Barthes définit négativement son objet : l'ensemble des « langages non linguistiques », parmi lesquels l'image publicitaire, la musique, la peinture. Comme l'a noté Danièle Sallenave [126], l'image n'étant que par métaphore un langage, tout usage de la linguistique peut être abusif. Barthes a soin de ne retenir que les notions opératoires de la linguistique qui s'intègrent facilement à une sémiologie générale. Encore faudrait-il bâtir, à l'intérieur de cette dernière, une sémiologie de l'image. En 1969, Barthes relevait rétrospectivement les difficultés auxquelles il s'était heurté : « La sémiologie comme science des signes ne parvenait pas à mordre sur l'art : blocage malheureux, puisqu'il renforçait par carence la vieille idée humaniste selon laquelle la création artistique ne peut être réduite à un système : le système, on le sait, est réputé ennemi de l'homme et de l'art. » (La Quinzaine littéraire, 1-15 mars 1969).

Pour son compte, Barthes s'est contenté de proposer un exemple de « rhétorique de l'image » en 1964 [127], c'est à dire deux ans avant la publication des *Problèmes de linguistique générale* d'Émile Benveniste

124. Heinrich Wölfflin, *Principes fondamentaux de l'histoire de l'art,* op. cit., p. 277.
125. Une traduction de cette « Introduction » a été proposée par la revue *Critique,* n° 315-316, septembre 1973.
126. Danièle Sallenave, *La traversée de l'image,* in *Semiotica,* Volume 2, 1972, p. 185.
127. Roland Barthes, *Rhétorique de l'image, Communications,* numéro 4, novembre 1964.

(1966) qui devaient avoir par la suite une influence profonde sur lui, mais dont il n'eut pas le temps de faire usage pour aborder le champ particulier des arts plastiques (il suggère cependant qu'il est probable qu'il existe une seule *forme* rhétorique commune au rêve, à la littérature et à l'image. Il s'appuie alors sur un texte de Benveniste paru dans la revue *La Psychanalyse* en 1956 (n° 1) : « *Remarques sur la fonction du langage dans la découverte freudienne* »).

L'analyse d'une publicité « Panzani » par Roland Barthes est devenue un classique; elle propose une méthode que d'autres chercheurs pourront intégrer dans une sémiotique de l'image incluant les images d'art.

La publicité Panzani représente des paquets de pâtes, une boîte, un sachet, des tomates, des oignons, des poivrons, un champignon, le tout sortant d'un filet à provisions à demi ouvert, dans les teintes jaunes et vertes sur fond rouge.

Barthes énumère les différents messages contenus dans cette image. Elle en livre tout de suite un premier, dont la substance est linguistique et dont les supports sont la légende (marginale) et les étiquettes insérées dans le naturel de la scène. Le code nécessaire pour déchiffrer ce premier message est simplement la langue française, mais le mot Panzani ne livre pas seulement le nom d'une marque : par son assonance, il véhicule un signifié supplémentaire que Barthes nomme l'« italianité ». Le message linguistique est donc double : de dénotation et de connotation.

Reste l'image pure (même si les étiquettes en font partie à titre anecdotique) qui livre une série de signes discontinus :
— D'abord qu'il s'agit d'un retour du marché, ce signe impliquant lui-même deux valeurs « euphoriques » : la fraîcheur des produits et la préparation ménagère à laquelle ils sont destinés. Le signifiant est le filet qui laisse s'épandre les produits « au déballé ». Pour lire ce premier signe, il suffit d'un savoir implanté dans les usages d'une civilisation pour laquelle « faire soi-même son marché » s'oppose à l'approvisionnement expéditif lié aux conserves et au réfrigérateur.
— Un deuxième signe est à peu près aussi évident. Son signifiant est la réunion de la tomate, du poivron et de la teinte tricolore (jaune, vert, rouge) de l'image. Son signifié est l'Italie : l'italianité dans un rapport de redondance avec le message linguistique « Panzani ». Le savoir mobilisé à ce niveau est proprement « français », fondé sur des stéréotypes d'ordre touristique.
— Troisième signe : le rassemblement serré d'objets différents donne l'idée d'un service culinaire total, comme si Panzani fournissait tout ce qui est nécessaire à un plat composé (et comme si le concentré en boîte égalait les produits naturels qui l'entourent). La scène fait un pont entre l'origine des produits et leur dernier état.
— Quatrième signe : la *composition* de l'image, évoquant le souvenir des

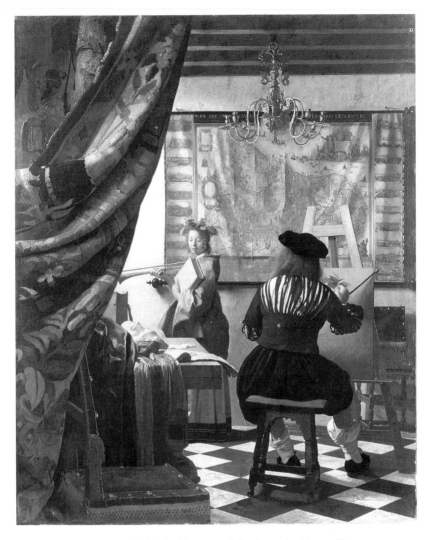

Joannes VERMEER, l'Atelier («La peinture»), Kunsthistorisches Museum, Vienne

peintures représentant des aliments. Le signifié est esthétique, c'est la nature morte. Le savoir nécessaire à ce quatrième niveau est fortement culturel.

Barthes présume que ces quatre signes forment un ensemble cohérent, car ils sont discontinus, obligent à un savoir généralement culturel, et renvoient à des signifiés dont chacun est global (par exemple l'italianité). L'ensemble est aussi pénétré de valeurs euphoriques. On y verra donc, succédant au message linguistique, un second message, de nature iconique.

Ce n'est pas tout. Si l'on retire ces signes de l'image, il y reste encore une certaine matière informationnelle. « Privé de tout savoir, je continue à *lire* l'image, à comprendre qu'elle réunit dans un même espace un certain nombre d'objets identifiables (nommables) et non seulement des formes et des couleurs. »

Le signe de ce messsage n'est plus puisé dans une réserve institutionnelle, il n'est plus codé, et l'on a affaire au paradoxe d'un *message sans code*. Pour *lire* ce message, nous n'avons besoin que de notre perception. Ce message correspond en somme à *la lettre* de l'image (une tomate, un filet, un paquet de pâtes...), Barthes propose de l'appeler *message littéral* par opposition au message précédent, qui était un *message symbolique*.

Résumons nous : l'image contenait un message linguistique, un message iconique codé et enfin un message iconique non codé. Le message linguistique se laisse facilement séparer des deux autres, mais ces derniers ayant la même substance (icônique), dans quelle mesure a-t-on le droit de les distinguer ?

Il est certain que la distinction des deux messages icôniques ne se fait pas spontanément au niveau de la lecture courante, le spectateur de l'image reçoit *en même temps* le message perceptif et le message culturel. Ce qui fait l'originalité du message Panzani, c'est que le nombre des lectures est variable selon les individus. On a repéré quatre signes de connotation, mais il y en aurait d'autres (le filet ouvert peut par exemple signifier aussi la pêche miraculeuse, l'abondance, etc.) et ces savoirs peuvent se classer : rejoindre une typologie.

Tout se passe comme si l'image se donnait à lire à plusieurs catégories d'hommes (pouvant naturellement tous coexister dans le même individu). Une même image *(lexie)* peut donc mobiliser des lexiques différents. Chaque signe, ici, correspond à un corps d'« attitudes » (le tourisme, la cuisine, la connaissance de l'art) dont certaines peuvent manquer au niveau d'un individu. Pluralité et coexistence des lexiques dans le même homme : l'image, dans ses connotations, serait donc constituée par une architecture de signes tirés d'une profondeur variable de lexiques (chaque lexique étant codé). Roland Barthes relève qu'il est difficile de nommer les signifiés de connotation (pour l'un d'eux il a risqué « italianité »). Pour rendre ces sèmes de connotation, il faudrait un méta-langage particulier (comme « italianité » n'est pas l'Italie, mais l'essence condensée de tout ce qui peut être italien, depuis les spaghettis jusqu'à la peinture, et ne peut être compris que dans un certain « climat » : celui de la « francité » par exemple, ou de la « germanité »).

À l'idéologie générale correspondent en effet des signifiants de connotation qui se spécifient selon la substance choisie. Barthes appelle ces signifiants des *connotateurs* et l'ensemble des connotateurs une *rhétorique*.

Pâtes PANZANI, publicité

La rhétorique apparaît ainsi comme la face signifiante de l'idéologie. La rhétorique de l'image (le classement de ses connotateurs) est *spécifique* dans la mesure où elle est soumise aux contraintes physiques de la vision, mais *générale* dans la mesure où les « figures » ne sont jamais que des rapports formels d'éléments.

Barthes a proposé une méthode élégante pour surmonter la contradiction entre langue (codée) et image (analogique) qui constitue une véritable impasse théorique pour la recherche, comme l'indique Danièle Sallenave, « en direction non pas d'une assimilation métaphysique de toute forme d'expression à un langage (du langage des fleurs à l'"écriture pianistique") mais en direction d'une textualisation généralisée de toute forme symbolique, dans son fonctionnement producteur de sens, précédant et excluant toute représentation »[128]. Elle note que les travaux en cours de Louis Marin ainsi que ceux de Jean-Louis Schefer engagent sur la voie de la constitution de l'image comme *effet de lecture*. L'élaboration de la *visibilité* en *lisibilité* constitue en effet la seule issue

128. Danièle Sallenave, *La traversée de l'Image*, op. cit., p. 187.

possible pour un arrachement de l'image à l'espace où elle est prisonnière. Aux noms de L. Marin et J.-L. Schefer, il convient sans doute d'ajouter celui d'Hubert Damisch.

Hubert Damisch, partant des travaux de Wölfflin, Ferdinand de Saussure et Panofsky, constate qu'aujourd'hui l'iconographie reconnaît un sens, sinon une dénotation, aux images de l'art[129]. Elle se propose par exemple d'en identifier les figures au vu de leurs attributs, elle dresse le répertoire des thèmes et symboles caractéristiques de l'art d'une époque, etc. Elle justifie de la sorte l'introduction d'une problématique du signe dans les études sur l'art et impose l'idée qu'une image ne doit pas seulement être contemplée, mais appelle un véritable travail de lecture. Bref, l'iconographie conduit à la sémiologie. Mais cette dernière, en tant qu'elle a pour objet la « vie des signes » et le fonctionnement des systèmes signifiants, s'établit à un tout autre niveau que l'iconographie :

« Là où l'iconographie prétend essentiellement à énoncer ce que représentent les images, à en "déclarer" le sens (pour autant qu'on accepte l'équivalence marquée par Wittgenstein entre le sens d'une image et ce qu'elle représente), la sémiologie s'attache au contraire à démonter les mécanismes de la signification, à mettre au jour les ressorts du procès signifiant dont l'œuvre serait tout à la fois et le lieu et l'enjeu. »[130]

Compte tenu de la modestie de son ambition, on pourrait imaginer que l'iconographie se fasse la servante de la sémiologie après avoir été celle de l'histoire de l'art. En retour, la sémiologie lui apporterait l'aide de ses modèles théoriques et lui permettrait d'approfondir son propos. Mais rien de tel ne s'est produit depuis la grande époque de Riegl ou Wölfflin. Seul Meyer Schapiro tente aujourd'hui d'établir un partage du travail de ce type. Il utilise aussi la psychanalyse, et c'est à lui que l'on doit l'intéressante démonstration de la valeur érotique du thème des pommes chez Cézanne évoquée au chapitre 6.

En France comme ailleurs, l'iconographie ne s'est guère renouvelée, et elle n'a pas pris en compte les recherches de pointe de la linguistique (Francastel n'a pu découvrir Chomsky que quelques mois avant sa mort, intervenue en 1970), de la psychanalyse et de la sémiologie. Le marxisme lui-même n'a souvent été introduit dans l'iconographie que sous forme caricaturale.

Hubert Damisch, dans l'étude déjà citée, rappelle que l'iconographie a ses racines dans la méthaphysique du signe qui, sous sa forme néoplatonicienne, avait l'avantage de poser le problème de l'articulation du

129. Hubert Damisch, *Théorie du nuage*. « Traiter de la représentation en termes d'"écritures" revient à poser la question du système qui sous-tend le procès figuratif et des constantes à partir desquelles celui-ci se laisse décrire et analyser. » (P. 141, le Seuil 1972.)
130. Hubert Damisch, « Sémiologie et Iconographie », *in Colloquio Artes,* avril 1974.

visible et du lisible en assimilant la relation entre l'image et son signifié aux rapports âmes-corps (le corps sensible de l'image éveillerait chez le spectateur le désir de connaîte l'âme – le sens). L'iconographie, quant à elle, néglige le corps sensible de l'image ; la phénoménologie peut l'aider en posant comme condition du surgissement de l'image la « néantisation » du substrat matériel. Mais surtout, la notion freudienne de *régression* inscrit également la question des rapports entre pensée visuelle et pensée verbalisée dans la dépendance du désir.

Pour Freud (voir « Psychanalyse »), l'image onirique n'est pas la manifestation sensible d'une pensée constituée dans le langage, mais le lieu et le produit d'un travail qui permet à des impulsions venues de l'inconscient, à qui toute possibilité de verbalisation est interdite, de trouver à s'exprimer par des moyens *figuratifs*. En fait, les travaux de Panofsky ont souvent rejoint la problématique freudienne : notamment ceux consacrés au symbolisme dans la peinture flamande et aux procédés figuratifs utilisés par van Eyck pour représenter (par des moyens plastiques) des notions ou relations abstraites. Van Eyck a par exemple réussi à figurer l'opposition de l'avant et de l'après, de l'ancienne et de la nouvelle loi, etc., grâce à la juxtaposition dans un même tableau d'éléments architecturaux de style roman et gothique. Les analyses de ce symbolisme par Panofsky rencontrent, du point de vue formel, celles de Freud sur le travail du rêve et la prise en considération de la figurabilité *(Darstellbarkeit)*.

Cette rencontre a été importante : elle n'a cependant pas été suffisante pour rompre « le cercle de l'icône et du signe tel que le dessine une tradition millénaire ». C'est Peirce qui a introduit l'idée que l'icône n'est pas nécessairement signe. Pour lui, les images de l'art seraient d'abord des hypo-icônes, et avant d'être signes, elles ont leur saveur propre[131].

« ... Idée difficile à entendre comme le sont à voir non seulement les productions plastiques de cultures étrangères à la nôtre, mais aussi les quelques très rares œuvres de ce temps qui, de Cézanne à Mondrian et de Matisse à Rothko et Barnett Newman, paraissent travailler en deçà de la figure, sinon contre elle, en deçà du signe, sinon contre lui. »[132]

Beaucoup de choses, dans l'icône, échappent à l'ordre du signe au sens strict. C'est grâce aux impressionnistes qui ont fait venir au premier plan le problème de l'articulation colorée (et non de la dénotation figurative) que l'on a pu revoir les œuvres de la tradition sous un éclairage neuf. De même, d'autres images (byzantines, chinoises...) imposent un autre concept de la signification, de la « cuisine du sens », et une autre notion du *goût* – au sens profond, irréductible aux normes de la communication. C'est sur ce terrain qu'Hubert Damisch espère voir se développer

131. Charles S. Peirce, *Écrits sur le signe,* Paris 1978.
132. Hubert Damisch, « Sémiologie et Iconographie », *op. cit.*

une sémiologie de l'art qui, pour lui, ne saurait être que comparative[133].

D'importants travaux allant dans ce sens ont été signés par Jean-Louis Schefer et Louis Marin. Le premier, dans sa *Scénographie d'un tableau*[134], développe une remarquable réflexion sémiotique. Il s'agit de *Une partie d'échecs* de Paris Bordone, qui présente deux échelles : Schefer y voit « le discours d'une insécurité de la proportion qu'à notre manière nous avons tenté d'écrire et de suivre dans ses implications ». Il tente une approche structurelle de tous les confins textuels de l'image et vérifie notamment l'hypothèse selon laquelle l'image a de multiples référents qui ne la découpent pas, mais la multiplient (ce qui n'est pas la thèse de Francastel dans *la Figure et le Lieu*). Pour Schefer, le point de départ d'une réflexion de type sémiologique sur le tableau est bien différente d'une réflexion sur l'« art ». Il ne s'agit pas de demander « qu'est-ce que l'art? », mais *qu'est-ce qu'un tableau?* Or un tableau « est un espace signifiant qui peut être décrit selon les figures qui le représentent » (*op. cit.*, p. 169). Avec *le Déluge, la Peste, Paolo Uccello*[135], Schefer a continué de travailler la question inaugurant implicitement tout commentaire de la peinture : savoir comment celle-ci passe dans le discours qui la parle.

Avec son *Détruire la Peinture*[136], Louis Marin demande en substance pourquoi Poussin ne pouvait « rien souffrir du Caravage » et en quoi ce dernier détruit effectivement la peinture (Poussin a dit du Caravage qu'« il était au monde pour détruire la peinture »). L'intérêt est peut-être moins ici dans la réponse à la question que dans la démarche qui y conduit et dans la triple interrogation qu'elle véhicule, sous-tendue par une problématique générale, celle de la nature et du rôle du critique d'art.

Interrogation sur ce que disent les tableaux de Poussin et du Caravage, et le cheminement vers ce dire.

Interrogation sur la possibilité de transposer dans le langage ce que « dit » l'image peinte et l'élaboration d'un métalangage verbal sur le langage de la peinture.

Interrogation sur la nature du plaisir de la contemplation esthétique et le sens de la peinture. *Les Bergers d'Arcadie* et la *Tête de Méduse* offrent le lieu de la démonstration, où il est dit que dans le premier tableau c'est la déconstruction du « tableau d'histoire » qui est donnée à voir, et, dans le second, c'est la destruction de la peinture par la révélation de l'art de peindre à lui-même comme « révélation sans fondement ».

133. Hubert Damisch a développé l'ensemble de ses thèses dans le rapport général présenté au premier congrès de l'Association internationale de sémiotique. Milan, juin 1974; publié par la revue *Macula* n° 2, 1978.
134. Jean-Louis Schefer, *Scénographie d'un tableau,* le Seuil 1969.
135. Jean-Louis Schefer, *le Déluge, la Peste, Paolo Uccello,* éd. Galilée 1978.
136. Louis Marin, *Détruire la peinture,* éd. Galilée 1977; voir également l'article critique de Michèle Démoulin dans *Opus international* n° 68, été 78, p. 50.

Pour Louis Marin, l'œuvre de peinture pose elle-même et picturale-ment les problèmes fondamentaux de la peinture. « Le tableau, écrit Michèle Démoulin, renvoie à lui-même et à sa propre production. C'est en ce sens qu'il est autocritique et s'interprète lui-même. » Nous parvenons ici à un point d'aboutissement du formalisme, et on en retiendra surtout que l'œuvre peinte ne parle que si on sait lui poser des questions... Tout dépend donc du « savoir » du spectateur et de son système de référence. En l'occurrence, la démarche de Louis Marin offre un va-et-vient entre le voir et le savoir, souvent difficile, mais toujours passionnant. Le travail de Marin prouve bien que la sémiologie de l'art, plutôt qu'une science indépendante, peut n'être qu'un outil à la disposition de chercheurs venus d'horizons intellectuels assez différents. Sans le minimum de rigueur dans l'étude des signes icôniques que donne la sémiologie, on peut penser que les essais de lecture de l'art à partir du structuralisme, du marxisme ou de la psychanalyse n'auraient pas donné de résultats très concrets.

8 LES THÉORISATIONS DU POSTMODERNISME

Vers 1979, le critique italien Achille Bonito-Oliva constate que l'art d'avant-garde a déplacé l'image dans une direction unique : celle de la destructuration et de l'altération de la communication. L'art d'avant-garde a voulu provoquer la genèse d'un autre art qui aurait modifié la passivité du regard de la société et il a échoué. Il faut donc envisager autre chose.

Curieusement, Bonito-Oliva date de 1973 et de la Guerre du Kippour (ayant entraîné la crise pétrolière et la crise économique générale que l'on sait) le moment de la démythification des modèles idéologiques qui aurait, selon lui, désorienté les intellectuels et les artistes d'Occident. Or, à cette situation de bouleversement et d'effondrement sur les plans politique, moral, économique et culturel, tous les artistes n'ont pas été en mesure de donner une réponse.

Quelques-uns s'attarderaient encore dans la croyance en un développement linéaire de l'art (celle qui avait soutenu les nouvelles avant-gardes dans le second après-guerre, et qui sera évoquée à propos de Clement Greenberg dans la deuxième partie) mais d'autres auraient pris acte de la modification du tissu historique où il leur est donné de vivre, et où les vieilles certitudes n'ont plus cours.

Dans une situation de « catastrophe généralisée » où la notion de progrès est obsolète, il ne s'agit pas de « lutter contre l'histoire à l'arme blanche », mais bien d'élargir les espaces de la création en insistant sur l'action spécifique de l'art. Selon Achille Bonito-Oliva, la tendance artistique baptisée par lui « transavantgarde » est la seule avant-garde possible. Elle s'inspire de la position du maniérisme au XVIᵉ siècle.

Le maniérisme aurait donné une preuve exemplaire de la possibilité d'utiliser la « grande tradition » de la Renaissance dans un esprit éclectique et d'une manière accessoire : la perspective.

« Utiliser de plein fouet cette perspective aurait dénoté une certaine nostalgie, un désir de restauration anthropocentrique à une époque de l'histoire qui avait, au contraire, mis en crise la position centrale de la raison, exaltée, précisément, par la précision géométrique de la perspective. Effectivement, le maniériste en fait une utilisation oblique, voire tourmentée : il la mentionne simplement et il soumet à un recentrage son point de vue privilégié. L'idéologie qui régit le travail du maniériste, c'est celle de la trahison : dans l'art et dans les autres domaines de la création culturelle et scientifique. Il s'agit d'une idéologie qui laisse la priorité à ce qui est accessoire, marginal et ambigu. »[137]

137. Achille Bonito-Oliva, « *Points d'histoire récente* », in catalogue Nouvelle Biennale Paris, Electa Moniteur, 1985, p. 53.

Voilà qui est clair : les peintres Chia, Cucchi et Clemente (les plus cités par Bonito-Oliva) s'inscrivent dans ce type de sensibilité[138]. Ils auraient mis en place une stratégie qui traverse l'internationalisme des avant-gardes historiques et des nouvelles avant-gardes en s'enracinant dans la culture particulière de leurs territoires d'origine. « Maintenant que toutes les garanties ont volé en éclats, les artistes de la transavantgarde avancent, chacun pour son compte, à travers tous les territoires de la culture, défiant la totalité des équilibres et des styles. »

Le point de vue de Chia, Cucchi, Clemente et quelques autres associés par Bonito-Oliva à son appellation contrôlée étant « fragmentaire et précaire », ils ont toute liberté de piller tous les styles historiques et de les présenter mélangés. La transavantgarde se donne le droit d'« essayer pêle-mêle, tout un ensemble de styles, constitué à la fois d'éléments de l'art abstrait et d'éléments de l'art figuratif, sans se soucier de la séparation des styles ». L'artiste de la transavantgarde met continuelle-ment en place des juxtapositions inédites et il situe les langages sur des plans différents par rapport à leur situation historique. Est-ce par provocation que Bonito-Oliva définit la « position préférée » par la nouvelle culture dont il s'est fait le théoricien comme celle du « traître »? Le fameux « nomadisme » des formes auquel se livrent les artistes de son courant, utilisant systématiquement la citation de modèles culturels auxquels ils ne sauraient s'identifier, leurs recours à l'ironie (le sentiment éprouvé dans le détachement selon Goethe) et leur désinvolture affichée en font bien des « traîtres ». On pourrait assimiler leur comportement à celui des pillards qui dévalisent les magasins en période de troubles, quand d'autres autour d'eux se battent et prennent des risques.

La « superficialité désabusée et décomplexée » prônée par Bonito-Oliva serait la seule réponse possible à la « catastrophe sémantique des langages de l'art ». Il ne s'agit plus, pour l'artiste de la transavantgarde, de s'inscrire dans l'histoire des formes, mais de conquérir des positions et de faire carrière. Le cynisme fait loi. « Dans l'art traditionnel, dit Achille Bonito-Oliva, l'artiste espère passer à l'histoire. Dans l'art contempo-rain, c'est quelqu'un qui espère passer à la géographie. Autrefois, l'art était ce qui avait une capacité de résistance au temps. Aujourd'hui, je crois que le problème est autre. La valeur de l'art n'est plus dans son intemporalité mais dans sa capacité de circulation... L'art, dans la société massifiée, ne crée pas une communication. L'art est devenu un produit qui lutte contre l'espace plus que contre le temps. »[139]

Même si l'on ne partage pas la conception de l'Histoire de Walter

138. Ou tout au moins *s'inscrivaient*. Ursula Perrucchi-Petri fait par exemple remarquer qu'à partir de 1982 Enzo Cucchi s'éloigne de la transavantgarde et que, en tout état de cause « toute forme de cynisme lui est étrangère ». (*Cucchi*, Édition Cercle et art, Paris, 1990).
139. *« Art et media »*, Débat sous l'égide du Conseil de l'Europe et de la revue Eighty, Strasbourg, décembre 1987.

Enzo CUCCHI, Sguardo di un quadro ferito, MNAM, AM 1984, Paris

Benjamin dans ses « *Thèses sur la philosophie de l'Histoire* » (in *Poésie et Révolution*, Denoël, 1971), Yves-Alain Bois observe que « l'on a tout lieu d'être particulièrement dégoûté par la défiguration obscène qui en est faite par les partisans du postmodernisme néo-conservateur »[140] dont Bonito-Oliva est le champion.

Dans leur appropriation du passé tout entier en tant que « citable », les transavantgardistes et autres post-modernes en reviendraient à une position dont la transformation de toutes choses en marchandise fut la justification économique. Yves-Alain Bois note que ce n'est pas un hasard si les post-modernes font de Picabia un héros : ce dandy souhaitait atteindre une « indifférence immobile », autre nom de « l'idéologie du traître » préconisée par Bonito-Oliva. Or cette position conduisit Picabia à rejeter le dadaïsme et à devenir l'un des sectateurs les plus actifs du « retour à l'ordre », puis un admirateur zélé du régime de Vichy en France sous l'occupation allemande. Yves-Alain Bois se défend de crier au fascisme devant les « compulsions antiquaires de l'art post-moderniste néo-conservateur » mais demande que l'on observe en particulier à quel point la branche allemande du mouvement postmoderniste (Salomé, Castelli et les Fauves berlinois) se montre fascinée non par la musique de

140. Yves-Alain Bois, « *Historisation ou intention : le retour d'un vieux débat* ». Cahiers du Musée National d'Art Moderne, n° 22, p. 66.

Wagner, mais par son pathos réactionnaire. Il appelle à la constitution d'une histoire critique de la citation en art. « Une distinction doit être élaborée entre l'art de citer de la Renaissance, celui de Manet et celui de Schnabel : cette histoire serait un chapitre d'histoire politique. » En attendant, le critère du jugement est pour lui un critère de moralité politique, et c'est ce critère qui lui permet de rejeter en bloc « toute l'entreprise des Schnabel, Cucchi et Chia comme glorificateurs du statu-quo politique d'aujourd'hui ».

En 1982, Jean-François Lyotard prend acte, de son côté, du « moment de relâchement » dans lequel les arts plastiques sommeillent, sans parler des étonnantes propositions des architectes dits post-modernes (Ricardo Boffil notamment) « J'ai lu que, sous le nom de post-modernisme, des architectes se débarrassent du projet du Bauhaus, jetant le bébé qu'est encore l'expérimentation avec l'eau du bain fonctionnaliste. » Lyotard s'étonne aussi de la virulence des pseudo-théoriciens qui, tels Achille Bonito-Oliva (qu'il ne daigne d'ailleurs pas nommer) affirment que rien n'est plus pressé que de liquider l'héritage des avant-gardes.

« Telle est en particulier l'impatience du soi-disant "transavant-gardisme". Les réponses données par un critique italien à des critiques français ne laissent aucun doute à ce sujet. En procédant au mélange des avant-gardes, l'artiste et le critique s'estiment plus assurés de les supprimer qu'en les attaquant de front. Car ils peuvent faire passer l'éclectisme le plus cynique pour un dépassement du caractère somme toute partiel des recherches précédentes. »[141]

Or la transavantgarde ne dépasse naturellement rien du tout. En n'osant pas officiellement tourner le dos aux avant-gardes, elle ne fait que mal cacher ce qu'elle est en fait : un néo-académisme voué à l'occupation systématique des institutions et du marché.

Quand le pouvoir s'appelle le capital, la solution transavantgardiste ou plus généralement post-moderne (mais dans un sens dévoyé qui n'a pas de rapport, on va le voir, avec l'acception définie par Lyotard, premier théoricien du post-modernisme) s'avère en effet parfaitement adaptée pour les artistes recherchant la réussite médiatique. « L'éclectisme est le degré zéro de la culture générale contemporaine : on écoute du reggae, on regarde du western, on mange McDonald à midi et la cuisine locale le soir, on se parfume parisien à Tokyo, on s'habille rétro à Hong Kong, la connaissance est matière à jeux télévisés. Il est facile de trouver un public pour les œuvres éclectiques. En se faisant Kitsch, l'art flatte le désordre qui règne dans le « goût » de l'amateur. L'artiste, le galeriste, le critique et le public se complaisent ensemble dans le n'importe quoi, et l'heure est au relâchement. Mais ce réalisme du n'importe quoi est celui de

141. Jean-François Lyotard, *Le post-moderne expliqué aux enfants,* Galilée 1986, p. 18. Voir également *La Condition post-moderne,* éd. de Minuit, 1979.

Anselm KIEFER, To the Supreme Being, 1983, MNAM 1984-14, Paris

l'argent : en l'absence de critères esthétiques, il reste possible et utile de mesurer la valeur des œuvres au profit qu'elles procurent. Ce réalisme s'accommode de toutes les tendances, comme le capital de tous les « besoins », à condition que les tendances et les besoins aient du pouvoir d'achat. »[142]

Jean-François Lyotard rappelle ce qu'il entend par moderne et par post-moderne. Pour lui, et après Kant, est moderne l'art qui se consacre à « présenter qu'il y a de l'imprésentable ». Il s'agit de faire voir qu'il y a quelque chose que l'on peut concevoir et que l'on ne peut pas voir ni faire voir. Tel a été l'enjeu de la peinture « moderne » : les diverses avant-gardes ont ainsi successivement humilié et disqualifié la réalité en démontrant les moyens d'y faire croire qu'étaient les techniques picturales depuis la Renaissance. Si le moderne est l'histoire d'une « déréalisation », qu'est-ce alors que le post-moderne? Pour Lyotard, il fait assurément partie du moderne. « À quel espace s'en prend Cézanne? Celui des impressionnistes. À quel objet Picasso et Braque? Celui de Cézanne. Avec quel présupposé Duchamp rompt-il en 1912? Celui qu'il faut faire un tableau, serait-il cubiste. Et Buren interroge cet autre présupposé qu'il estime sorti intacte de l'œuvre de Duchamp : le lieu de

142 *Le post-moderne expliqué aux enfants*, op. cit., p. 23.

présentation de l'œuvre. » [143] L'histoire de la modernité est l'histoire d'une accélération, mais une œuvre ne peut devenir moderne que si elle est d'abord post-moderne.

Le post-modernisme selon Lyotard n'est pas le modernisme à sa fin (« la fin du modernisme») mais à l'état naissant, et cet état est constant.

Reste à savoir qui, parmi les artistes contemporains, sont ceux qui assument la mission d'alléguer l'imprésentable dans la présentation elle-même, de rechercher des présentations nouvelles en art, non pour en jouir, mais pour mieux faire sentir « qu'il y a de l'imprésentable ». Reste à savoir qui sont les artistes capables de travailler sans règles, pour établir les règles de ce qui *aura été fait,* se plaçant dans la position difficile de ceux qui « arrivent trop tard » parce que la mise en œuvre de leur art commence toujours trop tôt !

Lyotard ne qualifie en aucun cas, on l'aura deviné, de « post-modernes » les manipulateurs de la transavantgarde italienne, ou bien aux États Unis Schnabel et David Salle (« le grand prêtre mélancolique de la marchandise » selon Thomas Lawson) qui utilisent la bannière du post-modernisme pour vendre des propositions plus ou moins réaction-naires. Le post-moderne selon ces artistes n'est sans doute, comme l'a remarqué Jürgen Habermas, qu'un « slogan qui permet d'assumer subrepticement l'héritage des réactions que la modernité culturelle a dressées contre elle depuis le début du XIXe siècle » (in *La Modernité, un projet inachevé,* Critique, n° 413, octobre 1981, p. 950-967).

Quant à lui, Jean-François Lyotard a consacré des textes importants à Jacques Monory, Baruchello, Arakawa et Daniel Buren. À l'exception de ce dernier, qui a forcé les portes des institutions internationales dans les conditions décrites au chapitre 8 de la deuxième partie, tous les artistes cités ont été largement ignorés par les chantres de la post-modernité, qui n'avaient d'yeux, dans les années 80, que pour les artistes désignés par Craig Owens comme les fossoyeurs de la tradition moderniste : « Chia, Cucchi, Clemente, Mariani, Baselitz, Lüpertz, Middendorf, Fetting, Penck, Kiefer, Schnabel..., ces artistes et d'autres sont engagés, non (comme le clament souvent des critiques qui trouvent reflétée dans cet art leur propre frustation avec l'art radical actuel) à reconquérir et réinvestir la tradition, mais plutôt à déclarer la banqueroute de la traditon moderniste. » [144]

Dès lors, Achille Bonito-Olivia peut toujours proclamer que « transa-vantgarde signifie ouverture vers l'échec intentionnel du logocentrisme de la culture occidentale, vers un pragmatisme qui restitue de l'espace à l'instinct de l'œuvre... » [145], la cause paraît entendue : la transavantgarde

143 *Le post-moderne expliqué aux enfants,* op. cit., p. 29.
144 Craig Owens, *L'honneur, le pouvoir et l'amour des femmes,* Art in América, janvier 1983, p. 7-13.

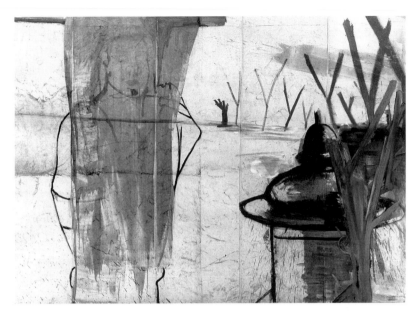

Julian SCHNABEL, Portrait of J.S. in Hakodate, 1983, MNAM 1984-275, Paris

a été intellectuellement compromise par celui qui passe pour son théoricien : c'est dommage pour Clemente, Chia, Cucchi et surtout Paladino dont le talent est évident. Il est significatif qu'un critique comme Bernard Lamarche-Vadel, chargé de présenter l'exposition de Paladino à Paris en 1988, ait cherché à arracher le peintre au bourbier post-moderne transavantgardiste en le rattachant à une « méta-modernité » dans laquelle il inclut notamment Garouste et Baselitz (« Loin de s'embarrasser de toutes les petites prescriptions dogmatiques, de toutes les divisions stylistiques, Mimmo Paladino, grand artiste méta-moderne, embrasse tout au long de son œuvre la mémoire de la forme de l'homme » [146]).

Il importe de souligner que la volonté de mettre un terme à l'histoire et au progrès ne caractérise pas le post-modernisme occidental *dans son ensemble* (J-F. Lyotard a été clair à ce sujet) mais seulement la manière dont il a été repris et perçu comme un nouvel antimodernisme.

Jacques Derrida a noté que la conscience post-moderne (et post structurale) peut être définie comme « la fin de la fin » et l'impossibilité de l'apocalypse [147]. Boris Groys, historien d'art soviétique qui a enseigné à l'Université de Moscou jusqu'en 1981 observe que la lecture de

145 Achille Bonito-Olivia, *La Transavantgarde italienne,* Flash-Art International, n° 92/93, octobre-novembre 1979.
146 Bernard Lamarche-Vadel, *Paladino,* Éditions de la Différence, Paris 1988, p. 25.
147 J. Derrida, *D'un ton apocalyptique naguère adopté en philosophie,* Paris 1988, pp. 84/85.

Derrida correspond parfaitement à celle qui pourrait être effectuée par des observateurs russes.

Ce n'est qu'en Occident que le post-modernisme a été susceptible d'apparaître comme quelque chose de fondamentalement nouveau, « car il interdit une fois pour toutes l'authenticité et proclame le Reich millénaire de la différence, de la simulation, de la citation et de l'éclectisme... Pour qui a été élevé dans l'esprit de l'enseignement officiel du matérialisme dialectique en U.R.S.S., il n'y a rien de bien nouveau là-dedans. » [148]

En effet, l'art soviétique officiel de la période stalinienne et post-stalinienne s'est arrogé le droit de disposer de l'héritage du passé. Lénine ayant enseigné qu'à chaque époque correspond un art progressiste, et le réalisme socialiste s'étant proclamé l'héritier de toute la tradition artistique du monde entier, le réalisme socialiste a pu piller et aplatir dans les conditions que l'on sait n'importe quelle forme d'avant-garde historique, y compris l'Antiquité grecque, la Renaissance italienne ou le réalisme russe du XIXe siècle. Bref : le post-modernisme occidental apparaît parfaitement stalinien aux yeux des russes !

C'est ce qui explique que, la période stalinienne étant dépassée après la mort de Brejnev, et l'homme soviétique souhaitant sortit de l'utopie pour revenir dans l'histoire, a été fort surpris de découvrir qu'en Occident aussi l'histoire était réputée s'être arrêtée ! Il n'y avait plus nulle part d'histoire, et donc pas de lieu où « revenir » après la longue parenthèse stalinienne.

Le post-utopisme russe, appelé aussi *soc-art*, travestissement ironique du terme « réalisme socialiste », est apparu dans les abbées 70-80 avec Éric Boulatov, Ilya Kabakov et l'équipe Vitaly Komar-Alexandre Mélamide. Le soc-art prenait en compte cette situation paradoxale. Pas question, pour les post-utopistes russes, de recourir à la citation et à la simulation, à la duplication d'éléments neutralisants et transidéologiques comme les transavantgardistes de l'Ouest.

Ces artistes russes ne rejettent ni l'utopie, ni l'authenticité : en exploitant leurs utopies personnelles, ils ne craignent pas de leur donner une portée mythologique universelle. Ce serait une erreur d'interpréter le soc-art de Komar et Mélamide comme une simple parodie du réalisme socialiste. Lorsqu'ils transforment Staline en élément d'un rêve acadé-mique et surréaliste, ils développent autant une psychanalyse de l'artiste soviétique qu'une critique de l'impasse post-moderniste constatée en Occident.

Ce faisant, ils interviennent avec virulence sur la scène artistique occidentale, qui ressemble de plus en plus à un champ de bataille.

148 Boris Groys, *Staline œuvre d'art totale*, Éditions Jacqueline Chambon, Nîmes, 1990, p. 164.

L'ART
COMME
CHAMP
DE BATAILLE

On se sentait là dans une bataille,
et une bataille gaie, livrée de verve,
quand le petit jour naît, que les
clairons sonnent, que l'on marche
à l'ennemi avec la certitude
de le battre avant le coucher du soleil.

Émile Zola, Le Salon des refusés 1863
L'Œuvre, chap. 5, éd. Pléiade.

Le programme n'est plus,
comme autrefois, la lutte du nouveau
contre l'académique, de la subversion
contre le croûteux conformiste, mais :
il faut de l'art simplifié à tout prix...

Philippe Sollers, préface de
« *Les Ambassadeurs* » d'André Morain.
Éditions de la Différence, 1989.

1 LA QUESTION DE L'IMPOSSIBILITÉ DE LA PEINTURE : MARCEL DUCHAMP

« De toute manière, à partir de 1912, j'ai décidé de cesser d'être un peintre au sens professionnel du terme. » Cette phrase de Marcel Duchamp, citée par Calvin Tomkins[1] est traduite par Thierry de Duve qui lui accorde, à juste titre, une importance capitale[2].

Si Duchamp cesse à cette date d'être un « peintre professionnel », c'est pour devenir un peintre au sens *nominaliste* du terme. À partir de cet événement, Thierry de Duve réenvisage l'aspect théorique de l'œuvre de Duchamp déjà largement abordé, rien qu'en France, avec notamment les deux essais de Jean Clair (*Marcel Duchamp ou le Grand fictif*, Galilée 1975 et *Duchamp et la Photographie*, Chêne, 1977), celui de Jean-François Lyotard (*Les Transformateurs Duchamp*, Galilée 1977) et les entretiens avec Pierre Cabanne (*L'Ingénieur du temps perdu*, Belfond, 1977). On aura remarqué que presque tous ces livres ont été publiés en 1977 : année de la première grande exposition organisée par le Centre Pompidou, qui était très significativement une rétrospective Duchamp, assortie d'un monumental catalogue en quatre volumes réalisé sous la direction de Jean Clair.

Duchamp peint donc, en juillet et août 1912, « *Le passage de la Vierge à la Mariée* » et « *Mariée* » par lesquels il traverse le cubisme et se révèle, une unique fois, capable de se mesurer à Braque et Picasso. Duchamp s'affirme ainsi comme peintre (l'année suivante, son « *Nu descendant un escalier* », lui aussi peint en 1912, lui assurera la gloire). Après quoi, il abandonne la peinture et invente son premier readymade : la « *Roue de Bicyclette* » (fin 1913). C'est en octobre 1912 qu'il s'était donné un mot d'ordre lourd de conséquences : « Marcel, plus de peinture, cherche un travail. » (interview avec James Johnson Sweeney, 1956, in *Duchamp du signe*, Flammarion, 1975, p. 179).

Même s'il est vrai que Duchamp a encore réalisé une ultime huile sur toile en 1918 (« *Tu m'* ») il est exact que c'est bien en 1912 qu'il a définitivement rompu avec la peinture *moderniste*. Que s'est-il passé ?

Duchamp aurait subi une sorte de révélation : la peinture a perdu sa signification historique. Si l'on n'est pas un peintre né, comme Picasso et Braque, on peut le devenir en travaillant dur, et Duchamp vient d'y parvenir lui-même en cette année 1912. Mais après, à quoi bon céder à l'habitude d'un travail artisanal devenu inutile ? Duchamp a compris que

1. Calvin Tomkins, *The Bride and the Bachelors*, Viking Press. New York, 1968, p. 24.
2. Thierry de Duve, *Résonances du Readymade, Duchamp entre avant-garde et tradition*, éditions Jacqueline Chambon Nîmes 1989, p. 163.

dans la société industrielle, la mécanisation et la division du travail sont en train d'éliminer les fonctions sociales et économiques des artisans, dont les peintres. Historiquement, la réponse des peintres à la photographie et au déclin de la peinture *comme métier* a été le passage à la peinture abstraite, qui affirme du même coup la renaissance de la peinture *comme idée*. C'est précisément en 1912-1913 que ce passage s'est opéré pour la plupart des premiers abstraits, après un transit par le cubisme. Quant à lui, Duchamp ne choisit pas d'abandonner la figuration, mais bien le métier de peintre, sans pour autant renoncer à ses ambitions artistiques : il passe à l'offensive.

Le *readymade* va signifier à la peinture qu'elle est dans une impasse en n'étant lui-même plus peinture du tout. Thierry de Duve souligne que, ne serait-ce que pour cette raison, les readymade appartiennent à l'histoire de la peinture et non à celle de la sculpture, malgré leur apparence tridimensionnelle, et se propose de montrer que ce n'est pas seulement négativement que le readymade « parle » bien de peinture, même et surtout s'il n'en est plus.

La lecture de de Duve déterminant en quoi le readymade établit un lien paradoxal avec l'histoire de la peinture est d'autant plus nécessaire que, depuis plusieurs décennies, on nous annonce périodiquement « la mort de la peinture ». À chaque fois, c'est un des avatars du readymade qui est proposé pour la remplacer, par exemple sous le label de « l'appropriation » (Le Nouveau Réalisme) et lorsque, non moins périodiquement, la peinture ressuscite, c'est par une dénégation du readymade.

Duchamp a posé une question de fond, celle de la spécificité. « Un tableau, même abstrait, est de l'art dès qu'on accepte de le regarder comme un tableau, un readymade est tout simplement de l'art. »[3] Pour y voir éventuellement une sculpture (puisque c'est un objet) il faut *d'abord* le nommer « art ». La question de la spécificité s'est particulièrement posée à la peinture moderne. C'est chez elle que l'aspiration auto-référentielle a été la plus forte (même si le théâtre a aspiré de son côté à la « théâtralité pure » ou la littérature à « l'essence de l'écriture »...). C'est en peinture seulement (et pas même en sculpture, qui l'hérita de la peinture) que l'idée de l'art abstrait *a pris naissance* et c'est Clément Greenberg qui a popularisé l'idée d'une « peinture moderniste » à la recherche d'une identité picturale ultime tout au long d'un processus de réductions progressives.

Ce schéma formaliste a paru plus tard démenti par la faillite du modernisme dans la pratique des peintres dits post-modernes. Ces derniers n'opèrent pas de réduction, mais au contraire le maniérisme et l'éclectisme (voir chapitre 8 de la 1^{re} partie). Thierry de Duve y voit

3. Thierry de Duve, *Résonances du readymade,* op. cit., p. 132.

Marcel DUCHAMP, Broyeuse de chocolat n° 2, 1914, Philadelphia Museum of Art

plutôt des symptômes qui en appellent à un formalisme généralisé, comme méthode, et à un « modernisme inclusif » comme interprétation des faits.

Les peintres maniéristes-éclectiques ont toujours été le signe qu'une redistribution des cartes théoriques était en train de se faire. Nous en traversons une et il est temps de dénouer les énigmes de la période qui a vu la naissance de l'abstraction. Le readymade de Duchamp serait l'« instrument » interprétatif majeur (et paradoxal) de cette redistribution des cartes et de ce dénouement.

L'apparition du readymade dans notre culture, c'est-à-dire l'apparition d'un art générique, n'est compréhensible que dans son contexte spécifique. La peinture abstraite-moderniste a suivi une pente esthétique qui lui a fait affirmer, à chaque abandon d'une convention jusque-là considérée comme essentielle à la peinture, qu'elle avait atteint sa spécificité picturale ultime. Très vite après l'abandon de la figuration, elle en arriva au carré noir de Malévitch (1913) peint le plus mécaniquement possible et bordé d'une marge blanche. En 1915, il ne reste plus qu'une surface plane : la « *flatness* » de Greenberg dont le nom est encore « peinture ».

Mais la flatness n'est pas un critère. Greenberg est le dernier dans une tradition qui régula ses jugements esthétiques sur l'idée d'une « essence » de la peinture, laquelle, de Manet à Velasquez ou des Impressionnistes aux Fauves et à travers des idées régulatrices aussi opposées que l'imitation de la profondeur et l'affirmation de la planéité, a toujours pu être résumée par la formule célèbre de Maurice Denis évoquant ces « surfaces recouvertes de couleurs en un certain ordre assemblées ». La modernité, en peinture, aura été liée à la croyance en une spécificité ou pureté de la peinture, à « l'application réflexive de l'idée de peinture sur son nom ». La modernité aura donc accepté comme « peinture » n'importe quelle chose, pourvu qu'elle respecte la convention « essentielle » de la planéité.

Avec l'abstraction apparut l'expression « peinture pure ». Avec Mondrian, la couleur au singulier (« couleur pure ») devint la métonymie de la peinture pure, elle-même métaphore de l'art en général. D'autres purismes naissent aux alentours de 1912-1914 : ceux de Kandinsky (l'expressionnisme abstrait) et de Malévitch (le suprématisme).

Ce passage historique à la peinture abstraite appartient à un genre auquel renvoie ironiquement Duchamp avec *Le passage de la Vierge à la Mariée*. À tous les purismes nés entre 1912 et 1914, à Kandinsky, Malévitch et Mondrian obsédés par l'idée de la couleur pure, Duchamp oppose l'érotisme. La peinture est mariée et ses amoureux sont célibataires. Duchamp invite à reconnaître la séparation des amants, condition de l'érotisme artistique (nouvel « isme ») avec l'ironisme, l'oculisme et le nominalisme pictural.

Il faut enregistrer d'abord le nom de la peinture *(malerei)* de telle sorte qu'il renvoie à l'inutilité objective et à l'impossibilité subjective qui ont fait que sa tradition s'est dégradée en *abmalerei*. Il faut ensuite abandonner la peinture elle-même : c'est le premier readymade, sorte de « peinture anormale », car si le choix d'un readymade est analogue au choix d'un tube de couleur, c'est d'abord parce que la couleur, avant d'engendrer de la peinture (même normale) était issue d'un tube qui était déjà un readymade. « Disons que vous vous servez d'un tube de

Marcel DUCHAMP, Mariée, août 1912, Philadelphia Museum of Art

couleur, dit Duchamp à Katherine Kub dans un entretien de 1961 ; vous ne l'avez pas fait. Vous l'avez acheté et utilisé comme un readymade. Même si vous mélangez ensemble deux vermillons, c'est toujours le mélange de deux readymades. Ainsi l'homme ne peut jamais s'attendre à partir de rien, il doit partir de choses readymade, même, comme sa propre mère et son propre père. »

Si le peintre hérite d'une tradition readymade, alors il aura beau faire de la peinture, même normale, c'est toujours un readymade qu'il fera. Le readymade est bien de l'art à propos de la peinture avant d'être de l'art à propos de l'art. L'ironisme de Duchamp a fait en sorte que peindre après lui serait devenu impossible à quiconque a l'ambition (mais non le talent) de Picasso ou de Matisse. Le tube de couleur est la réponse (ironique) de Duchamp à ce qui était de son temps *la* question à l'œuvre dans la genèse de la peinture abstraite : la question de la couleur pure, théorisée par Kandinsky comme signifiant élémentaire de la peinture pure, momentanément abandonnée ou refoulée (la palette en grisaille des cubistes) puis resurgie en 1911-1912 dans l'œuvre de Mondrian,

Kupka et Delaunay, au moment de leur passage à la peinture abstraite. Ces deux derniers reconnaissaient comme source Chevreul (la théorie du contraste simultané) et Seurat.

Duchamp est le premier à exprimer l'impossibilité de peindre dans une société où le peintre a été remplacé par le tube de couleur et l'appareil photographique, c'est-à-dire par la machine : le célibataire ne broie plus son chocolat lui-même !

Marcel Duchamp passe huit ans à transférer les éléments de son odyssée célibataire sur le *Grand Verre,* la *mariée* dans son domaine, en haut, la *machine célibataire,* dont la *broyeuse de chocolat* est la pièce maîtresse, en bas.

Le *Grand Verre* n'a pas de rapport avec la peinture moderniste qui se fait vers 1914, mais c'est une réflexion sur la peinture. Jean-François Lyotard rappelle de son côté que sa problématique « plastique » est celle des projections. « La région du bas, région célibataire, est traitée selon les procédés de la perspective italienne : des objets 3-dimension-nels sont projetés sur une surface 2-dimensionnelle au moyen de la *costruzione legittima :* point de vue et point de fuite symétriques, orthogonales de la mise au carreau; point de distance, diagonales de construction. L'effet produit est en principe celui du 3-dimensionnel virtuel, celui de l'espace profond creusé sur le support par la perspective. Mais comme le support est en verre transparent, l'œil paradoxale-ment *ne peut pas* le traverser pour explorer l'espace virtuel. Quand il le traverse, il rencontre les objets "réels" qui se trouvent derrière le Verre, par exemple la fenêtre de la salle du Musée de Philadelphie. Il est renvoyé à sa propre activité, sans pouvoir se perdre dans les objets virtuels, comme le veut l'effet de réalité. Transformation de la transformation perspectiviste. »[4]

Le Grand Verre manifesterait le désir impossible du célibataire pour la mariée (du peintre pour la peinture). La machine-célibataire : c'est-à-dire la broyeuse de chocolat serait un autoportrait déguisé. Duchamp y enregistrerait son abandon de la peinture au profit d'objets tout faits, mais il y entretiendrait aussi l'activité chérie du peintre-bricoleur. La broyeuse ferait le portrait du peintre au chômage (inutile depuis que la révolution industrielle l'a dépossédé de sa première responsabilité : la fabrication de la couleur pure) mais aussi du peintre mimant cette fabrication. Il est déguisé ici en machine à broyer les couleurs. La broyeuse est allégorique, c'est pourquoi c'est la couleur brune, celle du chocolat, la plus impure des couleurs, qui vaut ici pour la « couleur pure ». Bien plus tard, en 1953, Duchamp s'amusera à peindre un paysage dans la manière académique (« *Clair de lune sur la baie à Basswood* », Philadelphia Museum of Art) en utilisant du véritable

4. Jean-François Lyotard, *Les Transformateurs Duchamp,* Galilée, 1977, p. 37.

chocolat comme unique pigment : la *broyeuse* accomplissait là sa dernière et ironique révolution.

Duchamp n'a jamais cru aux utopies écrites (plus encore que peintes) de Mondrian, Lissitzky ou Van Doesburg selon qui, puisque la constitution et la transmission d'une tradition moderne sont entre les mains du public (n'importe qui, désormais, peut s'acheter des toiles et devenir peintre), le monde va devenir une vaste école d'art. Peindre serait professer la peinture, et le métier renaîtrait de ses cendres. L'utopie moderniste a échoué. Le Bauhaus n'a produit que fort peu d'artistes de renom, et les innombrables écoles d'art qui, de par le monde, ont repris le modèle du Bauhaus, n'ont suscité qu'un formalisme stérile. Il n'y a pas eu naissance d'une tradition nouvelle, il n'y a eu que la « tradition du nouveau » dénoncée par Harold Rosenberg, incapable de remplacer la tradition au sens ancien.

Thierry de Duve note que c'est autour de Seurat et de Signac que fut fondée en 1884 la Société des Artistes Indépendants, qui donna droit de cité au divisionnisme, aux théories de Chevreul, d'Ogden Rood et de Charles Blanc, à Pissarro dans sa période divisionniste. Mais ce sont aussi les Indépendants qui protégèrent l'académisation progressive du divisionnisme, jusqu'à sa sclérose en un pointillisme décoratif. Ce sont les mêmes Indépendants, dernière académie en date, qui refusèrent à Duchamp l'accès à la salle cubiste de son *Nu descendant un escalier* en 1912. Le tableau ayant triomphé à l'*Armory Show* en 1913, les homologues américains des Indépendants croient judicieux de se donner un brevet d'avant-gardisme en invitant Duchamp à devenir président du Comité d'accrochage. Mais en 1917, le peintre Duchamp n'est plus : il invente secrètement la candidature de l'artiste (de l'artiste en général) Richard Mutt avec son urinoir baptisé « *Fontaine* ». Les Indépendants New-Yorkais avaient cru piéger Duchamp, et ce dernier, masqué derrière M. Mutt, leur sert leur piège au carré. La *Fontaine* est misérablement refusée par ces *Indépendants* qui avaient pourtant adopté, comme ceux de Paris, la devise « ni jury ni récompense ».

L'avant-garde voulue par les Indépendants était de pure convention : l'avant-garde devenue académisme. Duchamp et M. Mutt ont démontré que l'art n'est légitime que par comparaison, et que la comparaison ne peut se faire qu'avec ce qui est déjà légitime.

En abandonnant la peinture, en montrant ses readymade, Duchamp n'a nullement voulu assassiner la peinture, comme on l'a déjà observé, il a simplement et génialement démonté les mécanismes en forme d'impasses où se fourvoyaient les artistes de son temps. Le message de Duchamp vaut toujours pour les néo-conservateurs d'aujourd'hui qui brandissent la « grande tradition ». Ils refusent que l'avant-garde soit une tradition au plein sens du terme et reprennent l'expression d'Harold

Rosenberg. Mais c'est pour la réduire aux nouveautés saisonnières de la mode. Ils rendent les artistes responsables des conditions dans lesquelles ils pratiquent alors que les artistes ne font qu'y réagir.

Or les grands artistes sont ceux qui réagissent en faisant signifier, dans leur art, leurs propres conditions de possibilité et surtout d'impossibilité : comme Duchamp lui-même.

Les néo-conservateurs ne savent pas qu'ils sont, en fait, anti-traditionalistes. Comment croient-ils pouvoir transmettre leur chère grande tradition à l'ère des Foires d'art contemporain? demande Thierry de Duve, qui observe une étrange collusion entre « ceux qui se prétendent les défenseurs de la grande tradition et qui sont anti-traditionalistes de fait, et une autre sorte de néo-conservateurs qui, désenchantés par l'échec et la perte des utopies modernes, voudraient en finir avec l'idée d'avant-garde et sont, au pire sens du terme, avantgardistes de fait. Ceux-là, prompts à dénouer l'eschatologie politique des avant-gardes historiques et le totalitarisme larvé de leurs promesses de libération, voudraient voir dans la Transavantgarde ou le post-modernisme une nouvelle rupture et une nouvelle promesse. C'est précisément en quoi ils reconduisent, sans le savoir, l'idéologie avantgardiste de la table rase et sacrifient par conséquent au même préjugé que les néo-conservateurs à qui ils pensent s'opposer : ils nient que l'avant-garde ait été une tradition au sens plein, ils nient que les œuvres de l'avant-garde se soient transmises, ainsi que celles du passé, comme des exemples à émuler ».[5]

Les uns et les autres donnent, soit dans le révisionnisme soit dans l'historicisme : l'histoire est ouverte au pillage et les enjeux culturels de la période d'invention (celle qui vit naître à la fois la peinture abstraite et le readymade) sont oubliés ou refoulés. Des peintres comme Julian Schnabel ou David Salle ne sont, pour Thierry de Duve, que les parfaits produits d'un enseignement qui a retenu de l'avant-garde le mythe, maintenant dégénéré, que l'on pouvait créer sur une table rase, et de la tradition l'image que l'histoire avait bien lieu telle que la présentent les diapositives sur l'écran : nivelée quant au jugement, orientée quant au récit.

Au « retour à la peinture » qui fait l'impasse sur le readymade a paru répondre un instant la tendance dite « appropriation » avec notamment Sherrie Levine qui se réclamait du readymade (mais elle est revenue depuis à la peinture). Son travail consistait à faire de l'impuissance à peindre le sujet d'une œuvre ne visant surtout pas à être appelée peinture, mais seulement « art ». On passait, une fois encore, du spécifique au générique.

Aujourd'hui, conclut de Duve, nous croulons sous l'histoire, et la ligne

5. Thierry de Duve, *Résonances du readymade*, op. cit., p. 180.

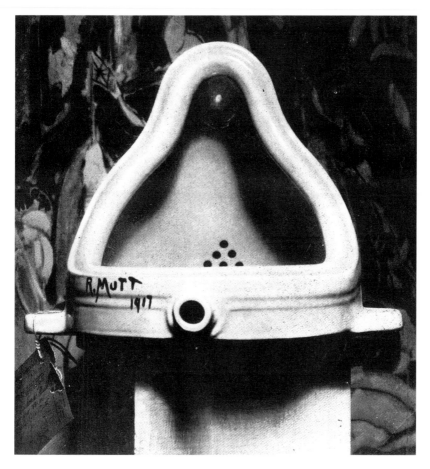

Béatrice WOOD, Henri-Pierre Roché et Marcel DUCHAMP, page de la revue The Blind Man n° 2, mai 1917,
reproduisant Fountain de Marcel DUCHAMP, photo Alfred STIEGLITZ, Philadelphia Museum of Art

de démarcation semble passer entre la parodie et l'ironie qui ne sont ni l'une ni l'autre des attitudes fidèles à l'histoire. Toutes deux peuvent faire usage de n'importe quelle technique. « Toutes deux pratiquent la moquerie, la distorsion, la citation, le mépris. »

La parodie est souvent nihiliste, car elle ne peut se remémorer qu'en détruisant l'idée régulatrice d'où procédait ce qu'elle exhume. Elle n'est plus qu'un récit de pure convention : une pseudo-histoire codée à l'usage du monde de l'art, qui sépare l'artiste et son (petit) public du reste de la société. L'ironie, contrairement à la parodie, se confronte aux conventions brisées, aux critères incertains, aux jugements indécidables. Elle recycle l'histoire autant que la parodie, mais elle ne prend jamais l'histoire pour acquise et ne se donne pas un passé de convention. C'est le sol commun du post-moderne.

La tradition moderne nous aurait finalement appris au moins une chose : la pertinence du sentiment de l'impossibilité de l'art en général – et de la peinture en particulier.

En présence d'une œuvre d'art née de ce sentiment, à nous de faire des choix. Ceux qui nous feraient ranger par exemple Yves Klein, Joseph Beuys et Anselm Kiefer du côté de la parodie, et Piero Manzoni, Marcel Broodthaers ou Gehrard Richter du côté de l'ironie. L'histoire de la modernité n'est pas achevée : elle attend les nouveaux exemples que chacun est libre désormais de lui apporter.

La leçon de Duchamp selon laquelle « on peut être artiste sans être rien de particulier » se révèle une clef efficace pour ouvrir une voie à l'interprétation de ce que l'on appelle l'art contemporain.

2 LE « TRIOMPHE » DE L'EXPRESSIONNISME ABSTRAIT AMÉRICAIN : JACKSON POLLOCK

Les visiteurs des grands musées new yorkais ne pouvaient manquer d'être frappés, depuis le début des années 70, par l'insistante présence, en piles épaisses dans les librairies du MOMA, du MET, du Guggenheim et du Whitney, du livre d'Irving Sandler intitulé, sans recherche excessive de la nuance : « *The Triumph of American Painting* »[6].

Ce livre, et surtout le soin apporté à sa diffusion, représentaient des exemples caractéristiques de la stratégie par laquelle, systématiquement, certains milieux américains ont imposé à travers le monde l'image mythique d'une supériorité de l'art américain depuis la guerre. Peu importe, en l'occurrence, que l'analyse de Sandler soit « plate, a-historique, en particulier quand il s'agit des écrits, interviews et critiques, qu'il utilise sans rigueur chronologique, leur ôtant ainsi toute signification », comme le remarque Serge Guilbaut dans « *Comment New York vola l'idée d'art moderne.* »[7] La volonté de simplification d'Irving Sandler impose l'idée fausse d'une histoire isolée, celle d'un groupe d'artistes à New York pendant une période circonscrite (De Kooning, Franz Kline, Motherwell, Barnet Newman, Jackson Pollock et Mark Rothko de 1939 à la fin des années 50) qui ne doivent qu'à leur génie « américain » le fait de dominer la scène internationale et d'éclipser durablement les artistes de Paris.

Irving Sandler reprend pour l'essentiel le schéma de Clement Greenberg, et il évacue tout l'arrière-plan politique et économique au sein duquel selon Guilbaut, un jeu de pouvoirs a modifié l'idéologie, a changé les conditions d'exercice de la peinture et surtout de sa diffusion, et a ainsi permis la « victoire » de l'art américain. Mais Guilbaut, emporté par le caractère provocant de sa thèse (inspirée du marxisme le plus orthodoxe) en oublie complètement la dimension esthétique du problème, ce qui limite fortement la portée et l'intérêt d'un travail qui aurait pu constituer une réponse définitive aux thèses de Sandler.

Il n'empêche : en 1940 une situation radicalement nouvelle est créée dans l'histoire de l'art par le fait que Paris, « l'unique capitale du monde, celle qui représentait la modernité » (Harold Rosenberg, Partisan Review, novembre 1940) est occupée par les nazis. C'est incontestablement à partir de cette date que l'on peut faire commencer l'essor de ce qu'il est convenu d'appeler la peinture américaine. On tentera d'en saisir

6. Irving Sandler, *The Triumph of American Painting, A history of Abstract Expressionism,* Icon Edition, Harper & Row Publishers, New York, 1971.

7. Serge Guilbaut, *Comment New York vola l'idée d'art moderne,* éd. Jacqueline Chambon, Nîmes 1988, p. 16.

quelques-unes des implications à travers le cas du plus important des peintres américains nés dans les vingt premières années du siècle : Jackson Pollock.

En 1982, le cas Pollock a pu être sérieusement réenvisagé en France à l'occasion de la monumentale exposition organisée par le Centre Pompidou. L'exposition rassemblait soixante peintures, dont les plus importantes : *Autumn Rythm* venu du Metropolitan Museum de New York et *Lavender Mist* venu de la National Gallery de Washington en faisaient notamment partie. Ceux qui n'aimaient pas Pollock eurent l'occasion de reprendre les jugements de Sir Herbert Read selon qui les œuvres du chef de file des expressionnistes abstraits ne sont que le produit d'un nihilisme vide « qui griffonne la courbe de ses incertitudes sur la surface d'une conscience hébétée ». Le même Herbert Read était capable de « prouver », contre les propres propos de Matisse, que ses libres distorsions du trait et de la couleur représentaient véritablement la réalité, telle qu'on la voit en un acte instantané de compréhension totale. Pour ceux qui pensaient que Matisse et la rationalité française réalisent l'accomplissement de l'art, Pollock n'était rien. Pour ceux qui voyaient au contraire en ce dernier, à la suite d'Irving Sandler, le glorieux instaurateur d'un art exclusivement américain, ne devant plus rien à l'héritage européen, Matisse et tout ce qu'il incarne appartenaient à un passé enfoui.

Faux débat s'il en est, qui affectait de ne tenir aucun compte de la pensée de Pollock lui-même : « Les peintres américains sont en général passés complètement à côté de la peinture moderne... L'idée, tellement répandue ici, d'une peinture américaine me semble absurde, tout comme me sembleraient absurdes des mathématiques ou de la physique purement américaines. En d'autres termes, le problème n'existe pas, et s'il existait, il se résoudrait de lui-même : un Américain est un Américain, et sa peinture est naturellement déterminée par ce fait, qu'il le veuille ou non. Mais les problèmes essentiels de la peinture contemporaine sont indépendants d'un pays quel qu'il soit. » (cité par Bernice Rose. *Jackson Pollock*, Arts and Architecture, Los Angeles, février 1944).

Le génie de Pollock n'efface pas le génie de Matisse : l'un et l'autre apportent une réponse originale aux questions essentielles de la peinture. Il resterait à savoir en quoi consiste l'originalité de Pollock. Anton Ehrenzweig a noté que ce n'était pas lui, en tout cas, qui avait inventé de peindre en déversant de la peinture. « Dans le passé, on avait déjà réalisé depuis longtemps d'élégantes pages de garde en versant de la peinture à l'huile sur de l'eau et en prélevant un motif unique sur les arabesques que dessinait la peinture en flottant sur l'eau » (in L'ordre caché de l'art, op. cit., p. 97). Pollock aurait alors inventé l'usage de l'accident? Pas davantage : les techniciens les plus experts du XIXe siècle savaient utiliser des procédés apparemment incontrôlables, et le *dripping* ou le

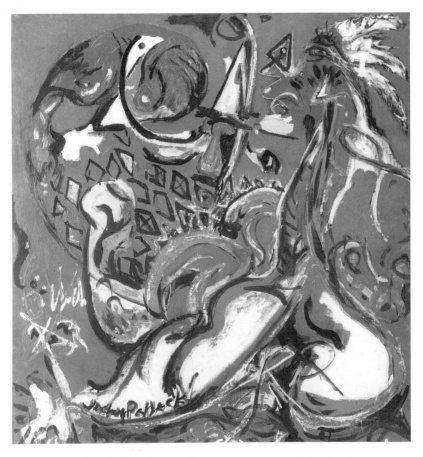

Jackson POLLOCK, *The moon, Woman cuts the circle*, 1943, MNAM, Paris

splashing ne font finalement guère de part à l'accident (« Je peux contrôler le flux de la peinture, a dit Pollock. Il n'y a pas d'accident »).

Ehrenzweig s'amuse à souligner que l'aquarelliste académique « a plus de peine, objectivement, à prévoir l'aboutissement exact de son œuvre que l'artiste moderne qui reprend, à la suite de Jackson Pollock, la technique de déversement ou d'éclaboussure en peinture ».

Dans un article paru dans *Harpers Bazaar* en 1952, Clement Greenberg attribue la paternité du dripping au peintre américain Hans Hofmann, qui fonda une école à New York dans les années 30. Il aurait pu dire, tout aussi bien, André Masson dont les œuvres automatiques de 1926-27 furent exécutées sans recours au pinceau, la couleur sortant directement du tube. Avec un peu d'aigreur, on pourrait même traiter Pollock de plagiaire, comme le fit Georges Mathieu, et se livrer au jeu

125

assez vain de la recherche des « influences ». Cédons-y un instant, pour mémoire.

Oui, Pollock, qui a suivi les cours de Thomas Benton à l'Arts Students League de New York de 1929 à 1931, a pu prendre chez ce dernier ses formes ondulantes et ses contrastes de lumière. Oui, ses toiles allant de 1933 à 1938 sont marquées par Orozco, qu'il admire depuis l'âge de dix-sept ans (il est passé, en suivant les pérégrinations paternelles, par Pomona Collège où il a vu le fameux *Prométhée*) et à qui il doit certainement son goût pour la peinture-environnement, sa tendance à travailler directement sur le mur puis sur le sol. Oui, c'est en 1942 que Pollock alla demander en compagnie de Motherwell à Max Ernst le secret de *la Planète Folle* et de la *Mouche non euclidienne* dont la délicatesse de la structure les avait fascinés. Gentiment, Ernst céda son truc (le pot-et-ficelle) que Pollock devait rendre célèbre sous le nom de « *gouttage* » *(dripping)*. Oui, Miró était lui aussi à New York au même moment, avec ses compositions *all over*. Oui enfin, de nombreuses toiles de Pollock portent la marque certaine de Picasso (*Masqued image*, 1938, par exemple).

Picasso a certainement incarné pour Pollock le grand défi. « Le seul maître qui a vraiment compté pour lui, dit sa femme Lee Krasner[8], celui auquel il avait toujours voulu se mesurer. »

Pour les jeunes peintres américains des années 30 et 40 comme De Kooning et Pollock, il fallait résoudre le problème de la *Shallow Depth* — la lancinante illusion de la profondeur superficielle. Les œuvres de Picasso des années 30 ouvraient précisément la voie à de nouvelles possibilités d'expression pour l'art abstrait. Clément Greenberg a montré que le génie de Pollock consiste d'abord en sa capacité de saisir les lièvres que Picasso avait seulement levés. Jusqu'en 1946, Pollock, comme De Kooning, est *Late cubist (post cubiste)*. Mais il avait tôt commencé à détourner l'espace cubiste qui, nourri et subverti par les apports venus de Miró, Siqueiros et Orozco, apparaissait chez lui en proie à une véhémence qui révélait un tempérament violemment expressionniste. Greenberg observe que des peintures comme *She Wolf* (1943) et *Totem I* (1945) « empruntent des idées picassoïdes mais les expriment avec une éloquence et une force que Picasso ne leur aurait jamais prêtées ».

On pourrait en dire autant, à certains égards, de *Sténographie figure* (1942) dont la gestuelle dramatique porte l'écho de *Guernica,* une des toiles qui avaient le plus marqué la génération de ceux qui allaient devenir les expressionnistes abstraits.

Oui, vraiment, tout cela n'est guère contestable et ne change cependant rien au fait que Pollock est un peintre profondément original.

8. Entretien avec l'auteur, Antenne 2, 1979.

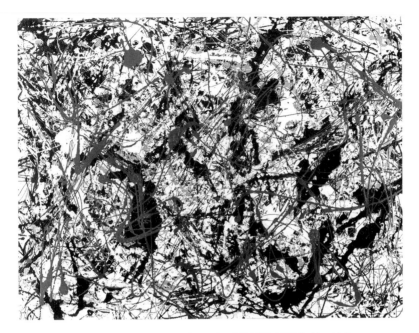

Jackson POLLOCK, Autumn Rythm (number 30) 1950, MOMA, New York

Un peintre cultivé aussi, qui sans avoir les prétentions intellectuelles d'un Motherwell abonné à la N.R.F., a fort bien su réfléchir sur le sens de sa propre démarche, avec une lucidité parfois aiguë, malgré le drame de l'alcoolisme dont il ne se guérit jamais. Il n'avait pas fait d'études supérieures. Cinquième fils de Le Roy et Stella McCoy (dits Pollock du nom de la famille qui avait adopté Le Roy), Jackson naquit le 28 janvier 1912 à Cody, Wyoming. Le père multiplia sans succès les métiers et bourlingua avec les siens de l'Arizona jusqu'en Californie du Nord avant de revenir en Arizona en 1925. Jackson partagea tôt avec son frère Charles un goût prononcé pour l'art, qui semble s'être d'abord dirigé vers la sculpture (Jackson étudia passionnément Michel-Ange). Après son passage à l'Arts Students League d'où il sortit en 1931, il connut une véritable misère dans le sombre climat de la Grande Dépression. Il réussit à obtenir un travail au Federal Arts Project créé par l'Administration Roosevelt en 1935 pour employer notamment les artistes à la décoration des édifices publics. Il n'eut cependant pas l'occasion de créer des œuvres monumentales, et l'on sait seulement qu'il fournit des tableaux de chevalet au Federal Arts Projects entre 1938 et 1942. Ancien élève de Thomas Benton, il était resté son ami et fréquenta par lui les artistes new yorkais. On peut dater sa première exposition au début de 1942. Sous le titre *American and French Paintings,* la McMillan Gallery présenta Stuart Davis, Walt Kuhn, Willem De Kooning, Pollock et Lee Krasner. Parmi

les français : Braque, Bonnard, Matisse mais aussi Picasso. C'est à cette époque que Pollock rencontra Max Ernst, marié à Peggy Guggenheim. Cette dernière fut immédiatement séduite par le travail de Jackson et l'invita à participer à *Art of this Century*, sorte de musée-galerie expérimental qu'elle ouvrit à la fin de 1942. Elle lui établit un contrat à l'année : Pollock n'avait plus qu'à peindre, et à exécuter une peinture murale de six mètres pour l'entrée de la maison new yorkaise de Peggy Guggenheim. Cette vaste composition, la première d'une telle taille, lui permit de laisser se développer un rythme neuf et énergique, qui inaugura un nouvel espace pictural. C'est peut-être là, à l'initiative d'une marchande exceptionnellement intuitive, qu'est née la nouvelle peinture américaine.

Par rapport à la période de maturité qui commence au plus tôt en 1942, la phase propédeutique aura été assez longue. Elle aura été marquée en outre, par la fréquentation assidue du petit milieu surréaliste (Matta et André Breton étaient à New York vers la fin des années 30, comme André Masson).

De l'*Autoportrait* de 1933 à *Going West* de 1938, Pollock est encore un peintre qui travaille la description d'un langage plastique décodé, mais toujours assez franchement figuratif. On sent cependant la force irrépressible qui l'engage vers l'abstraction à travers l'expression des investissements purement énergétiques qui se déploient dans l'élaboration de sa peinture. Déjà, il recherche ce qu'il nomme la « *non objectivité* » consistant, selon son vocabulaire personnel, à « *voiler l'image* ». Autrement dit, contre les surréalistes qui concevaient l'inconscient comme une source d'images qu'il importait de représenter, il fait sienne l'attitude de Masson qui transcrivait les pulsions de l'inconscient sans chercher à les illustrer. Naturellement, Pollock est trop intelligent et trop bon peintre pour croire que le seul « voilement » de l'image suffira à résoudre les problèmes qu'il se pose. Encore faut-il parvenir à l'abandon du contraste des valeurs : entreprise infiniment audacieuse qui va bientôt fonder un nouvel art de peindre en Occident.

Les années 1947-1948 marquent pour beaucoup d'historiens d'art la date d'origine de la peinture américaine autonome. C'est fin 1947 avec *Cathedral* que Pollock entre à fond dans le procédé du dripping qu'il n'avait fait qu'expérimenter en 1937 dans une lithographie, et c'est en 1948 que De Kooning inaugure ses *toiles noires*. En 1948, Pollock connaît une extraordinaire explosion productive et c'est sans doute lui, au moins autant que Gorky et De Kooning, qui le premier matérialise à cette date une véritable distance de la peinture américaine vis-à-vis des influences européennes. Les éléments qu'il combine et transcende, quels sont-ils?

En 1942, le peintre surréaliste Matta avait initié Pollock, Motherwell, William Baziotes et Lee Krasner à l'écriture de poésie surréaliste automatique qui se mua naturellement en dessins chez ces plasticiens.

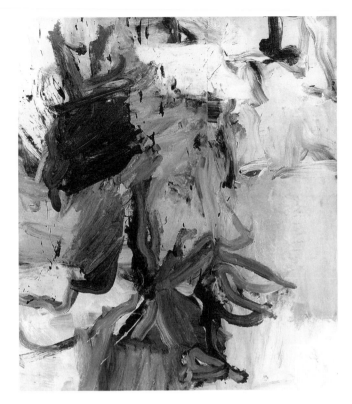

Willem DE KOONING, Untitled XX. 1976. MNAM AM 1985-183, Paris

Aussitôt, Motherwell vit quel parti les peintres pouvaient tirer des inventions des surréalistes : l'automatisme pouvait très bien être détourné de l'exploration de l'inconscient pour devenir une « arme plastique permettant d'inventer de nouvelles formes ». Bernice Rose indique qu'il convient de ne pas accorder une importance excessive à la découverte du dessin automatique chez Pollock. Il n'empêche : elle précise elle-même que « c'est dans le transfert de la liberté du dessin automatique à la peinture automatique que fut créé le style de Pollock » (*Drawing into painting*, 1979). À cette époque, Jackson Pollock est encore influencé par Picasso : de nombreux dessins de 1944-1945 prennent notamment pour point de départ la *Minautoromachie* et sont envahis par des figures picassiennes. Mais en même temps, il continue d'introduire des éléments de paysage qu'il organise selon la formule *all over* : la figure est toujours présente, mais les premières structures picturales basées sur le cubisme synthétique sont en voie d'ête dépassées (*The Moon Woman cuts the circle*, 1943).

À l'automne 1944, Pollock s'initie à la gravure au burin sous la conduite de Hayter dans le fameux *Atelier 17*. Il est vraisemblable que l'exemple de ce maître pénétré par le « caractère vital de la ligne même » et le risque inhérent à la pratique du burin ont totalement affranchi sa ligne. Désormais elle se déploiera, indépendante et hasardeuse, véritablement automatique. Pollock n'a pas pu ne pas avoir connaissance de la seule pointe sèche automatique de Masson (*Viol,* 1941) précisément réalisée chez Hayter. Une estampe de 1945 en fait foi, et William Rubin a clairement établi les affinités entre les deux artistes, qui se fréquentèrent à l'*Atelier 17* jusqu'en 1945.

Le surréalisme, Picasso, Miró et le pot-et-ficelle de Max Ernst, André Masson : Pollock est suffisamment armé maintenant pour « voiler » ses images et tenter de déborder les limites de l'espace produit par son geste. La déconstruction du savoir-peindre à laquelle il va se livrer implique une parfaite connaissance de l'histoire des formes plastiques et une grande intimité avec les innovations les plus marquantes de ses contemporains. Pollock était informé et curieux : le contraire du cow boy rustaud que certains ont voulu faire de lui. Pollock, qui avait gardé de sa jeunesse en Arizona l'habitude de porter souvent bottes et chapeau de cow boy, se prêtait trop bien à une interprétation de ses œuvres sur le thème de « l'énergie et de la témérité juvéniles d'un peuple qui n'a encore nulle idée des traditions de l'art ». Après tout, n'avait-il pas aussi beaucoup regardé les tissus indiens, avec leurs motifs *all over* avant la lettre et, surtout, leurs techniques à base de couleurs imbibant des toiles de coton ? Aujourd'hui encore, une certaine image tenace de Pollock en brute alcoolique venue de l'Ouest fait partie de sa légende. Un essai de Harold Rosenberg, qui ne rendait peut-être pas très clairement justice à Pollock, contribua puissamment − même si c'est involontairement − à populariser le mythe de l'arbitraire de sa peinture. « *Action painting* » (paru en 1952) travailla à parfaire un profil pseudo-historique qui, aujourd'hui encore, empêche bien des gens de seulement voir les œuvres de Pollock. « Un critique a écrit que mes tableaux n'avaient ni commencement ni fin. Il ne l'entendait pas comme un compliment, or c'en était un. C'était même un beau compliment. Seulement il ne le savait pas. » (Jackson Pollock).

Pollock a réussi à déplacer radicalement les questions soulevées par la peinture de son époque grâce au *dripping*. La ligne devient forme colorée, elle se « rue sur les angles du tableau », mais elle en respecte les limites car le geste du peintre épargne les angles et revient sur lui-même à l'approche des bords. Un premier réseau monochrome constitue l'image initiale, la figure matrice, que des entrelacs complexes, généralement elliptiques, viennent voiler. L'écran plastique est entièrement recouvert de couleurs chromatiques qui ne peuvent plus jouer entre elles selon les vieilles lois du contraste des valeurs. Or c'était sur les valeurs et leurs

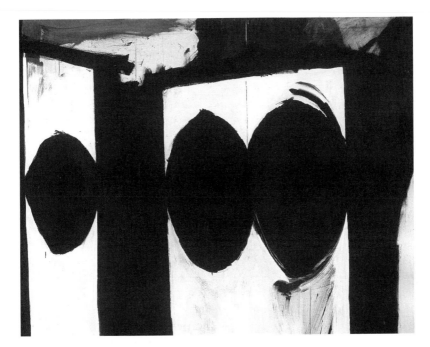

Robert MOTHERWELL, *Elegy to the Spanish Republic*, 1961, MOMA, New York

contrastes - « beaucoup plus que sur la perspective » écrivait Greenberg -
que l'art pictural d'Occident s'était appuyé pour créer l'illusion de la
troisième dimension. Il y a une « profondeur » chez Pollock que révèle la
caméra quand elle plonge dans les grands tableaux comme la sonde
spatiale dans le cosmos, mais cette profondeur n'est que picturale. La
célèbre *Cathédral* de 1947 peinte à l'huile, mais aussi aux giclures de
duco - sorte de Ripolin pour voitures - et à la peinture à l'aluminium, est
exemplaire à cet égard, comme la farouche *Number 5* de 1948. Le grand
Pollock est là, qui porte la peinture à ébullition.

Jean-François Lyotard, opposant Picasso dont l'espace du dessin
continue d'offrir un objet (même déconstruit) sur une scène représenta-
tive, à Pollock dont les couleurs ne sont pas « formelles », mais
« anti-formelles », est conduit à voir dans l'œuvre de ce dernier le
mouvement du désir lui-même. Les entrelacs de Pollock ne peuvent plus
être investis par le principe de plaisir. « Le désir ne désire pas se faire voir,
il désire se perdre, en se déchargeant sur et dans l'objet (...) L'activité
déconstructive cesse de ne s'attaquer qu'aux silhouettes visibles et de s'y
surimprimer des contours visionnaires, elle s'en prend à l'espace même
de la mise en scène, au tracé régulateur, au ressort de l'œil. » [9]

9. J-F. Lyotard, *Discours, Figure*, ed. Klincksieck, Paris 1974, p. 278.

Non pas *action painting* mais bien comme l'écrit Lyotard *passion painting* : Pollock conduit jusqu'à son terme le procédé du dripping. Jusqu'à la désintégration de l'image figurale en forme figurale. Non sans risques, et non sans que l'on se demande : pourquoi, pour aller où?

En travaillant par terre, en immobilisant les « *drips* » automatiques, Pollock peignait vers 1947-1951 couche après couche « en contrepoint » atteignant, selon les termes de Robert Motherwell, une complexité physique à laquelle pas un de ses confrères n'arriva. Les célèbres photographies de Hans Namuth montrent comment Pollock réussissait à ne jamais entrer en contact direct avec la toile, l'outil (bâton, pot...) gardant impérativement une distance par rapport à elle.

Pollock apporte une autre dimension, un élément totalement irréductible aux autres formes de peinture aui furent regroupées autour de lui sous le terme *action painting* (le terme contestable d'Harold Rosenberg a été souvent utilisé) malgré les parentés évidentes et les influences réciproques. Des distinctions qui n'étaient peut-être pas formulables avant 1960 sont désormais possibles et nécessaires. Marcelin Pleynet a écrit que « l'idée que nous nous faisons des œuvres de Pollock, de Motherwell, de De Kooning, de Kline, de Rothko, se trouve dès maintenant confrontée non plus au geste étonnant, émouvant, nouveau qui voici une vingtaine d'années nous les révélait, mais à la leçon de l'expérience particulière que chacun fonde et porte. » [10]

Bien entendu, en tant que telle la peinture dite gestuelle (« appellation naïve » remarque Pleynet dans un autre écrit) n'a jamais fait l'unanimité. Le peintre gestuel a raison de croire que l'individualité n'est pas réductible à un code social, dit par exemple le peintre Léonardo Cremonini.

Il faut certes tenter de rompre avec les règles, les habitudes et les discours figés : « Encore faut-il que ces images soient portées jusqu'au langage, jusqu'au dialogue avec les autres. Or le peintre gestuel croit que, pour se libérer du système, il suffit que l'individualité de l'artiste se manifeste à l'état pur, indépendamment de ses contradictions avec le code institué de la communication. Au contraire, c'est dans les rapports contradictoires entre le système et un désir individuel - névrotique peut-être comme ceui de l'artiste - que l'individualité devient un moyen de lutte contre l'ordre des institutions. » [11]

Cremonini est ainsi conduit à voir dans l'idéologie véhiculée par Pollock un « oui au pigeon voyageur ». Pollock survole - dans tous les sens du terme - les choses d'un point de vue individualiste et narcissique. « Il cherche dramatiquement à dire l'essentiel de l'homme et il ne trouve qu'un corps qui évacue des humeurs, un corps dramatiquement sans parole. »

La critique de Cremonini pourrait en effet s'appuyer sur ce que l'on peut savoir du combat de Pollock contre son propre inconscient - il a fait

Franz KLINE, Black, White and Gray, 1959, MOMA, New York

une première analyse (jungienne) en 1939 avec le docteur J. Hendersen - et contre l'alcool - il ne s'est arrêté de boire qu'entre 1948 et 1950. Éthylique, il est pour Julia Kristeva un affamé. Pour lui, « le plaisir de l'inceste est privé de représentation. Resté sans verbe, sans signe, cet appel suprême est une plongée de mort. Aucun tiers, père imaginaire, n'est là pour faire repérage. » Mais, artiste, il ne cesse de baliser la mère-espace sans frontière. « Les galaxies de Pollock avec les vitraux des cathédrales gothiques, laissant voir-sentir-pénétrer l'espace même de cette exquise pulvérisation jaillie de l'étreinte incestueuse (...) Sans drogue ni vin, je m'enivre : je suis l'arabesque de force d'une jouissance qui est la diffusion en moi de l'autre, qui est ma diffusion dans l'autre. » (Art Press n° 55).

Au corps sans parole de Pollock qui se volatiliserait dans une « disparition chromatique », on serait tenté d'opposer, avec Marcelin Pleynet, l'intelligence d'un De Kooning qui comprend *au même moment* (1947-1950) le parti qu'il peut tirer d'un instant d'abandon des articulations du bras, « d'un moment d'abandon (de vide), de l'éducation du poignet créée par la technique picturale occidentale. » [12]

De Kooning aurait réussi la synthèse entre le geste et la tradition. Pollock a libéré les peintres de la génération suivante par l'ampleur de

10. Marcelin Pleynet, *La méthode de Robert Motherwell,* in catalogue Motherwell, ARC 2 Musée d'Art Moderne de la Ville de Paris, 1977, non paginé.
11. Léonardo Cremonini et Marc Le Bot, *Les Parenthèses du Regard,* Fayard, 1979, p. 32-33.
12. Marcelin Pleynet, *L'Enseignement de la Peinture,* ed. du Seuil, 1971, p. 163.

son geste, mais c'est De Kooning qui les a ramenés vers la peinture en leur permettant de surmonter le conflit entre ce qui est spontané et ce qui est réfléchi. On peut citer James Brooks, Bradley Walker Tomlin ou Jack Tworkov : tous ces *action painters* doivent au moins autant à Pollock qu'à De Kooning.

De même, Robert Motherwell, très conscient de la mutation accomplie sous ses yeux par son ami Pollock, a su mettre sa culture au service d'une conception équilibrée de la peinture. C'est en 1949 qu'il commence la monumentale série des *Elegies to the Spanish Republic* qui manifeste, notamment dans l'emploi du noir, à la fois puissance et sens de la mise en page. À la différence de Pollock, la violence y est toujours expressément contenue.

Motherwell pourra passer plus tard sans problème, avec les *Open,* à des recherches proches du *Color Field Painting.* Jackson Pollock aurait-il pu suivre une évolution comparable? C'est infiniment douteux : on ne pousse pas impunément à la limite, comme il l'a fait, le conflit entre l'image et sa destruction. Après 1951, il est parfaitement maître de ses moyens techniques, mais l'inspiration commence à le quitter. « Alors son honnêteté se manifeste par son refus de continuer à peindre, raconte Clément Greenberg. De 1954 à sa mort, en 1956, il ne termina pas plus de trois ou quatre tableaux. » (in *Vogue,* 1ᵉʳ avril 1967).

Parmi les dernières œuvres, des tentatives de retour à la figure (*Ester and the totem,* 1953) mais surtout *The Deep* (1953) où il retrouve une organisation du tableau à la fois non figurale et différente du dripping all over. Cette fracture sombre dans une masse claire suggère un espace au-delà de sa surface. Un abîme dans lequel le peintre va se perdre, mais aussi une brèche par où passent encore des forces qui relient la peinture à l'univers.

3 L'APRÈS-GUERRE EN EUROPE

Si l'on veut établir un parallèle entre les États-Unis et l'Europe dans les années 50, on constate que l'artiste le plus souvent cité par les américains comme « équivalent européen » de Pollock est Jean Dubuffet. Clément Greenberg avait donné l'exemple par un article de « *The Nation* » (1er février 1947) dans lequel il voyait les deux artistes aller dans la même direction.

Leo Castelli organisait une exposition à la galerie Sidney Janis en 1954 sur le thème « *Young Painters in US & France* » en procédant par couples : Dubuffet y était associé cette fois à De Kooning. Pollock se voyait confronté à Lanskoy. Castelli avait également invité Pierre Soulages, mis très judicieusement en parallèle avec Franz Kline, mais sans que le public soit informé de l'antériorité du style du premier sur celui du second. Matta était associé à Gorky et de Staël à Rothko.

À ce moment, Picasso et Matisse (qui meurt en 1953) apparaissent comme les deux géants historiques dominant la totalité de la scène internationale.

Rendre compte de la scène européenne dans les années d'après-guerre sous l'angle des *lectures* pourrait ainsi consister en une quadruple évocation : Picasso, Matisse, Dubuffet et Soulages, en tant qu'acteurs exemplaires de la bataille de l'art pendant cette période. Naturellement, ce choix n'implique nullement une sous-estimation du rôle de plusieurs artistes considérables ayant œuvré au même moment, tels que Wols, Fautrier, Poliakoff, Giacometti, Atlan, Bazaine, Maria-Helena Vieira da Silva, et dans des générations plus proches, Zao Wou-Ki, Tapiès, et Albert Bitran pour se limiter à la tradition abstraite, face à laquelle Picasso et Matisse apparaissent paradoxalement isolés.

« Picasso, comme Manet, comme Goya, comme tous les grands peintres, est une pute. La pute des putes... C'est une déclaration autobiographique. »[13] La plupart des commentateurs de Picasso ne voient pas, comme Philippe Sollers, comment séparer l'œuvre de l'homme et dès lors, seule l'interprétation psychologique de la première paraît pertinente. Ami du peintre, Claude Roy l'observe de cette façon en 1950 : « C'est l'être humain qui travaille en ce moment. C'est l'être humain dont une histoire sentimentale de la peinture de Picasso rendrait sans doute le mieux compte. »[14]

Certes, après avoir observé que dans les périodes heureuses de sa vie, Picasso ne peint ni l'angoisse ni la souffrance, lesquelles sont au contraire présentes dans les œuvres correspondant aux périodes noires, l'écrivain

13. Philippe Sollers, *Femmes*, Gallimard, éd. Folio, 1983, p. 172.
14. Claude Roy, *L'amour de la peinture*, Gallimard, éd. Folio, 1987, p. 135.

se corrige aussitôt : « Il serait vain, bien entendu, de prétendre systématiser cette explication de l'œuvre de Picasso par la biographie. On voit dans son travail coexister les tendances et les atmosphères, alterner à un rythme extrêmement rapide l'inspiration dépressive et l'inspiration allègre, la tendresse et la cruauté, l'ironie et le lyrisme. Comme on dit de certains auteurs de la littérature qu'ils sont des écrivains d'humeur, Picasso est un peintre d'humeur. »[15]

Mais précisément, c'est cette coexistence, à travers toutes les périodes plastiques, de multiples « tendances et atmosphères » qui justifie absolument une lecture psychologique de l'œuvre de Picasso, et c'est ce qu'a démontré Gaëtan Picon[16], étant bien entendu qu'une telle lecture n'explique en rien l'importance de Picasso dans l'histoire de l'art. Cette importance, nous la prendrons comme un fait, attesté par une infinité de témoignages dont l'un des plus remarquables est sans doute celui de Mondrian. Lorsqu'il arrive à Paris en 1912, le créateur du néo-plasticisme ne s'intéresse pas en priorité à Robert Delaunay, qui tente pourtant dès cette époque de définir les conditions d'un art strictement abstrait. C'est le travail de Picasso qui passionne au contraire le logicien implacable, parce que ce travail est essentiellement critique. Mondrian était bel et bien « fasciné par la main impérieuse qui achevait de détruire l'impressionnisme ».[17] Il ignora ses recherches de matière ou l'invention du collage, mais il retint de Picasso l'idée d'une littéralité nouvelle de la peinture.

Il n'empêche : ce qui frappe quiconque veut rendre compte du cas Picasso, c'est bien son extraordinaire diversité. Gaëtan Picon note que la grande exposition rétrospective de Paris en 1966 constituait à elle seule un prodigieux musée, avec ses salles archaïques, classiques, maniéristes, baroques ou ses innombrables œuvres modernes inclassables. Cependant il s'agissait encore et toujours du même Picasso qui semble avoir abordé tous les genres, tous les styles et tous les moyens techniques. L'ampleur du seul répertoire stylistique passe l'imagination : voici un artiste qui a intégré à son œuvre l'art nègre, l'art crétois, la poterie précolombienne, mais aussi Ingres, Goya, Delacroix et Vélasquez. Voici un artiste capable d'utiliser la peinture la plus traditionnelle aussi bien que d'innover par l'emploi du papier collé, des tôles découpées, du ripolin, etc. Voici enfin un artiste capable d'affirmer sa totale responsabilité et sa totale maîtrise de son travail en détruisant lui-même certaines de ses œuvres (*Les Demoiselles de la Seine* et *Les Femmes d'Alger* par exemple).

Il y a plus : les différentes manières du peintre surgissent contradictoirement et Gaëtan Picon se demande si le même homme peut être tout et tout faire. Comment en effet associer la turbulence baroque, la

15. Claude Roy, *L'Amour de la peinture*, op. cit., p. 136.
16. Gaëtan Picon, *Picasso et les sentiers de la création*, Skira, et *Mesure de Picasso* in *Les lignes de la main*, Gallimard, 1969.
17. Hubert Damisch, *Fenêtre jaune de cadmium*, op. cit., p. 58.

gesticulation bâclée des dernières grandes toiles, la patience des constructions cubistes, l'équilibre médité et complexe des grandes natures mortes des années 20? Et encore : comment associer chez le même homme la grandeur fabuleuse des *Baigneuses,* l'éloquence drama-tique de *Guernica,* l'ampleur décorative des *Pêches d'Antibes,* les dessins érotiques de la dernière période? Comment expliquer que ce travail fondamentalement destructeur des apparences laisse persister, pendant soixante ans, les portraits brillants, exacts, gracieux?

Plus déconcertante encore que la variété des expériences apparaît la simultanéité des inventions stylistiques. On voit coexister des entreprises également impérieuses et tout à fait incompatibles : en 1917-1918 Picasso peint en même temps les *portraits* ingresques *d'Olga,* le *Pierrot assis* et les *Arlequins;* c'est au cours de la même année 1941 que naissent l'aimable et fidèle *Portrait de Nush* et l'atroce lacération intitulée *Femme au chat.* Les coexistences déconcertent, les passages et les trajets plus encore. Les traditionnelles chronologies qui ont cherché à enfermer Picasso dans des « périodes » ne tiennent que grossièrement compte de la réalité. Ces distinctions sont constamment remises en question par la résurgence de ce qu'on croyait « dépassé » (l'inspiration ingresque) ou par l'éclipse durable de ce que l'on aurait pu croire appelé à se développer. C'est que Picasso ne s'engage jamais ni à poursuivre, ni à exclure. C'est hors du temps qu'existe son œuvre, suggère Gaëtan Picon, et aucun de ses tableaux n'a de sens pour les autres : ils ne s'enchaînent pas selon une progression comme chez Cézanne par exemple. Il ne saurait être question d'expliquer un tableau de Picasso par celui qui le précède. Et cette observation vaut même pour les séries de dessins sur un même thème. Ainsi en est-il des essais préparatoires à la *Chute d'Icare* du Palais de l'Unesco à Paris : « ... à aucun moment, le dessin du jour ne peut être considéré comme la conséquence du dessin de la veille. Il y a, à chaque instant, un saut, un coup de dés, une ouverture imprévue, l'instant terminal étant non point l'aboutissement de ces sauts, la réduction ou la compensation de ces écarts, mais le saut auquel le peintre choisit d'arrêter son bondissement. »[18]

Dans le catalogue de l'exposition de 1966 au Grand Palais, Picasso a donné lui-même une réponse à la question : qu'est-ce donc qui fait l'unité de son œuvre? « Je ne crois pas avoir employé des éléments différents dans mes différentes manières. Si le sujet appelle tel moyen d'expression, j'adopte ce moyen sans hésiter. Je n'ai jamais fait ni essais ni expériences. Toutes les fois que j'ai eu quelque chose à dire, je l'ai dit de la façon que je sentais être la bonne. Des motifs différents exigent des méthodes différentes. Ceci n'implique ni évolution ni progrès, mais un accord entre l'idée qu'on désire exprimer et les moyens d'exprimer cette idée. »

18. Gaëtan Picon, *La Chute d'Icare de Picasso,* Skira, 1971, p. 43.

Ni évolution, ni progrès... L'unité de l'œuvre de Picasso serait l'unité de sa seule personne, de sa seule psychologie. Cette démesure serait prisonnière d'une mesure individuelle. Non pas une obsession unique, ou une évolution continue mûrie par une réflexion. Non : la trajectoire de Picasso est comparable à une vision simultanée, ou plutôt à un *mode d'être*, repérable et identique dans chaque tableau, mais ne créant de l'un à l'autre aucun lien.

Si l'on en croit Picasso lui-même, une seule chose serait commune à toutes ses œuvres : une *convenance* toujours maintenue entre le motif et la méthode : entre la réalité et l'expression stylistique choisie pour la traiter. Voilà la raison des boutades célèbres telles que « *je ne cherche pas, je trouve* » et « *je n'évolue pas, je suis* ».

Loin d'être indifférente au monde, l'œuvre de Picasso lui est totalement perméable. Il se laisse entièrement guider par ses impressions et ses humeurs, par les petits événements de la vie privée, les simples objets quotidiens, comme par les grands drames de l'actualité. Le même homme peut avoir envie en peu de temps de s'approprier une bougie, un chiffon, une femme ou encore avoir besoin de témoigner passionnément contre les horreurs de la guerre. Les objets, les personnes et les événements du monde trouvent en Picasso une sensibilité à vif, une irritabilité toujours en éveil qui leur réserve un accueil également passionné.

Voilà pourquoi, selon l'humeur, le même visage d'une compagne sera tendrement dessiné ou cruellement soumis à des déformations insoutenables, mais laissant cependant possible l'identification de la victime.

Il y a bien une respiration autobiographique de l'œuvre, et Michel Leiris avait mis en valeur le phénomène de résurgence toujours possible de chaque chose par l'intimité de la relation entre une vie qui continue et des choses qui continuent de leur côté leur vie. Picasso veut s'emparer des formes, des objets et des êtres qui l'intéressent pour les marquer à son signe. Les moyens utilisés pourront être chargés d'agressivité, d'angoisse, de joie faunesque ou de tendresse : ce seront toujours des moyens par lesquels Picasso impose aux êtres et aux objets une *dépendance*.

Dépendance d'autant plus éclatante que Picasso oblige ses sujets à garder leur identité. Même dans les portraits cubistes, la ressemblance n'est jamais démentie : la réalité *doit* être reconnaissable, ou l'entreprise n'a plus de sens. La « peinture sur la peinture » qu'il a particulièrement aimée, refaisant par exemple un grand nombre de fois *Les Ménines* ou *Le Déjeuner sur l'herbe* signifie que le peintre entend se rendre maître de *toutes* les formes, y compris celles des autres peintres, fussent-ils Vélasquez et Manet.

L'intervention de Picasso est bien la mesure de son œuvre qui nous oblige à revoir le mythe de l'explication. Chez Picasso, à chaque moment se produit quelque chose d'imprévisible que seul l'esprit du créateur a pu

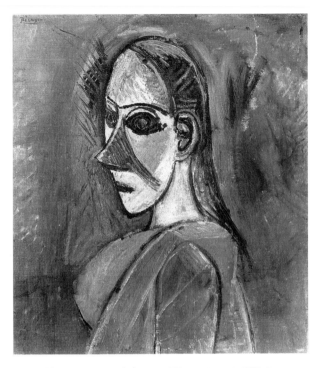

Pablo PICASSO, *Tête de femme*, 1907, MNAM AM 4320, Paris

accomplir ou que seule la main a pu exécuter, devançant l'esprit. L'ensemble des opérations ne se réduit à aucune « raison » et en ce sens, elles sont inexplicables, écrit Gaëtan Picon, « car le mythe de l'explication suppose en amont ou en aval, à l'origine ou au terme, quelque chose à quoi chaque moment de la création pourrait être comparé, par rapport à quoi il pourrait être mesuré, dans sa plus ou moins grande adéquation. Expliquer, ce serait montrer que l'œuvre manifeste peu à peu (exprime) un ensemble latent, porté par l'artiste sans qu'il le sache d'abord et que la Psychanalyse, ou la Sociologie, ou la Logique des formes, dégagerait – si bien que, en prenant conscience de cet ensemble, nous verrions surgir l'œuvre qui – à supposer qu'elle ait pu partager cette conscience au départ – aurait fait l'économie de ses tatônnements, de ses "sentiers", en une sorte de raccourci instantané. – Seulement, l'œuvre n'est pas plus la mise au point d'une image confuse, le passage d'un implicite à l'explicite, qu'un trajet de l'abstrait au concret, d'une idée (d'un plan) à la chair. Elle ne manifeste ni ne réalise, elle produit. Elle se produit, en allant d'un état à un autre »[19]. Voilà donc les chercheurs d'explication ramenés à la modestie. Cependant, cette simple idée d'une œuvre qui ne fait que

19. Gaëtan Picon, *La Chute d'Icare de Picasso*, op. cit., p. 83.

produire et se produire suggère un parallèle assez riche avec les caractères mêmes de la civilisation contemporaine, que Gaëtan Picon n'a pas manqué de relever. Cette œuvre qui ne nous ouvre « aucun songe où nous puissions nous perdre », ne serait-elle pas témoin des temps actuels parce qu'elle refuse tout aboutissement esthétique? Elle n'est qu'un moteur constamment en marche qui tourne sans but : notre monde industriel ne correspond-il pas exactement à cette image, ou à celle que trouve encore G. Picon pour définir l'œuvre immense de Picasso : « Le graphique d'une inlassable activité ouvrière. » En ce sens, Picasso est parfaitement significatif de son temps qui peut reconnaître en lui sa grandeur et ses terribles lacunes[20]. Plus « présent », en tout cas, qu'un Matisse.

Dans sa préface du catalogue de l'exposition Matisse du Grand Palais en 1970[21], Pierre Schneider a mis en évidence l'opposition du principe d'*imitation* enseigné par la peinture classique avec celui de la *participation* instaurée par Matisse[22] et qui autorise une lecture phénoménologique.

Matisse n'identifie pas le sujet de l'œuvre (par exemple au moyen de détails pittoresques) mais *il s'identifie* au sujet. « C'est en rentrant dans l'objet qu'on rentre dans sa propre peau » a-t-il dit, et Pierre Schneider montre que cette identification passe par une dépossession de l'artiste : il faut peindre un espace d'accueil, comme dans *La Danse* de 1909-1910 qui attend le spectateur, non pas passif et désarmé, mais utilisateur-recréateur dont le regard va faire exister l'œuvre. Le schématisme des figures en mouvement appelle un mouvement de l'œil qui ne peut se reposer sur aucune et se trouve renvoyé de l'une à l'autre par le jeu des courbes. Ce flux qui est tout le sujet du tableau est encore renforcé par la rupture des deux mains du premier plan qui en quelque sorte invite le spectateur à se joindre à la chaîne. Le schématisme des lignes était nécessaire à la participation : une représentation « exacte » de danseurs aurait détruit tous les pouvoirs du tableau.

Contre le culte des formes, Matisse a annoncé l'avènement de l'écriture des *signes*. « Réapprendre une écriture qui est celle des signes », a-t-il dit aussi. Mais des signes qui ne sauraient être répertoriés comme dans un alphabet : ils ne sont pas définis arbitrairement une fois

20. Picasso « significatif de son temps » a été appréhendé, il va sans dire, à partir d'autres méthodes de lecture, qui ne devaient rien à la psychologie. C'est ainsi que Jean-Louis Ferrier a présenté une brillante lecture sociologique de *Guernica,* montrant notamment comment Picasso a été directement influencé par les moyens techniques d'information de l'époque : radio aveugle et bélinogrammes en noir des journaux. (*De Picasso à Guernica, généalogie d'un tableau,* Denoël, 1985.)
21. Pierre Schneider, *Henri Matisse,* Catalogue de l'exposition du centenaire, Réunion des Musées Nationaux, 1970. Du même auteur : *Matisse,* Flammarion, 1984.
22. La perfection classique définie par Wölfflin par exemple renvoie à l'idée d'univers clos : la forme est fermée et se suffit à elle-même. Au contraire, l'art moderne inaugure avec Matisse une esthétique de la participation qui repose sur l'idéal d'*ouverture*. Le tableau de Matisse offre des brèches par où il faut entrer.

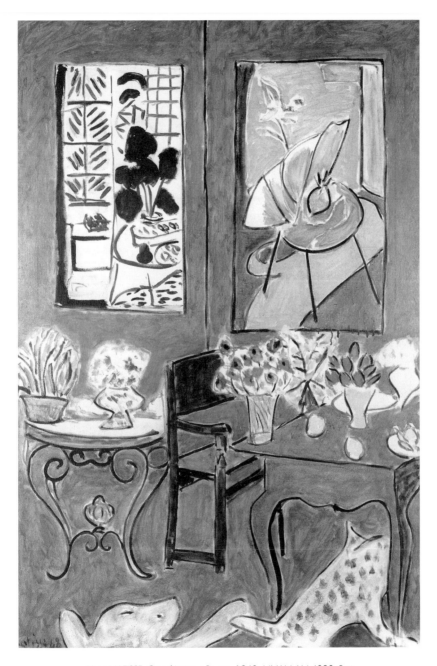

Henri MATISSE, Grand Intérieur Rouge, 1948, MNAM AM 4320, Paris

pour toutes. Essentiellement mobiles et changeants, ils doivent être entièrement réinventés à chaque tableau. Gaston Diehl a rapporté là dessus une phrase capitale de Matisse : « Il faut étudier longtemps un objet pour savoir quel est son signe; encore que dans une composition l'objet devienne un signe nouveau qui fait partie de l'ensemble de signes inventés pendant l'exécution et pour le besoin de l'endroit. Sortis de la composition pour laquelle ils ont été créés, ces signes n'ont plus aucune action... Le signe est déterminé dans le moment que je l'emploie et pour l'objet auquel il doit participer. C'est pourquoi je ne peux à l'avance déterminer des signes qui ne changent jamais et qui seraient comme une écriture : ceci paralyserait la liberté de mon invention. »

Le privilège de la peinture (sur la photographie en particulier) est de pouvoir *négliger*. Matisse néglige la profondeur, une quantité de détails dans les objets et même des particularités psychologiques des personnages dont parfois le visage est réduit à presque rien. Les signes vont pouvoir exercer librement leurs pouvoirs, ces signes à propos desquels Aragon a cité ce qu'il appelait la vérité de Matisse, celle qui résume tout : « L'importance d'un artiste se mesure à la quantité de nouveaux signes qu'il aura introduits dans le langage plastique. »[23]

De son côté, Pierre Schneider a bien observé que « Matisse gratte sa toile plus volontiers qu'il ne l'empâte ». Chez lui, le gratté, l'espace vide a une valeur positive : il est signe de présence et non d'absence. « J'ai à peindre un corps de femme, a écrit Matisse dans ses *Notes d'un peintre* de décembre 1908, d'abord je lui donne de la grâce, un charme, et il s'agit de lui donner quelque chose de plus. Je vais condenser la signification de ce corps en recherchant les lignes essentielles. Le charme sera moins apparent au premier regard mais il devra se dégager à la longue de la nouvelle image que j'aurai obtenue et qui aura une signification plus large, plus pleinement humaine. »

Matisse a enseigné la simplicité des moyens : c'est par le sacrifice des « bizarreries du dessin » ou des « excentricités de la couleur » que le peintre peut s'élever à la plus haute sérénité. La démonstration la plus achevée a peut-être été donnée avec les *Nus Bleus* de 1952, gouaches découpées de la dernière période. Le papier bleu enlève la forme du nu sur un fond blanc, ou bien, au contraire, c'est le bleu qui enferme et révèle la figure : c'est la dialectique de la figure et du fond que Matisse avait déjà longuement méditée avec le thème des Fenêtres Ouvertes. Ici, indique Aragon, « il suffit à Henri Matisse de deux pans bleu drapeau d'un ciel qu'il s'est choisi pour cerner entre deux découpes la blancheur incomparable d'une Vénus. Le collage ici, sa découverte, c'est d'avoir su maintenir entre eux cet écart où s'invente la nudité, comme sur un mur une tache de soleil ».

23. Cité par Aragon, *Matisse Roman*, Tome 1, Gallimard, 1971, p. 111.

Les nus bleus de Matisse sont très riches parce qu'ils sont des signes, non des formes. Nous le comprenons mieux encore en nous rapportant à l'analyse des dessins schématiques selon Jean-Paul Sartre, et nous pouvons suivre Merleau-Ponty affirmant que la ligne est un certain déséquilibre ménagé dans l'indifférence du papier blanc, « un certain forage pratiqué dans l'en-soi, un certain vide constituant... »

Les découvertes de Matisse nous aident à fracturer quelques secrets de la peinture, mais ses solutions ne valent que pour lui, et elles ne marquent ni « progrès » ni « recul » par rapport à d'autres. En peinture, il n'y a pas de hiérarchie des civilisations ou des artistes. La première peinture allait déjà au fond de l'avenir. Nulle peinture n'achève la peinture, et nulle œuvre ne s'achève elle-même absolument. « Chaque création change, altère, éclaire, approfondit, confirme, exalte, recrée ou crée d'avance toutes les autres. » (Maurice Merleau-Ponty.)

Dubuffet n'a pas laissé à d'autres le soin d'élaborer la théorie de l'art de Dubuffet. Peintre, il a aussi été penseur et moraliste, qui a voulu faire passer un message par l'écriture. Mais si l'on admet que l'écrivain se révèle par son style plus que par sa pensée, Dubuffet lui-même se déclare fort éloigné des préoccupations des hommes de plume. C'est l'efficacité qui est visée (car il y a urgence : il faut convaincre) et qui explique le « style de notaire » de Dubuffet. On ne lutte pas contre la culture en s'adressant aux laissés-pour-compte de la connaissance : c'est donc au contraire au public « cultivé » que l'inventeur de l'art brut veut persuader de l'inanité de toute culture. « Je m'adresse aux instruits dans leur langage – leur libellé de notaire, que je me suis appliqué à utiliser tout au long de ces notes, pour me faire entendre d'eux. »

Les *Prospectus et tous écrits suivants*[24] s'ouvrent par des « notes pour les fins lettrés » qui contiennent, entre autres, la savoureuse parabole du peintre en bâtiment, toujours merveilleusement informé des pouvoirs des couleurs et de leurs variations selon les supports sur lesquels elles sont appliquées, opposé à la vanité des tenants de la peinture « soi-disant artistique », qui ne savent pas que le matériau est un langage.

Si Dubuffet écrit, c'est qu'il en a par dessus la tête de la condescendance des écrivains à l'égard des artistes. Notre « culture » s'est construite depuis des siècles sur l'idée que les fins lettrés ont le monopole de l'expression de la pensée, les artistes n'étant que des espèces d'infirmes cantonnés à un rôle d'ornementateurs et d'illustrateurs soumis aux règles et jugements des écrivains qui, en France plus qu'ailleurs, se sont fait reconnaître un rôle d'experts en toutes choses et notamment en peinture.

24. Jean Dubuffet, *Prospectus et tous écrits suivants*. Deux volumes, Gallimard, 1967. Voir aussi, du même auteur : *Asphyxiante culture*, J.-J. Pauvert, 1968 et « *L'homme du commun à l'ouvrage* » textes réunis et présentés par J. Berne, Gallimard, coll. Idées, 1973.

Contre les prétentions des écrivains, Dubuffet place donc lui-même son œuvre de peintre sous le signe du logos – son propre logos – et peut-être sous le signe d'une philosophie de l'art qui n'a rien à voir avec les philosophies de la vision – phénoménologiques ou autres.

Non pas la vision, en effet, mais la voyance. Le peintre selon Dubuffet n'a que faire de ce qu'il voit et son travail n'est pas de le transcrire : bien plus intéressante est l'appréhension de ce que le peintre désire voir. « Le peintre, en somme, tout à l'opposé de peindre ce qu'il voit, comme le lui prête un certain public mal informé, n'a de bonne raison qu'à peindre ce qu'il ne voit pas mais qu'il aspire à voir. »

L'art, ce n'est pas l'invention de belles lignes et de belles harmonies de couleurs comme on le croyait depuis les grecs. Abolies ces notions, l'art retourne alors à sa vraie fonction qui est de s'offrir comme langage, beaucoup plus riche que celui des mots. « La peinture a sur le langage des mots un double avantage. Premièrement elle évoque les objets avec une plus grande force, elle les approche davantage. Deuxièmement, elle ouvre à la danse interne de l'esprit du peintre plus largement les portes. Ces deux propriétés de la peinture font d'elle un merveilleux instrument pour provoquer la pensée – ou, si vous voulez, la voyance. »

Ayant ainsi placé par son logos son œuvre propre sous un bon éclairage, Dubuffet va défendre inlassablement l'art brut en l'opposant à la culture (mais l'art brut ne s'oppose pas vraiment à la culture : n'est-il pas plutôt ailleurs?) sur le mode de l'analyse formelle la plus minutieuse (commentaire des panneaux sculptés de Clément, 1963) ou du pamphlet le plus virulent (*Asphyxiante culture*, 1968). Dubuffet s'attaquera avec quelque légèreté à la totalité de l'héritage artistique de l'Occident, qu'il décrira comme « l'art des descentes de Croix et vierges à l'enfant, des femmes nues et des portraits d'apparat », qui ne mériterait « pas plus de considération que celle accordée aux ordonnateurs de parcs et de costumes », mais il le fera sur un ton qui n'appartient qu'à lui. Un ton auquel on souhaite aux notaires de parvenir un jour, et qui s'appelle un véritable style.

En 1947, Pierre Soulages, qui n'a que 28 ans, a déjà conquis l'essence de sa peinture : un ample tracé noir dont il saura tirer, jusqu'à aujourd'hui, des variations et des transformations d'une grande richesse. Entre 1947 et 1950, Franz Kline, né en 1910, est encore un peintre semi-figuratif, considérablement influencé par la peinture de genre américaine. Une exposition collective de jeunes peintres français est présentée en 1949 à New York chez Betty Parsons. Soulages y figure ainsi que, notamment, Hartung et Schneider. Franz Kline a-t-il vu l'exposition des français? Toujours est-il que brusquement, il devient purement abstrait. Son graphisme noir éclate seul, enfin. La légende veut que ce soit à la suite d'une projection, à l'aide d'un Bell Opticon, de l'un de ses « rocking-chairs » que son œuvre lui serait soudainement

Jean DUBUFFET, *Jardin d'hiver*, 1968-70, MNAM AM 1977-251, Paris

apparue comme un entrelac de courbes et de droites et non plus comme un siège à bascule.

Quand on observe les premières œuvres abstraites de Kline, on est cependant frappé par la ressemblance avec les tracés de Soulages. Ils sont seulement moins tranchants, moins nerveux que ceux du français. Une certaine mollesse les habite encore, sans doute venue des portraits mélancoliques et des innombrables « études d'une femme assise au coin d'une table » que Kline exécuta pendant dix ans. Naturellement, ces problèmes de chronologie n'ont guère d'importance en eux-mêmes. Seules les œuvres comptent, et si Soulages ouvrit une voie, sans doute Kline sut y faire preuve, en l'empruntant à son tour, d'un talent original. Cependant, des auteurs anglo-saxons ont cherché à renverser les rôles : la parenté formelle entre les œuvres de Kline et Soulages étant un fait, ils ont cherché à faire croire que c'était le second l'épigone, contre la vérité historique. Une phrase d'Edward Lucie-Smith est particulièrement pernicieuse à cet égard, car elle se présente comme un compliment à Soulages : « Ses lourds signes calligraphiques en noir sont plus qu'une simple reminiscence de Kline. »[25] Et pour cause, si l'on veut bien

25. Edward Lucie-Smith, *L'Art d'aujourd'hui*, édition française Fernand Nathan, 1976, p. 109.

admettre qu'il ne peut y avoir de « réminiscence » de la part de celui qui fut le premier !

Soulages a pu paraître « proche » de l'art américain, mais c'est précisément cette proximité qui permet de mieux comprendre l'opposition qui existe entre les deux courants. « Que la peinture gestuelle d'un Pierre Soulages évoque celle d'un Franz Kline, écrit Jean Clair, un œil plus exercé verra plutôt combien elles sont irréductibles. Chez Kline, la bande, dès qu'apposée par la brosse, ne résiste pas à la tension centrifuge d'un espace dont elle prétend faire sa proie. Et le tableau achevé, si vastes soient ses proportions, ne semble jamais que le fragment provisoire et hasardeux d'une totalité insaisissable. Chez Soulages, la forme au contraire, à mesure qu'elle se développe, se rassemble et se noue tout autant. Verticales et horizontales, tandis qu'elles s'inscrivent, annulent par de brusques syncopes le déroulement « extérieur » de leur graphisme ; sous elles, de multiples glacis accusent le fait que l'œuvre se lit plus en profondeur qu'en surface, œuvre qui, une fois encore dans son immobilité, domine autant les avatars de la durée que les accidents de l'espace. »[26]

À l'heure du triomphe de l'expressionnisme abstrait américain, il était trop difficile d'admettre, pour la critique anglo-saxonne, qu'un jeune artiste né à Rodez, Aveyron, rebelle à toute influence, si ce n'est celle de Cézanne découvert à 18 ans, puisse avoir plus de puissance que Kline et une profondeur comparable à celle de Rothko dont il devait d'ailleurs devenir l'ami.

On essaya de faire la fine bouche en décrétant que ce français était décidément trop français. « Il y avait aussi pour nous l'œuvre de Soulages, raconte le critique et conservateur américain William Rubin, considérée comme brutale et primaire en France, alors que chez nous, nous lui trouvions ce côté cuisine : glacis, frottis etc... tout ce que nous rattachions à la tradition de la bonne peinture, si vous voulez, à la Manet, bien parisienne... »

En 1957, Soulages fera sa première exposition personnelle à New York, et Rubin lui rendra justice dans « *Art International* » (avril 1958), y compris en ce qui concerne la relation formelle de son œuvre à celle de Kline.

Soulages est *naturellement* devenu un peintre abstrait, par osmose avec les formes des pierres gravées préhistoriques et des monuments romans de son pays : l'abbaye de Conques en particulier.

Mais qu'est-ce que la peinture abstraite ? Il a su donner une réponse à James Sweeney qui l'interrogeait au début des années 70 en se souvenant de l'effet produit sur lui par une reproduction d'un lavis de Rembrandt, la *Femme à demi couchée* du British Museum, publiée dans une revue de la

26. Jean Clair, *Brève défense de l'art français*, L'échoppe, 1989, p. 35.

Pierre SOULAGES, Peinture 1957, MNAM AM 3568, Paris

radio scolaire en 1938. Il a décrit ce lavis comme « une série de coups de pinceaux très forts, très beaux. Cela m'interessait beaucoup. J'aimais la manière dont c'était fait, les rapports des coups de pinceaux entre eux, le rythme qu'ils faisaient naître. Puis, si vous cachiez la tête de la femme, le dessin se mettait à vivre comme une peinture abstraite, c'est à dire, avec les seules qualités physionomiques des formes, de l'espace qu'elles créent de leur rythme. Quand la tête était visible, le croquis devenait une peinture figurative. Je dois dire qu'aujourd'hui encore, j'aime voir cette encre plus comme une peinture abstraite que figurative. » [27]

L'important, c'est le regard. Dès lors, les traits de pinceaux de Rembrandt peuvent être abstraits en effet, comme le sont les coulées de lave noire signées Soulages (années 70) ou ses brous de noix des années 1947-1950, ou encore les peintures entièrement noires des années 80, inaugurées en 1979 lors de l'exposition du Centre Pompidou. Peintures

27. Cité par James Johnson Sweeney in *Soulages,* Ides et Calendes, Neuchatel Suisse, 1972.

147

« noir sur noir » a-t-on dit. Mais Soulages réplique que ce n'est pas cela : c'est la matière qui crée la lumière. Il ne s'agit pas des couches de noir superposées, mais des mouvements variés imprimés dans la pâte par des brosses ou des morceaux de cuir de différents formats. Soulages utilise des brosses de peintre en bâtiment, ou mieux, fabrique lui-même ses instruments depuis qu'il a constaté en 1946 que les meilleurs marchands de « fournitures pour artistes » ne proposaient que des pinceaux vraiment trop petits. C'est à ce moment qu'il a su qu'il ne ferait jamais de peinture de chevalet. Mais l'on a raison de dire que dans l'effet-lumière créé par Soulages dans les toiles des années 80, la lumière ne provient pas des contrastes de tons, mais des écarts différentiels du même ton.

Maçonnant les blocs noirs de sa peinture avec une délectation visible, Soulages travaille bel et bien une couleur : « le noir, pour moi, est une couleur intense, plus intense que le jaune » a-t-il confié à Bernard Ceysson en 1979. Dans tout tableau de Soulages, il y a des formes, une couleur, et la lumière qui vient jouer sur elles, en elles, multipliant à l'infini les points de vue possibles.

Il n'y a pas d'ombre portée, pas de « clair-obscur », mais différents degrés de tension du sombre et du lumineux.

Dans les expositions, Soulages suspend souvent ses toiles à des fils : elles rythment mieux de la sorte les espaces des musées qui les accueillent. Ce sont bien des « machines à occuper l'espace » à le régir et à lui donner une signification, comme l'indiquait Gérald Gassiot-Talabot dès 1964, en insistant sur tout ce qui différenciait Soulages de l'Action Painting [28]. Chez lui, ni projection subconsciente ni recherche de la vitesse d'exécution : son geste, bien que spontané et libéré de toute préméditation , « forme pour lui, dès qu'il est imprimé sur la toile, une donnée dont le geste suivant doit tenir compte. » Ce qui informe l'intelligence du peintre, c'est le faire de la peinture. Le sens n'est pas absent chez Soulages, mais ce n'est pas un sens préexistant : il vient se faire et se défaire sur la toile, sous le regard aigu du peintre qui arrête de travailler lorsque le rythme est trouvé. Car le sens en peinture, ne serait-ce pas le rythme, dont Soulages n'a jamais cessé de changer?

Soit deux pièces majeures, toutes deux au Musée National d'Art Moderne, dont la première est sans doute un chef d'œuvre : la *Peinture, 14 mai 1968* (220 × 366 cm) et la *Peinture, 29 juin 1979* (202 × 453 cm). La composition de 1968 appartient à la fin d'une période au cours de laquelle l'œuvre de Soulages tendait vers une plus grande spatialité. Elle se présente comme un vaste champ coloré où le noir domine, disposé en larges plans dont la couche devient plus fluide près des trouées blanches qui scandent les plages noires. C'est dans cette toile que Marcelin Pleynet

28. Gerald Gassiot-Talabot, *Soulages : Permanence et réalité,* in *OPUS International,* n° 57, octobre 1975 (citant un texte de 1964) p. 10.

a vu un tour de force : la prise en charge de la problématique picturale léguée par l'Europe. Soulages a enlevé aux masses ce qui pouvait leur rester d'anecdotisme « phénoménologique », pour les restituer à la surface.

Seule la surface l'intéresse dans la composition de 1979 : « ce sont, explique-t-il, des différences de textures, lisses, fibreuses, calmes, tendues ou agitées qui, captant ou refusant la lumière, font naître les noirs gris et les noirs profonds ». Il n'y a plus de trouées blanches : le noir, le noir seul, rythmé par les ruptures verticales (l'œuvre est un diptyque dont les panneaux sont inégaux) et les mouvements toujours maîtrisés des coups portés avec une lame de cuir flexible ou un large pinceau.

Comment Soulages en est-il venu à ce nouveau développement de sa création? Non pas par hasard, comme pourraient le croire ceux qui prendraient ses confidences au pied de la lettre : « un jour, en travaillant, j'ai cru que ma toile était ratée. J'avais tout recouvert et il n'y avait plus rien. Au fin fond de ce désastre, j'ai continué à patauger dans cette pâte noire et j'ai vu peu à peu avec les reflets illuminer ma toile, des surfaces se dynamiser, j'ai vu naître un autre type de peinture. » Le grand peintre ne serait-il pas celui qui est capable de repérer, dans le chaos de la matière qu'il travaille, quelque chose d'inconnu qu'il faut essayer? « En peinture, disait Picasso, on peut tout essayer. À condition de ne jamais recommencer. »

4 DE JASPER JOHNS AU MINIMALISME INTERNATIONAL

La première exposition personnelle de Jasper Johns eut lieu en 1958 à la galerie Léo Castelli de New York, avec les fameux *« drapeaux »*. Exposition capitale, qui devra être mise en relation avec celle de Frank Stella, au moins aussi importante, dix-huit mois plus tard dans la même galerie.

L'histoire de l'art n'a voulu retenir jusqu'ici que l'appartenance de Jasper Johns au Pop Art, cette peinture américaine (mais aussi anglaise, avec notamment Peter Blake et David Hockney) manipulant l'imagerie populaire de la publicité et des bandes dessinées (Lichtenstein) et même les objets-types de la société de consommation comme la bouteille de coca-cola (Rauschenberg) ou la boîte de Campbell-soup (Andy Warhol). Cette peinture s'opposerait de la sorte à la conception de l'art imposée depuis la fin des années 40 par Clément Greenberg : il y aurait incompatibilité entre Pop Art et Expressionnisme abstrait.

Cependant, les recherches de Nicole Dubreuil-Blondin ont conduit à reconsidérer cette opposition[29]. Certes, le Pop-Art est figuratif et n'entre pas dans le processus de réduction analysé par Greenberg, mais la peinture qui porte ce nom répond aux exigences du formalisme greenbergien selon lequel la « bonne » peinture ne montre pas autre chose que ce qui tient de sa nature propre. Un tableau comme le célèbre *White Flag* de 1955, que Jasper Johns exécute à l'encaustique, pourrait être qualifié d'expressionniste abstrait puisqu'il montre exclusivement la qualité-plan de l'espace pictural. Greenberg ne pouvait naturellement pas enregistrer l'apparition des *Flags* et des *Cibles* de cette manière : ils étaient d'abord à ses yeux représentatifs, ce qui les excluait de son champ théorique. « Ce qui habituellement connote l'abstrait et le décoratif – la planéité, les lignes-contour, la composition bord à bord ou symétrique – est mis au service de la représentation. »[30]

À vrai dire, le projet plastique de Jasper Johns s'inscrit à sa manière dans la postérité de Duchamp : le readymade est la référence historique face à laquelle son œuvre s'est constituée en écart, pour réinventer et rendre possible ce que le readymade avait défait : la peinture.

Jasper Johns semble représenter des objets ordinaires (drapeaux, cibles) ou des signes (chiffres et lettres), mais il fait plus que cela. Il ne représente pas un motif, il copie avec beaucoup de minutie, dans ses couleurs, ses formes et son format, de 1955 à 1962, par exemple des

29. Nicole Dubreuil-Blondin, *La fonction critique du Pop-Art Américain,* Presses de l'Université de Montréal, Montréal, 1980.
30. Cité par Rosalind Krauss, *Jasper Johns : The Functions of Irony,* revue October, New York, été 1976.

drapeaux. Sa fausse candeur semble parente de celle de Duchamp exposant « *Fontaine* », mais son drapeau n'est en rien un drapeau readymade. Il l'a peint consciencieusement, faisant valoir tout un savoir-faire artisanal que l'on croyait disqualifié (la touche en particulier). Le drapeau de Johns ne représente pas un drapeau : il est peinture-objet, qui doit s'appréhender comme un objet global : rien à voir avec la peinture iconique de représentation. Il y a bien dans sa démarche une référence au readymade duchampien qu'il importe de dénouer. L'écrivain Luc Lang s'y est essayé à partir d'une pièce de Jasper Johns de 1960, ni sculpture ni peinture (ou les deux à la fois) intitulée *Savarin Coffee* (bronze peint 34,5 × 20,5 cm), qui se présente comme l'exacte réplique de quelques pinceaux usagés plongés dans une vieille boîte de café. Jasper Johns imite ici la peinture en peignant les manches des pinceaux selon leur couleur originelle respective, puis en ajoutant par-dessus la première couche des traces de peinture ayant dégouliné des mêmes pinceaux pendant le temps de leur utilisation. La peinture est peinte deux fois : celle qui a pour origine la fabrique de pinceaux et celle qui provient du travail de l'artiste dans l'atelier. Ne serait-ce pas là un travail artisanal tentant de parvenir à un statut readymade, susceptible d'être ainsi interprêté au premier regard?

Mais, tout comme les *drapeaux* et les *cibles, Savarin Coffee* est suffisamment exécutée à la main pour que l'on discerne très vite que ce n'est pas un readymade, mais de la véritable peinture, en l'occurence sur bronze. Tout se passe comme si Jasper Johns avait multiplié les indications signifiant « ceci n'est pas un readymade » alors que l'objet en possède toutes les premières apparences.

Le readymade de Duchamp avait tenté de dissoudre la peinture en brouillant les territoires de l'art et de l'industrie. Pour relever le défi, l'œuvre de Jasper Johns réunit deux éléments : 1° la dimension artisanale. L'artiste insiste sur l'aspect « fait main » de sa proposition alors que Duchamp avait cru devoir entériner le fait que, désormais, seule l'industrie pouvait fabriquer de « beaux objets ». 2° L'impossibilité de réintégrer l'œuvre dans les séries industrielles. Les drapeaux, les cibles, ou le pot de pinceaux de Johns ne peuvent plus retourner dans un monde où ils auraient l'usage de drapeaux, de cibles et de récipients. Or la caractéristique essentielle du readymade était sa réversibilité : la capacité pour les objets élus par Duchamp de retomber dans l'anonymat fonctionnel des urinoirs et des porte-manteaux. Duchamp énonçait l'arbitraire social de la reconnaissance et de l'indifférence. Les œuvres de Jasper Johns sont à la fois de « faux readymades » et de faux objets, absolument inutilisables. C'est ici que la peinture peut redéfinir son territoire : elle revendique son autonomie en ne se prêtant à aucun retour à la fonctionnalité. Chez Jasper Johns, le cadre ne détermine pas l'espace d'une fiction plastique (nulle narration, nulle description ne s'y

Jasper JOHNS, Figure 5, 1960, MNAM AM 1976-2, Paris

manifestent) mais seulement les limites concrètes du drapeau, de la cible ou du chiffre. On ne peut y voir, ni un readymade, ni une abstraction plane colorée. C'est bien entre ces deux références que l'œuvre de Jasper Johns ouvre un nouveau champ d'expérience sensible.

Dans le *Flag*, c'est la surface peinte même du tableau qui devient le lieu de la représentation et non pas un hypothétique plan ou espace marqué par l'illusion de la profondeur comme il était de mise dans le tableau moderne depuis le Quattrocento[31].

À propos de *White Flag*, Alfred Pacquement écrit qu'« il n'y a plus de figure, ni fond, ni même composition, mais coïncidence entre le sujet du tableau et son format »[32] et observe que Stella saura tirer les conclusions d'une telle démarche pour aboutir aux toiles découpées ou, plus

31. Voir René Payant, *De l'iconologie revisitée. Les Questions d'un cas,* in *Vedute. Pièces détachées sur l'Art,* éd. Trois, Montréal, 1987.
32. Alfred Pacquement, *Frank Stella,* Flammarion, 1988, p. 20.

exactement, au principe de la « structure déductive » qui est au fondement des peintures de sa première grande période.

Les *Shaped canvases* de couleur aluminium de Frank Stella ont été présentées à la galerie Leo Castelli en 1960. Quelques mois plus tôt, en décembre 1959, le jeune peintre, alors âgé de 23 ans, avait créé un énorme événement avec les quatre toiles noires envoyées à l'exposition collective *Sixteen Americans* organisée par Dorothy Miller au MOMA de New York pour promouvoir le « nouvel art américain ».

Frank Stella était en bonne compagnie : Robert Rauschenberg et Jasper Johns pour la peinture pop, Ellsworth Kelly et Jack Youngerman pour le hard-edge, Alfred Leslie, James Jarvaise et Richard Lytle pour les expressionnistes abstraits de la deuxième génération.

Les toiles de Stella tranchaient radicalement par rapport à tous ces travaux : elles étaient recouvertes mécaniquement d'un *pattern* régulier et répétitif de bandes noires exécutées sur la toile non préparée au moyen d'émail commercial et d'une brosse de peintre en bâtiment (de deux pouces 1/2 de large).

Les châssis, d'une épaisseur inusitée à peu près égale à la largeur de la brosse, étaient présentés avec les côtés laissés non peints de manière à détacher visuellement du mur la surface peinte.

Dans le catalogue, c'est Carl André, qui sera bientôt connu comme *sculpteur minimal,* qui a été chargé par Stella de le présenter : « Préface à la peinture en bandes (Stripe Painting). L'art exclut ce qui n'est pas nécessaire. Frank Stella a trouvé nécessaire de peindre des bandes. Il n'y a rien d'autre dans sa peinture. Frank Stella ne s'intéresse pas à l'expression ou à la sensibilité. Il s'intéresse aux nécessités de la peinture. Les symboles sont des jetons que les gens se passent. La peinture de Frank Stella n'est pas symbolique. Ses bandes sont le chemin de son pinceau sur la toile. Ces chemins ne mènent qu'à la peinture. Carl André. »[33]

Stella et son premier théoricien (laconique) semblaient apporter de l'eau au moulin de Clément Greenberg qui mettait alors en forme ses idées sur la « peinture à l'américaine » à partir de la référence à la seule planéité du medium. Son essai « *Modernist Painting* » allait être publié en 1961 et devenir la référence incontournable des artistes qui succédaient à l'expressionnisme abstrait. Greenberg n'y présentait pas l'histoire de la peinture moderniste comme une succession de révoltes mais comme la consolidation progressive, par la peinture, de son aire de compétence propre. Pour lui, Manet et Monet, puis Matisse et Picasso, enfin Pollock et Barnett Newman préparaient l'avènement d'une peinture progressivement réduite à sa pure planéité.

33. Carl André, *Préface to Stripe Painting,* in Dorothy Miller, *Sixteen Americans* (catalogue), The Museum of Modern Art, New York, 1959, p. 76.

Mais ce n'étaient pas les bandes de Stella qui lui paraissaient accomplir cette histoire : il retenait plutôt les *Veils* de Morris Louis et les *Circle Paintings* de Kenneth Noland. Peut-être la radicalité de Stella était-elle trop forte : en poussant les thèses de *Modernist Painting* à leur extrême limite, c'est-à-dire au point où le tableau cesse d'être un tableau pour risquer de se transformer en un *objet arbitraire,* il prenait le risque de sortir du champ de la peinture.

C'est bien ce que comprirent les jeunes artistes qu'on allait bientôt appeler *minimalistes.* Au-delà de la planéité littérale et monochrome des toiles noires et aluminium de Stella, on ne pouvait qu'abandonner la peinture et devenir producteur « d'objets arbitraires », donc rompre avec les thèses de Greenberg.

Dan Flavin, Sol LeWitt et Donald Judd étaient encore peintres en 1960. Un à deux ans plus tard ils ne l'étaient plus, et l'on pouvait parler à propos de leurs œuvres de *sculpture minimale. Icon V (Coran Broadway Flesh)* de 1962, par Dan Flavin, consistait en un panneau de masonite carré, uniformément peint de couleur chair et encadré d'une série d'ampoules électriques allumées.

Light Cadmium Red Oil and Sand, Black and White Oil and Galvanized Iron on Wood en 1961, par Donald Judd, se présentait comme un panneau de bois rectangulaire peint en rouge, sur les côtés supérieur et inférieur duquel une corniche de métal galvanisé était attachée. Enfin, *Wall Structure, Black* d'une part, *Wall Structure, White,* d'autre part, en 1962, par Sol LeWitt apparaissaient comme de simples monochromes noir et blanc, d'où sortait un parallélépipède en bois fixé en leur centre.

Toutes ces œuvres abandonnaient la bidimensionnalité de la peinture et lui ajoutaient un élément dans la troisième dimension, transgressant délibérément l'enseignement de Greenberg selon lequel « un tableau cesse d'être un tableau et se transforme en objet arbitraire » s'il quitte la planéité.

Ni peintres ni sculpteurs, les minimalistes produisirent de l'art, simplement. De l'art *générique* ayant rompu tous les liens avec les métiers et traditions *spécifiques* de la peinture ou de la sculpture. On comprend donc l'hostilité au minimalisme de Clément Greenberg.

De Manet à Stella, la peinture moderniste aurait donc progressive-ment rendu les armes devant la résistance de son médium. Jusqu'à ce qu'il ne reste plus de lui que sa seule planéité. Greenberg aura accompagné un fragment de cette histoire, celui qui va de Pollock à Morris Louis. Il s'est curieusement arrêté devant les toiles noires et aluminium de Stella alors que, dès 1940, il semblait avoir compris et justifié par anticipation le minimal art dans *« Towards a Newer Laocoon ».*

Très attaché aux concepts formalistes tirés de Wölfflin tels que la picturalité (painterliness) et l'ouverture de la forme, il intégrait dans sa

Frank STELLA, Mas o Menos, 1964, MNAM AM 1983-95, Paris

vision historique Still, Rothko et Newman, mais ne pouvait entièrement admettre les expériences transgressant ce qui était pour lui l'essence de la peinture moderniste, non sans difficultés méthodologiques, qui tenaient au fait que sa théorie esthétique articulait une doctrine du goût (le formalisme) sur une doctrine de la spécificité (le modernisme). Avec l'abandon possible de la dernière des conventions de la peinture moderniste (que la toile soit peinte, tout simplement) le spécifique se rendait au générique : il fallait conclure.

Greenberg choisit d'affirmer que le jugement esthétique restait toujours nécessaire : la ligne passant entre « un tableau » et « un tableau réussi » devait être reportée à celle passant entre « l'art » et « le bon art ». Greenberg sauvegardait le jugement esthétique dans le forma-lisme, mais abandonnait la spécificité, donc le modernisme. Cruelle défaite théorique, qui ne lui permettait plus de justifier son refus de Stella autrement que par l'affirmation selon laquelle « ce n'est pas du bon art », que l'on peut juger un peu courte.

De même, ayant sauvé son formalisme, Greenberg put condamner l'art minimal (dans un article de 1967 intitulé « *Recentness of Sculpture* ») en tant que menace contre les hauts niveaux de qualité auxquels il était attaché en art. Mais il dût admettre qu'il existait désormais un art

Sol LEWITT, Wall drawing 1984, galerie Sparta Chagny, France

dénommé *minimal*, se situant parfois dans la catégorie de la sculpture mais jamais dans celle de la peinture, qui en appelle à l'expérience perceptive du « réel » ou du « littéral », c'est-à-dire indépendamment des conventions d'un médium spécifique et donc indépendamment des contraintes de l'histoire moderniste théorisée par lui-même.

En 1965, Donald Judd publia le manifeste théorique de l'art minimal sous le titre *« Specific Objects »* (repris dans ses *Écrits Complets 1959-1975*, The Press of the Novia Scotia College of Art and Design, Halifax, 1975, p. 181). Ce texte fameux commençait par la phrase : « la moitié au moins du meilleur travail de ces quelques dernières année n'était ni de la peinture ni de la sculpture », qui s'appliquait notamment à Claes Oldenburg, John Chamberlain, Frank Stella, Richard Smith, Dan Flavin, Artschwager, Robert Morris et Judd lui-même.

Les justifications de l'art minimal données par Judd apparaissent dépendantes de la doctrine de Greenberg, mais pour s'y opposer complètement. Greenberg demande à tout art de respecter et défendre sa propre spécificité : c'est ce que Judd refuse. Les minimalistes ont sauté dans la troisième dimension, « où se trouvait la sculpture et où se trouvaient aussi toutes les choses matérielles qui ne sont pas de l'art ».

L'arbitraire revendiqué par Judd pour ses « objets spécifiques » est justement ce qui les rend irrecevables par Greenberg : ils ne sont ni peinture, ni sculpture et ne peuvent donc rendre de compte ni à la tradition de la peinture ni à celle de la sculpture modernistes.

Le jugement formaliste qui les nommerait « art » (en tant qu'art) ne pourrait prendre appui sur la confrontation d'aucune contrainte : ils n'ont donc d'existence que phénoménale, ce qu'admet Donald Judd. Ils ne sont que de l'art générique n'entretenant que des liens logiques, non esthétiques, à l'histoire.

Or, à l'intérieur du domaine générique où se trouvent aussi bien l'art que le non art (« les choses matérielles qui ne sont pas de l'art ») les œuvres des minimalistes luttent tout de même pour affirmer leur spécificité propre (d'où le tire du manifeste de Donald Judd, qui constitue une sorte d'hommage à Greenberg). Selon son meilleur théoricien, une nouvelle sorte d'art est née, pour laquelle le risque de confusion avec le non-art est donc très grand. La désignation de cette nouvelle sorte d'art est dès lors essentielle. Donald Judd penche pour « Objets spécifiques » qui n'a pas fait fortune. C'est *Minimal Art* que l'histoire semble retenir, et accessoirement Literal Art, Primary Structures... Le Minimal Art aura voulu couper les ponts avec la peinture et la sculpture et n'aura cependant jamais cessé de s'y référer.

« La peinture et la sculpture sont devenues des formes fixes, écrit Donald Judd. Pour une bonne part, leur signification n'est pas crédible. L'usage des trois dimensions n'est pas l'usage d'une forme donnée. Il n'y a pas encore eu assez de temps ni de travail pour qu'on voie les limites (...) Puisque son domaine est si large, le travail tri-dimensionnel se divisera problablement en plusieurs formes. De toute façon, il sera plus vaste que la peinture et beaucoup plus vaste que la sculpture (...) Puisque la nature des trois dimensions n'est pas fixée, donnée a priori, quelque chose de crédible peut y être fait, presque n'importe quoi. »[34]

Presque n'importe quoi, en effet, et non nécessairement « crédible », comme allait plus tard le montrer l'expérience minimaliste européenne : Support/Surface et Arte Povera.

34. Donald Judd, *Specific Objects*, p. 184, cité par Thierry de Duve, *Résonances du Readymade*, op. cit., p. 233.

5 L'ART AUX LIMITES DE L'ART

Andy Warhol aura été une star mondiale de l'art sans que l'on soit bien sûr que la boîte de Campbell soup, l'image de Marylin Monroë ou, dans les derniers temps de sa vie, la Statue de la Liberté soient de l'art. Entre toutes ses réalisations, quel serait le point commun? Ce sont des réalités américaines devenues des mythes universels. Warhol a « peint » ceux-là, et beaucoup d'autres. Si certains étaient déjà des mythes avant qu'il ne les aborde, d'autres le sont devenus à travers son œuvre.

Il ne faut pas s'étonner de voir Andy Warhol s'emparer en 1986 de la célèbre statue conçue par Bartholdi, après les boîtes de tampons à récurer « Brillo » dans les années 60. À un certain niveau, toutes les mythologies communiquent entre elles. Comme dans ce feuilleton U.S. des années 60, Star Trek, où l'on voyait le vaisseau spatial Enterprise rencontrer le dieu Apollon !

Dans ses thèmes comme dans sa manière, la peinture d'Andy Warhol (si c'en est une) est sans mémoire et sans illusion aux deux sens du mot : elle est seulement en symbiose complète avec le style de vie américain. Or, notait Edgar Morin dans son « Journal de Californie », la machine américaine est brutale, grossière, et fait toujours appel en premier lieu aux moyens quantitatifs pour résoudre un problème (dollars, watts, tonnes, etc.), mais elle procède par essais et erreurs, et au bout d'un temps, elle réagit à l'échec par la réinterrogation du dispositif.

Warhol, confronté au problème de la peinture, l'a traitée par le quantitatif et le feed-back. Ce peintre est plus qu'un peintre américain : sa peinture est l'Amérique. Warhol n'a peint que des choses. Même Marylin ou Jackie sont des choses, car ce ne sont pas elles qui sont représentées, mais leurs portraits déjà reproduits par millions. Les différents traitements à base de répétition inventés par Warhol n'avaient pas pour but de recouvrir ou estomper ces choses, ni surtout de leur ajouter quoi que ce soit.

Warhol n'ajoute rien qui soit susceptible de changer la nature de la chose, car il n'a rien à en dire, sinon que les images répétées des choses choisies par lui finissent peut-être par constituer son propre portrait. « Si vous voulez tout savoir sur Andy Warhol, a-t-il dit, regardez simplement la surface de mes peintures, de mes films et de moi-même. Je suis là. Il n'y a rien derrière. »

« Je suis là » : non seulement parce que chacune des Statues of Liberty, par exemple, porte, en bas et à gauche, la marque des biscuits qu'il préfère (déjà la boîte de soupe Campbell se justifiait notamment par le fait qu'il en mangeait chaque jour) mais, plus profondément, parce que le développement de toute l'œuvre témoigne d'une volonté d'effacement

telle que, paradoxalement, la personnalité de l'auteur y fait constamment retour.

Il semblerait que Warhol ait déduit d'une réflexion sur les modes de production de la société industrielle américaine les moyens particuliers selon lesquels il s'absorbe dans l'œuvre. On n'a pas toujours très bien compris la phrase célèbre confiée en novembre 1963 à G.R. Sewenson pour Art News : « ce qui m'incite à peindre de la sorte, c'est que je désire être une machine, et j'ai l'impression que, quoi que je fasse comme une machine, c'est ce que je veux faire ».

L'important n'est sans doute pas la première partie de la phrase (« je désire être une machine ») où Jean-François Lyotard a vu l'affirmation la plus « impensée » et la plus difficile du désir de peindre en Occident depuis le Quattrocento[35]. Warhol ne nous oriente pas seulement vers les problèmes de l'économie moderne où les machines tiennent la place primordiale, et il ne prétend pas seulement désirer ce que réalise effectivement le capitalisme. Il dit surtout que, *quoi qu'il fasse* comme une machine, c'est bien là ce qu'il veut faire.

Or ici, Warhol ne pense pas se singulariser : il croit que l'art doit posséder l'anonymat égalitaire de la vie qu'il observe autour de lui. « Tout le monde se ressemble et agit de la même façon, et nous ne faisons que progresser dans cette voie. » Nous sommes des animaux sociaux, et c'est en tant que tels que nous pouvons « comprendre » un tableau de Warhol, non parce que nous aurions une culture artistique particulière.

L'Américain qui regarde l'une quelconque des versions de *« Electric chair »* (1971) sait qu'il s'agit d'une chaise électrique simplement parce qu'il y a des chaises électriques aux États-Unis. Et s'il est devant le *Martin Luther King* de Warhol, il se contente d'y voir Martin Luther King : l'artiste n'a pas introduit un seul indice, il n'a pas chargé l'image d'un seul « plus » de nature à laisser entendre qu'il y a un autre portrait possible. On voit la chaise électrique et Martin Luther King parce qu'on les a vécus ailleurs, parce qu'ils ont été dits semblablement dans les media. C'est cela la neutralité de Warhol : il ne nous raconte rien.

Il lui suffit de (re)produire les images que les spectateurs ne peuvent pas ne pas comprendre puisqu'ils ne peuvent pas ne pas savoir ce qu'est une boîte de soupe Campbell ou Marylin Monroë ou la Statue de la Liberté.

35. J.-F. Lyotard, *Esquisse d'une Économie de l'hyperréalisme*, in « Des dispositifs pulsionnels » op. cit., p. 105.
Dans ce texte, Lyotard fait de Warhol le représentant le plus significatif de l'hyperréalisme et voit en lui l'artiste qui énonce ce qui est le plus honteusement réactionnaire en prétendant « désirer » ce que réalise effectivement le capitalisme : être une machine. Non pas « se servir de la machine » insiste Lyotard, mais bien l'être. Le peintre s'efface totalement, et c'est cela qui le fait jouir. Ce qui permet à Lyotard d'assimiler le comportement de Warhol à celui de l'hystérique selon Lacan (Lacan disait de l'hystérique qu'elle veut un maître sur lequel elle règne).

Dès lors, il n'y a rien à déclarer devant ces œuvres qui ne parlent pas, qui ne sont finalement que le reflet de chaque américain dans l'exercice de ses connaissances du monde. Il n'y a plus qu'à prendre Andy Warhol pour ce qu'il était : une institution. Cet artiste a exercé pendant plus de vingt ans l'extraordinaire pouvoir d'arrêter le temps sur des visages et des objets (on a vu que c'est la même chose) dans lesquels les archéologues du futur reconnaîtront peut-être une civilisation.

Est-ce là indiquer que le travail de Warhol aura été réaliste (ou même, comme le veut Lyotard, hyperréaliste)? Lucy Lippard a fort bien noté que, « fort éloigné d'être le meilleur peintre actuel, si on juge suivant des critères conventionnels, Warhol est par contre l'un des artistes les plus importants de notre temps, car il domine la plus intransigeante branche conceptuelle de l'art abstrait ».[36]

Artiste volontairement impersonnel, qui n'a jamais eu que sarcasmes pour la touche ou même le simple rapport manuel au tableau, Warhol n'en a pas moins tiré ses sujets d'une expérience personnelle. C'est là l'origine de la dimension universelle de son œuvre, alors qu'il veut à la fois ne rien dire et tout dire. On ne manquera pas de remarquer que les Statues de la Liberté sont tout de même autre chose que des représentations mécaniques du monument. L'artiste a modifié le traitement de chaque image, ses interventions atténuant sensiblement le caractère systématique du procédé de reproduction : chacune des dix pièces de la série présente en effet une organisation formelle particulière. Mais les amateurs, attentifs à repérer les menues surprises que le maître, bon prince, leur a résérées, ne parviendront cependant pas à prouver que Warhol était devenu à la fin de sa vie un peintre d'atelier comme le sont aujourd'hui nombre de grands pop artistes (Wesselman, Jim Dine et Lichtenstein en particulier).

Tout d'abord, Warhol n'avait pas d'atelier : la *Factory* était un lieu ouvert. Tellement ouvert que, le 3 juin 1968, Valeria Solanas pouvait tirer plusieurs coups de feu sur lui. C'est à partir de cette date que le contact physique avec l'œuvre lui est devenu insupportable et qu'il a commencé à déléguer à d'autres le soin de réaliser les images qu'il signait. Il ne recommença à peindre que dans les derniers temps de sa vie,

36. Lucy Lippard, *Pop Art*, Fernand Hazan, 1964, p. 100. Lucy Lippard prête ainsi beaucoup d'importance à l'aspect formel de l'œuvre. La réussite de Warhol n'aura peut-être tenu, cependant, qu'à son intelligence, du point de vue stratégique (au sens que donnent à ce mot à la fois les militaires et les publicitaires) du problème qu'il lui fallait résoudre pour être considéré comme un « grand » artiste : à savoir être le premier, quoi qu'il fasse. Il déclare dans ses *Mémoires* : « Quand Ivan (Karp) m'a montré les tableaux tramés de Lichtenstein, je me suis demandé comment j'ai fait pour ne pas y avoir pensé moi-même. À partir du moment où Roy faisait si bien des images de B.D., j'ai décidé de prendre d'autres directions dans lesquelles j'aurais été le premier – comme la quantité et la répétition (...) Plus tard, Henry (Gelzahler) a reconnu : « d'un point de vue stratégique et militaire, tu avais bien sûr raison. Le territoire avait été préempté » (traduit et cité par Hector Obalk, *Andy Warhol n'est pas un grand artiste*, Aubier, 1990, p. 50).

les vernis colorés apparaissant de manière plus voyante sur le « pré-peint ». Transparents, ils étaient des couleurs traitées dans le liant plutôt que du liant dans les couleurs. Warhol restait à la surface la plus ténue du tableau, et ne touchait jamais réellement le sujet. Il se retenait, et de la manière la plus ascétique. Claude Fournet a suggéré qu'il n'est pas impossible que la démarche d'Andy Warhol « soit paradoxalement l'un des exercices les plus puritains qui nous aient été donnés en peinture depuis Mondrian ».

L'on revient ainsi à l'abstraction : est-ce vraiment incompatible avec le fait que toutes les œuvres de Warhol sont « figuratives », sans exception? Reprenons : Warhol ne raconte pas, ne critique pas, mais se limite, dans une tension extrême, à exprimer le monde du parcellaire, de la division et de la multiplication.

Warhol ne hiérarchise pas les informations qu'il prend dans le monde : pas plus du point de vue politique ou social que du point de vue esthétique. Il mobilise la passivité imaginaire des masses, jusqu'à saturation. Et une fois la saturation atteinte, il change de sujet sans regret.

La Statue de la Liberté, par exemple, symbole d'une civilisation que, plus que tout autre peintre de sa génération, Warhol aura contribué à dénoncer dans ses ressorts les plus profonds (mais non dans ses manifestations visibles, réservées au cinéma warholien, la seule partie de son œuvre que l'on peut qualifier d'hyperréaliste), n'a pas pu être un prétexte à discours. Elle est apparue comme forme où s'accomplissait le désir de peindre, mais comme toujours, en se perdant. Avec Warhol, le désir n'a jamais pris l'image au sérieux, et il n'avait peut-être tellement besoin de l'image que pour pouvoir la tuer. Marylin, Electric Chair, Campbell Soup, Statue of Liberty : autant de séries de séquences pour des meutres de symboles.

Andy Warhol aura incarné le pop art aux États-Unis. En France, ce sont les Nouveaux Réalistes qui en ont offert une réplique provisoire, bientôt disloquée par l'individualisme de ses protagonistes.

« ... De ma réflexion sur cette triple convergence (Klein, Tinguely, Hains) devait naître le groupe des nouveaux réalistes que je fondais en 1960 : coagulat historique qui a déclenché l'actuel renversement des valeurs. » Ce propos de Pierre Restany n'est sans doute pas modeste, du moins marque-t-il la responsabilité du critique par rapport à un mouvement qui, d'ailleurs, est mort moins de cinq ans après sa naissance. En effet, l'idéalisme de Klein ou le sens de la liberté de Tinguely (qui fut un moment seulement associé au groupe) s'accommodèrent mal des données figées dans les principes énoncés par Restany. On peut résumer ces derniers par le thème de l'appropriation de la réalité extérieure en la saisissant sous les catégories de la quantité et du constat[37].

Le Nouveau Réalisme se référait à l'objet pris en tant que tel et non à sa

représentation, dans une prise automatique comme dans le Pop Art. À ce titre, Arman, César, Christo et Martial Raysse doivent être rattachés au mouvement : ils lui appartiennent par leur recherche du dépassement du tableau de chevalet et leur refus du matériau pigmentaire traditionnel. Mais Restany a également associé les *affichistes* à son groupe.

On peut collectionner les affiches : certaines sont belles, ou drôles, ou rares. On peut aussi les décomposer en petits morceaux et re-composer à partir d'eux des tableaux : telle est par exemple la démarche d'Aesbacher qui est « affichiste » mais non lacérateur d'affiches comme Hains, Villeglé, Dufrêne ou Rotella. Car on peut enfin se jeter sur les palissades et les murs, en arracher ces images qui font intégralement partie du paysage urbain depuis la fin du XIX^e siècle, et les présenter telles quelles ou presque.

La première exposition de Hains et Villeglé intitulée « Loi du 29 juillet 1881 » date de 1957, et les deux Bretons déchiraient déjà depuis 1949. Il y a des raisons précises de penser que la lacération d'affiches correspond bien à une démarche esthétique aussi cohérente que celle des abstraits lyriques. Les lacérateurs ne lacèrent pas n'importe quelles affiches : elles sont politiques chez Hains, publicitaires chez Rotella... D'autre part, les lacérateurs ne montrent pas seulement l'endroit de leurs affiches : Dufrêne les retourne et dévoile les surfaces qui adhéraient au mur, Vostell les décolle également. Il ne s'agit pas seulement de remettre en question le concept de l'« œuvre d'art » mais de nier toute une mythologie de l'acte créateur. Or, l'affiche constitue l'un des éléments les plus directs de la sociologie urbaine. En se l'appropriant, les artistes mettent ainsi en évidence le profond caractère d'humanité qui l'imprègne.

Yves Klein (1928-1962) fut à lui seul beaucoup plus que le Nouveau Réalisme, même si son apport ne correspond pas nécessairement à toute la Révolution qui lui a été attribuée par certains critiques, dont naturellement Pierre Restany lui-même.

Klein se savait porteur d'une intuition centrale : le monde actuellement en gestation est radicalement nouveau. C'est-à-dire qu'un nouvel humanisme lui est nécessaire, au sein duquel l'art, libéré de toutes les contraintes techniques (le troisième âge industriel supprime les problèmes de réalisation et seule comptera l'*idée*), rejoindra son essence : langue de l'émotion pure, instrument unique de communication entre les individus doués de sens perceptif. Yves Klein s'est attaché à déchiffrer le futur langage de l'art et à définir une nouvelle esthétique. Car il voulait atteindre le beau, mais tout en refusant la peinture-spectacle.

37. Le premier manifeste du Nouveau Réalisme fut publié à Milan par Pierre Restany le 16 avril 1960. Voir sur cette question, du même auteur, *les Nouveaux Réalistes,* préface de Michel Ragon, éd. Planète 1968.

Dès lors qu'un tableau est composé de deux couleurs, par exemple, il y a comparaison ou combat : les éléments s'équilibrent, ou bien l'un d'eux prend le pas sur l'autre et il y a donc « spectacle », c'est-à-dire tableau conventionnel, dit de chevalet. L'idée du monochrome, pour Klein, correspondait au dépassement de cette peinture : l'utilisation d'une seule couleur pure lui permettait de matérialiser la « sensibilité cosmique » et de se griser, de faire table rase de toute contamination extérieure pour atteindre à un tel degré de contemplation que la couleur y devienne pleine et pure sensibilité. C'était son invitation au public de son exposition de 1956. Mais il dut constater que les visiteurs restaient prisonniers de l'optique apprise et reconstituaient à propos de la série des monochromes (plusieurs tailles, plusieurs séries de couleurs) les éléments d'une polychromie décorative. Il fallait donc pousser encore la démonstration : Yves Klein présenta à Milan une dizaine de tableaux rigoureusement semblables par le ton bleu, la valeur, les proportions et les dimensions. Le choc était plus rude que lors de la première expérience et les réponses du public furent plus passionnées. Mais si les concepts reçus étaient effectivement bousculés, les monochromes restaient encore « intégrables » au circuit commercial de l'art (et le fait est que leurs valeurs marchandes ont rapidement augmenté après la mort d'Yves Klein), au point de justifier des prix et de susciter des échelles de valeurs, chose *a priori* extraordinaire puisqu'il s'agissait de onze œuvres rigoureusement identiques. Mais Klein proposa lui-même une interprétation du fait commercial créé par les monochromes milanais : « L'observation la plus sensationnelle fut celle des acheteurs. Ils choisirent, parmi les onze tableaux exposés, chacun le leur et le payèrent chacun le prix demandé. Ce fait démontre que la qualité picturale de chaque tableau était perceptible par autre chose que l'apparence matérielle et physique d'une part, et, d'autre part, évidemment ceux qui choisissaient, reconnaissaient cet état de chose que j'appelle la sensibilité picturale. »

La logique de Klein le poussait à progresser encore. Le bleu inauguré à Milan lui paraissait déjà une approche dépassée de la réalité, qui est cosmique et infinie. Il fallait assumer la conscience de cet infini par l'artiste : ce fut le sens de la fameuse exposition du « Vide », en 1958, où deux mille personnes, accueillies par des gardes républicains en grande tenue, vernirent les murs nus et blancs de la galerie Iris Clert. Seul élément « pictural » peut-être, un cocktail offert aux invités colorait les urines en bleu... et tout le monde eut ainsi le privilège intime de voir jaillir le lendemain matin un monochrome bleu d'Yves Klein.

Par la suite, ce prodigieux homme de spectacle employa des pinceaux vivants : certains peignaient *des* femmes, lui peignit *avec* des femmes enduites de couleur, qui déposaient leurs empreintes sur le papier selon les indications de l'artiste. Yves Klein intégra également la nature : certains peignent la pluie, lui voulut peindre *avec* la pluie en attachant

une toile pigmentée de bleu à sa voiture et en promenant le tout sous l'orage *(Cosmogonies de la pluie)*.

Enfin, il utilisa des jets de gaz incandescent sous pression, ou bien des combustions de cartons suédois à l'amiante au contact de brûleurs industriels de gaz de coke (série des *Feux*). Dans toutes ces œuvres, le savoir-faire du peintre était aboli au profit de la seule idée créatrice qui commandait le procédé. Ce que Klein voulait, c'était au bout de sa recherche réussir à être peintre tout en ne faisant rien du tout – et surtout pas de la peinture : « Je serai un "peintre", on dira de moi : c'est le "peintre". Et je me sentirai un "peintre", un vrai justement, parce que je ne peindrai pas, ou tout au moins en apparence. Le fait que "j'existe" comme peintre sera le travail pictural le plus formidable de ce temps. » L'idée va loin. Elle rejoint les préoccupations le plus directement liées à la nouvelle place du peintre, après la disparition de l'actuel marché de l'art et de l'objet créé par l'artiste : le peintre collaborera, selon Klein, avec l'architecte sans peindre des décorations murales. Il sera tout simplement *présent* et sa collaboration avec l'architecte conférera à l'édifice une sensibilité et une chaleur que seule une longue fraternité avec ses habitants aurait pu lui donner. Pour Klein, l'art est la liberté totale, la vie. Le voici parvenu à l'état, soit de couleur en soi, soit d'ambiance ou de comportement. Il ne connaît plus de support matériel et échappe par le fait même à tous les circuits.

On pourrait appeler *artistes de l'adaptation* les peintres, sculpteurs ou manipulateurs de techniques nouvelles (vidéo) qui, prenant acte des conditions techniques de la vie d'aujourd'hui, traduisent le rythme et la présence de la machine dans leurs œuvres. C'est, si l'on veut, l'humanisme technologique contemporain défini par Pierre Restany comme « la réflexion d'une culture sur les données immédiates de la conscience d'un langage ». Artistes du néon, de l'acier ou du plastique, ils dominent moins la société industrielle qu'ils n'en acceptent les lois, avec plus ou moins de bonheur.

Leur grand devancier est Fernand Léger, dont l'art ne s'est pas élaboré en marge de l'univers machiniste - ou, comme Dada, contre lui - mais en s'identifiant à ce qu'il est et à ce qu'il préfigure. Jean-Louis Ferrier a souligné que Léger, cinquante ans avant les « op » - et « pop » - artistes, a été le seul peintre à poser le problème primordial des relations de l'art et de la société technicienne [38].

Pour Vasarely, qui veut tenir compte de toutes les possiblités techniques de son temps, s'impose la même évidence que pour Yves Klein : l'artiste doit disparaître en tant qu'exécutant. « Sentir et faire », a-t-il écrit, était l'ancienne démarche de l'art. Elle devrait être « concevoir et faire faire ». L'artiste proposerait - comme Vasarely lui-même -

38. Jean-Louis Ferrier, *la Forme et le Sens,* Denoël 1969, p. 127.

une idée prototype à partir de laquelle une ou plusieurs œuvres seraient réalisées par une équipe qualifiée. L'ordinateur doit être largement utilisé, ainsi que les procédés de reproduction industrilelle. Avec son alphabet forme-couleur, Vasarely se propose de traduire tous les sentiments de l'homme et de recréer une nouvelle beauté.

Nicolas Schöffer supprime également le pinceau et la main : il laisse courir le processus créatif dans son imagination, puis le visualise et parvient à la réalisation en usine grâce au seul travail de son intellect. Il s'est contenté de décrire son projet aux ingénieurs et techniciens chargés de l'exécution. Schöffer s'est souvent expliqué sur ses intentions [39], il refuse l'idée de spéculation et d'accaparement de l'œuvre (« l'artiste bohème qui, dans les romans de Balzac, tirait sur sa pipe en attendant le génie, est mort »). Il cherche à socialiser l'art grâce aux grandes séries qui permettent la production à bas prix de revient et donc à faible prix de vente.

Cinétiste et auteur de multiples, François Morellet a figuré parmi les animateurs du Groupe de Recherche d'Art Visuel, au milieu des années 60, avec Le Parc, Garcia Rossi, Sobrino, Stein et Yvaral. Son exposition de 1971 au Centre national d'art contemporain et la décoration de certains pignons des immeubles du plateau Beaubourg avant la construction du centre Georges-Pompidou ont donné des exemples d'un art rationnel dans la recherche de l'esthétique.

Sa *sphère* composée à partir de la superposition de grillages (*Sphère-Trame*, 1963) invitait à l'immersion dans l'espace technologique. Comme celle de Schöffer, la production de Morellet est programmée : structures pénétrables, œuvres cinétiques et multiples sont des spécimens d'un art volontaire qui ne veut plus rien devoir à la vieille « inspiration » incontrôlée.

Vassilakis Takis est devenu dans les années 60 un spécialiste de l'électromagnétisme. Il est de ceux qui s'emparent de la lumière, du mouvement, de l'électricité ou du magnétisme pour les introduire dans un autre ordre que celui dans lequel nous sommes accoutumés à les concevoir. D'où un divertissement peut-être irritant pour certains - les véritables spécialistes de l'électromagnétisme par exemple - mais aussi poétique pour d'autres. Les bricolages de Takis, grandes boules blanches oscillant au-dessus de leurs socles noirs, signaux lumineux bleus et rouges clignotant à trois mètres de hauteur à l'extrémité des tiges peintes en blanc, ou encore les « mobiles frissonnants », les « musicals » aux vibrations lancinantes, l'électro-signal respirant comme l'océan... sont tous conçus en fonction de la série et suscitent même la fascination dans la mesure où ils se répètent. Leur accumulation est l'une des clefs de leur poésie. Takis a contribué à la remise en question des rapports de l'artiste

39. Nicolas Schöffer, *le Nouvel Esprit artistique,* Denoël-Gonthier.

Andy WARHOL, *Joseph Beuys in memoriam, Extrait du Portfolio for J. Beuys*, 1986, *Sérigraphie 80 x 60 cm.*
Succession Warhol

avec l'œuvre et surtout de l'œuvre avec le public : plus besoin de
« marchand » mais seulement de réseaux de distribution. Les séries de
Takis sont de douze, vingt-quatre, trente et cent exemplaires. Certaines
ont été dites « illimitées » et l'on a pu se demander si la démythification
ne risquait pas de devenir une nouvelle mystification. La multiplication
indéfinie du bricolage, même si elle « multiplie le génie qui l'a porté au
jour », comme a dit sans trop de modestie leur auteur, en vient vite à la
production intensive de simples gadgets. Mais on peut se rassurer : Takis
n'est en fait jamais vraiment sorti du circuit galeries-musées tant décrié
naguère.

S'il refuse pour son compte les facilités offertes par les moyens de reproduction industriels, Piotr Kowalski, sculpteur, associe à sa démarche diverses possibilités nées de la technologie : néons et gaz en particulier. Il est parti du principe que le matériau que l'on s'apprête à sculpter a nécessairement une forme, et l'artiste qui le travaille est donc initialement un *déformateur*.

Si toute sculpture est essentiellement une déformation, Kowalski entend se contenter de déformer : il a conjuré hasard et géométrie en laissant se réaliser l'œuvre grâce à ces paramètres. Dans les armatures cubiques, des sacs de matière plastique se « déformaient » librement, sous l'action de la chaleur, de la pression d'un poids, d'un gaz rare, ou bien de champs magnétiques.

Le geste créateur de Piotr Kowalski était limité à la conception du procédé, comme chez Vasarely ou Schöffer : l'œuvre devenait ensuite une déformatrice autonome.

Kowalski fait typiquement partie des artistes qui synthétisent dans leur œuvre la science et la technologie. « Kowalski, écrit Frank Popper, tend à une complète liberté d'esprit afin de démystifier les préceptes de la science et de l'art, et s'inscrit dans la tradition européenne de l'imaginaire artistique rationnel. »[40]

Après les pionniers de l'art cinétique et de l'électromagnétisme sont apparus les praticiens de l'art-vidéo : très présents dans les manifestations collectives (10e et 11e Biennales de Paris en particulier), ils n'en sont cependant en France qu'au stade de l'exploration d'un nouveau moyen d'expression que Nam June Paik a déjà élevé au niveau d'une forme d'art autonome aux États-Unis.

Selon la définition de Don Foresta, « l'art vidéo est l'expression individuelle et personnelle d'un artiste utilisant l'outil-télévision - enregistrant au moyen de l'électronique sur une bande magnétique[41] ». L'art vidéo proprement dit se présente donc sous la forme de bandes destinées aux appareils de télévision, qui pourraient éventuellement être diffusées sur les chaînes officielles si leurs responsables le jugeaient à propos (mais on devine que, selon eux, le public n'est pas encore prêt à ce genre de « spectacle »). Il convient de ne pas confondre l'art-vidéo avec les installations-vidéo. Ces dernières utilisent la vidéo en tant qu'élément sculptural, seule ou avec d'autres matériaux. C'est dans ce sens qu'un artiste comme Michel Jaffrenou[42] - né en 1944 - a choisi de travailler à

40. Frank Popper, *Art Action et Participation, L'artiste et la créativité aujourd'hui*, Klincksieck, collection d'esthétique, Paris 1985 (1re édition 1980), p. 231.
41. Catalogue de la 11e Biennale de Paris 1980, p. 36.
42. Jaffrenou, commentaire de *le plein d'plumes*, catalogue de la 11e Biennade de Paris, p. 146. On ne confondra pas l'art vidéo avec l'art à l'ordinateur, beaucoup plus riche de promesses, semble-t-il, mais non encore inséré dans le circuit de l'art, dont le théoricien est Frank Popper. Parmi ses représentants en France : Edmond Couchot, Philippe Jeantet.

partir de 1969, après avoir peint des tableaux traditionnels. Pour Jaffrenou, la vidéo est « un moyen de manipuler, et je dis bien manipuler, un matériau de poids - vidéogramme - un moyen de pratiquer la vidéothéâtrie, c'est-à-dire : les facettes d'un jeu qui consiste à considérer la vidéo comme acteur à part entière, plutôt turbulent, et dont les sculptures sont sa fixation relative mêlant la réalité figée et la durée réelle du temps qui s'écoule... une certaine mise en permanence de l'éphémère fut toujours l'une des justifications de l'art avec la recherche de la communication. Les adeptes de l'art corporel et les décrypteurs de la mémoire semblent partager les mêmes ambitions.

Après la révolution accomplie par Marcel Duchamp, John Cage, Manzoni et Pinoncelli qui ont dissocié l'activité d'artiste de la production d'œuvres, il devenait impossible d'instaurer *en peinture* les arts du corps réinventés aux États-Unis par Vito Acconci et en France par Michel Journiac et Gina Pane. C'est *elle-même* que Gina Pane a exposé dans les années 60 et 70 (elle est morte en 1990, mais elle avait déjà renoncé depuis plusieurs années à ses actions pour retourner à une pratique plastique en atelier). Elle proposait alors des actions corporelles qui avaient leur lieu, leur temps et leur public. Plus tard, les visiteurs de la galerie ou du musée pouvaient voir des photographies de l'évènement. Gina Pane mettait son corps à l'épreuve : se coupait les paupières, se tailladait le ventre, s'enfonçait des épines dans les bras, marchait sur des morceaux de verre etc..; la répulsion gagnait les spectateurs. On parla de masochisme et d'exhibitionnisme. « Mais non, protesta Bernard Teyssèdre, s'il fallait chercher à comparer cette mise en question du corps, ce serait avec l'enquête lucide, nullement passionnelle et très étrangère au plaisir que Michaux poursuivit sur les zones limites de la conscience. Loin d'exalter le Moi, ou de l'humilier, Gina dévoile en nous cette part d'irrationnel que la culture a pour tâche de censurer, la religion de dévoyer : elles qui conspirent à camoufler le sang et invaginer la chair ». [43]

Le corps de Gina Pane lui servait de support-image pour une communication non linguistique. Le corps humain n'est pas seulement biologique : il est politique (c'est à dire situé socialement). Il peut donc contribuer à dénoncer les interdits culturels qui le mutilent. Le nouvel humanisme annoncé par l'art corporel serait social et subversif, à l'opposé de l'humanisme « technologique», et finalement totalement *inadmissible*. Il serait parvenu, mieux que d'autres modes d'expression, aux limites de l'art : il ne semble pas avoir eu de postérité.

43. Bernard Teyssèdre, *Gina Pane ou la débâcle des anges,* in OPUS International, n° 51, juin-juillet 1974.

6 NÉO-MINIMALISMES EUROPÉENS

On entend par minimalismes européens, d'une part le mouvement Support/Surface et le groupe BMPT (Buren, Mosset, Parmentier, Toroni) en France, et d'autre part l'Arte Povera en Italie. On traitera le premier et le troisième de ces mouvements dans le présent chapitre, BMPT ayant tôt éclaté compte tenu des personnalités de Toroni et Buren qui ont fait des carrières essentiellement individuelles. La démarche de Buren sera analysée au chapitre 8.

Qu'est-ce que l'objet de la peinture pour Louis Cane, Daniel Dezeuze, Patrick Saytour et Claude Viallat en juin 1969? « C'est la peinture même » répondent-ils. Les tableaux qu'ils exposent alors au Musée du Havre ne se rapportent qu'à eux-mêmes. Ils ne font pas appel à un « ailleurs » (la personnalité de l'artiste, sa biographie, l'histoire de l'art...). Ils n'offrent pas d'échappatoire, car la surface, par les ruptures de formes et de couleurs qui y sont opérées, interdit les projections mentales ou les divagations oniriques du spectateur. La peinture est un fait en soi et c'est sur son terrain qu'on doit poser ses problèmes.

Tels sont les principes fondateurs d'un groupe qui, à l'occasion d'une exposition organisée à l'automne 1970 par Pierre Gaudibert au Musée d'Art Moderne de la Ville de Paris, prit le nom de « Supports/Surfaces ». L'appellation fit fortune dans les media, mais le groupe éclata à Nice en juin 1971. Un nouveau label, « Support/Surface » – au singulier – fut déposé par Arnal, Cane, Devade, Bioulès, Dezeuze et Pincemin. Marc Devade (1943-1988) fit rapidement figure de théoricien officiel : fondateur avec Louis Cane de la revue *Peinture-Cahiers théoriques,* il développa une théorie de l'art dont les expositions organisées par Support/Surface constituaient en quelque sorte l'illustration. Son approche de la théorie et de la pratique picturale était basée sur le matérialisme dialectique et sur la psychanalyse.

C'est peut-être pourquoi les artistes de Support/Surface ne travaillaient que sur les « refoulés de la peinture traditionnelle » : endroit-envers, tension-détension, mollesse-dureté, mouillure, imprégnation, format, etc.

« L'idéologie bourgeoise dominante, écrivait le comité de *Peinture-Cahiers théoriques* dans son numéro 1 (juin 1971), reflète dialectiquement la crise mondiale du mode de production capitaliste, l'impérialisme déclinant. Cette crise, comme contradiction principale entre le capitalisme et le socialisme, peut être saisie à son niveau secondaire idéologique à l'intérieur même d'un mode de signification spécifique comme la peinture.

Les bases théoriques de cette saisie sont pour la revue : premièrement, le matérialisme historique et le matérialisme dialectique, et, d'autre part, la psychanalyse comme travail de l'inconscient, analyse du sujet de la pratique. »

L'analyse matérialiste de la peinture devait faire disparaître tout l'idéologisme bourgeois en ce domaine et permettre à la peinture, jusque là constituée en univers clos, de rejoindre l'Histoire, c'est-à-dire la lutte des classes : elle cesserait ainsi de contribuer à la bonne conscience de l'idéologie dominante « libérale » par de pseudo-innovations qui n'ont rien à voir avec le véritable rôle révolutionnaire qu'elle pouvait et devait jouer désormais.

« La révolution n'est pas un thème pictural comme on essaie de le faire croire ici et là, écrivait Marc Devade, la révolution est une pratique qui passe aussi par la transformation de la peinture elle-même. »

Ce *passage*, selon Devade, devait être accompli par la couleur. Son travail tendrait à mettre en évidence ce qui cheminait dans la couleur depuis Cézanne, Matisse, Mondrian, Pollock, Rothko et Newman, et que l'idéologie dominante avait toujours refusé de *voir*. Elle n'aurait pas vu, en effet, que la couleur est une « matière » chargée de toutes les pulsions sexuelles, grosse du péril social de la jouissance multipliée, décentrée sur toute la surface du corps devenu impropre au travail et à la reproduction.

La couleur devait déborder le dessin qui figurerait les limites et les interdits. Chez Devade, « la couleur se joue de la forme qui fait jouer la couleur. Jouer = jouir »... « L'identité-unicité de l'« individu » reflétée par celle du format est mise en abîme, liquéfiée, excédée par le procès de signifiance, c'est-à-dire la couleur... » Devade a donc proposé de vastes toiles carrées (deux mètres de côté) où la couleur liquide se répandait vers l'extérieur à partir du *blanc,* « lieu d'où émerge la couleur et où retournent les couleurs ». Le blanc se situait matériellement à la hauteur des yeux, les couleurs étaient plus bas. *Voir* et *lire* les travaux de Devade allaient de pair : le discours appelait l'œuvre qui appelait le discours. « La couleur est dans le texte. »

Pour Marc Devade, « la peinture est une expérience de soi comme quoi il n'y a pas de conscience de soi; elle est produite en dépensant et non en représentant quelque chose pensé avant cette expérience ».

À la fin des années 70, Devade avait présenté à Gordes ses *Figures Section* aux formats hiératiques (chaque tableau était constitué de deux panneaux superposés; 190 sur deux fois 130 cm) et aux couleurs fragiles. La couleur, dans cette série, n'était pas jetée sur un plan, mais devait l'ouvrir, le creuser. Toute la science du peintre consistait, là encore, à faire en sorte que les espaces découverts par ces couleurs transparentes se dérobent sitôt entrevus. Devade entendait toujours échapper au tableau traditionnel : avec lui, la « surface » ne devait en aucun cas offrir au spectateur une image qu'il puisse reconnaître et identifier comme un

« style ». À son propos, Marcelin Pleynet a pu écrire que, « dans l'encombrement général, cette peinture fait sens parce qu'elle fait du vide, parce qu'elle vide le sens ».

Marc Devade étant mort prématurément, Louis Cane étant retourné au plaisir rétinien de la peinture tout en vitupérant les minimalistes de tous bords, les représentants actuels de cette génération poursuivant une œuvre conforme aux principes initiaux ne sont plus guère que deux : Niele Toroni (né à Locarno en 1937) et Daniel Buren (pour ce dernier, voir chapitre 8).

Toroni présente imperturbablement, depuis 1966, exclusivement des empreintes de pinceau n° 50 répétées à intervalles réguliers de 30 cm. « La partie poilue du pinceau (celle qui en principe sert à peindre !) appliquée sur la surface y laisse son empreinte. Et voilà le travail et voilà la peinture. »

L'évolution que Niele Toroni s'est interdit, Claude Viallat l'a accomplie et en assume aujourd'hui toutes les conséquences.

Après l'exposition historique du Havre, vint pour Viallat le temps ascétique de la prolifération de sa fameuse « forme en formation » dans la plus grande économie des moyens (cette forme ni géométrique ni organique qui était et serait désormais le leitmotiv de son œuvre).

Pas de peinture : surtout de la teinture qui, souvent déposée sur une toile pliée, y connaissait la déperdition par le dépliement. Viallat alignait de plus en plus systématiquement sa forme avec des variantes dans les procédés de marquage du support (*Empreintes au Feu*, 1972. *Colorants mordants et alcool à brûler*, 1975) et très vite dans le support lui-même (*Toile à matelas*, 1974. *Stone*, 1975). Cette forme devenue image de marque finit pas l'encombrer, alors il essaya de la détruire. (« Entre 1973 et 1976, a-t-il confié à Xavier Girard, elle m'encombre beaucoup. Tout un travail d'empreinte, de feu de solarisation, de détérioration, vise à m'en débarrasser (...) je cherche à faire que la forme et le système se « pourrissent » d'eux-mêmes. C'est cette période que Bernard Ceysson nomme la « période pourrie ». J'exploitais de façon un peu abusive les imprégnations, les superpositions, les diffusions de la couleur. J'utilisais des draps qui avaient des qualités de capillarisation très grandes. La couleur filait dans la trame et s'éparpillait très loin. Je peignais des toiles recto-verso et je les superposais mouillées... »[44]

Est-ce vraiment le pourrissement qu'il recherche alors? Bernard Ceysson suggère que lorsqu'il soumet ses toiles à la pluie, au soleil et même aux vagues de la mer, c'est parce qu'il désire inconsciemment domestiquer les forces élémentaires, devenues de la sorte des éléments constitutifs de l'œuvre. Peut-être. Mais dans son entêtement à marquer

44. Catalogue *VIALLAT*, Musée National d'Art Moderne, Collection « Contemporains, n° 1, juin 1982.

Claude VIALLAT, Bâche kaki, 1981, MNAM AM 1983-472, Paris

la toile de la même forme à distances égales, Viallat constituait surtout une grille vides/formes « qui rejetait de l'effet principal, couleur matière, l'intérêt sur la périphérie des effets secondaires ». Viallat cherchait bel et bien à mettre en évidence les refoulés traditionnels de la peinture : maladresses techniques, défauts de métier, effets matériels de vieillissement ou de dégorgement des couleurs, instabilité des matériaux... Bref : tout ce que cinq siècles d'histoire de la peinture avaient enseveli. « ... le travail produit ne fait plus appel à la seule historicité de la peinture occidentale, mais à l'histoire de la peinture occidentale dans l'historicité de l'Art, elle-même dans l'Histoire des connaissances. » Viallat se retrouve en quête des balbutiements de l'humanité. Ce qui l'intéresse, ce n'est pas le raffinement de nos langages policés, c'est la redécouverte des gestes premiers : le retour à l'origine.

Un bouclier indien, une bâche récupérée à l'usine l'intéressent davantage que les engagements politiques des doctrinaires de support/surface. Viallat, qui n'a jamais voulu quitter le terrain de la peinture (cf. le texte collectif du Havre) rompt donc avec le cercle infernal vides/formes à la fin des années 70. Il en a fait assez pour pouvoir laisser s'épanouir AUSSI la couleur jamais séparée de la matière. En témoigne *l'Hommage à Picasso* de 1980, montage de bâches imprimées travaillées à l'acrylique, directement inspiré de *« Femmes à leur toilette »* peint par

Picasso en 1938. « Ayant à peindre une série de bâche imprimées de motifs soit floraux, soit agressivement décoratifs, le retour sur le carton de tapisserie *Femmes à leur toilette* avec son architecture verticale horizontale, son surcroît de papiers peints collés, a imposé une rencontre que je n'ai pu que constater... »

Viallat, qui n'a jamais su ce qu'il allait faire au moment de peindre (mais qui sait fort bien ce qu'il ne veut pas faire) va dès lors pouvoir explorer à sa manière le champ infini de la seule peinture. La « forme » est toujours présente, mais il n'est plus question de l'assimiler à une simple image de marque : la peinture est là, désormais, qui submerge le prétexte formel et laisse le peintre libre d'aller à la rencontre des matériaux. Rideaux, bâches, velours, franges, filets et pompons deviennent des offrandes inattendues, dont Viallat sait qu'elles entrent par lui dans l'histoire de l'art.

Révéler le statut d'objet de la peinture ? Dans les années 80-90, Viallat n'en est plus à ces déclarations sonores. Il a pris le parti de peindre, et cela se voit : non seulement sans ennui, mais avec passion. Chemises dérobées à Henriette, toiles de tentes et parasols (surtout les parasols : formes parfaites qu'il n'est pas interdit d'associer aux rosaces des cathédrales) déterminent chacun, chez l'artiste qui les a posés à même le sol, un traitement particulier.

Il s'agit seulement de savoir ce que le peintre peut faire dire à ces matériaux. Viallat n'est décidément pas un « créateur de formes » (au pluriel), lui qui n'aura développé, inlassablement, qu'une seule forme. Mais les matériaux choisis ont des formes, eux, qui déclenchent mille manières de peindre : c'est tout ce qu'il demande quand il les aborde avec appétit, sans aucun esprit de méthode : le temps des systèmes est révolu.

« J'ai un foutoir de matériaux dans l'atelier dit-il, je choisis un support. Et j'improvise. » Viallat improvise, mais sans jamais se départir d'une attention aiguë aux petits événements qui surgissent à chaque instant dans l'acte de peindre. « J'ai le caractère rustique. Chaque jour me modifie, si je me laisse porter, mon travail se modifie aussi... » Pas plus qu'hier, il ne convient de chercher *le* sens de l'œuvre de Viallat : elle se poursuit « en spirale », et c'est tout. Alfred Pacquement précise que s'il y a sens, il est partout. « Rien n'est laissé au hasard et chaque élément est à prendre pour ce qu'il est mais aussi pour ce qu'il est devenu dans la peinture. Le pompon est l'image du pinceau ; la tente, celle de la grotte ; le store à franges, la *« Fenêtre à Tahiti »*. Partout des références prises dans l'histoire de l'art mais aussi des cultures traditionnelles ; fusion d'une modernité, d'une conscience historique profonde et d'un enracinement : telle apparaît aujourd'hui la peinture de Viallat. » (Catalogue de la rétrospective du Musée National d'Art Moderne).

Viallat en était par exemple à la troisième génération de la « Fenêtre à Tahiti » vers la fin des années 80. Mais Matisse n'était pas le prétexte

d'une série. « J'essaie de dire dans des temps différents les mêmes choses » disait le peintre qui soulignait son manque de méthode. Une seule idée directrice : à partir de la « forme » jamais abandonnée, « reculer les marges au maximum ». Ce n'était pas facile jusqu'en 1976, mais depuis que Viallat a choisi de rejoindre la peinture, la voici qui revient toujours, quel que soit le prétexte à peindre, souvent rapporté chez les bâchiers et tapissiers des environs. « La peinture se retrouve toujours, quel que soit le prétexte » : phrase importante du peintre, qui avère le passage définitif du minimalisme au baroque, accompli sans que l'artiste perde une parcelle de son identité. Et sans qu'il renonce à reculer les marges de l'art.

C'est en 1967, à l'occasion d'une exposition à la Galerie La Bertesca de Gênes qu'il intitulait « Arte povera E Im Spazio » que Germano Celant donnait officiellement naissance à l'Arte povera en tant que mouvement artistique autonome.

À côté des artistes regroupés sous l'étiquette « Dans l'espace » Celant avait réuni, pour représenter l'art pauvre : Boetti, Fabro, Kounellis, Paolini, Primi et Pascali.

Ce dernier présentait un cube de terre, et Kounellis un tas de charbon : Celant observait dans sa préface que l'on était dans une « période de régression de la culture (...) Dans l'art, la réalité visuelle et plastique est donc vue telle qu'elle est ; elle se réduit à des accessoires et découvre ses artifices linguistiques. La "complicatio" visuelle, non directement liée à l'essence de l'objet, est rejetée (...) Le mode de la définition se réduit aux modes d'être et d'agir : présence physique (ou de la matière) et comportement. Les gestes de Boetti ne sont plus qu'une accumulation, un assemblage, de l'amas. Ils représentent l'appréhension immédiate de tout archétype gestuel, de "toute intervention" de comportement. Et voilà les "figures" : l'amas comme amas, la coupe comme coupe, le tas comme tas... »[45].

Presque immédiatement, d'autres artistes rejoignaient l'Arte Povera : Mario Merz, Zorio et Anselmo en particulier. On rattache généralement à l'Arte Povera les artistes de l'« Antiform » (terme employé par Robert Morris dans un article d'Artforum en avril 1968). La John Gibson Gallery de New York organisa une exposition « Antiform » en 1968 qui réunissait Hesse, Panamarenko, Robert Ryman, Saret, Richard Serra, Keith Sonnier et Richard Tuttle.

Réfléchissant en 1982 sur l'histoire de l'Arte povera, à l'occasion de l'exposition « Arte povera, Antiform » du C.A.P.C. de Bordeaux qui regroupait des sculptures de 1966-1969, Germano Celant affirme que, dans un certain sens, « cette remise en question des valeurs et des

45. Germano Celant, *Identité Italienne, l'art en Italie depuis 1959*, Centre Georges Pompidou, Paris 1981.

procédures de la pratique artistique ouvrait un territoire de régénération : l'idée et le développement de la recherche allaient être critiqués, minés et reconstruits, mais il devait en résulter une explication différente de l'art par et avec lui-même ».[46] Il s'extasiait sur le fait que, dans cet art, un tas de bois ou une balle de coton « sont exaltés dans leur apparente banalité et inertie (...) ils tiennent de leur pauvreté une haute charge d'énergie ». Le matériau n'est plus, pour Celant, un moyen ou un instrument de recherche, il devient « un élément constitutif de l'art ».

Dans certains cas, il n'y a même plus de matériau du tout. En 1967, Luciano Fabro réalise « Pavimento-Tautologia » : une simple couche de journaux recouvrant la partie centrale du dallage d'une galerie. Les journaux, disposés en rectangle, sont quelque peu froissés. Il s'agit notamment d'exemplaires d'« Il Giorno » (mais ce fait n'a pas d'importance). On peut remarquer que le dallage, dont une large partie est visible autour des journaux, est particulièrement bien propre (ce fait a, quant à lui, énormément d'importance).

Dix ans plus tard, dans un entretien avec l'artiste, Achille Bonito-Oliva commente l'œuvre en ces termes : « Depuis le début, ton travail a comme stratégie de déplacer l'attention du signifié au signifiant. » Luciano Fabro commente alors le commentaire : « Dans ce travail-ci, je voulais pousser le spectateur dans ses retranchements, le traiter en hôte. L'attente de l'hôte, ce qu'il souhaite, c'est voir, sans s'attacher à ce qu'il voit, c'est jouer un peu les touristes, vis-à-vis de l'art. Le sachant, j'ai fait ce travail : s'il n'entre pas vraiment dans le domaine propre à l'art, il relève tout bonnement du domaine de la provocation artistique (...). En fait l'œuvre n'est pas là, elle est dans le couplage avec le commentaire, avec les explications : le texte explique que la façon d'apprécier, la lecture de l'œuvre se comprend uniquement (je ne dis pas essentiellement mais uniquement) à partir de la réalisation elle-même : pour pouvoir jouir (excusez l'expression) de l'œuvre, il faut avoir lavé, puis recouvert. L'œuvre est constituée par le travail fait pour elle (un travail que beaucoup de gens font : un travail de ménagère). »[47]

Là-dessus, l'artiste raconte de façon assez touchante que dans le village italien de son enfance, lorsque les femmes lavaient à fond leur carrelage, elles le protégeaient ensuite deux ou trois jours avec des journaux : c'était une démarche intime, un essai pour que ne soit pas complètement perdu quelque chose qui avait coûté un jour entier de travail. Démarche que Bonito-Oliva qualifie aussitôt de « fait anthropologique » de nature à éclairer les liens privilégiés entre le sensoriel et l'intellectuel, liens qui constitueraient l'aspect fondamental de la création chez Fabro.

46. Germano Celant, *Un art critique*, in catalogue « Arte Povera, Antiform », C.A.P.C., Bordeaux, mars-avril 1982. Non paginé.
47. Entretien avec Achille Bonito-Oliva, Rome 1977, in *Dialoghi d'Artisti*, éd. Electa, Milan 1984. Cité dans *Fabro*, Art Éditions/Paris Musée, 1987, p. 165.

Retenons pour l'instant que, dans « Pavimento-Tautologia » comme dans beaucoup d'autres pièces, il ne s'agit pas « vraiment » d'art, mais de « provocation artistique ». Il n'y a pas d'œuvre, mais seulement un couplage entre l'objet présenté et son commentaire. Sans la clef révélée par ce dernier, inutile de s'attarder à contempler Tautologia la bien nommée : elle ne dira rien d'autre qu'elle-même.

Fabro se félicitera en 1981 dans un entretien avec Jole de Sanna de ce que « l'un des mérites reconnus à notre génération, c'est la prise d'une foule de libertés, dont on profite immédiatement : la frivolité, l'arbitraire, l'hyperbole, la digression, le fait d'être maniaque... ». Notre génération, c'est-à-dire, outre Fabro lui-même, Merz, Penone, Kounellis, Zorio, Anselmo et quelques autres. La quête d'identité de cette génération s'est accompagnée d'un essai de clarification des liens qui unissent art et nature.

« Au cours de l'histoire, indique par ailleurs Fabro, la nature a sans cesse été dessinée par l'art. Le dessin qui en est résulté a donné cohérence à la religion, comme aux sciences, comme à la société. Je me suis posé une question : comment donc ce terme de Nature qu'un artiste inventa au début de l'humanisme, est-il désormais pour nous les artistes, totalement insaisissable?

La nature est, en tout cas, la référence maniaque de Giuseppe Penone. En 1969, il apporte un jeune arbre dans son atelier et l'enduit de cire de la base au bout des branches. En même temps qu'elle reçoit les traces des moindres irrégularités de l'écorce, la cire retient également les empreintes des doigts de l'artiste. La technique du moulage lui a permis de se situer lui-même dans un processus « naturel » : acte d'addition auquel répondent des œuvres conçues sur le principe de la soustraction.

Penone crée la même année (il a alors vingt-deux ans) son premier arbre à partir d'une poutre de bois équarrie en enlevant un à un les anneaux de croissance, contournant avec soin les nœuds pour dégager les branches, anneau par anneau, jusqu'à ce que l'arbre ait retrouvé le volume qu'il avait à vingt-deux ans, précisément. Un côté de la poutre est laissé intact, de manière à condenser dans le présent le passé et l'avenir de l'arbre. Titre poétique de l'œuvre : « Son être dans sa vingt-deuxième année vue en une heure. »)

Ici comme chez Fabro, le travail de Penone ne consiste pas en la production d'un objet esthétique : ce qui constitue l'œuvre n'est pas ce qui se présente aux yeux du spectateur, mais l'expérience vécue dont l'objet est le signe plus ou moins direct. Dès lors se pose une question : est-il bien nécessaire de montrer ces travaux dans des galeries et des musées, et d'abandonner les visiteurs non informés à leur perplexité ou à leur malaise?

Question plus naïve qu'impertinente, sans doute, que Fabro balaie par une déclaration péremptoire : « Mis en présence de l'œuvre, chacun a un

instant de panique qui recrée l'instant de même nature que je vis dans une recherche. Ce n'est pas une tension qui se relâche, elle invite au contraire à retourner à l'œuvre : il y a interaction. »

Instant de panique, vraiment? Ou plutôt sentiment décourageant de profond ennui? Clément Greenberg, qui a bâti sa théorie esthétique sur une distinction capitale entre *formalized art* (l'art formalisé, c'est-à-dire conçu et réalisé par l'homme) et *raw art* (art à l'état brut reposant seulement sur notre capacité à percevoir sur le mode esthétique n'importe quel objet), ne reconnaît de véritable qualité artistique qu'aux propositions de la première catégorie. Pour lui, nul doute que les journaux de Fabro et les arbres de Penone, ou tout aussi bien les balles de paille de Merz et les chevaux installés par Kounellis dans la galerie de l'Attico à Rome en 1969 peuvent être lus comme de l'art, mais d'une certaine façon. Ainsi en était-il de la tradition minimale dont ils procèdent, celle qui vise la mise en scène d'une parcelle d'énergie, au contraire du minimalisme qui se contente, après Malévitch, de travailler sur des structures géométriques primaires. « De la même façon, écrit Greenberg à propos des œuvres minimalistes en général, qu'à peu près n'importe quoi peut l'être aujourd'hui – une porte, une table ou une feuille de papier blanc. »[48]

Adversaire déclaré de la postérité de Marcel Duchamp, dont toute la démarche avait précisément consisté à mêler cyniquement et dissoudre l'un dans l'autre formalized-art et raw-art, Greenberg n'est pas seulement heurté par l'aspect tautologique des conceptualismes (« J'insiste sur ce qu'on peut faire, dit Fabro sur ce qu'on fait quand on le fait »), mais plus encore, peut-être, par la manière dont la *facilité* des « œuvres » présentées est déguisée sous l'idée du *difficile* savamment produit par les textes et commentaires dont elles sont *nécessairement* assorties.

« L'idée du difficile – mais la seule idée, non la réalité ou la substance – est utilisée contre elle-même. À force d'évoquer cette idée, on parvient à se donner l'air avancé et l'on supprime en même temps la différence entre le bon et le mauvais. »[49] Clément Greenberg est lui-même un farouche défenseur de l'idée de progrès en art, et donc du rôle primordial des avant-gardes en tant que perturbatrices des ordres établis et instauratrices de nouveauté. (« La peinture nouvelle continue de scandaliser. Ceci devrait suffire en soi à démontrer que la peinture est aujourd'hui le plus vivant des arts d'avant-garde, car seul un nouveau substantiel et significatif peut perturber les bien-pensants... »)[50]

Le voici placé à son tour dans l'apparemment inconfortable position du bien-pensant qui refuse une « avant-garde » au nom d'une concep-

48. Clément Greenberg, *Recentness of Sculpture*, Art International, avril 1967.
49. Clément Greenberg, *Avant-Garde Attitudes : New Art in the Sixties*, Studio International, avril 1970.
50. Clément Greenberg, *Peinture à l'américaine*, 1955, in *Art et Culture*, Macula, Paris, 1988.

tion réputée dépassée de l'art, que résume J.-P. Criqui dans une intéressante étude parue dans les *Cahiers du Musée National d'Art Moderne.*[51]

Le formalisme de Greenberg contiendrait un écueil, qui réside « dans son attachement aux motifs de la continuité et de la spécificité : continuité d'une essence de l'art à travers son histoire, que le modernisme assure et relance au moment où elle était menacée ; spécificité des fins que s'assignent la peinture et la sculpture en se vouant, dans la limite de leurs mediums respectifs, au culte d'une impossible visualité pure ».

Or c'est cette spécificité des fins que viennent d'abolir les héritiers de Duchamp, parmi lesquels au premier rang les adeptes de l'arte povera évacuant toute problématique de visualité de l'œuvre, dont la principale caractéristique est « de n'être pas là », nous dit Fabro qui oublie certaines de ses œuvres comme « lo Spirato » en marbre.

La position de Greenberg, qui ne peut juger une production artistique que sur le modèle de l'objet comme entité matérielle dont il importe de contempler les propriétés intrinsèques, voyant disparaître cet objet, ne peut que conduire à conclure à l'extinction de l'art depuis Duchamp.

Position logique (et mélancolique), mais qui traduit l'erreur de la conception moderniste de l'histoire de l'art et non une juste interprétation de l'art pauvre. Ne vaudrait-il pas mieux admettre que le mythe moderniste, qui voit dans l'art l'histoire d'un progrès continu (cf. *Progress in art* de Suzi Gablik, Rizzoli 1976) et inéluctable, d'avant-garde en avant-garde, jusqu'à l'avènement de la perfection spirituelle... le mythe moderniste est en train de s'effondrer devant les conséquences absurdes qu'il entraîne depuis un demi-siècle ?

Après Duchamp, Manzoni et Yves Klein qui crurent sincèrement avoir accompli les *dernières* œuvres d'art, et qui annoncèrent prophétiquement (croyaient-ils) l'avènement de la réduction minimale, que pouvait-on faire encore pour « continuer » l'histoire de l'art ?

On pouvait, soit s'enfermer dans l'impasse de la conception hégélienne de l'histoire des formes dont Greenberg reste le représentant prestigieux et affligé (quand bien même il se déclarerait kantien) et se débattre dans les propositions tautologiques de plus en plus dérisoires (œuvre = travail de ménagère), soit rompre radicalement avec l'idéologie moderniste.

Cette rupture s'appelle le post-modernisme. On peut regretter que, dans ses variations dites anachronistes et transavantgardistes, le postmodernisme soit apparu aussi racoleur que dépourvu d'invention à l'exception de rares artistes comme Paolini. Mais, si l'approche postmoderne véritable est une tentative consciente de destructuration des séquences historiques linéaires de l'art, notamment par le recours non

51. *Cahiers du Musée National d'Art Moderne,* n° 22, décembre 1987, p. 99.

Mario MERZ, sans Titre, 1987, Installation, Chapelle de la Salpêtrière, Galerie Durand-Dessert, Paris

nostalgique et non parodique à la citation, alors la situation actuelle nous apparaît d'une grande richesse potentielle. De multiples directions sont désormais ouvertes, qui toutes tendent à nous restituer l'art – de quelque époque qu'il soit – au présent. L'arte povera était nécessaire en tant que manifestation du désastre final d'une conception caduque de l'art.

Parmi les premiers à prendre les nouvelles directions ouvertes, Bertrand Lavier (né en 1949) et Christian Boltanski (né en 1944)

affirment avec force la présence de l'art, même si c'est toujours aux limites de l'art. Le premier, connu pour sa démarche de rupture (il a notamment présenté une « sculpture » intitulée « Brandt/Fichet-Bauche » qui consistait en la superposition d'un coffre-fort et d'un réfrigérateur) n'en revendique pas moins le titre de *peintre* parce qu'il veut « marquer la différence avec la notion à tout faire d'artiste », ce qui est une manière de rompre avec les conceptions minimalistes et un art générique. Le second se dit lui aussi *peintre*, et pourtant dans son atelier l'on ne trouve nul pinceau : seulement des photos agrandies ou des boîtes de biscuits empilées. Les environnements de Boltanski, installations liturgiques pour la vénération de la seule présence obsessionnelle de la mort, sortent à l'évidence de l'art auto-référentiel. Tout comme le travail de Lavier, il est à la recherche d'un sens improbable auquel s'affronter.

7 LA RÉSISTANCE COMME TRADITION DES AVANT-GARDES

En Europe, un certain nombre d'artistes, parfois considérables, sont restés insensibles à la fois à l'idéologie moderniste triomphante et à la caricature du post-modernisme dite transavantgarde : à des titres divers, ils ont incarné dans les années 70 et 80 la tradition de l'avant-garde comme résistance (résistance, d'abord, à l'académisme dominant du minimalisme, mais pas seulement).

Francis Bacon, qui appartient à la race des grands irréguliers de l'art, comme Jean Dubuffet, doit être placé avec ce dernier au tout premier rang de ces résistants. Dans les générations qui suivent, on retiendra, d'une part, six représentants de la figuration en France : Adami, Monory, Télémaque, Klasen, Fromanger, Velickovic[52] ainsi qu'un peintre difficilement classable, François Rouan, et d'autre part les peintres-sculpteurs allemands Baselitz, Lüpertz, Penck, Immendorf auxquels s'associe le danois Kirkeby.

Dans le livre qu'il a consacré à Francis Bacon[53], Gilles Deleuze fait la preuve qu'il a vraiment regardé la peinture et qu'il s'est soumis avec humilité et enthousiasme aux indications que, tableau après tableau, le peintre lui a livrées. *Le tableau,* davantage que les confidences publiées par David Sylvester, pourtant largement utilisées. *Le tableau,* plus que tout système qu'aurait pu inspirer au philosophe les figures irréductibles du plus grand génie pictural anglais depuis Turner.

Soit *Août 1972,* il s'agit d'un triptyque, c'est-à-dire, selon Gilles Deleuze, de la forme sous laquelle se pose le plus profondément l'exigence suivante : « Il faut qu'il y ait un rapport entre les parties séparées, mais ce rapport ne doit être ni logique ni narratif. » On pense analogiquement à la musique telle que la conçoit Olivier Messiaen distinguant le rythme actif, le rythme passif et le rythme témoin. Dans la peinture de Bacon, le triptyque constituerait l'équivalent des mouvements en musique : il serait « la distribution des trois rythmes de base »,

52. À ces noms doivent être associés, d'une part ceux de Erro, Kermarrec, Rancillac, Cueco, Arroyo, Aillaud, Poli, Guyomard... tous bons représentants d'un art historiquement proche de la *« Figuration Narrative »,* mouvement des années 60 dont le théoricien fut Gerald Gassiot-Talabot, et d'autre part, dans des mouvances figuratives diverses : Jean Le Gac, Ernest Pignon-Ernest, Hugh Weiss, Michel Tyszblat, Edgard Naccache, Sergio Birga, Denis Rivière, Constantin Byzantios, Jean-Pierre Le Boul'ch, Christian Bouillé. Ces derniers sont des exemples dispersés d'une forte présence de la figuration (détournée ou non) marquée aussi par la personnalité de Paul Rebeyrolle (né en 1926) dont l'œuvre, défendue notamment par Jean-Paul Sartre, Michel Foucault et Michel Troche, constitue une des plus intéressantes manifestations de la figuration engagée en France (cf. Catalogue *Peintures 1968-1978,* Grand Palais 1979, Paris).
53. Gilles Deleuze, *Francis Bacon Logique de la Sensation,* coll. *La Vue le Texte,* éd. de La Différence, 1981.

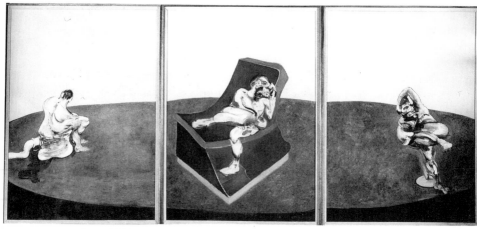

Francis BACON, Trois personnages dans une pièce, 1964, MNAM 1976-925, Paris

et très particulièrement celui dit *Août 1972* est un des plus musicaux. Une extraordinaire subtilité y est perceptible dans l'opposition augmentation-diminution : « Si le témoin est fourni au centre par les allongés, et par l'ovale mauve bien déterminé, on voit sur la figure de gauche un torse diminué, puisque toute une partie en manque, tandis qu'à droite le torse est en voie de se compléter, s'est déjà ajouté une moitié. Mais aussi tout change avec les jambes : à gauche une jambe est déjà complète, tandis que l'autre est en train de se dessiner ; et à droite, c'est l'inverse : une jambe est déjà amputée, tandis que l'autre s'écoule (...). C'est ainsi que les mutilations et les prothèses chez Bacon servent à tout un jeu de valeurs retirées ou ajoutées... »

C'est à un *processus* que nous sommes initiés, selon une démarche prémonitoire formulée naguère dans *L'Anti-Œdipe :* « Dès qu'il y a génie, il y a quelque chose qui n'est plus d'aucune école, d'aucun temps, opérant une percée – l'art comme processus sans but, mais qui s'accomplit comme tel. »[54]

Mais Deleuze ne fait que peu appel aux concepts mis en œuvre dans *L'Anti-Œdipe* pour lire Francis Bacon. Il n'utilise que discrètement la notion de « déterritorialisation » (pour dire avec justesse que le contour baconien, qui commence par un simple rond, est d'abord un isolant, qui contraint la structure à s'enrouler pour couper la figure de tout milieu naturel) ou encore l'image du « corps sans organe » (pour suggérer avec pertinence que Bacon défait l'organisme au profit du corps, et le visage au profit de la tête, et parvient à un corps intense soumis à la violence de forces internes). Deleuze ne pouvait pas manquer non plus d'aller droit à

54. Gilles Deleuze et Félix Guattari, *L'Anti-Œdipe*, éd. de Minuit, 1972, p. 443.

la fameuse action de la « présence » chez Bacon, déjà analysée par Michel Leiris : se peut-il que cette présence soit hystérique ? « Il y a un rapport spécial de la peinture avec l'hystérie. C'est très simple. La peinture se propose directement de dégager les présences sous la représentation... Ce n'est pas une hystérie du peintre, c'est une hystérie de la peinture... L'abjection devient splendeur, l'horreur de la vie devient vie très pure et très intense... »

Les figures de Bacon, précisément, sont une réponse à la question de savoir comment rendre visibles des forces invisibles : elles partagent avec les créatures de Beckett et Kafka un caractère de présence indomptable qui parle de la vie alors même qu'elles décrivent la déchéance, la mutilation ou la chute. Bacon n'est pas un peintre qui croit à la mort.

Deleuze propose à cet égard des pistes fécondes, qui jamais ne théorisent à l'écart des données concrètes de la peinture. Il note bien que Bacon se pose des problèmes concernant le maintien inévitable d'une figuration « pratique » au moment où sa figure rompt avec le figuratif, et qu'il refuse le sensationnel et la violence (au point de renier partiellement ses Crucifixions). Car ce n'est pas de la violence accessoire du représenté qu'il est question, mais bien de la violence essentielle de la sensation. Il n'y a pas de « sentiments » chez Bacon : seulement des affects. Plus que tout autre, l'auteur de *Proust et les signes* pouvait comprendre que Bacon refuse nettement la voie de la peinture figurative (il est « figural » au sens où l'entend Jean-François Lyotard dans *Discours, Figure,* ce qui n'est pas la même chose) et récuse l'abstraction (comme en témoigne son dédain affiché pour Pollock, incapable d'empêcher le « diagramme »[55] de proliférer alors qu'il faut au contraire en garder la maîtrise, comme y parviennent Michaux ou lui-même).

Francis Bacon se met en effet de la sorte dans une situation analogue à celle de Proust en littérature. Acharnés à la création de figures qu'ils arrachent à la figuration, Proust et Bacon feraient identiquement fonctionner leur mémoire « involontaire » qui accouple deux sensations existant dans le corps à des niveaux différents et qui s'étreignent comme deux lutteurs : « La sensation présente et la sensation passée, pour faire surgir quelque chose d'irréductible aux deux, au passé comme au présent : cette figure. »

Francis Bacon, dont il est dit aussi dans le livre de Deleuze qu'il est le plus grand coloriste depuis Van Gogh et Gauguin, partage avec ces derniers « l'appel lancinant au clair » comme propriété de la couleur ».

Soit un exemple analysé par Marc Le Bot et cité par Deleuze : La *« Figure au lavabo »* de 1976, « est comme une épave charriée par un fleuve de couleur ocre, avec des remous circulaires et un récif rouge,

55. *Diagramme :* l'ensemble opératoire des lignes, zones ou taches assignifiantes et non représentatives qui ont pour fonction de suggérer des « possibilités de fait ».

dont le double effet spatial est sans doute de resserrer localement et de nouer un moment l'expansion illimitée de la couleur, de telle sorte qu'elle en soit relancée et accélérée. L'espace des tableaux de Francis Bacon est ainsi traversé par de larges coulées de couleurs. Si l'espace y est comparable à une masse homogène et fluide dans sa monochromie, mais rompue par des brisants, le régime des signes ne peut y relever d'une géométrie de la mesure stable. Il relève, dans ce tableau, d'une dynamique qui fait glisser le regard de l'ocre clair au rouge. C'est pourquoi peut s'y inscrire une flèche de direction... »[56]

Et Deleuze de conclure : « ce qu'on appelle vision haptique, c'est précisément ce sens des couleurs. Ce sens, ou cette vision, concerne d'autant plus la totalité que les trois éléments de la peinture, armature, Figure et contour, communiquent et convergent dans la couleur. »[57]

Le même Marc Le Bot a choisi, en 1975, l'œuvre de Valerio Adami pour pratiquer une lecture formaliste de sa peinture[58]. Au même moment, Hubert Damisch pratiquait sur Adami un discours freudien[59] et Jacques Derrida développait de son côté une théorie originale du peintre italien[60].

Marc Le Bot prend appui sur deux *Portraits de Joyce,* tableaux d'Adami exécutés en 1971. Adami transforme par son travail de peintre des photographies qu'il découpe le plus souvent dans des journaux et magazines : ces documents, loin d'être « objectifs », apparaissent strictement codés. La perspective offerte par la photographie témoigne de la pratique commune à un moment donné ; sa « rationalité » présuppose l'existence d'un univers ordonné de significations et de valeurs dont elle est la représentation « objective » et qu'elle ne saurait donc contester. Le *sens* de l'image photographique existe *antérieurement* à celle-ci. « En quoi une telle image est un instrument idéal de manipulation idéologique, puisqu'elle ne peut reprendre les significations d'un ordre déjà établi. Et c'est donc cet espace et son idéologie réaliste dont Adami choisit de déranger les relations régulières par le jeu des transformations formelles qu'il leur fait subir. »

Premier point à retenir, donc : la pratique picturale d'Adami dérange l'ordre établi, elle subvertit les significations qui pourraient lui venir du dehors (ici : de la photographie) par dislocation des unités de sens et par redistribution (arbitraire?) des morceaux. L'essai de Le Bot vise à

56. Marc Le Bot, *Espaces,* in L'Arc, n° 73.
57. Gilles Deleuze, *Francis Bacon,* op. cit., p. 97.
58. Marc Le Bot, *Valerio Adami,* éd. Galilée, 1975.
59. Hubert Damisch et H. Martin, *Adami,* éd. Maeght 1975. Voir également de Damisch : « *S. Freud en voyage vers Londres,* in *Fenêtre Jaune cadmium* op. cit., p. 239.
60. Jacques Derrida, *Adami,* in *Derrière le Miroir* n° 214. Texte repris et développé in *La vérité en peinture,* Flammarion, 1978.
Voir également Jean-François Lyotard, *Que peindre? Adami, Arakawa Buren,* ed. de La Différence, 1989.

Valerio ADAMI, *Portrait de Joyce*, 1971, Galerie Lelong, Paris

montrer comment ce travail de déconstruction s'opère en deux temps.

Un tableau d'Adami renvoie toujours à du déjà connu : le hall du « Great Northern Hotel » ou, comme dans l'exemple choisi, ce personnage nommé James Joyce. Mais, à vrai dire, ce déjà connu n'est pas une donnée à l'état brut : c'est à un spectacle choisi pour son artifice ou à un document que se réfère Adami, non à une pure donnée de la nature. En l'occurence, ce n'est pas à Joyce qu'il est fait allusion, mais à *une photo* de Joyce, celle qui le représente en veste blanche, la nuque appuyée sur sa main et qui se trouvait sur son piano comme en témoignent d'autres photographies. Le peintre ne puise à aucun ordre préexistant de significations transcendantes à la peinture, que cette dernière aurait ainsi pour tâche de *signifier* à sa façon. Non : dans ce premier temps il apparaît que le référent de l'image d'Adami est toujours lui-même une autre image codée, et que le propos du peintre consiste à élaborer un « travail signifiant de transformation formelle de l'ordre figuratif ». Le Bot aborde alors le second temps de la déconstruction et montre que ce travail, transformation d'un système de visibilité en un autre, aboutit à un pur système formel.

La première image dite *Portrait de James Joyce* (qui ne porte aucune inscription) n'est pas d'abord un portrait : simplement du vert et du rouge, chacune de ces teintes étant dédoublée en deux valeurs claires et sombres égales deux à deux. Peu d'éléments sont reconnaissables, et les

rares tracés identifiés sont impersonnels et ne peuvent être repérés comme significatifs de Joyce qu'à condition de connaître la photographie reprise par le tableau (une paire de lunettes, un nœud papillon, des boutons, un col, une manche et sa manchette, un torse et un crâne segmentés). La photo n'est pas aisément identifiable grâce au tableau, mais elle en a été la condition nécessaire en tant que déclencheur du travail formel. L'important n'est pas que ce tableau précis ait été rendu possible : c'est qu'il y ait eu mise en place du jeu créateur du peintre.

Adami en donne la preuve en réalisant une seconde œuvre à partir de la même photo, qui porte cette fois un texte précisant que le référent est bien « Mr. James. A. Joyce. », mais aussi un texte de Joyce car nous y lisons également : ARABY / IN / DUBLIN. Cependant, note Marc Le Bot, les mots « Mr. James. A. Joyce. » ne désignent ni l'auteur d'un livre de langue anglaise (James A. Joyce) ni le nom de l'auteur en traduction italienne ou française (James Joyce). Le graphisme qui segmente le double nom du personnage « que la civilité nomme Mr. Joyce et la célébrité James A. Joyce » opère par des points un découpage de deux dénominations appartenant à des contextes différents : ces points jouent peut-être un rôle analogue au dessin d'Adami qui, dans sa peinture, sépare les plages de couleurs par de forts cernes noirs.

De même pour l'inscription ARABY / IN / DUBLIN, phrase que d'ailleurs Joyce n'écrivit jamais telle quelle, *Araby* étant une nouvelle faisant partie du livre intitulé *Dubliners*. « La phrase n'a pas non plus aucun sens discursif, observe Marc Le Bot, si bien que chacune des deux inscriptions sur la toile d'Adami a quelque chose qui l'apparentait à ces concrétions verbales de Joyce qu'on nomme des mots-valises. »

Ce mot-valise, « Araby », était on le sait riche de sens multiples et de souvenirs pour l'auteur de *Dubliners,* présents à la fois dans sa mémoire et dans l'écriture. C'est un mécanisme intellectuel analogue qui joue pour le peintre du portrait de James Joyce. « Après avoir lu une nouvelle intitulée *Araby* dans un livre intitulé *Dubliners,* et après que son regard eut été arrêté par une photographie de James Joyce, le peintre réinscrit ensemble quelques mots et quelques traits, dans un espace instable qui est textuel et plastique à la fois. » Le tableau, ce sont ces rencontres. De même, selon le témoignage d'Adami, il y a des coïncidences qui peuvent déclencher le travail du peintre. Soit le grand compositeur Mahler qui, devant résoudre de graves difficultés psychologiques, décide de consulter Sigmund Freud. Or Freud passait ses vacances dans les Dolomites, où précisément Mahler possédait une petite maison... Assemblage de faits et d'images qui, réunis par le peintre, donnent une série de dessins consacrés à Freud, Mahler, l'alpinisme dans les Dolomites, etc. Mais revenons aux deux portraits de Joyce.

L'écriture même de Joyce, fragmentée et bourrée d'abréviations qui résument des phrases entières, a été comparée à un travail de mosaïste.

Ne peut-on faire la même comparaison à propos du travail d'Adami? D'abord parce que sa pratique picturale est en effet proche de la marqueterie et du vitrail. Ces travaux artisanaux juxtaposent deux sortes de contours : ceux qui définissent des entités identifiables et ceux (comme le plomb) qui délimitent « des entités sans identité », mais aussi parce que le peintre ne prétend à aucune vérité psychologique de Joyce, il n'apporte aucune information sur son modèle, « mais de l'œuvre écrite par Joyce à la peinture d'Adami se noue une sorte de complicité où se décèle ce qui est sans doute la finalité de l'art : la peinture d'Adami comme le langage de Joyce s'ouvre à une liberté ludique de l'imaginaire où, comme dans le rêve mais selon d'autres procédures, tous découpages et toutes associations fragmentaires sont possibles, où coexistent les domaines hétérogènes de l'image et du texte, où les totalités constituées se défont, où de nouvelles unités s'inventent dont il faut décrypter le sens, où ne joue pas le principe de non-contradiction ».

La démonstration de Marc Le Bot permet de comprendre une ambition des recherches formalistes en peinture : elles constitueraient une arme efficace contre l'ordre établi, car elles détruisent l'autorité du code qui permettait d'imposer à la peinture la mission de transmission des valeurs liées au discours politique dominant. Mais la peinture d'Adami aide aussi à voir, selon Le Bot, que le formalisme qui *combat* est un formalisme qui *jouit*. « Le surgissement de ce qui dans le voir, excède la signification rationalisée et concerne la jouissance, serait dans la peinture le produit d'un travail formaliste dont le moteur est un désir de savoir. » Et la connaissance, c'est le terrain où se rencontrent le risque et la jouissance. Jean Clair avait perçu de son côté dans l'image d'Adami procédant par élimination et retrait, ruptures et coupures, le signe du désir et plus encore de son manque (origine d'une infinie fascination) [61]

Le désir d'Adami pourrait se traduire par le mot *voyage* sur lequel il faut revenir. Le « voyage du dessin » (titre de l'une de ses expositions) est souvent aussi chez lui dessin de voyages *(Freud in viaggio verso Londra, Viaggio all'est),* ce qui fait dire à Jacques Derrida que « ce qu'Adami appelle "voyage du dessin" y complique, en abyme invisible, un dessin de voyage ». [62] Mais plus encore, Derrida voit dans la ligne d'Adami, qui est coupure-rupture-séparation arbitraire, on l'a vu, non justifiée par le peintre qui ne peut cependant s'en passer, une fascination de la frontière. Celle-là même, par exemple, près de laquelle s'est suicidé Walter Benjamin (intensément admiré par Adami). Il faut s'évader de ce monde démembré, tronçonné par les États; Valerio Adami invite le spectateur de ses images à saisir l'occasion d'accomplir lui aussi un voyage qui sera la récompense de sa disponibilité.

61. Jean Clair, *Art en France,* éd. du Chêne 1972.
62. Jacques Derrida, *la Vérité en peinture,* op. cit., p. 197.

Jacques MONORY, *Un autre*, 1977

Monory ne saurait peindre lui non plus sans photographies : celles des magazines, celles que l'on peut tirer des films de télévision ou de cinéma, celles surtout qu'il fait lui-même spécialement pour ses tableaux, qui représentent des êtres et des choses le concernant personnellement. il projette le négatif, dessine les contours. Puis, la photo dans la main gauche, il peint *en bleu* de la main droite (« ce n'est jamais la photo qui est sur la toile », dit-il). Pourquoi en bleu, bleu de cobalt, bleu de Prusse, parfois proche du mauve? Tout le problème des images de Monory est peut-être là, à en juger par l'extrême variété des interprétations que ce bleu a inspirées.

Selon Jean Clair, le bleu étant l'effet du lointain, sa coloration est celle de l'attente, voire de la nostalgie. Ce bleu marque une coupure, un écran qui s'interpose à la limite de la réalité et du rêve. « Le bleu est ainsi tout à la fois l'objet de mon désir et ce qui me sépare de mon désir. Il symbolise l'espace qu'il me faut parcourir pour retrouver ce que j'ai perdu, mais aussi bien l'obstacle infranchissable qui m'en détourne : il est une promulgation de l'absence, une relance indéfinie de l'illusion [63]. »

Par son monochromatisme (comme d'ailleurs par son trait), Monory tourne le dos à Cézanne et, par son refus radical du réalisme illusionniste,

63. Jean Clair, *Art en France*, op. cit., p. 40.

en représentant la représentation grâce à une forte injection de « moyens de reproduction mécanique » (W. Benjamin), il contribue à éliminer la légende du « créateur et de la création ». Il apporte une riposte à ce qu'on a appelé le défi lancé par la société moderne à l'art de peindre : l'invention et la diffusion de la photographie. Avec Monory (comme avec Klein et Raysse), la peinture cesse d'être un des beaux-arts et se donne pour ce qu'elle est selon Jean-François Lyotard : « un moment dans un processus général de conversion des énergies libidinales ». [64]

Monory, Klein et Raysse sont peut-être, pour Alain Jouffroy, les plus grands peintres français d'après-guerre : non parce qu'ils ont, à un moment ou à un autre, utilisé des méthodes comparables, mais parce que, au contraire, « chacun d'eux a adopté un choix, appliqué une méthode, instauré une poétique irréductible à l'autre, aux deux autres : l'individualisme de chacun d'eux saute d'autant plus aux yeux qu'il renforce celui des deux autres ».[65]

Au-delà du bleu, il faut donc rechercher l'originalité des images de Monory. Revenons sur une idée déjà esquissée : ce peintre *ne donne pas à voir*, il expulse plutôt mentalement ce qui l'encombre (dans certains cas il se représente lui-même) et, par conséquent, rend compte d'une expérience : expérience présente ou enfouie dans le passé. Pas d'« objectivité » donc, en dépit de l'usage de la photo, mais bien élaboration d'un langage qui ne parle que de ce qui concerne directement l'artiste. Ces instantanés de la vie sont parfois techniquement médiocres (Monory utilise volontiers des clichés d'amateur qui figent maladroitement un geste, cadrent bizarrement une scène), mais ils provoquent chez le spectateur une émotion ou même un malaise que les images composées ne déclenchent jamais.

La trace fugace d'un instant heureux donne le sentiment, non d'avoir duré, remarque Jean Clair, mais d'avoir été. Voilà un peintre qui invite à méditer sur la mort. L'univers de Monory est également peuplé de *jungles* plus imaginaires que réelles ou de *meurtres* en série dont les éléments sont redistribués dans l'espace du tableau : le revolver, l'homme masqué qui fuit, le magasin et un véritable morceau de miroir que le peintre a vraiment criblé de balles. Labyrinthes de l'imaginaire (tout est vrai, tout est faux), les tableaux de Monory semblent des rêves d'enfant ou des terreurs intimes matérialisées, toujours noyés dans une invincible solitude.

Ce n'est pas seulement le miroir (peint, ou donné tel quel) qui est brisé ici, mais bien le fameux réalisme de la peinture. Les images de violence

64 Jean-François Lyotard, « Contribution des tableaux de Jacques Monory à l'intelligence de l'économie politique libidinale du capitalisme dans son rapport avec le dispositif pictural, et inversement » *in Figurations*, « 10/18 », p. 163.
65. Alain Jouffroy, « la Peinture, la Photographie et la Cécité », *in Opus international* n° 44-45.

de Monory sont allégoriques et, comme Marc Le Bot, il convient de prendre l'allégorie au sérieux; on dira avec lui que « les images de Jacques Monory ont raison de manifester terreur et angoisse, de jouer symboliquement comme forces de destruction des pièges mécaniques où se trouve piégé l'imaginaire de la vie quotidienne ».[66]

Le « réel » et l'imagerie du réel, qui va de la fenêtre d'Alberti à la photographie contemporaine, sont l'alibi du système et de l'idéologie capitaliste. Leur force, c'est d'incarner la raison et d'être conformes à « la réalité ». Poser la question du réalisme pictural reste donc essentiel pour la peinture. La peinture, qui relève d'une idéologie historique, ne lui échappera qu'en niant ce à quoi elle a été pliée depuis quatre siècles : le réalisme précisément. Et « qui parle de réalisme sans un désir de meurtre est pris au piège de cette idéologie ».

L'essentiel du discours pictural de Monory ainsi entendu a été conçu dans les années 60, puis précisé et renforcé par la suite. Il s'agissait d'un discours de combat, dans un contexte international dominé en particulier par les sous-produits de l'expressionnisme abstrait.

Parmi les rares jeunes peintres qui réagirent, le cas de Hervé Télémaque est remarquable. En 1963, il est un jeune artiste haïtien de 26 ans qui a vécu trois ans à New York (de 1957 à 1960) à un moment où la quasi totalité du terrain est occupée par des ressassements post-pollockiens, et qui décide de livrer bataille à partir de Paris.

Télémaque se situe d'emblée à la jonction de l'expressionnisme abstrait et du pop art naissant. Il peint « *Portrait de famille* » (que l'on a pu revoir à Paris en 1990 à la galerie Moussion), grand tableau de combat que le critique Philippe Dagen a justement qualifié d'œuvre historique, « non seulement en raison de la vigueur et de la complexité de la composition et de la violence ironique de l'image, mais parce qu'elle se trouve à la conjonction de l'expressionnisme abstrait et du pop art. Du premier relève la technique gestuelle, les déformations des figures et les dissonances chromatiques; du second l'insertion de vignettes façon bande dessinée et de la représentation minutieuse d'un mannequin de couturière. La figure féminine qui occupe le centre de la toile pourrait être la cousine décrépie et hallucinée d'une *Woman* de De kooning. Près d'elle un petit robot emplumé à grandes dents rêve de « Pikasso ». Un autre déclare dans un coin : « trop tard ». Trop tard pour quoi? Pour demeurer dans l'académisme abstrait de l'époque et pour ignorer l'époque, la publicité, la consommation, le système du spectacle... » (Le Monde, 8 juin 1990.)

Depuis lors, Télémaque a poursuivi son aventure picturale sans aucune concession aux courants dominants – c'est un résistant – et sans jamais cesser d'observer ses contemporains. C'est pourquoi Philippe

66. Mac Le Bot, « les Appareils du réalisme », *in l'Art vivant* n° 36.

Dagen a eu raison de suggérer qu'il se pourrait fort bien que ce soit grâce à ses « tableaux de chasse aux symboles sans concession ni ornement, à cet art agressif et incisif » que la peinture actuelle, parce qu'elle aura su garder un véritable lien avec son temps, aura de ce fait conservé un sens.

La peinture de Gérard Fromanger se présente en séries : depuis *Annoncez la couleur* (1973) jusqu'à *De toutes les couleurs* (1990) en passant par *Questions* (1976), *Tout est allumé* (1979) ou *Allegro* (1982), chacune affirme, inlassablement, la présence de la peinture, l'évidence de tous les possibles contenus en elle et l'irréductible liberté du peintre.

En un temps difficile pour les artistes, menacés par les servitudes subalternes de la médiatisation et de la banalisation de leur activité, Gérard Fromanger assume orgueilleusement le rôle de l'artiste au plein sens que Nietzsche avait donné au mot : un personnage aristocratique qui pose des valeurs sans discuter ni argumenter, avec autorité.

L'artiste n'a rien à prouver : il a à créer. « Ce qui a besoin d'être d'abord prouvé ne vaut pas grand-chose », écrivait Nietzsche dans *Le cas Socrate,* précisant ainsi l'affirmation célèbre de *Naissance de la Tragédie :* « Seule vie possible : dans l'art. Autrement, on se détourne de la vie. »

Gérard Fromanger a récemment répondu par quelques phrases cinglantes à une enquête sur une hypothétique « fin du sens » en art. Celle-ci, par exemple, fortement marquée d'antiplatonisme : « La nécessité de l'Art n'a jamais obéi ni à une croyance, ni à un ordre, ni à un décret, ni à une opinion. »

L'art, pour la filiation nietzschéenne, où semble se situer aujourd'hui Fromanger, a plus de valeur qu'une éventuelle « vérité », car il est l'expression la plus complète de la vie, et cela suffit.

La philosophie de Nietzsche était d'abord une esthétique − puisque l'art est la meilleure traduction de la vie − qui s'inscrivait moins dans une métaphysique de la subjectivité que dans une nouvelle et radicale conception de l'individualisme. En problamant qu'« il n'y a pas de faits, mais seulement des interprétations », Nietzsche ouvrait la voie à la critique généalogique du rationalisme scientiste accomplie plus tard par Gilles Deleuze et Michel Foucault et, à travers eux, à la possibilité de l'individualisme radical des années 68 dont Gérard Fromanger fut en France l'une des figures de proue[67].

Il n'est pas indifférent, à cet égard, que Gilles Deleuze ait préfacé la série *Le Peintre et le Modèle* en 1973 et Michel Foucault la série. *Le Désir est partout,* deux ans plus tard. L'un et l'autre se sont au moins autant attachés à lire les images de Fromanger qu'à les situer par rapport au créateur. L'un des thèmes centraux de l'esthétique nietzschéenne était bien de penser l'art davantage à partir de l'artiste (de sa volonté) qu'à partir de l'œuvre elle-même. Ce n'est pas là une conception amoindris-

67. Sur Fromanger, voir Catalogue Musée National d'Art Moderne, Centre Pompidou, 1980, et « *Gérard Fromanger 1963/1983* », Éditions Opus International/Ville de Caen, Paris, 1982.

sant la valeur de cette dernière : il s'agit simplement de savoir à partir de quel point de vue il convient de l'appréhender. Pour l'œuvre de Fromanger, il est clair que toute position extérieure à celle de l'artiste est sans intérêt : « L'activité de peintre ne me situe pas à l'endroit à partir duquel on entretient les autres, encore moins à propos d'une croyance en l'Art... »

Il n'y a décidément pas de *vérité* en art, comme le veut la pensée classique. Les *Animaux-Hommes* qui dansent, ivres de couleurs, dans *De toutes les couleurs* témoignent cependant qu'il y a du *vrai*. Non pas un vrai tissé d'identité, de transparence ou d'une introuvable harmonie, mais un vrai surgissant à travers l'affirmation passionnée de la différence pure, elle-même forgée par la multiplicité des forces vitales. Celles, par exemple, que recèlent les couleurs orchestrées par l'étrange fou de peinture qu'est Gérard Fromanger : « Bouillonnant, éclatant, le rouge piaffe d'impatience et ne supporte plus sa solitude. Il demande, il supplie, il exige un vert, même petit, là-haut dans l'angle, et le vert apparaît, complémentaire, indispensable à la vie du rouge; ils dansent et composent de nouvelles figures et déjà se demandent avec qui partager leurs guerres et leurs amours... »

On ne saurait interpréter les guerres et les amours des couleurs et des figures de Gérard Fromanger, car elles sont elles-mêmes interprétations. À moins de se situer à l'origine de ce qui les rend si intensément *vraies :* les batailles et les amours de Fromanger lui-même.

Plus encore que chez Adami, Monory et Fromanger, l'œuvre de Peter Klasen – né en 1935 à Lübeck – s'appuie sur l'utilisation de la photographie. « Ma peinture est profondément liée à l'environnement urbain dans lequel je vis, dit-il. Elle se comprend comme un refus, voire une dénonciation d'un monde de plus en plus envahissant d'objets et d'images qui conditionnent fondamentalement notre vie quotidienne. »

Liée à l'environnement, la peinture de Klasen ne s'arrête cependant jamais au simple constat. Elle oppose une attitude consciente à la société industrielle, en premier lieu par les choix opérés (« il y a des tas d'objets que Klasen n'a jamais représentés et, sans doute, ne représentera jamais », note Pierre Tilman) et par le traitement imposé à chaque sujet.

Klasen, dès son arrivée à Paris en 1959, découvre la quotidienneté par l'intermédiaire de l'imagerie publicitaire, simple et utilitaire, qui ne pose aucun problème artistique et qui exerce sur lui une véritable fascination. Il commence à peindre en décidant de détourner à ses propres fins le discours publicitaire et les images des mass media. Il en vient peu à peu à sélectionner méthodiquement les éléments qui lui sont nécessaires. Il photographie les morceaux de réalité dont il a besoin, et qui doivent impérativement être filtrés par l'appareil avant d'entrer dans sa peinture, qui s'opère elle-même à travers un système de caches et de calques (un dessin préparatoire extrêmement précis a été exécuté sur projection de

Peter KLASEN, « Très fragile DB 21 S Rouge » 1987, Galerie Louis Carré

diapositive) masquant ou au contraire révèlant certaines formes. Le pigment est projeté à l'aérographe. Il y a ainsi neutralisation de l'image, élimination de toute intervention manuelle directe sur la toile.

« Peindre est donc pour l'artiste une opération lucide et calculée qui écarte le lyrisme expressionniste et implique dans la pratique une distance constante. 1. document de base obtenu grâce à l'apport d'une machine. 2. tableau obtenu grâce à l'apport de la machine. Finition technique aussi poussée dans les deux cas. »[68]

Par ces moyens, Klasen isole des objets sur la toile et leur ôte de la sorte leur utilité fonctionnelle : détail de *Wagon réfrigérant* (1978), *Store* (1969), *Serrure* (1974), *Rideau de fer* (1973), *Manette* (1989). Le corps (toujours féminin) a été définitivement éliminé en 1970 : corps fragmentaire érotique confronté à l'objet. Le spectateur qui était ainsi aidé à définir ses propres rapports avec un monde de violence et d'égoïsme doit

68. Pierre Tilman, *Peter Klasen,* éd. Galilée, 1979, p. 23.

désormais résoudre lui-même cette invitation du tableau.

Dans tous les cas, le résultat du travail de Klasen est une œuvre esthétique qui s'accroche à un mur. Mais le peintre refuse, d'une part de s'engloutir dans la quotidienneté et de se faire machine reproductrice à la manière hyperréaliste et, d'autre part, de « sublimer », « se placer à part, sur le piédestal de l'artiste » (Pierre Tilman).

Un constat, donc, mais jamais neutre, qui repère des objets caractéristiques du discours de la marchandise et les déplace pour les montrer, bruts, dans la peinture, devenus « objets de réflexion » plus que « de contemplation ».

S'agit-il de réflexion pessimiste ? Klasen ne le croit pas, et s'en est expliqué dans un entretien avec Henry le Chénier : « Voilà par exemple, une photo que j'ai découpée dans une revue et qui représente le terminus devant un camp de la mort, image bouleversante, affreuse, abominable. Je vais traduire cette photo et peindre un tableau à partir de ce document, et je l'appelerai "Endstation". Je te parle de ce tracé de chemin de fer qui se perd dans la nature, dans l'infini et on peut tout imaginer, pour moi c'est une image très absolue, un parcours que l'homme fait quelque part, à travers un paysage qui l'amène ailleurs. C'est tout simplement dans ce sens là que je veux que cette image soit vue, mais ceux qui ont vécu cet enfer ou ceux qui en ont vu des images vont reconnaître, sans que je leur indique ce lieu, leur propre drame et ce qui a été vécu à un moment donné de l'histoire. Je veux qu'on l'interprète comme une sorte d'espoir, fort de ses expériences, pour aller ailleurs, pour se libérer de quelque chose, une forme d'autre liberté, d'autre vie, d'autre bonheur possible. »[69]

Les artistes ne viennent pas de leur enfance, disait Malraux. C'est vrai, mais il n'est pas indifférent que Vladimir Velickovic – né en 1935 – ait rencontré l'horreur à l'âge de dix ans, quand dans son quartier de Terazije, au centre de Belgrade, les nazis pendaient les résistants yougoslaves aux reverbères. Depuis lors, une plainte qui ne finira qu'avec la mort exige en lui d'être exprimée.

Les moyens de son art, il les apprendra seul, en regardant Léonard, Michel-Ange, Goya, Dürer et la Piéta d'Avignon. Dürer surtout, à qui il demande comment le cauchemar peut s'interrompre en devenant image. Dès qu'il entre en peinture, sitôt achevées des études d'architecture, un seul thème s'impose, qui ne le lâchera plus à travers de multiples variations : le corps. Même au début des années 90, le thème de *l'arbre sec* représente un arbre-corps, dont la chair saigne aux articulations. Déchiré, mutilé, secoué par les douleurs indicibles d'enfantements

69. Entretien Peter Klasen-Henry Le Chénier, Catalogue exposition « *Arroyo, Klasen, Velickovic* » Aix-en-Provence, 1982. Repris dans *KLASEN*, éd. Marval-galerie Fanny Guillon-Laffaille, 1989, p. 59.

Vladimir VELICKOVIC, Descente, 1990, Technique mixte sur carton

monstrueux, le corps humain ou ses métamorphoses animales (chiens et rats) constituent l'unique et inépuisable champ d'investigation du peintre, jusqu'aux lieux déserts, salles de torture encore habitées par les traces des suppliciés.

Découvert très tôt, le livre de Muybridge composé de vingt mille clichés représentant la décomposition des mouvements d'animaux et d'hommes ne le quitte jamais : il y a là, matérialisées par l'instantané, les amorces de solutions aux problèmes que se pose ce fanatique du corps en mouvement qui n'a peint des cadavres que par exception (*Homme*, 1975-1976).

« Parmi les bêtes jetées, écrit Jean-Pierre Faye, voici le corps humain à son tour projeté dans l'espace par le saut, la course ou la naissance, enroulé encore en lui-même par le cordon ombilical du cosmonaute ou par l'enchaînement des divers « états » de la course ou de la marche ou, simplement, « d'un être ».[70]

70. Jean-Pierre Faye, *Le Change des catastrophes*, in *Velickovic*, ouvrage collectif, Belfond, 1976, p. 47.

Un corps projeté dans l'espace par le saut, la course ou la naissance :
Sarane Alexandrian a remarqué que c'est la naissance qui occupe, dans
les années 70, la position centrale dans le travail de Velickovic
(particulièrement les grandes compositions dites *Éléments*). Naissances
tragiques dès la première peinte, qui date de 1969 : des vulves ouvertes
comme des bouches tordues par un cri de douleur expulsent un enfant
déformé, ou bien des boîtes et des rats.

Bellmer avait déjà dessiné le sexe de la femme de manière cruelle, mais
la cruauté n'excluait pas la préciosité du trait. Aucune échappée de ce
genre n'est concevable chez Velickovic : c'est le regard d'un chirurgien
visionnaire qu'il nous impose, paralysant toute tentative de lecture
« sentimentale » de l'œuvre. La naissance ne peut être chez Velickovic
que synonyme d'horreur, et souvent des rats s'attaquent au visage de la
femme en train d'accoucher (*Dessins* de 1972-1973). Alexandrian a posé
d'un point de vue psychanalytique la question de savoir à quoi
correspond ce martyre imposé à l'être qui donne la vie, et il a suggéré une
réponse inspirée de l'École de Mélanie Klein. Celle-ci a enseigné que le
petit enfant a pour principal but l'expulsion du pénis paternel hors du
corps maternel, et que son angoisse vient d'un excès d'agressivité latente.
Freud a par ailleurs établi que la boîte symbolise l'utérus et que le rat est
un substitut du pénis. Ainsi, les *Naissances* de Velickovic pourraient être
interprétées comme des résurgences d'images conflictuelles concernant
la procréation. Mais ce n'est sans doute pas si simple, et Sarane
Alexandrian remarque que l'accouchée n'est qu'une forme de l'*Orateur*,
autre thème familier de la première période de Velickovic : « peut-être
que la boîte, le rat ont aussi des attributions en rapport avec l'acte de dire
le mot essentiel ».[71]

Alexandrian observe que, dans un dessin de la série *Éléments et
Documents utilisés*, le rat a été représenté sur le corps de l'enfant, et
semble ne pas oser investir la mère qui a une double tête de félin
menaçant. Ce qui voudrait dire que, dans les autres œuvres, la femme
n'accepterait l'intromission des rats que pour les détourner de l'enfant :
acte héroïque que Sarane Alexandrian compare aux Orateurs qui se
laisseraient couvrir de mouches et d'ordures pour pouvoir continuer à
parler. « Ce que le peintre exprime ici, c'est la solidarité du créateur et de
la création : l'un prend sur lui l'agression pour que l'autre en soit
exempt. » Le psychanalyste remarquerait enfin que les naissances ne
sont jamais représentées de côté : l'enfant est toujours en train de sortir
avec impétuosité d'arrière en avant tel un projectile dirigé agressivement
vers le spectateur. D'où une distinction sémiologique entre les figures de
Velickovic selon qu'elles apparaissent de face (ce sont alors des êtres-
projectiles) ou de profil (et ce sont des êtres-cibles). À la seconde

71. Sarane Alexandrian, *L'image de la naissance*, in *Velickovic*, op. cit., p. 105.

catégorie appartiennent tous les corps d'homme, dont aucun n'a de tête, qui sautent, qui marchent ou qui plus récemment montent ou descendent un escalier.

Ces corps seraient d'autant plus facilement assimilables à des cibles en mouvement qu'ils sont pris dans un système de mesures repérant et balisant leur progression. Certaines toiles portent précisément le titre de *Cible*. Ces cibles seraient « des allégories et mettent en scène des situations générales »[72], allégories qu'il ne convient pas de décrypter selon des classements et analyses formelles : ce serait laisser échapper l'essentiel qui, pour Gérald Gassiot-Talabot, tient au paroxysme. L'intensité la plus forte d'une passion ou d'une douleur, qui « n'implique à la lettre aucune direction, aucun choix » (ibid.).

Velickovic est le peintre capable d'aller, à chaque toile, au bout de lui-même parce que le tableau et les figures qu'il porte sont les substituts du propre corps de l'artiste. C'est là que Velickovic se révèle un des seuls peintres contemporains à accomplir le destin de la création plastique dans son essence : « c'est bien un corps de peinture qui est ici présent, écrit Marc Le Bot. Réellement, c'est un destin de peinture qui se trouve circonscrit entre les deux pôles métaphoriques de la naissance d'un enfant et de la mort d'un rat ».[73]

Dans son investigation passionnée du corps, Velickovic apparaît à la fois comme un peintre d'aujourd'hui et comme un témoin de la plus ancienne tradition artistique, dans la mesure où sa peinture offre, à travers le paroxysme, une autre et fondamentale allégorie : celle de la destinée en tant que fatalité récusée, ce qu'a superbement vu André Velter : « Aucun atome ne dit la paix, aucune trace ne se tait. La chair ravinée des *Tortures* objecte. Comme objectent les pals, les crochets, les filins, les perspectives et les plans. *L'Homme de Muybridge* poursuit sa chimère mortelle : avancée, effort, tension, défaite et retour. Son tremplin ouvre sur un gouffre, sur un mur, sur un mur profond comme un gouffre. Il n'y a là ni dilemme, ni incertitude seulement une détermination qui ne renonce jamais à sa densité de nerfs, d'os et de peau : l'*Homme de Muybridge* est un passage en force entre l'opacité du temps et la vibration de l'espace. Et l'agonie d'un oiseau n'est pas un moindre supplice... Cri fatal d'une fatalité qu'elle récuse, la peinture de Velickovic impose une approche physique de l'Histoire. Ses corps de craie se détachent d'une nuit sanglante et sombre. La mémoire répète ses amnésies. La représentation affronte une matière hallucinée, comme si le réel n'était que le cauchemar précipité des êtres et des choses. »[74]

François Rouan a lentement mis au point sa grille de déchiffrement du

72. Gérald Gassiot-Talabot, *Paroxysme et Exaspération*, in *Velickovic*, op. cit., p. 137.
73. Marc Le Bot, *Vladimir Velickovic, essai sur le symbolisme artistique*, éd. Galilée, 1979.
74. André Velter, *L'enfer au présent*, in Eighty n° 7, mars-avril 1985.

visible qui ne ressemble en rien à une méthode d'interprétation analogique du réel, pas plus qu'elle n'obéit à des préoccupations décoratives.

Vers 1966, Rouan, qui fabriquait lui-même ses supports à partir de bandes alternées de toiles et de papiers préalablement peints, est passé du taffetas à la natte ou à la tresse. Moment capital de son évolution, souligné par Hubert Damisch : « Une grille à deux dimensions, et constituée de deux rangs de lignes parallèles, perpendiculaires ou non, cette grille n'est pas une structure; pas plus que ne l'est un taffetas, et pas plus qu'une torsade (à deux brins) n'est une tresse (qui en suppose au moins trois). Pour qu'il y ait structure, il faut qu'un troisième élément soit donné qui joue, soit dans une autre dimension, soit dans une autre direction. »[75]

Rouan n'a pas choisi la troisième dimension (s'il s'agit du vieil illusionnisme perspectif) mais la troisième direction : la diagonale qui opère des découpes, multiplie les entrelacs et ordonne le tissu des signes sur le tissage du support. On a beaucoup glosé sur les tressages de Rouan, jusqu'à ramener l'œuvre à un subtil savoir-faire. Que l'on ne s'y trompe pas : c'est la peinture, et la peinture seule, en tant qu'elle se greffe sur le taffetas, qui du « deux » permet de passer au « trois ».

Il y a bien une structure particulière de la peinture de Rouan (sur laquelle Jacques Lacan a apporté un éclairage savant) qui s'est mise paradoxalement en place à l'heure où se multiplient de furieux assauts destinés à destructurer la peinture au nom de divers avant-gardismes (nous sommes dans les années 70). Il semblerait que François Rouan ait voulu construire avec d'autant plus d'acharnement que, partout autour de lui, l'on détruisait.

D'où, selon notamment le critique américain Edward Fry, l'importance historique de ce peintre. Après l'épuisement maintenant avéré d'une « avant-garde » internationale laissant place, dans les années 80, à d'assez besogneuses tentatives de « retour » dans le cadre du post-modernisme, Rouan fait partie des peintres qui ont participé au renouvellement de la tradition picturale française.

Car ce sont bien les traditions *nationales* qui ont repris le cours d'une histoire interrompue par vingt ans d'internationalisme stérilisant. Les artistes américains n'ont quant à eux pour toute tradition locale, précise Edward Fry, que l'expressionnisme abstrait de l'École de New York dont les fondements, dans les années 30, « auraient été inconcevables sans l'influence du cubisme et du surréalisme français ». On en revient inéluctablement à l'Europe, et plus précisément à la France : « Plus que n'importe quelle autre tradition spécifique, la peinture française a été

75. Hubert Damisch, *« La peinture est un vrai trois »* in catalogue de l'exposition Rouan, série *Contemporains*, Musée National d'Art Moderne, Paris 1983.

George BASELITZ, Man of faith, 1983, MOMA, New York

aux sources de l'art moderne... Les artistes français ont à assumer tout à la fois l'héritage de leur propre tradition moderne, celle du XIXe et du XXe siècles (et ce faisant, l'héritage classique européen tout entier) et aussi le canon, maintenant internationalisé, de l'art américain à partir des années 40. »[76]

Il est clair, pour Fry, que les modèles américains ne joueront jamais qu'un rôle superficiel pour la conscience française : le renouveau ne viendra finalement que de ses propres ressources (élargies, comme toujours, à l'ensemble des apports européens).

Il n'est pas indifférent, dans cette perspective, que Rouan ait séjourné en Italie de 1971 à 1978, particulièrement à la Villa Médicis de Rome où il a vécu dans la double proximité de Balthus et des maîtres du classicisme italien. C'est là que, poursuivant ses expériences de tressage, il a compris qu'il pouvait tout aussi bien abandonner le processus d'élaboration de ses

76. Edward Fry, préface de l'exposition François Rouan, « *Targoum* », Pierre Matisse Gallery, New York, 1982.

tableaux : désormais, le nattage des toiles sera facultatif, et il disparaîtra tout à fait à la fin des années 80.

Rouan, qui n'a pas cessé d'accentuer l'intégration de l'image et de la structure sans rien sacrifier de ses intérêts formels antérieurs, apparaît comme l'un des principaux restaurateurs des conditions d'existence de la peinture européenne.

Nulle nostalgie chez lui d'un passé sur lequel il faudrait faire retour. Nulle volonté de faire du neuf à tout prix. Rouan, peintre français fasciné par le siennois Lorenzetti, a voué sa vie à un projet que Marc Le Bot a su résumer en deux dizaines de mots : « Arracher l'art à l'ordre de la valeur et au terrorisme du sens imposé, pour le restituer au plaisir de voir. »[77]

Nombre d'artistes appartenant aux générations nées depuis la Seconde Guerre mondiale pourraient faire leur ce projet en forme de devise : Monique Frydman, William MacKendree, Michèle Tajan, Pierre Faucher, Valérie Favre, Emmanuelle Renard... tous profondément engagés dans la matérialité de la peinture, et tous manifestant la fécondité du dialogue abstraction-figuration.

Les artistes allemands contemporains les plus en vue, bien qu'éloignés eux aussi du minimalisme, ont choisi d'explorer des voies très différentes.

Invité à la Biennale de Venise en 1980, Georg Baselitz présente *Modèle pour une sculpture*. D'une masse de bois mal équarrie émerge une figure mi couchée-mi dressée hâtivement peinte de couleurs ternes brun-rouge et noir que l'on pourrait interpréter comme le passage de la matière à l'identité plastique. Cette œuvre en bois polychrome est une sculpture, et c'est d'abord une sculpture de peintre. Elle refuse les catégories traditionnelles de la sculpture (modelé, transitions, traitement de l'espace) et pourtant, elle est loin de s'opposer à toute tradition. Il s'agirait plutôt d'une déclaration de guerre au minimalisme moderniste.

Baselitz et la génération de peintres allemands venus à la sculpture (Lüpertz, Penck et Immendorf auxquels on a l'habitude d'associer le danois Kirkeby) recherchent en elle un moyen de réintégrer une grande tradition : celle qui, inaugurée par Degas, Gauguin et Matisse, s'est magnifiquement épanouie avec Picasso et a placé les peintres au tout premier rang de la sculpture du XXe siècle.

Les artistes allemands regroupés sous l'étiquette un peu artificielle du néo-expressionnisme ont en commun de s'exprimer essentiellement par des figures isolées, à l'exemple de Picasso, et de ne guère s'encombrer des préoccupations mises en avant par la sculpture minimaliste de

77. Marc Le Bot, « *Quatre dessins de François Rouan* », in *Figures de l'Art contemporain*, 10/18, Union Générale d'Éditions, Paris 1977.

A.R. PENCK, Autoportrait, 1989, bois. Galerie Michael Werner, Cologne

Donald Judd et Carl André, c'est à dire la simple perception de la spatialité et des matières.

Immendorf, qui pour son compte ne se veut ni peintre, ni sculpteur mais seulement engagé dans un processus confondant les genres, réalise des représentations polychromes et tridimensionnelles d'un univers violent, qui mêle le grotesque à l'outrance. Issu de l'enseignement de Joseph Beuys dans les années 60, Immendorf peint grand et sculpte non moins grand, non pour parvenir à la monumentalité, mais pour résister à l'envahissement des images publicitaires. Malgré leur caractère schématique, les figures ne sont nullement une nouvelle tentative de réactivation du primitivisme, mais au contraire une dénonciation de la douteuse fascination qu'exerce un certain pseudo-primitivisme dans notre culture.

Immendorf a rencontré Penck en 1976 à Dresde en ex. RDA : ce fut le moment d'une prise de conscience douloureuse du partage de l'Allemagne et l'accentuation du militantisme de son art.

Pour la Documenta 7 de Cassel, son monument suture-Porte de Brandebourg-question capitale est la traduction sculpturale de nombreux tableaux et dessins, riches de symboles, dans le style de l'art populaire autant que de l'expressionnisme allemand.

Penck (de son vrai nom Ralf Winkler) n'a pas eu la possibilité, à l'Est, d'apprendre à sculpter la pierre. Il a forgé sont art en autodidacte, mêlant la peinture, la sculpture, l'écriture et le cinéma. Il invente à partir de 1964 le motif qu'il baptise le *Standart*. « Le Standart est une forme d'art conceptuel. À l'époque je n'en savais rien. Le *Standart* est un concept, un plan, une stratégie. » [78]

Au début (1971-1976), les maquettes Stand-Art ne sont en effet pas des sculptures mais des « produits d'information » et mettent en œuvre des matériaux pauvres (carton, fil métallique, sparadrap...) et fragiles. Les premières véritables sculptures, en bois, datent de 1977. À ce moment, déprimé, Penck s'était mis par hasard à fendre un morceau de bois brut dont l'odeur de résine l'agaçait. C'était en fait un nouveau départ. Après avoir émigré à l'Ouest en 1980, il décide de mouler ses sculptures de bois dans le bronze. Avec cette méthode, il additionne des idées plastiques hétéroclites. Influencé par les mathématiques et la cybernétique, profondément anarchiste, c'est la figure qui l'intéresse (elle n'est jamais absente, même lorsqu'il concentre son propos). L'homme commun, l'anonyme, prend chez lui la dimension de personnage mythique.

Moi-conscience de soi, en 1987, illustre son thème fondateur de la conscience de soi : un personnage domine plusieurs figures plus petites. Les extrémités de ses membres sont enflées. Les relations qui unissent ces figures sont indéchiffrables, mais c'est l'intensité de l'ensemble qui retient : une violence étrange qui semble venir d'un autre monde. Penck n'est pas un « primitif » : il témoigne simplement du monde d'où il vient, absolument étranger aux hommes d'Occident : il est à sa manière un mémorialiste.

Markus Lüpertz n'a abordé la sculpture comme activité à part entière que depuis le début des années 80. En 1968, sa pièce « *Westwall* » était un ensemble réunissant un grand tableau et une sculpture en béton portant le même titre. L'association des deux œuvres illustrait la subordination de l'objet tridimentionnel à la peinture : il apparaissait comme l'ébauche de ce qui serait accompli sur la surface de la toile.

Indifférent aux effets visuels de la sculpture minimaliste, il commence par régler ses comptes avec le cubisme analytique de Braque et Picasso. *La Nymphe,* en 1981, taillée à coups de serpe dans un bloc de plâtre, apparaît aux antipodes de la Tête de femme de 1909 par laquelle Picasso déploie l'objet en éventail pour fournir le plus d'indications possibles. Chez Lüpertz, l'objet est un simple prétexte, mais il se réfère toujours à la statuaire : c'est un monument qui occupe l'espace, étant entendu qu'il en prend prétexte pour multiplier les méthodes plastiques dans une optique

78. Penck, in catalogue de l'exposition *Penck,* Nationalgalerie Berlin et Kunsthaus de Zurich, 1988, p. 34.

Markus LUPERTZ, Titan, 1985. Bronze peint, Galerie Lelong, Zurich

de peintre. Il s'attache aux qualités de la surface, qu'il recouvre le plus souvent de couleur (*Landschaft*, 1981, *Pierrot Lunaire*, 1984).

Quant aux thèmes, souvent liés aux effigies sacrées dont le sens est dénaturé (*St Sébastien*, 1987), ils témoignent moins de la dénégation du sacré que de l'affirmation d'une agressivité nécessaire, l'ancrage dans une tradition de dissidence.

« La tradition de la peinture allemande, c'est la tradition des travaux laids » disait Baselitz, dont Lüpertz ne désavouerait sans doute pas les figures « *sans titre* » de 1982-1983.

Kirkeby envisage quant à lui la sculpture dans la postérité de Rodin, ce qui l'oppose carrément aux conceptions de Baselitz. « Je me rattache à de grandes figures comme Rodin ou Michel-Ange que mes collègues n'apprécient guère. Avec Baselitz, je me suis toujours disputé à propos de Rodin. Rodin est et a toujours été pour mois très, très important, un sculpteur formidable. Mais Baselitz le déteste. Il dit qu'avec sa manie de fragmenter, il a dépouillé la sculpture de sa monumentalité. Mais la fragmentation justement a pour mon travail une importance que Baselitz ne voit pas. »[79]

Dans ses bronzes réalisés à partir de 1981, Kirkeby prend pour motif un détail anatomique (*Arm und Kopf*, 1983) et lui confère une dimension monumentale. À la différence des Allemands, il renonce à l'exaltation formelle, mais comme eux il s'attache à la qualité statuaire de la figure seule, c'est à dire à la plus traditionnelle des qualités plastiques. Plus classique qu'expressionniste, il est venu comme ses camarades allemands à une conception de la sculpture comme résistance au diktat de l'opinion dominante en matière d'art dans les années 60-70. Dans le climat créé par le minimalisme et le conceptualisme, les peintres Baselitz, Immendorf, Kirkeby, Lüpertz et Penck ont choisi la sculpture pour manifester cet esprit de résistance. Après une phase de réflexion et de consolidation, ils ont su affirmer la présence de la sculpture en tant que telle, dont la pratique est nourrie en l'occurence par leur vision de peintres. Ils ont de ce fait maintenu la résistance comme tradition de l'avant-garde.

79. Cité par Kay Heymer, *Une sculpture de la ténacité et du refus*, in *Skulptur*, éd. de la Différence, 1989, p. 76.

8 NÉO, ANTI, POST MODERNES ET PROPHÈTES D'UN NOUVEL ART

En 1972, Harold Rosenberg s'interrogeait sur la crise de l'avant-garde dans les arts visuels[80]. Déjà alors, la nostalgie dominait, car la culture d'opposition que l'avant-gardisme avait voulu représenter avait disparu : le monde de l'art serait devenu une « zone démilitarisée ». « Pour l'artiste, avait aussi écrit Rosenberg quelques années plus tôt, le remplacement de la tradition par la conscience historique implique un choix continuel entre des possibilités. La décision d'adopter telle hypothèse esthétique plutôt qu'une autre est une affaire de vie ou de mort. Libéré d'un passé qui le poussait dans une seule direction, l'art trouve un malaise permanent, lié à l'angoisse du possible dont souffre tout homme libre. »[81]

Harold Rosenberg avait parfaitement vu que notre culture allait adopter la stratégie d'affirmation par citation : ce serait le post modernisme, dont l'un des meilleurs représentants aujourd'hui est le français Gérard Garouste. Mais quant à faire de l'art une zone démilitarisée, l'historien américain avait sans doute voulu conclure trop vite. On a vu depuis passer à l'offensive un art anglais que l'on avait pu croire assoupi à l'abri d'un carré de gloires historiques (Francis Bacon, Henry Moore, David Hockney, Allen Jones) avec une nouvelle expression britannique néo-moderniste (Woodrow, Cragg, Flanagan, Deacon) ou même carrément réactionnaire (Gilbert & George). Mais surtout, les années 70 et 80 allaient être dominées par deux personnalités hors du commun, capables à elles seules de renouveler à la fois l'art et la réflexion sur l'art : Joseph Beuys et Daniel Buren.

La sculpture qui apparaît en 1981 en Grande-Bretagne (année au cours de laquelle Tony Cragg, Richard Deacon, Bill Woodrow et d'autres comme Edward Allington ou Amish Kapoor sont mis en vedette par d'importantes expositions) a été dite « nouvelle sculpture anglaise » de manière assez artificielle. Elle n'est, en effet, certainement pas spécifiquement britannique de manière consciente, et les productions des artistes cités ne sont, ni formellement, ni techniquement, ni iconographiquement « nouvelles ». Toutes s'inscrivent dans le cadre d'une esthétique moderniste connue, et toutes affirment une conception de la sculpture comme objet stable.

Bill Woodrow (né en 1948), Richard Deacon et Tony Cragg (nés en 1949), pour s'en tenir à trois exemples significatifs, ont en com-

80. Harold Rosenberg, *The De-Definition of Art*, New York, Horizon, 1972.
81. Harold Rosenberg, *The anxious object*, New York, Horizon, 1964, p. 33.

mun d'appartenir à la même génération et d'avoir été confrontés, de ce fait, à des problèmes similaires dans la conquête de leur identité d'artiste.

Le sculpteur qui dominait la scène anglaise, dans les années 70, était sans aucun doute Richard Long (de peu leur aîné puisque né en 1945), dont toute la démarche tendait à établir, à partir du paysage, une temporalité historique et universelle.

Long éliminait toute trace d'habitation ou d'activité humaine ou animale dans ses photographies, et, dans ses installations composées de pierres régulièrement disposées en cercle ou en ligne, faisait naître un ordre symbolique du chaos et de l'informe. Richard Long imposait des formes géométriques dans le paysage, qu'il transportait ensuite dans l'espace du musée ou de la galerie. La position de Long, liée au minimalisme international, apparaissait trop idéaliste aux jeunes sculpteurs anglais. De même, il leur avait fallu se définir par rapport à l'américain Carl André, dont la Whitechapel Gallery avait présenté une rétrospective en 1978. André affirmait, par son œuvre et par ses déclarations, sa fidélité à la tradition moderniste de la sculpture. « Je suis un minimaliste parce que j'ai dû éliminer beaucoup de productions artistiques inutiles pour me concentrer sur une ligne qui en valait la peine » déclarait-il. Pour lui, l'art n'était pas un signe mais une évidence : « la sculpture, pour être sculpture (doit) avoir un rapport démontrable avec d'autres œuvres que l'on appelle sculpture ».

Ce dernier point apparaissait particulièrement pertinent aux jeunes britanniques qui avaient assisté, depuis 1968, à l'échec des modes de travail spéculatif et recherchant la « nouveauté », tels que land art, body art, le conceptuel ou la performance : tous ces mouvements avaient voulu en finir avec la vieille conception de la sculpture comme objet fixe et autonome, et n'avaient abouti à rien de convaincant, sinon à une situation dans laquelle il n'était plus possible de se définir comme sculpteur (ce que conclut d'ailleurs pour son compte, en Grande-Bretagne, le groupe « Art et langage »).

La résistance théorique et pratique de Carl André apparaissait donc précieuse. Une troisième influence essentielle explique la formation artistique des sculpteurs anglais des années 80 : celle de Joseph Beuys, qui avait présenté son environnement *Tram stop* à la Biennale de Venise en 1976, l'année où Richard Long y représentait la Grande Bretagne.

De Beuys, ils retinrent sa conception d'un art vaste, mais enraciné dans une pratique matérielle accordant une grande importance aux matériaux. Ces derniers élaborent, par leur répétition, dans l'illustration des motifs majeurs de Beuys, une sorte de langage. Les objets du maître de Düsseldorf étaient à la fois profondément sensuels et non expressionnistes : ils fonctionnaient comme modèles de pensée en vue d'approcher le monde. Beuys mêlait image et objet, processus et matériau pour

WOODROW, *Le singe bleu, 1984, Lisson Gallery, Londres*

construire le sens : c'est à partir de là que s'exerça son influence sur la jeune sculpture britannique.

Il importait d'abord de marquer une rupture par rapport à la position dominante de Richard Long. Tony Cragg s'en chargea à l'occasion de la grande exposition *« British Sculpture in the Twentieth Century »* à la Whitechapel Gallery, en 1981, avec sa pièce *« Five objects »*. Il s'agissait de cinq bouteilles vides en plastique, alignées directement sur le sol, à la manière de Long qui avait exposé *« Driftwood line »* en ce même lieu en 1977. Cragg ne parodiait pas seulement Long dans la mise en scène de son dispositif : il faisait résolument référence à un monde urbain alors

que Long ne prêtait attention qu'à la nature. Malgré ses proportions modestes, l'œuvre de Cragg marquait de manière spectaculaire que quelque chose se passait dans la sculpture britannique, et que c'était son contenu qui était en question. Par la suite, Cragg n'utilisa plus que des éléments fabriqués, généralement en plastique, évoquant une matière unique : la ville.

Comme Cragg, Woodrow avait été influencé par Long et avait dû régler esthétiquement ses comptes avec lui. En 1972, pour son exposition de diplôme à la St Martin's School of Art, il montra une œuvre sans titre composée de rochers, mais en polystyrène et groupés au hasard : la « nature » y était dénoncée comme fabriquée par l'homme.

Plus tard, Woodrow montrera comme Cragg des matériaux urbains, mais alors que Cragg choisit toujours des morceaux brisés, Woodrow récupère des appareils entiers (un toasteur, un aspirateur, une essoreuse) ou bien compose avec des parties détachées des uns et des autres un nouvel objet (*Hoover Breakdown*, 1979). L'un et l'autre artistes invoquent la ville comme antithèse de l'esprit rural qui avait dominé la sculpture des années 70.

Chez Richard Deacon enfin, l'organique n'est jamais séparable du fabriqué ou du mécanique. Il utilise le bois, l'acier, le cuivre, le cuir et le linoleum et laisse apparents les moyens de l'assemblage. L'effet de l'œuvre ne réside pas dans une hypothétique « essence » mystérieuse de la sculpture, mais plutôt dans la multiplicité des références et connotations qui rendent impossible une dénotation directe et imposent au spectateur une interprétation personnelle. Une sculpture de Deacon est d'abord une métaphore. Cependant, il est beaucoup plus près du minimalisme que la plupart des sculpteurs anglais de sa génération. À l'occasion de son exposition à l'ARC (Musée d'Art Moderne de la Ville de Paris) au printemps 1989, il revendiquait sa parenté avec Donald Judd, tout en soulignant sa proximité par rapport à Tony Cragg, Thomas Schütte et Susana Solano (une des principales représentantes de la jeune sculpture espagnole avec Tom Carr). « Mon travail, déclarait-il, appartient et est destiné au corps social, et au discours de la culture. Ce n'est ni une représentation, ni une idéalisation de la nature. »

Comme Cragg et Woodrow (mais aussi Wilding, Wentworth et toute la nouvelle sculpture anglaise), Deacon propose une sculpture *ancrée dans les objets*. Largement orientée par la présence de Beuys sur l'ensemble de la scène artistique occidentale, la sculpture anglaise ne va pas jusqu'à se diluer dans « la vie ». Elle affirme les limites inhérentes à toute œuvre d'art et, en particulier, les limites au-delà desquelles il faudrait cesser de parler de sculpture. C'est en deça de cette limite qu'elle entend élaborer des vocabulaires très personnels, difficilement réductibles à une unique interprétation d'ensemble.

Tony CRAGG, Palette plastique 1, 1985, Lisson Gallery, Londres

A l'occasion de leur exposition rétrospective de l'été 1987 à la Hayward Gallery, on demande à Gilbert et George s'ils pensent que leur association, la transformation du « Je » en « Nous », rend leur travail plus fort. Oui, répondent-ils, « nous croyons que c'est une grande force. Dans un sens, c'est une chose normale, la plupart des artistes sont deux : ils ont une femme ou un ami mais ils ne vivent pas sur un pied d'égalité. Nous sommes plus modernes. L'idée moderne du couple, c'est l'égalité. [82]

Gilbert et George forment donc un couple, un vrai. Ils vivent dans la même maison de Fournier Street à Londres, dont il partagent les tâches ménagères. Ils ont fait la même école, la St Martin's School of Arts

82. Libération, 12 août 1987, entretien avec D. Dawetas.

(section sculpture) dont ils sont sortis en 1967. Ils ne se sont plus quittés depuis et, au moins jusqu'en 1980, ils n'ont pas réalisé de tableau dont ils soient absents.

« C'est ce que nous pensons ensemble qui est important. Vous voyez ça dans chaque couple. C'est pour cela que, dans l'histoire de l'humanité, l'entité la plus répandue a toujours été composée de deux personnes... »

Ce couple pense ensemble, mais ce qu'il pense paraît souvent contradictoire : « Nous croyons en l'Art, en la Beauté, en la Vie de l'Artiste (...). Nous défendons les valeurs traditionnelles, amour, victoire, gentillesse, honnêteté (...). Notre Art est celui de la beauté » écrivent-ils en 1978. Mais en 1980, les voici qui affirment : « nous sommes vicieux... mal fichus, dégueulasses, rêveurs, mal élevés... honnêtes... taquins... foutus, têtus, pervers... Nous sommes des artistes ». La contradiction n'est qu'apparente : seule la vie les intéresse, et leur œuvre n'est autre que leur vie même, faite comme toute vie de grandeurs et de petitesses, de bien et de mal.

« Nous avons en nous une foule de pensées, de sentiments, de désirs, de rêves, d'espoir, de frayeurs – tant de choses en nous – Et nous éprouvons, en tant qu'artistes, un besoin immense, ambitieux, dévorant, de dire ces choses, de les extérioriser... »

Rien de moins narratif que leurs travaux : il ne s'agit pas de « raconter des histoires », mais de faire participer le spectateur à l'expérience artistique des auteurs. De 1969 à 1977, ils déclarent être des « sculptures vivantes » (living sculptures) et ils s'exposent eux-mêmes, manière de réagir contre la toute puissance du formalisme qui s'imposait alors sous les différentes variantes du minimalisme international. « En ce temps-là, nous étions complètement submergés par l'art abstrait. Pendant cette période le seul travail considéré comme valable était celui qui prenait en compte les matériaux et les aspects formels de l'art. Nous considérions tout cela comme décadent, parce que nous croyions à l'artiste en tant qu'être et non aux intentions minimalistes. »

Gilbert et George affirment hautement leur horreur du modernisme : les œuvres modernistes depuis Manet ne se révèlent qu'aux initiés de l'esthétique moderniste. Eux veulent travailler pour tout le monde, et plus spécialement pour ceux qui habituellement n'entendent rien à l'art. Dans le texte accompagnant leur tableau « Lost and tormended », ils écrivent : « cette tache, ou cet instant, appartient vraiment à tous ceux qui pensent le voir ». Bien entendu, nombre de commentateurs s'entêtent à faire de Gilbert et George les continuateurs de Dada et du Performance art. La formule de « l'art pour tous », lancée du haut de leur socle par les deux sculptures vivantes apparaissent comme une pirouette tout à fait digne de Marcel Duchamp. Mais là où un Vito Acconci avait tenté de se comporter en œuvre d'art minimale, sculpture interdisant toute référence autre qu'elle-même[83], Gilbert et George,

eux, multipliaient les fonds, les cadres de références, toutes choses qui faisaient intégralement partie de leur existence sculpturale. Ainsi « Balls or the Evening before the Morning after » de 1972 décrit en plus de 100 panneaux l'univers des pubs et autres lieux de beuveries où le couple manifestait à cette époque une ivrognerie voyante. Ce n'était pas de simples « traces documentaires » : cela faisait bien partie de l'œuvre puisque provenant directement de la vie.

« Nous ne regardons jamais l'art pour créer de l'art. L'Art n'a jamais comme source l'art, mais la vie » répètent-ils, à l'encontre de tout ce que l'on croyait savoir depuis notamment Malraux (« les artistes ne viennent pas de leur monde informe mais de leur lutte contre la forme que d'autres ont imposée au monde »). Nulle référence à d'autres artistes, à d'autres formes, chez eux : seulement des montages photographiques d'images représentatives de ce qui leur semble important dans la vie et que, généralement, l'on ne voit pas. « Toutes nos images doivent être artificielles afin d'être davantage visibles et réalistes. Nous croyons que la réalité est de toute façon invisible. C'est ce qui passe : elle est composée de millions et de millions d'images ne signifiant rien. Il suffit d'arrêter le flot : à travers nos images nous essayons de rendre certaines idées plus visibles. » Les voici partis en guerre, par ce moyen, contre ce qu'ils nomment l'actuel esthétisme bourgeois, empêtré dans des gloses byzantines sur la modernité et la post-modernité. Au terrorisme de la forme, ils opposent grâce à leurs montages-reportages les éléments précisément refoulés par l'idéologie moderniste : cruauté, violence ou mauvaise conscience qui font AUSSI partie de la vie.

Le même mot, poétique et bucolique, qui sert à désigner un de leurs cycles photographiques, « Fleurs de cerisier » (1974) est sciemment emprunté au vocabulaire qui désignait, dans le Japon hyper agressif de la deuxième guerre mondiale, les jeunes soldats. Gilbert et George aiment à s'attarder sur ce genre d'ambiguïté, de même qu'ils raffolent des coins sales (dusty corners) et des mauvaises pensées (bad thoughts). Leurs propres vêtements, étriqués à souhait et tirés à quatre épingles, sont ceux disent-ils, de « blancs d'Afrique du Sud en vacances ». Ils ne sont pas réalistes, ni caricaturistes. Pas de complaisance chez eux, pas plus que de critique sociale et même d'humour. Gilbert et George semblent vouloir assumer de la sorte les lacunes, les médiocrités et éventuellement les bêtises criminelles de l'Angleterre d'aujourd'hui.

Au-delà des photos de clochards, de bas fonds de l'East-End londonien ou d'émeutes, certains commentateurs s'étonnent de leurs représentations de phallus ou d'étrons qui peuvent bizarrement voisiner avec des images montrant Gilbert et George prier au pied d'une croix. Leur

83. L'art minimal exigeait que l'œuvre se contente d'exister puisque, comme l'avait déclaré définitivement Donald Judd, « ce qui existe existe... ».

réponse est cinglante : « Il y a toujours la presse qui, très souvent, représente la bigoterie classique des gens cultivés (...). La bigoterie des gens ordinaires comme nous, ne nous importune pas. C'est très tolérable. Venant de gens cultivés, c'est difficile à accepter, parce qu'ils n'ont pas d'excuses... »

Gilbert et George se contentent de mettre en scène, de manière de plus en plus monumentale (« Il n'existe pas de feuille de papier photo assez grande pour qu'on puisse tout y mettre... ») les fastes et les misères d'un monde plein de confusion, de bruit et de fureur. Ils ne militent pas pour un autre monde, pour d'autres formes d'organisation sociale (on leur reproche assez leur conservatisme très britannique) mais quand ils confient à Jean-Hubert Martin, à l'occasion de leur exposition de 1981 au Centre Pompidou : « nous aimons de plus en plus les jeunes qui sont désespérés, au chômage », n'y voyons ni provocation gratuite ni humour noir. Gilbert et George regardent vraiment avec tendresse l'humanité telle qu'elle est et leur vie comme elle va. Ce n'est pas de leur faute si l'une et l'autre partent à la dérive.

Charles Péguy distinguait dans l'histoire les périodes et les époques : ces dernières marquent les grands moments de rupture, les instants créateurs où l'homme se dépasse et s'étonne lui-même. Suivent alors de simples périodes, plus ou moins longues, qui prolongent l'explosion qui les a fait naître.

Gérard Garouste est l'un des artistes contemporains qui témoignent avec le plus d'acuité d'un fait maintenant avéré : la peinture ne vit pas aujourd'hui une de ses grandes époques (comme le furent le début des années 10, les années de l'après Seconde Guerre mondiale ou encore les années 60), elle traverse seulement une période. Il n'y a plus ni avant-gardes ni chefs de file repérables ni écoles : Duchamp ayant fait savoir que tout est permis, Garouste en a tiré toutes les conséquences pour ce qui le concerne, sans vouloir pour autant s'adonner au pessimisme ambiant.

Le mépris de Duchamp pour la peinture « rétinienne » a considé-rablement étendu le champ d'action des artistes, vite réfugiés dans les nouvelles approches de l'expression esthétique : vidéo, photo, perfor-mance, installation, etc. Tout était tellement permis que Garouste, solitaire, avait prévu l'un des premiers, dans les années 70, qu'un renversement surviendrait quand on comprendrait que, dans une période morose où « tout est possible », plus rien n'est original. On finirait donc bien par mettre le point final à la chronique de la dernière en date des époques de l'histoire de l'art et revenir, tout simplement, à l'objet le plus significatif de la culture artistique occidentale : le tableau. L'actuelle période de doute serait ainsi riche de promesses pour l'avenir.

Les classiques s'inspiraient de la Nature. Gérard Garouste n'a qu'un

GILBERT & GEORGE, Praying garden, 1982, MNAM, 1984 - 408, Paris

modèle : le tableau. Mais contrairement aux apparences, son propos n'est pas de plagier la peinture ancienne (ni d'en faire l'apologie). Il s'agit pour lui d'utiliser la peinture du passé, toute la peinture du passé ; les Vénitiens aussi bien que Courbet, Manet aussi bien que Chirico, comme d'une syntaxe pour jouer d'une écriture qu'il veut résolument contemporaine.

Or, qu'est-ce qu'un tableau, sinon un pur produit de culture? Garouste ne croit pas à la spontanéité. Mais il est clair que ce qui fait qu'un tableau est bon ne passe pas par le discours. La bonne peinture ne

s'explique jamais entièrement par le raisonnement théorique. Il s'agit pour lui de piéger la culture pour retrouver la spontanéité enfouie derrière elle, et détournée par les conditions de présentation de l'œuvre.

Garouste, qui veille à l'accrochage de ses œuvres de telle sorte que le choc soit le plus immédiat possible pour le regard du visiteur, le plus débarrassé des contingences extérieures à l'œuvre, s'adresse davantage au cerveau via la rétine que par l'intermédiaire du raisonnement. Il associe divers fragments culturels dans un processus de condensation plastique qui déjoue toute tentative d'y lire une symbolique ou d'y repérer un jeu citationnel. Pas plus qu'il n'appartient à la nébuleuse dite « trans-avant-garde », Garouste n'est un adepte de la « pittura colta » mais post-moderne, il l'est superlativement.

Gérard-Georges Lemaire a montré dans un livre sur Garouste[84] comment l'artiste échappe à toute mise en scène plastique issue d'une tradition (antique ou moderne) par des détournements ou des perversions de ce qui serait une allusion trop visible.

La peinture de Garouste, qui est d'abord une touche, ne procède pas par collages et montages qui révèleraient des références esthétiques lisibles. Il s'agit plutôt d'une « contamination généralisée ». G.-G. Lemaire note que ce procédé explique l'effet déconcertant de « déjà vu » émanant de tout tableau de Garouste, alors même qu'il est impossible de déterminer les sources de cet enchevêtrement d'allusions formelles.

C'est que Garouste est seulement peintre (c'est déjà beaucoup !) : il se nourrit de la peinture en se refusant à lui assigner un sens. Ce n'est pas par hasard que beaucoup de ses images montrent des figures en perte d'équilibre (« Les lutteurs », 1982) ou en train de disparaître (Orion, à la Nouvelle Biennale de Paris en 1985, était présent dans un tableau, et son siège seul, vide, était représenté dans le tableau voisin) : ne serait-ce pas là une manière de témoigner d'un effondrement général : une perte de sens devenue la marque de la période qui s'annonce?

Mais alors, pourquoi cette insistance dans l'utilisation de figures et d'accessoires semblant venir de la mythologie, pourquoi Orion, Cerbère et tant d'autres références explicites dans les titres des œuvres?

Un des paradoxes de la peinture, c'est qu'elle n'a rien à voir avec l'effet de représentation. « Un tableau figurant une scène de genre est pour moi comme un écran opaque, dit Garouste, aussi vide de sens que l'écran de cinéma avant que le film ne commence. » L'image que nous donne un tableau s'oppose donc pour Garouste à sa propre signification, mais il est clair qu'il est impossible d'accéder à cette signification sans passer par l'image.

Or c'est exactement ainsi que se perçoit la mythologie : elle passe par un discours relatant un événement de manière à mettre en évidence le

84. Gérard-Georges Lemaire, *Le Classique et l'indien*, éd. Damase, 1985.

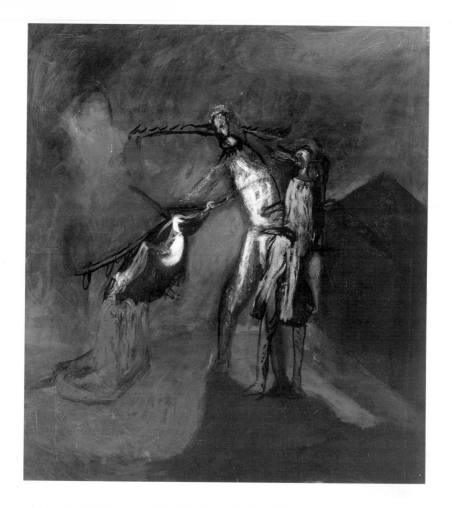

Gérard GAROUSTE, sans titre, 1986-87, huile sur toile 235 × 200 cm, Galerie Durand Dessert, Paris

sens profond de cet événement, lui-même impossible à traduire par des mots ordinaires. La mythologie n'est rien d'autre pour Garouste qu'un « discours de remplacement » qui lui permet d'entretenir l'idée d'une absence fondamentale. Une absence « peut-être mystique » suggère l'artiste.

Si Garouste reprend l'archétype de l'art, c'est en réaction contre « l'académisation de l'avant-garde » et parce que, à ses yeux, tout est bon pour nourrir l'imagination de l'artiste. « S'il est un sujet dans l'œuvre de Garouste, écrit Bernard Blistène, c'est bien celui du droit à l'imagination. Mais plus que de la sienne propre, c'est de l'histoire de l'imagination qu'il s'agit. Plus, il s'agit de savoir si une pareille histoire est constituable, et si celle-ci ne rejoint pas l'histoire des oppressions.

Dès lors, si cette histoire est jouable et que le propre de ce qui la constitue est par essence la liberté, à quoi bon chercher à cloisonner un projet qui cherche le décloisonnement. L'une des données de la modernité de l'œuvre de Garouste — je dis modernité et non pas modernisme — réside non pas sur la nostalgie des formes du passé mais sur la volonté que toutes les formes soient utilisables. »[85]

Moins de deux ans après la mort de Joseph Beuys, intervenue le 21 janvier 1986, Berlin organisait la plus grande rétrospective qui ait jamais été consacrée à cet artiste, prenant le risque de falsifier, de ce fait même, les idées du chaman qui n'avait jamais consenti à arrêter sa création aux limites du musée ou de la galerie.

En parcourant l'exposition, on ressentait fortement l'absence de la dimension vivante que seule la présence de Beuys lui-même pouvait conférer aux actions qu'il imaginait, et dont les objets qui les accompagnaient n'étaient que des paliers dans un processus intellectuel global. Ces objets étaient pauvres, du double point de vue du matériau utilisé et de leur réduction formelle. Tels qu'ils étaient présentés, on pouvait cependant y discerner des constantes dans l'inspiration. La première étant le traitement constamment renouvelé du thème de la croix. Une relation directe unit les premières croix, en bronze ou surtout en bois, lieux de rencontre de forces opposées (nature/esprit, désir de mort/ instinct de vie), objets magiques autant que symboles religieux, et les tampons cruciformes de la dernière période, que Beuys utilisait pour signer ses multiples. Les références au christianisme n'y étaient nullement étrangères, comme dans la « Kreuzigung » (crucifixion) en bois, clous, câble électrique, fils, épingles, corde, bouteille en plastique, papier journal, huile et plâtre de 1962/63.

La liste des humbles matériaux utilisés n'est pas indifférente : c'est notamment à travers eux que Beuys s'est situé dans une modernité radicale qui cherchait à reformuler le concept de l'art. Beuys s'est désigné lui-même comme une incarnation du « prolétaire », non qu'il s'aligne sur des positions idéologiques prolétariennes largement dépassées, mais parce qu'il ressentait pathétiquement les contradictions dans lesquelles devait se débattre l'artiste dans la société de son temps. Il a été porteur de l'une des grandes utopies de l'art moderne, exigeant que soit réparé le tort fait au prolétaire, par la désaliénation de la force de travail de l'homme en général, de l'individu comme Gattungswesen : cette force qu'il ne peut qu'avoir et vendre alors qu'elle le constitue dans son être.

En ce sens, l'artiste moderne serait le prolétaire par excellence, puisque le système capitaliste le contraint à déposer sur le marché de l'art des choses qui seront traitées en marchandises, mais qui n'ont de valeur

85. Bernard Blistène, *L'indianité de Gérard Garouste*, in Catalogue Centre Georges Pompidou, Paris, 1988, p. 13.

Gérard GAROUSTE, « Indiennes », 1987

esthétique qu'en tant que productions de sa force de travail individuelle.

Marx appelait « force de travail » la faculté de produire de la valeur. Beuys la nomme quant à lui « créativité » après d'autres, mais il est certainement le dernier à employer le mot avec une conviction totale.

« L'art de Beuys, a écrit Thierry de Duve, son discours et surtout les deux faces que son personnage présente, la face souffrante et la face utopique, sont le chant du cygne de la créativité, le plus puissant des

Joseph BEUYS, Raum 90000 DM, 1981

mythes modernes. Se tenant sur un seuil qu'il a appelé "la fin de la modernité", Beuys en fut effectivement le janitaire, mais la post-modernité dont il espérait ouvrir la porte a la noirceur de sa propre mort. »[86]

Beuys avait voulu fonder une nouvelle anthropologie : l'anthropologie artistique. Ses objets étaient des analogies des forces fondamentales qui conduisent l'humanité. Le musée n'était conçu, dans cette perspective, que comme un champ expérimental pour ses modèles sociaux. Le projet de Beuys visait la réunification de ce qui était désuni : l'individu et la société, l'esprit et la nature, l'énergie sans contrainte et les systèmes de l'ordre. Les matériaux utilisés obéissaient à une symbolique généralement liée à sa biographie. Ainsi le feutre et la graisse, dont les Tatars de Crimée s'étaient servi pour le réchauffer lorsque, pilote de la lutwaffe pendant la deuxième guerre mondiale, il était tombé dans leur secteur. Le feutre représentait l'élément ordonnant, liant et singularisant alors que la graisse désignait l'énergie non canalisée.

Beuys demandait que l'on renonce à l'art des musées, dont l'existence autonome est étrangère à la réalité de la vie. Il élargissait le concept de l'art aux dimensions du monde tel qu'il est façonné par les humains. Pour lui, la réalité sociale que les individus contribuent à modeler constitue une œuvre d'art globale, une « plastique sociale ».

Chaque homme est artiste, prophétisait Beuys. Rimbaud l'avait déjà dit, et encore les étudiants de 1968 : ceux de Paris comme ceux de Düsseldorf qui, autour du professeur Beuys, l'écrivaient sur les murs.

86. Thierry de Duve, *Cousus de fil d'or*, art édition, 1990, p. 18.

Pendant les dix dernières années de sa vie, Beuys a bâti une véritable économie politique sur laquelle il voulait fonder sa théorie de la *sculpture sociale,* ancrée à la créativité entendue comme faculté universelle de l'homme. Si la créativité est le potentiel de chacun et que chacun est artiste, l'art ne saurait donc être une profession.

La pièce *Honiggpumpe* présentée à la Documenta de 1977 symbolisait l'idée selon laquelle l'échange des biens est au flux de créativité dans le corps social ce que la circulation sanguine est au flux de la force vitale dans le corps de l'individu.

Mais l'économie politique de Beuys, utopie proche du phalanstère de Fourier, ne faisait que rassembler naïvement les promesses non tenues de la modernité. En fait, Beuys le sculpteur a surtout douloureusement opéré dans les contradictions que Beuys l'économiste visionnaire prétendait résoudre. Jusqu'à l'environnement que Thierry de Duve a interprèté comme le signe de son échec : *Raum 90 000 D.M.* L'œuvre indique son prix; elle est faite de cinq vieux bidons rouillés, ayant contenu divers produits chimiques corrosifs et dangereux pour l'écologie. Ils sont installés comme des objets précieux dans le lieu d'exposition : leur valeur d'usage est nulle mais leur valeur commerciale est grande. De tailles différentes, ils sont remplis de scories d'aluminium agglutinées par la fusion. L'un d'eux déborde, et une louche est accrochée au sommet du monticule. « La mise en scène est allégorique et l'allégorie est pessimiste : dans les conditions du capitalisme industriel (les contenants), la créativité des artistes (les contenus) ne peut que se solidifier en marchandises et s'aliéner dans leur valeur d'échange. L'artiste est censé puiser à la source de sa force de travail mais l'alchimie qui en fait de l'or pour le marchand ne lui en laisse que le mâchefer... »[87]

L'environnement est complété par une baignoire de cuivre remplie d'acide sulfurique : autre allégorie de l'artiste, mais cette fois positive (la baignoire revient souvent dans l'œuvre de Beuys, associée au thème du baptême et de la renaissance). Mais dans la baignoire se trouve le liquide corrosif : la créativité de l'artiste a toujours un potentiel subversif. La baignoire est enveloppée dans une épaisse couche de terre glaise, dans laquelle l'artiste a grossièrement modelé des sortes de poches analogues à celles de son célèbre gilet d'aviateur, et il a tracé le chiffre 90 000. Même chargée de force de travail corrosive, l'œuvre de l'artiste n'échappe pas au marché et à la valeur d'échange.

Beuys se veut sans illusion, mais non sans espoir : il sait que l'argile, à la longue, se contracte et se fissure. Le dernier mot revient au temps (qui en l'occurrence a cassé en deux le chiffre 90 000, annulant symboliquement la valeur monétaire de l'œuvre). Mais le temps qui fissure l'argile révèle aussi la vanité des utopies. La créativité n'est plus subversive : seul

87. Thierry de Duve, *Cousus de fil d'or,* op. cit., p. 22.

le talent de metteur en scène de Beuys, fétichisé dans les objets-témoins de ses actions, non sa créativité telle qu'il la concevait, est hypostasié par le marché après sa mort. La sculpture sociale de Beuys ne verra jamais le jour. *Raum 90 000,* d'une manière grandiloquente, n'annonçait pas la victoire des idées du chaman, mais anticipait l'échec de l'homme au chapeau de feutre : la post-modernité réellement advenue a été le contraire de celle qu'il avait cru entrevoir.

En 1975, le Musée de Mönchengladbach présentait une grande toile rayée de Buren qui laissait voir le mur par des découpes ménagées aux emplacements préalablement occupés par les tableaux de la collection. Un peu plus tard, le musée changeait d'implantation, et c'était l'occasion pour Daniel Buren de réactiver son œuvre. Il reconstitua, avec une série de châssis tendus de toile, le volume et les dimensions de l'ancienne salle d'exposition, avec ses portes et ses fenêtres, et les découpes correspondant aux tableaux absents du travail précédent.

De l'intérieur, on pouvait donc voir la même installation que dans la première version, mais les découpes ne se détachaient plus directement sur le mur : elles ouvraient, à distance, sur le blanc de la nouvelle architecture. Buren avait traité différemment les ouvertures selon qu'elles correspondaient à l'emplacement des tableaux ou à celui des fenêtres (ces dernières étaient marquées par un plastique transparent).

Commentaire de Daniel Buren en 1987 : « Toutes ces découpes produisaient un effet très semblable, ce qui était une manière de faire jouer la vieille idée du « tableau comme fenêtre ». On peut d'ailleurs remarquer que, jusqu'au XIXe siècle, bien qu'ils aient été conçus comme une fenêtre sur un autre monde, les tableaux n'étaient pas *exposés* comme des fenêtres : ils étaient amoncelés, superposés, bord à bord, sur les murs du musée. Et paradoxalement, c'est depuis que les tableaux ne prétendent plus être des fenêtres imaginaires que le musée les montre isolés sur les murs comme des fenêtres. Dans le même temps, les fenêtres réelles ont tendu à disparaître des salles d'exposition : dans le musée, les tableaux remplacent littéralement les fenêtres. Cela fait partie des étranges « manipulations » dont les œuvres font l'objet ! » [88]

Commentaire de Benjamin H.D. Buchloh : « Des peintures et des compositions choisies au hasard (dans le cas présent, il s'agit d'un choix fait arbitrairement par l'artiste à partir des expositions des dix dernières années) ont été représentées, à l'endroit précis où elles avaient été exposées, par un rectangle découpé, identique par ses dimensions à la composition exposée à l'origine. Les rectangles étaient découpés dans le tissu habituel à rayure couleur et blanc de Buren qui recouvrait complètement, comme du papier peint, les murs de la salle d'exposition. Comme des ombres du passé, rappelant le rectangle blanc, à peine

88 Daniel Buren, *Entrevue,* Musée des Arts Décoratifs, Flammarion, 1987, p. 63.

perceptible qui reste sur un mur lorsqu'on enlève un tableau qui a été longtemps exposé à la lumière au même endroit, ces espaces négatifs, produits par le geste pictural/sculptural précis destiné à situer une découpe dans l'espace, rappellent un grand nombre d'œuvres très différentes, réalisées à des périodes très diverses et les méthodes étonnamment stéréotypées pour les installer. Par conséquent, la présence physique de ces peintures, ou à tout le moins leur forme géométrique, était marquée par des vides (absence de matériau)... »[89]

Ce travail de Buren constituait un déplacement radical, non pas seulement d'espace, mais de *lieu*. Buren encadrait la trace d'œuvres absentes et, ce faisant, il ne proposait pas de nouveau rapport au signifié (ou au référent) de la peinture, et pas davantage de dénégation de ce rapport qui avait constitué historiquement l'essence de l'abstraction. L'œuvre de Buren introduisait dans l'histoire de la pratique picturale occidentale une rupture absolue. Beaucoup plus radicale, en tout cas, que celle opérée par la peinture abstraite au début du siècle. Buren abandonnait *complètement* le champ sémantique de la peinture (tout ce qui avait trait, jusque là, à sa signification). Il l'abandonnait pour le conduire vers un autre champ, inexploré celui-là et purement syntagmatique, des relations jamais observées et pourtant essentielles à la peinture puisque la définissant en fonction de ce qu'elle n'est pas.

Ce déplacement de la sémantique à la syntaxe n'a rien de comparable avec le passage historique à l'abstraction, qui s'était opéré à l'intérieur de l'art lui-même. Daniel Soutif, dans une pénétrante étude de 1986 [90], prend comme point de départ ces observations pour montrer l'importance de ce qui se joue dans la démarche burenienne, et qui a suscité d'inombrables contresens : « Rien à voir avec une mise en évidence par exemple du caractère conventionnel de la représentation, ou de tel ou tel code de représentation, ou encore de telle ou telle logique de la couleur. Rien à voir non plus avec une purification de l'art qui le dévoilerait enfin tel qu'en lui-même. Bien au contraire... Il s'agit plutôt de révéler une syntaxe qui demeure invisible tant qu'on enferme le regard dans le lieu traditionnel, interne, de l'art alors que c'est elle qui présisément en conditionne la visibilité. »

L'élargissement radical de la vision auquel se livre Daniel Buren met donc en cause toute la peinture en tant que fait réducteur de l'art, ce qui suppose trois conditions résumées par Jean-François Lyotard : 1°) Travail « a minimis » (Buren fait toujours appel au même matériau : les fameuses bandes alternées de 8,7 cm). 2°) Travail « in situ » (l'œuvre est toujours intégralement subordonnée au lieu qu'elle montre). 3°) Travail « tempore suo » (l'œuvre détermine par sa nature même sa durée

89 Benjamin H.D. Buchloh, *Le Musée et le monument*, (1979) in catalogue Daniel Buren *Les Couleurs* : *sculptures/Les Formes* : *peintures*, Musée National d'Art Moderne, 1981.
90 Daniel Soutif, *L'abstraction confondue*, Artstudio n° 1, p. 94.

propre). Chacune de ces trois conditions rend tout travail de Buren totalement incompatible avec toute peinture, même abstraite.

Depuis 1965, Buren fait exclusivement appel aux mêmes bandes alternées, son « outil visuel ». Ces bandes ont souvent été mal interprétées : on les a volontiers placées dans l'évolution de la peinture telle qu'elle a été théorisée par Greenberg, qui verrait en elle l'histoire d'une conquête de la purification de Kandinsky à Mondrian, puis du Stella des bandes noires jusqu'à Buren.

Certes, rétrospectivement Buren admet que les Black paintings de Stella lui apparaissent très proches, mais les deux artistes divergent sur l'essentiel. En fin de compte, Stella, Donald Judd, Dan Flavin, qui tous parlaient de « mise en question du geste, du tableau unique » n'allaient pas assez loin : « ils créaient des "œuvres uniques" les unes à la suite des autres, c'est à dire des œuvres au sens traditionnel, se posant où l'on veut, comme on veut. » [91]

Tout au plus pourrait-on dire, avec Benjamin H.D. Buchloh, que l'autonomie rigoureuse de l'œuvre de Stella et sa clarté phénoménologique ont été les conditions historiquement nécessaires pour que Buren fasse aboutir ses recherches sur une voie entièrement nouvelle en mettant en valeur des déterminations extra-picturales non détectées jusque là, inhérentes aux formes traditionnelles de la production artistique, qui méritaient une analyse aussi précise que celle précédemment consacrée aux questions formelles.

Mais l'ouverture créée par Buren exigeait l'intervention d'un outil visuel complètement différent du matériel pictural traditionnel de Stella : un outil visuel ni « abstrait » ni même « minimal », mais parfaitement neutre. Une « surface neutre anonyme » : l'outil visuel de Buren, bien que réel, n'a pas d'efficacité ou de valeur en soi. Les bandes de Buren n'ont rien à voir avec les bandes de Stella : elles autorisent n'importe quelle manipulation sans que cette manipulation puisse devenir elle-même manipulable : voilà l'essentiel.

« Les bandes ne prennent leur sens que dans le syntagme qu'elles produisent avec leur contexte qui évidemment ne doit pas ici être entendu de façon seulement spatiale. Ce faisant, elles produisent ainsi la visibilité de ce « lieu », radicalement nouveau, visé/montré par l'ensemble de l'œuvre de Buren qui n'est autre très précisément que l'interstice purement syntagmatique, jusqu'alors invisible, mais fort efficace : peinture/non peinture, sculpture/non sculpture, bref art/non art. » [92]

La visibilité du travail de Buren se combine donc par nature avec celle du site où il se montre. Le *changement de lieu,* caractéristique essentielle du travail burenien, induit un rapport à l'espace qui évacue définitive-

91 Daniel Buren, *Entrevue,* op. cit., p. 17.
92 Daniel Soutif, *L'Abstraction confondue,* op. cit., p. 103.

ment les vieilles alternatives du type : « deux dimensions ou trois? représentation de l'espace ou non? peinture ou sculpture? » L'œuvre in situ reprend à son compte les propriétés spatiales du site et ne cherche en aucun cas à les « représenter ». En ce sens, Jean-Hubert Martin observe que « le travail » de Buren s'inscrit dans la tradition de la peinture décorative et de sa liaison avec l'architecture, qui constituaient les chevaux de bataille de Léger, Matisse et autres, bien que leurs réalisations soient peu nombreuses. À leur différence, il ne cherche pas à recouvrir un espace entier, mais exige de pouvoir choisir l'emplacement de son intervention. Le sens n'est pas dans le signe mais dans ce qu'il désigne : il accentue une caractéristique de l'espace, il pointe une contradiction idéologique ou fonctionnelle. »[93]

À ceux qui affirment que le travail récent de Buren est devenu « plus esthétique » alors que dans les années 60 et 70, il aurait été exclusivement polémique et provocateur, Daniel Buren répond par l'exemple de sa fameuse « peinture/sculpture » de février 1971 au Musée Guggenheim de New York.

Rappelons[94] que le Musée avait accepté le projet de Buren : présentation d'une œuvre sur toile à l'extérieur du musée, entre deux buildings, et à l'intérieur, d'un autre travail suspendu de la coupole au premier étage. Tissu rayé blanc et bleu. La toile intérieure (20 mètres de hauteur par 10 mètres de largeur) a été décrochée à la veille de l'ouverture de l'exposition, sous la pression scandalisée de certains artistes participants. La pièce extérieure n'a pas été accrochée du tout. Les responsables de l'exposition étaient Diane Walman et Edward Fry. Il ne reste, de ce rendez-vous manqué, que des photographies qui donnent une idée de l'effet saisissant créé par la pièce de Buren en ce lieu célèbre voué à « l'art ». « La pièce avait une présence plastique exceptionnelle, presque indiscutable, commente aujourd'hui Buren. Quitte à reprendre, pour une fois, la vieille terminologie, je dirais qu'elle produisit « le choc que produit la beauté ». Tout à coup, il n'y a plus de référent, plus de possibilité de décrire l'objet. Il y a : la beauté. »[95]

Mais en 1971 Buren était le seul à voir cette beauté, alors que depuis quelques années ceux qui croient comprendre son travail sont extrêmement nombreux.

Le travail de Buren est enfin « tempore suo ». Il est évident qu'un tableau, abstrait ou non, est obligatoirement un objet inscrit dans un contexte plus vaste : sa temporalité propre est soumise à une temporalité qui lui est extérieure (celle de l'atelier, de la galerie, du musée). Même le révolutionnaire « all over » de Pollock peut être « remis en question,

93 Jean-Hubert Martin, *Flottant et caché* (1981) in catalogue *Les Couleurs,* op. cit., p. 50-52.
94 Jean-Luc Chalumeau, *Introduction à l'art d'aujourd'hui,* Fernand Nathan, 1971, p. 81.
95 Daniel Buren, *Entrevue,* op. cit., p. 35.

c'est à dire annihilé par un » encadrement « adéquat » remarque Buren [96] qui, pour ce qui le concerne, conçoit des travaux interdisant toute manipulation puisque délimitant de l'intérieur leur temporalité propre, strictement égale à la durée de leur inscription dans le site.

La peinture, qui n'a aucune action sur le site, est directement déterminée par l'action de ce dernier (galerie, musée, revue d'art etc...). « Quel est donc cet espace dont les théoriciens de la peinture nous rebattent les oreilles, alors qu'ils oublient - nécessairement afin que leur discours ne s'écroule pas - de parler de l'espace (murs et salles compris) sur lequel et dans lequel l'œuvre dont ils parlent s'inscrit ? Quelle est cette réalité de la peinture qui serait totalement étrangère à cette autre réalité qui la permet ? » [97]

On comprend dès lors la guerre sans merci que Daniel Buren, artiste in situ, livre aux Musées en particulier, en tant que principales institutions « manipulatrices de l'art », en 1968 comme aujourd'hui, mais non pour les mêmes raisons.

Daniel Buren dénonçait en 1968, non pas l'Institution en soi, mais ce qu'elle était devenue. Il demandait selon quels mécanismes elle pouvait privilégier telle forme d'art plutôt que telle autre... mais en 1968 le musée n'avait pas encore beaucoup changé, du point de vue des fonctions, par rapport à ce qu'il était au moment de sa mise en place au XIXe siècle.

« Or d'un seul coup à partir de 1970, le nombre des musées s'est incroyablement multiplié. Ce changement apporte déjà une conséquence étonnante : la mise en question de l'énorme pouvoir de l'Institution est maintenant développée par l'Institution elle-même. En effet, la multiplication indéfinie des institutions muséales a pour première conséquence la dévalorisation de ces institutions (...). Le discours de Duchamp a ainsi perdu une grande partie de son actualité. Aujourd'hui, le n'importe quoi a accès au musée, même s'il n'a jamais eu autant d'adeptes et c'est accepté par tout le monde. Je ne dis pas « le n'importe quoi » dans un sens péjoratif : j'observe une situation dans laquelle vraiment n'importe quelle proposition peut trouver à s'exposer dans une infinité de lieux spécialisés concurrents. » [98]

Un travail de Buren est donc voulu non seulement comme une proposition plastique évidente, une œuvre capable de faire par elle-même la démonstration plastique de sa capacité de produire un rapport neuf à la forme, mais aussi comme un outil critique.

Il est clair, aujourd'hui, que la nature d'ensemble de l'entreprise de Buren (l'outil visuel mis en jeu, mais aussi la totalité du « matériau », c'est

96 Daniel Buren, *La peinture et son exposition ou la peinture est-elle présentable ?* in *L'œuvre et son accrochage,* Cahiers du MNAM, n° 17-18, Paris 1986, p. 174-175.
97 Daniel Buren, *Rebondissements,* Daleb/Gevaert ed., Bruxelles, 1977.
98 Entretien de Daniel Buren avec l'auteur, *Opus International,* n° 113, avril-mai 1989, p. 10.

à dire le site et tout l'ensemble du contexte) impose au regard un nouveau type de fonctionnement. Buren ne fournit aucun « point de vue » avec l'œuvre : c'est donc au regardeur de déterminer lui-même ses propres modes d'appréhension de ce qui est montré. Les formes mises en question dans les interventions de Buren sont ainsi nécessairement ouvertes. Beaucoup plus radicalement ouvertes, répétons-le, que ne le furent celles de l'action painting. L'informel était un refus des formes classiques à direction univoque, mais il ne constituait nullement un abandon de la forme comme condition fondamentale de la communication, ce que seule l'entreprise burenienne a opéré.

Longtemps, les regardeurs ont refusé la liberté offerte par Buren et ne cessaient d'inventer des sens à ce qu'ils prenaient pour une orientation de la « vision du monde » de l'artiste. Les voici prêts, plus de vingt ans après l'épisode du Guggenheim, à ne plus concevoir l'art comme approche du réel, mais comme sa propre réalité. Circulant dans une œuvre de Buren, et sachant que la beauté n'en est jamais le premier but, ils découvrent, comme Buren lui-même, qu'elle peut en constituer un accident heureux, en tout cas toujours imprévisible.

Ainsi, la trajectoire de Buren aboutirait au paradoxe d'une beauté découverte, mais jamais recherchée pour elle-même. Il ne faut pas s'en étonner. Après tout, de Tintoret à Picasso, aucun grand artiste ne s'est jamais voulu fabricant de beauté. C'est à propos du premier que Jean-Paul Sartre a écrit des mots définitifs : « Quant à la beauté, ceux qui peuvent y penser en travaillant, je les classe, si téméraires qu'ils se prétendent, parmi les esprits académiques. » [99]

Buren incarne aujourd'hui une liberté qui remet en question à peu près tous les modèles d'expression. Insituable, il appartient peut-être à la race de ces « clochards supérieurs » dont parlait Jean Genèt en pensant à Giacometti. Ce nomade qui parcourt le monde sans repos depuis vingt-cinq ans, courant d'un travail in situ à l'autre, ce « sans domicile fixe » de l'art est un des très rares à avoir imposé à ses contemporains un *changement de point de vue*. Pour l'histoire, Duchamp a clôt une époque, il reste à savoir si Buren est celui qui est en train d'en ouvrir une autre.

[99] Jean-Paul Sartre, *Le Séquestré de Venise*, in *Obliques* 1er trimestre 1981, p. 195.

CONCLUSION

L'art au nom de quoi?

Les « changements de point de vue » imposés par des artistes contemporains comme Beuys et Buren ont tendu, pour l'essentiel, à faire disparaître la division du travail entre l'art, d'une part, et la critique comme discours sur l'art, d'autre part. L'art se constituerait désormais sur le modèle d'un texte : un discours sur l'art à part entière.

Cette situation ne menace-t-elle pas à son tour le discours de l'histoire de l'art? Hans Belting pose la question et se demande de quelle manière ce discours « révélera les caractères communs – en tant qu'art – de l'art récent, de l'art moderniste et de l'art ancien, ainsi que les différences fondamentales entre eux ».[100]

Dans un livre dont le titre provocateur – *L'histoire de l'art est-elle finie?* – est cependant corrigé dans le corps du développement (« L'histoire de l'art, c'est évident, n'est pas terminée comme discipline. Mais sous certaines de ses formes et de ses méthodes, c'est probablement une discipline épuisée », p. 74), Belting propose une série de diagnostics sur la crise de l'art au XXᵉ siècle, crise qui n'est peut-être que celle des avant-gardes.

C'en est fini du temps où l'avant-garde prolongeait ce que l'art « ancien » avait simplement commencé. C'en est fini du temps où l'histoire de l'art était celle du renouvellement continuel du visage de l'art. La perte de confiance dans une continuité signifiante et dans un sens de l'histoire rend périlleuse la construction de ce que l'on appelle encore une histoire de l'art, puisqu'elle est désormais privée du soutien qui lui était essentiel : celui de l'expérience contemporaine de l'art.

Hans Belting observe notamment que l'art, libéré de tout ce qui n'est pas lui-même, « et même soustrait sur un mode idéaliste extrême au contexte stylistique, n'a pas cessé de trouver ses panégyristes. Envisagé sous cet angle, il se prête particulièrement mal à une présentation historique. On peut en faire le sujet d'une philosophie, pas le sujet d'une histoire ».[101] Aux yeux de Belting, il est absurde de libérer l'art de tout ce qui n'est pas lui-même » : l'art dépend d'autre chose que les autres œuvres, et il témoigne d'autre chose que l'art lui-même. Évoquant les travaux récents qui ont tenté de relier ou de coordonner la structure visuelle des œuvres d'art, leur organisation esthétique, avec des notions plus générales de leur époque et de leur culture, l'historien d'art

100. Hans Belting, *L'Histoire de l'art est-elle finie?* Éditions Jacqueline Chambon, Nîmes, 1989, p. 81.
101. Hans Belting, *L'Histoire de l'Art est-elle finie?* op. cit., p. 40.

allemand mentionne en premier lieu les travaux de Michael Baxandall. Non sans raison, puisque ce dernier a notamment démontré que l'homme ne « lit » une œuvre d'art qu'en fonction des catégories visuelles compatibles avec les structures de sa langue. « Faire des remarques sur l'art est une activité langagière particulièrement réceptive aux injonctions émises par les structures de la langue qu'on utilise » écrit-il en particulier[102].

Ainsi par exemple, les humanistes n'étaient capables de faire l'éloge d'un tableau pour son *décor* que dans la mesure où le décor était une catégorie d'ordre visuel qu'ils avaient appris à employer. Baxandall montre aussi comment Alberti tira du fouillis des clichés humanistes un système cohérent, couronné par la notion de *composition* qui devait marquer plusieurs siècles de discours sur l'art.

Mais Michael Baxandall, comme Wölfflin ou Panofsky, se cantonne dans la période de la prérenaissance et de la Renaissance. Il ne donne guère de clefs pour bâtir une histoire de l'art qui ferait face aux défis successifs du modernisme et du post-modernisme. Pas plus que ses prédécesseurs, il ne prend position sur l'art qui lui est contemporain.

Depuis que l'avant-garde est devenue la tradition, le modèle qu'elle a inspiré pour traiter l'art moderne (l'idée d'un progrès) n'est plus opérant, observe encore Hans Belting. Il est intéressant de voir à la fois comment son livre (déjà cité) est résumé, dans une interview, à l'intention d'un grand conservateur de musée d'art contemporain, et comment ce dernier réagit.

Belting s'interroge, explique-t-on à William Rubin, sur le fait que l'art moderne « a détruit un certain nombre de valeurs sur lesquelles l'histoire de l'art appuyait ses critères, telles que le beau ou les catégories matérielles... » L'ancien responsable du Musée d'Art Moderne de New York répond avec vivacité : « On dirait qu'on se trouve au XIXe siècle ! Ces critères n'ont jamais existé, même du temps de Rembrandt. C'est l'académisme qui les a installés et ils font rire les véritables artistes. Je ne connais pas ce livre mais j'imagine qu'il n'a pas fait un grand chemin. Il est vrai que beaucoup de gens sont encore sensibles au fait que l'art moderne ne traite pas des sujets et des expériences qui furent traités dans l'art prémoderne. »[103]

Faute d'avoir lu le livre, William Rubin prête à Hans Belting une pensée qui n'est pas la sienne, et le problème important n'est naturellement pas le fait que des gens s'étonnent aujourd'hui de ne pas voir traiter par l'art moderne des sujets qui le furent dans l'art prémoderne.

Dans son ouvrage fondamental sur le statut des images entre le

102. Michael Baxandall, *Les Humanistes à la découverte de la composition en peinture 1340-1450,* Éditions du Seuil, Paris, 1989, p. 66.
103. Entretien avec Catherine Millet, *Art Press* n° 149, juillet-août 1990, p. 36.

triomphe du christianisme et celui de la Renaissance[104], Hans Belting tente une histoire de « l'après art », c'est-à-dire l'histoire de l'art telle qu'il faudrait la pratiquer après avoir fait table rase de nos conceptions traditionnelles de « l'art ».

Pour bâtir une histoire de l'image avant le siècle de l'art, il importe de voir l'image en ce qu'autrefois elle a été (c'est-à-dire un objet efficace : de miracle, de ressemblance, d'ancienneté...) et non pas sous ses qualités artistiques. Il s'agit de purger les images de toute valeur esthétique rétrospectivement ajoutée. L'historien d'art selon Hans Belting doit regarder l'image, non comme le produit et le reflet de celui qui l'a faite, mais comme l'émanation de son modèle : par exemple le saint présent en effigie.

On le voit, Belting est très loin d'on ne sait quelle nostalgie de la catégorie du beau en tant que critère opérationnel à la disposition de l'historien d'art. Cependant, William Rubin évoque une question qui doit bel et bien être soulevée, en cette fin d'un siècle qui l'avait systématiquement évacuée : la question du concept de beauté.

Il est vrai, remarque Nelson Goodman, que juger de l'excellence des œuvres d'art ou de la bonté des gens n'est pas la meilleure manière de les comprendre. « Un critère de mérite esthétique n'est pas la visée majeure de l'esthétique, pas plus qu'un critère de vertu n'est la visée majeure de la psychologie. »[105]

Nelson Goodman montre que les œuvres d'art accomplissent une ou plusieurs des fonctions référentielles suivantes : la représentation, la description, l'exemplification et l'expression. Si bien que l'on pourrait tracer l'histoire des œuvres d'art à partir de ces quatre fonctions, et distinguer entre un domaine esthétique et un domaine non esthétique indépendamment de toute considération de *valeur* esthétique. « Une exécution abominable de la *Symphonie londonienne* est aussi esthétique qu'une exécution superbe ; et l'*Érection de la Croix* de Piero n'est pas plus esthétique mais seulement meilleure que celle d'un barbouilleur. Les symptômes de l'esthétique ne sont pas des marques de mérite, une caractérisation de l'esthétique ne requiert ni ne fournit une définition de l'excellence esthétique. »[106]

Si l'art est ce qui nous équipe « pour survivre conquérir et gagner », s'il permet à l'homme de canaliser l'énergie en excès qu'il détourne ainsi d'issues destructrices et, à ce titre, doit être salué comme serviteur universel de l'humanité, alors une véritable question essentielle se pose. Il y a question en effet quand le scepticisme gagne, concernant le rôle de

104. Hans Belting, *Bild und Kult, Ein geschichte des Bildes vor dem Zeitalter der Kunst,* Munich, Verlag, C.H. Berk, 1990.
105. Nelson Goodman, *Langages de l'art,* Éditions J. Chambon, Nîmes, 1990, p. 305.
106. Ibid., p. 298.

l'art dans la société, quand les hommes se détournent de l'art de leur temps, par indifférence ou même par hostilité. Non sans de bonnes raisons aujourd'hui : ne désigne-t-on pas « art » à peu près n'importe quoi ?

Telle est, en l'occurence, l'expérience vécue par William Rubin : « J'étais assez content de laisser ma place à Kirk Varnedoe parce que j'estime que le directeur du département de peinture et de sculpture du MOMA doit croire passionnément dans l'art de la génération actuelle, tandis que moi, je n'y crois pas autant... »[107]

Rubin dit seulement qu'il ne croit pas « passionnément » en l'art de la génération de la fin du siècle. C'est sans doute une litote. D'autres prennent moins de précautions, comme par exemple Clément Greenberg qui déclare en avril 1990 :

« C'est triste que Jean-Michel Basquiat soit mort d'une overdose. Cela ne change rien à la nullité de sa peinture. David Salle, bien vivant, est un zéro aussi. Julian Schnabel est légèrement meilleur mais n'a guère d'intérêt. Le post-modernisme, c'est comme la civilisation industrielle : une fiction sans l'ombre d'une réalité. Et Stella ? Nul ! Incroyable qu'on puisse montrer une exposition de ses peintures. Le modernisme, dont je suis, paraît-il, le chantre, a été une réaction devant la décadence. Monet a innové, mais avec réticence. Cézanne voulait sauver l'art de la décadence. Il avait compris qu'être au niveau des anciens, c'était ne pas les imiter. »[108]

Si l'on comprend bien Clément Greenberg, la décadence aurait repris sa marche après la dernière flambée moderniste des années d'après-guerre. Cette décadence a pris l'aspect du post-modernisme qui ne prolonge pas l'art ancien, mais piétine au contraire, justifiant entièrement les analyses de Belting sur l'impossibilité d'écrire une histoire, faute d'une avant-garde capable de renouveler le visage de l'art.

Ce syndrôme fin de siècle semble vécu jusqu'au malaise par un des artistes les plus importants d'aujourd'hui, Gérard Garouste, dont Philippe Dagen souligne l'intelligence critique hors du commun, mais dont il n'est pas sûr qu'il soit vraiment, comme d'autres l'ont affirmé, le restaurateur de la « Grande Peinture ». Et si l'œuvre de Garouste était habitée, comme naguère celle de Derain, « par la certitude qu'elle n'est qu'artifice ? demande Philippe Dagen, la virtuosité, l'exhibitionnisme maniéré du savoir-peindre avoueraient alors par la parodie et l'excès le malaise d'un artiste essentiellement sceptique. Ses icônes ne seraient si ornées que parce qu'elles seraient dédiées au vide, vide irrémédiable et définitif. Peinture conceptuelle, peinture duchampienne, si l'on peut dire. Ces pompes seraient funèbres et Garouste l'ordonnateur solennel

107. Entretien dans *Art Press,* op. cit.
108. Propos recueillis par Michel Slubicki, *Libération,* 11 avril 1990.

d'une messe à la mémoire de la peinture morte qui aurait les musées pour théâtre et ses tableaux pour faire-part. »[109]

Passe encore que Garouste et Kiefer occupent les musées, puisque leur savoir-faire n'est pas contestable. Passe encore que Miquel Barcelo, figure de proue espagnole du post-modernisme international, annonce son intention d'en finir avec le mouvement qui l'a si bien porté. Mais dans son cas, il ne suffit pas de renoncer à la référence et à la citation : les grandes toiles de la « *Saison des pluies* » (1990) évoquent peut-être le chaud et le froid, le microscopique et le macroscopique, la pâte, comme dit le peintre, est peut-être en train de « bouger encore sur la toile »[110], il n'empêche que cette peinture continue à ne parler que d'elle-même.

Passe encore, donc, que quelques artistes de réel talent connaissent des succès démesurés. Mais comment admettre la quasi déification de jeunes « nuls », selon l'expression de Clément Greenberg, ou d'anciennes gloires qui ont pourtant sombré dans la médiocrité commerciale? (« Jasper Johns n'a jamais été autant admiré que maintenant. Il est devenu franchement mauvais. De même pour Rauschenberg » précise Greenberg). On en vient ainsi aux bonnes raisons qu'auraient les hommes de se détourner de l'art de leur temps. Elles sont parfaitement exprimées, par exemple, par le philosophe Alain Finkielkraut, pour qui la situation de l'art n'est pas dissociable de la situation de la culture en général.

« Il me semble que le problème auquel nous sommes confrontés, celui de la dissolution de la culture, touche l'art pictural au même titre que la littérature. La disparition des critères, ou le flottement généralisé des références, qui est très exactement la caractéristique de l'âge contemporain, se voit aussi dans la peinture ; et c'est vrai qu'après une période où le mythe de l'avant-garde a joué à plein, nous sommes entrés dans une période de relativisme généralisé. Pour donner un exemple, j'ai vu il y a quelque temps au Musée d'art contemporain de Bordeaux une exposition de Robert Combas. J'avais lu dans un de ses textes que la figuration libre, c'est le fun, l'art de s'éclater. Là, tout d'un coup, je me suis dit, voilà au fond le monde culturel dans lequel nous vivons aujourd'hui. Devant les tableaux, je croyais percevoir une vague référence à l'art brut, à Dubuffet, mais j'y voyais surtout l'influence de la bande dessinée. Et je me suis dit : aujourd'hui tout est possible, et le règne du n'importe quoi s'installe. »[111]

On comprend aussi les réactions violentes, ou même désespérées d'artistes contemporains qui se voient piégés dans un système fabricant sans cesse de fausses valeurs ou plus exactement des non-valeurs devenues valeurs marchandes. Leur amertume est d'autant plus justifiée

109. Philippe Dagen, *Le Monde,* 12.10.1988.
110. Entretien de M. Barcelo avec l'auteur, janvier 1991.
111. Propos recueillis par Henri-François Debailleux, *Eighty,* n° 18.

qu'il suffit parfois de mimer la révolte contre l'Institution pour être bientôt accueilli et célébré par elle.

En 1979, Guillaume Bijl a lancé un projet de « liquidation de l'art », et il a réussi à installer dans le Centre Culturel *De Warande* à Turnhout en Belgique un « centre de réorientation professionnelle », puis à transformer le Centre Culturel International d'Anvers en cordonnerie, le Palais des Beaux-Arts de Bruxelles en établissement psychiatrique, le Musée Provincial de Hasselt en salle de gymnastique, enfin le Culturee Centrum de Berchem en baraque à frites... On ne s'étonnera pas si les traces des provocations de Bijl ont fait l'objet de très sérieuses expositions au Musée d'Art Moderne de la Ville de Paris, au Stedelijk Museum d'Amsterdam et à la Kunsthalle de Berne : trois des institutions les plus prestigieuses d'Europe.

Bref : l'un des dénonciateurs apparemment les plus zélés de l'impuissance artistique contemporaine a été applaudi et invité par les institutions artistiques les plus officielles. Bijl, volontairement ou non, a fait la démonstration que l'art est sans doute moins malade que les organismes qui ont normalement pour mission de le rendre accessible au public.

Les artistes les plus montrés aujourd'hui par leurs soins « sont ceux qui pratiquent un habile ajout de virgules aux héritages de Duchamp, Fontana, Klein et Beuys, à travers le système de l'installation, jusqu'à la parodie la plus cynique. Comme le démontre si bien Philippe Cazal, l'artiste vit dans « son milieu » et ne peut que caricaturer cet enfermement dans un lieu de normalisation, dans la prison dorée d'un consensus social lui étant avant tout garanti par l'Institution publique qui, de par sa nature, s'estime comme étant représentative du corps social ».[112]

Qui sont les responsables de l'Institution, ces « commissaires » dénoncés en particulier par Yves Michaud[113], qui se sont fait une spécialité d'honorer en priorité les pseudo-liquidateurs de l'art, créant une confusion intellectuelle sans précédant dans l'histoire?

Michaud vise donc « le pouvoir de certaines personnes, celles que j'appelle les commissaires, qui nous disent comment sont les choses et quelle est la dernière nouveauté intéressante, en attendant qu'elle devienne l'avant dernière. » (p. 15) En clair : les conservateurs de musées à travers le monde ou ceux qui, sans porter le titre de conservateur, prennent la responsabilité de montrer et d'imposer leur vision de l'art dans de grandes manifestations périodiques (la Biennale de Venise, la Documenta de Kassel) ou ponctuelles (Westkunst, L'Époque la mode la morale la passion), étant entendu qu'ils montrent indéfiniment les mêmes artistes, ceux que l'on retrouve inévitablement dans toute galerie commerciale se voulant importante.

112. Giovanni Joppolo, *De la norme et de l'abnorme*, in OPUS International, n° 117, janvier-février 1990, p. 24.
113. Yves Michaud, *L'Artiste et les Commissaires*, Éditions J. Chambon, Nîmes, 1990.

« N'importe quelle écurie de grande galerie comporte les noms de Artschwager, Beuys, Borofsky, Cragg, Kiefer, Lemieux, Polke, Richter, Trockel, Holzer, Kruger, Oldenburg, Buren, auxquels s'ajoutent maintenant, ou sont en passe de s'ajouter, quelques aborigènes australiens, des Soviétiques et des Chinois en attendant le Zaïrois de service. » (p. 77)

Cette écrasante « diversité homogène » correspond à une culture planétaire, médiatisée, où chacun, y compris les artistes, s'applique à conformer son image au style international. « De ce point de vue, l'exposition *Magiciens de la Terre,* dans ses choix d'artistes du monde de l'art « consacré », n'échappait en rien à ce pluralisme banal qui fait coexister *ad nauseam* Cragg, Kiefer, Polke, Nam June Paik, Cucchi, Clemente, Merz, Buren, Boltanski, Kruger, Oldenburg, Horn, Wiener, Kirkeby, etc. » (p. 78)

Aujourd'hui, pratiquement tous les artistes peuvent prétendre à figurer parmi les artistes universels (« à qui fera-t-on croire, par exemple, que Buren, Cragg, Oldenburg, Cucchi, Kirkeby sont plus en opposition avec leur milieu culturel que Viallat, Sherman, Bickerton, Woodrow, Heizen. » (p. 115)

Désolant, de ce point de vue, est le discours théorique sur lequel s'appuient les commissaires pour justifier leurs choix (c'est-à-dire pour ne pas avouer qu'ils choisissent « rhapsodiquement et subjectivement » en fonction de ce que font les autres). Il s'agit d'un discours globalisant, une sorte d'esthétique générale passe-partout qui oscille entre deux options également illusoires selon Michaud : l'humanisme à la Malraux et le formalisme à la Greenberg. « Deux discours au demeurant peu éloignés dans leur spiritualisme de fond, dans leur appartenance chronologique (...). Bref, si vous réchappez de Greenberg, vous tomberez dans Malraux – ou l'inverse. En 1984 l'exposition *Le primitivisme dans l'art du XXe siècle* s'était appuyée sur l'universalisme formaliste. Cinq ans plus tard, *Magiciens de la Terre* tombait dans la version humaniste de l'universalisme. » (p. 117)

Les philosophes de l'après 68, Gilles Deleuze, Jean-François Lyotard et Michel Foucault avaient défendu la différence. Une décennie plus tard il n'y avait plus rien à défendre : la différence était partout, sous la forme de l'homogénéité planétaire. « Cette différence qui avait été celle des minorités, des marginaux, des déviants, des dominés, qui était devenue celle de tout un chacun dans le bric-à-brac post-moderne, devenait celle des Autres. » (p. 76)

Yves Michaud se bat contre cette bizarre « tolérance dogmatique » des commissaires qui forge sous nos yeux un art international dont la caractéristique essentielle, en fin de compte, est l'ennui que partout il sécrète. « Il me semble qu'on peut tolérer beaucoup de choses de l'art, qu'il soit difficile, vulgaire, choquant, maniéré, blasphématoire, intellectuel, pornographique, pittoresque – et même plaisant, beau, sublime,

séduisant. Il me semble en revanche absolument contraire à son concept qu'il fasse mourir d'ennui. Quand l'art n'est pas plus intéressant qu'une conversation de vernissage, il faut mieux s'intéresser à autre chose. » (p. 29)

La thèse principale du livre de Yves Michaud est que les commissaires se sont substitués aux artistes pour définir l'art, ce qui est en effet, hélas, devenu évident. Il est donc temps que les artistes prennent leurs responsabilités et cessent de se soumettre à un « paradigme de perception esthétique qui obéit à l'hyper-empirisme post-moderniste et cherche sans cesse de nouveaux objets pour une curiosité qui tourne à vide. » (p. 210)

Yves Michaud ne propose aucun retour à aucune valeur esthétique : il a voulu montrer que les valeurs esthétiques sont des leurres parfaits : la forme dans laquelle se drape l'ignorance. Il demande que l'on fasse attention à l'extrême diversité des valeurs artistiques « et à la manière dont elles constituent chaque fois autant d'énigmes et de défis pour entrer en relation avec elles et avec ceux qui ont choisi le risque, ou l'initiative, voire la routine de les mettre en œuvre. » (p. 219)

Prêter attention à cette extrême diversité des valeurs artistiques, ne serait-ce pas précisément l'attitude bien comprise de qui pratique la lecture de l'art? Encore ce dernier doit-il être conscient des données historiques du fragment temporel où il lui est donné de vivre.

Comment qualifier notre temps, dans le domaine de l'art? Cornélius Castoriadis, dans son livre *Transformation sociale et création culturelle*, nous annonce que toute création digne de ce nom a disparu depuis les années 30 : « soit de ce qui s'est fait il y a plus d'un demi-siècle avec Schönberg, Webern et Berg, Kandinsky, Mondrian et Picasso, Proust, Kafka et Joyce... » Depuis lors, « on prétend faire des révolutions, en copiant et en pastichant mal – moyennant aussi l'ignorance d'un public hyper-civilisé et néo-analphabète – les derniers grands moments de la culture occidentale. » Selon Castoriadis, le diagnostic qui en résulte est sans appel : la culture contemporaine est, en première approximation, nulle.

De fait, notre époque hésite à placer les œuvres contemporaines au même niveau que celles des siècles précédents. Les « valeurs dites libérales qui triomphent en cette fin de siècle ont conduit à l'effondrement de toute valeur. La société actuelle est par excellence « celle qui ne croit en rien, qui ne valorise vraiment et inconditionnellement rien » puisque, note Luc Ferry qui fait cette citation, « la maîtrise du monde ne renvoie à rien d'autre qu'elle-même (elle est "volonté de volonté" disait Heidegger) ».[114]

Or l'œuvre d'art véritable est subversive, enseigne Castoriadis, « son

114. Luc Ferry, *Homo Aestheticus*, op. cit., p. 322.

intensité et sa grandeur sont indissociables d'un ébranlement, d'une vacillation qui ne peuvent être que si, et seulement si, ce sens est bien établi, si les valeurs sont fortement établies et sont vécues de même ». Castoriadis ne reprend nullement les vieilles rengaines sur le « déclin de l'Occident » qui ont marqué, de Spengler à Heidegger, les déconstructions antimodernes du libéralisme. Pour lui, l'effondrement de la culture libérale n'est pas « le dernier mot d'une histoire qui n'aurait plus d'autre choix que de renouer avec une origine perdue dans le monde de la Tradition ».[115]

Luc Ferry se demande comment l'on pourrait éviter de conclure, dans la logique même de Castoriadis, que c'est bien un retour de la Tradition qui pourrait nous sauver « et non une démocratisation du monde dont on voit mal comment elle n'accentuerait pas le mouvement d'érosion si bien amorcé par le capitalisme ».

À moins que ce qui caractérise la culture contemporaine soit finalement moins sa « nullité » que son absence de référence à un monde. Luc Ferry semble suggérer que la culture contemporaine doit renoncer à son autonomie pour se rattacher à une *weltlosigkeit,* un ensemble de valeurs – point d'appui autant que repoussoir – sans lequel l'art poursuivra inéluctablement son déclin. Le vaste cycle inauguré par Kant toucherait donc à sa fin : est-ce le retour à la case départ?

La bataille n'est pas terminée. Demain, il ne s'agira plus de savoir *comment* l'art, ni *pourquoi* l'art, mais bien l'art *au nom de quoi.*

115. Luc Ferry, *Homo Aestheticus*, op. cit., p. 323.

TABLE DES ILLUSTRATIONS

Achevé d'imprimer sur les presses
de Maury-Imprimeur S.A. – 45330 Malesherbes
Dépôt légal : 9131 – septembre 1992
ISBN : 2.85108 715.0
34/0878/8

Photocomposition : A.P.S., à Tours
Photogravure : Compogravure, à Paris
Brochage : SIRC, à Marigny-le-Châtel